A bell is no bell till you ring it,

A song is no song till you sing it,

And love in your heart wasn't put there to stay,

Love is no love till you give it away.

—Oscar Hammerstein II

The Greatest

百老匯音樂劇

Broadway

美國夢和一個恆久的象徵

Musical Hits

慕羽　著

of

The Century

推薦序一

　　首先，我要祝賀北京舞蹈學院的青年學者慕羽寫出了這樣一部通俗易懂的音樂劇讀物。這是一件令人欣喜的事情，從此，我們音樂劇從業者和音樂劇愛好者的書架上，又多了一部必備參考書。值得肯定的是，這既是一本中文通俗音樂劇讀物，又是一本專業藝術院校師生的音樂劇教學參考書。

　　慕羽對音樂劇的執著與熱情我能夠理解，因為音樂劇在我的心中已經遠遠超乎了一個藝術劇種的位置，它已成為我最鍾愛的藝術事業。為了它，專學西洋歌劇的我忍痛離開了陪伴我幾十年的歌劇舞臺，致力於將音樂劇這一載歌載舞、雅俗共賞的藝術形式引進到中國來，並使之民族化，為華夏文化娛樂增添一個新種類。

　　1946年，我在紐約朱麗亞音樂學院學習，專修歌劇，1950年畢業回國。1980年，我被邀以「傑出訪問學者」的身分第二次來到我的母校紐約朱麗亞音樂學院，當時我想除了在學校進修和考察以外，我應該去了解一下美國還有什麼其他的舞臺藝術，不論它們水準高低，內容好壞，我都要看一看。我就帶著這樣的心情去了百老匯，當時我看的第一個戲就是紐約轟動一時的音樂劇《艾薇塔》。這是我第一次接觸到音樂劇，我被震呆了，不過與其說是「艾薇塔」震驚了我，還不如說是音樂劇這種形式震動了我。

　　音樂劇不同於歌劇，它是一種戲劇、音樂、道白、舞蹈與美的組合，以一種統一一致的構想緊密結合起來的藝術形式。音樂劇中一切藝術手段都要符合劇情需要產生，不能是額外的裝飾而打斷劇情，而是推動劇情發展。從小酷愛表演藝術的我被這樣一種藝術形式深深吸引了，使我產生了想進一步了解它的強烈願望。在接下來的幾年裡，我在美國百老匯和外百

老匯連續看了幾十部音樂劇，考察了音樂劇的創作、排演、演員的工作和學習等情況，搜集資料，廣交朋友。同時對音樂劇的尋夢之旅也加深了我對音樂劇的理解。我感到音樂劇這種形式很好，想把它引進到中國，並下決心把自己的藝術餘生毫無保留地奉獻給它。1984年，我忍痛中斷了我最酷愛的歌唱舞臺，一門心思地開始了發展中國音樂劇的工作。我除了向文化部和中央歌劇院領導介紹音樂劇這個藝術種類之外，也於1987年5月促成了中央歌劇院和中國戲劇家協會同美國尤金·奧尼爾戲劇中心合作，第一次把美國的兩部著名音樂劇《樂器推銷員》（The Music Man）和《異想天開》（Fantasticks）搬上了中國的舞臺，由中國演員用中文演出。我擔當劇院委派的「總監」和中方藝術指導。這個任務是很有意義的，它不僅僅是一次中美文化交流，而且開始在中國的舞臺上增添了一個新的劇種——音樂劇。

1990年4月，經文化部藝術局批准，成立了「中央歌劇院音樂劇中心」，我為「中心」主任。1990年10月1日由中央歌劇院音樂劇中心組織創作和排演，推出了根據曹禺同志同名話劇改編的音樂劇《日出》，參加了曹禺同志從事戲劇活動65周年的祝賀演出。主創人員都是各行業的業務高手，但當時音樂劇在中國還處在初級階段，不過從艱辛中大家仍然看到了希望。

為了更好地發展音樂劇，我開始考慮成立中國音樂劇研究會。1992年，在文化部、民政部領導和志同道合的朋友們的支持下，「研究會」終於獲得正式批准登記，成為具有獨立法人資格的國家級社會團體，中國音樂劇事業終於有了自己的「戶口」和「娘家」。為了更好地宣傳介紹音樂劇，我又覺得它應該有一本自己獨有的刊物，1993年以宣傳音樂劇為宗

旨的雜誌《中國百老匯》創刊了。

1995年，中國音樂劇研究會推出了大型民族音樂劇《秧歌浪漫曲》，在保利大廈國際劇院首演。由林兆華同志任導演，王舉同志任舞編，我任藝術總監。該劇創新地採用了東北秧歌及二人傳的舞蹈形式。1996年10月底，《秧歌浪漫曲》應邀到香港參加亞洲藝術節的演出，獲得了好評並引起了藝術界的關注，當地新華社一位同志認為是「大陸來港演出最有影響的一部戲」。《秧歌浪漫曲》的演出使音樂劇有了自己的民族特色。

雖然我已經年逾古稀，然而對於音樂劇的執著使我仍然保持著一顆年輕的心，我仍然繼續著發展中國音樂劇的探索。讓我更欣喜的是看到一位對音樂劇無比執著的青年學者默默地在音樂劇這塊迷人的領域中苦心鑽研了六年，不僅獲得了中國藝術研究院的碩士學位，還推出了這樣一本比較全面介紹百老匯音樂劇的好書。此書的出版刊行對於發展中國音樂劇而言，無疑是有其特殊的歷史意義。我忠心地祝願她在發展中國音樂劇這個領域中獲得更大的成功。

中國音樂劇研究會會長

推薦序二

　　幾天前慕羽把即將付梓的這本《百老匯音樂劇》書稿送至我的案頭，欣然翻罷，甚感喜悅。一方面，作者對音樂劇的一份執著和追求的精神令人感動；另一方面，為這本圍繞百老匯音樂劇，資料豐富，表達充分的圖文並茂的音樂劇讀物即將出版，感到興奮。

　　1998年，我與蕭夢等曾合著了《百老匯之旅》一書，想把音樂劇藝術形式介紹給更多的人。音樂劇這種形式，融會了眾多藝術種類，具有廣闊的藝術創作空間，是一個可以包容萬象的「載體」，它不排斥任何藝術形式的介入，它的「兼容性」幾乎跨越了種族和國度，百老匯劇目吸引了全世界的目光。

　　音樂劇是孕育一流藝術家的「孵化器」，是極具挑戰性的藝術門類。幾乎每一部成功的音樂劇都誕生耀眼的藝術明星，這是因為音樂劇的藝術特性要求演出者必須是全面的綜合藝術家，許多藝術家都以能夠演出音樂劇而自豪並作為自己事業發展高度的標誌。音樂劇還創造商業奇蹟，一部成功的音樂劇十幾年的收入，可以毫不遜色地媲美收益數以億計的電影巨片。目前，在世界的舞臺劇市場上所佔比例最大的，正是橫跨流行與古典兩大陣營的音樂劇。在世界上許多國家，音樂劇是廣受歡迎的藝術形式，一部成功的劇目可以在若干個國家同時上演十幾年，觀眾高達數千萬人；一首成功的音樂劇歌曲被世界各地不同膚色的數百位音樂家和歌唱家以自己的方式進行演唱和錄製成不同的音樂版本，在世界範圍內廣泛傳唱。可以說音樂劇是一種世界性的劇場藝術形式。

　　近年來，音樂劇在中國也成為一個市場演出和文化爭論的熱點，隨著國外「大戲」的引進，國內有識之士的嘗試，中國觀眾對音樂劇有了一些

認識和了解。在這樣一個背景下，青年學者慕羽苦心孤詣編寫的專著《百老匯音樂劇》的出版刊行，正為許多願意更多了解音樂劇的中國觀眾打開了一個窗口。

總體上看，這本書有以下特點：

其一，圖文並茂。本書並非一本學術味十足、面孔呆板的書，而是一冊感性材料充盈其中的血肉豐滿、極具閱讀美感的音樂劇圖書。

其二，資料豐富。在中國音樂劇領域缺乏專業圖書的背景下，《百老匯音樂劇》可作為引領讀者走進音樂劇藝術殿堂的指南。本書以百老匯百年來著名的劇目為主幹，並對百老匯的發展做了一個清晰而全面的總結，加之許多圖片的隨書推出，堪稱對百老匯音樂劇做了一次多方位的掃描和多視角的聚焦。

其三，專題性和系統性相結合。緒論和各章自成一系，分為多個內容相對獨立的專題，各專題又將全書合成一個有序的整體，使得內容既有深度，又有廣度。

這本書對於音樂劇在中國的發展是有積極意義的。我由衷希望本書的出版能給方興未艾的音樂劇發展提供參考，給正在探索中的中國音樂劇帶來更加成熟的思考和借鑑。

《音樂劇之旅》作者

自序

　　在談到20世紀視聽藝術發展成就的時候，我們應該談到音樂劇，自從20世紀初音樂劇的概念被明確後，它逐漸成為20世紀最重要、發展最快的一項文化成果之一。當今的音樂劇大多講究舞臺佈景極盡奢靡，劇情簡單而又別出心裁，要麼讓你開懷大笑，要麼讓你悲天憫人，煽情的功夫絕對一流，帶著顯著的商業氣息。音樂劇數十年的輝煌向世界展示了一個神話，它的藝術性、觀賞性、經典性、流行性、綜合性、獨特性以及商業性，莫不展現出極其誘惑的魅力。對那些與它打過交道的人來說，無論是令人娛悅的美國音樂喜劇，還是震撼人心的倫敦西區音樂戲劇，當然還有歐洲、澳洲或是亞洲的打著各式旗號的音樂劇，人們似乎都上了它的癮，花上很多錢去觀看，使全世界鍾情於它的人如癡如醉。它所獲得的商業上的巨大成功，對於一種以舞臺表演為主的劇種來說簡直不可思議。所以我們可以毫不誇張地說，音樂劇是20世紀最璀璨的藝術瑰寶之一。

　　雖然音樂劇對我們中國普通觀眾來說仍然是個比較陌生的概念，但提起「老人河」、「雪絨花」、「哆，唻，咪」、「孤獨的牧羊人」、「別為我哭泣，阿根廷」、「記憶」等音樂劇著名插曲，相信很多人都是耳熟能詳的。

　　近年來，「音樂劇」突然之間成為了一個吸引人的名詞。不過對它的發展和成長，對它的原創和引進，有關專家和熱心觀眾仍然褒貶不一。以史為鏡，可知今人。在中國21世紀音樂劇發展及創作的討論方興未艾之際，我想經由這本書從劇目的角度對百年來在百老匯上演的優秀劇目做一個簡單的回顧，希望能給予音樂劇的愛好者和普通觀眾一些幫助。

　　孩提時代對音樂、舞蹈以及好萊塢歌舞片的癡迷如同流螢般的記憶編織起了我對音樂劇最初的朦朧認識，多年來的舞蹈學習、演出及影視製作

實踐，使我對音樂劇的愛好日甚一日，也使我有勇氣拿起了這枝叩開音樂劇大門的筆，篳路藍縷，艱難前行。我一直都認為自己是在做一項值得做的工作。私底下的想法，用得著那句老話，就是期盼著自己這塊磚頭，儘快引出那些真正的「玉」來！

如果你是舞臺劇的愛好者，如果你是一位時尚的娛樂業人士，如果你有很多明星夢，如果你是一位有志於投資文化事業的商人，如果你已經站在中國音樂劇發展的前沿，那麼你就不要錯過這本書。

對於本書的出版，我得到了許多人的幫助。他們是：中國音樂劇研究會的會長鄒德華女士、北京舞蹈學院前任院長、中國舞蹈家協會副主席呂藝生先生、中國藝術研究院舞蹈研究所所長、中國舞蹈家協會副主席馮雙白先生；我還要感謝中國藝術研究院的舞蹈評論家歐建平先生、音樂研究所的居其宏先生、北京舞蹈學院的秦曄先生、中國音樂劇網站負責人柳青先生等。尤其要感謝的是《音樂劇之旅》的作者周小川先生，在百忙之中為我提供熱忱幫助，並為本書撰寫推薦語。另外，我還要由衷地感謝朱顯峰先生，為本書順利地出版，他給予了我很多支持和幫助。同時我還要感謝著名香港設計師陸智昌先生和海南出版社的黃明雨先生、湯萬星先生等。正是因為這些志同道合的朋友們的幫助，《百老匯音樂劇》一書才得以問世。當然，對於本書中出現的任何錯誤，均由筆者一人負責。

「橫看成嶺側成峰，遠近高低各不同」。關於音樂劇的諸多相關問題，不同的人會有不同的結論。何況我的經驗和學識有限，介紹的角度也不盡全面。希望各位親愛的讀者予以批評指正，以提攜後生。不勝感激！我願為中國音樂劇事業崛起而效力！我相信，被人們稱之為21世紀的朝陽藝術的音樂劇在我國有著巨大的潛在市場。

Introduction

百老匯百年概述

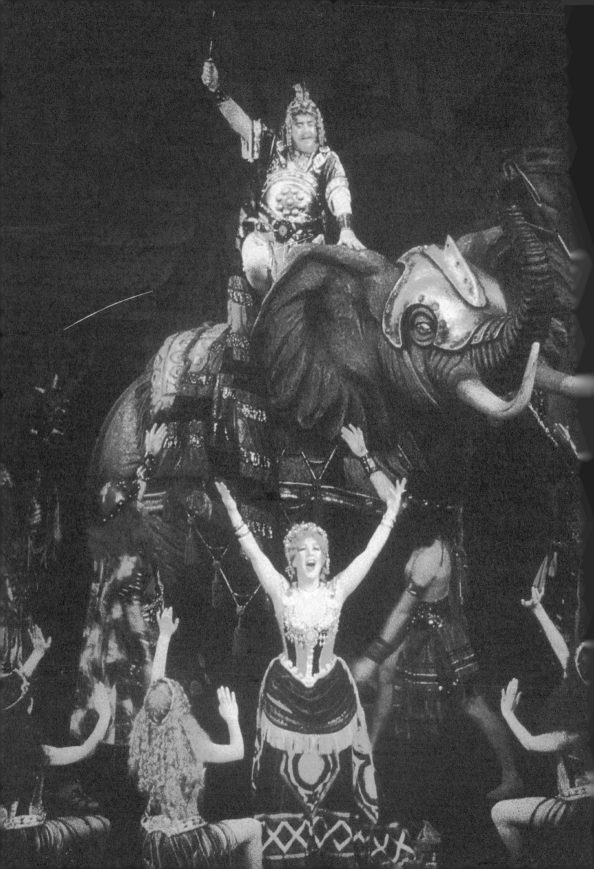

　　音樂劇（Musical）是舞臺劇的一種，以獨特的形式區別於以臺詞、劇情為主的話劇（Play）和以演唱為主的歌劇（Opera），這種淵源於西方國家的文化類型，本身就有著複雜的演化歷史，與不同時代、文化背景有關。縱然它的形式本身派生於其他門類，但是它依然成為了一枝盛開的藝術奇葩。

　　「音樂劇是什麼？美國音樂劇與歐洲音樂劇有何不同？音樂劇和歌劇差別在哪兒？我國的戲曲是不是音樂劇？音樂劇在我國應該怎樣發展？」等問題是近年愛樂者和劇迷們的熱門話題。要弄清楚這一系列問題，還得從到底什麼是音樂劇入手。

　　從身世來論，音樂劇無疑是歌劇大川中分出來的支流。音樂劇，現在很多人叫它「Musical」，這個字眼很奇怪，它是形容詞「音樂的」的意思，完全沒有「劇」的意味。然而從把「Musical」翻譯成中文「音樂劇」，就可以充分認識到「劇」在這一舞臺藝術門類所佔有的重要地位。原來它是「Musical Comedy」（音樂喜劇）的簡稱，這是學術上的正式名稱；而在英國，人們稱音樂劇為Musical Theatre或Musical Play。事實上，很難用一種定義來規範「音樂劇」。「Musical Comedy」的「Comedy」被拿掉，「Musical」一詞逐漸由形容詞轉化為名詞不是沒有原因的，因為傳統的「音樂喜劇」往往讓人聯想到膚淺。近年嚴肅題材的音樂劇已把「喜鬧」形象沖淡了，但絕大部分音樂劇仍保留若干讓聽眾發笑的輕鬆段落，而且不避諱使用反映現實生活的口語、雙關語。其實，這是音樂劇的「血統」

Introduction｜百老匯百年概述

問題，Ballad Opera 就是當年用來諷刺公眾人物的滑稽劇。

如果從「劇」的角度看，音樂劇對「劇」的要求以及具有的特徵，與其他戲劇樣式的「劇」相比並沒有什麼本質的區別。不過正是因為有了歌舞的表現手段，才使音樂劇有了自己獨特鮮明的個性特徵，才使音樂劇區別於其他戲劇門類。

既然音樂劇有歌、有舞，又有劇，為什麼沒有將其英文的對應單詞「Musical」直接翻譯成「歌舞劇」呢？我認為原因之一是約定俗成，原因之二是為了避免引起藝術形式上不必要的混淆，因為「歌舞劇」一詞在中國的戲劇史、舞劇史甚至民間歌舞史上都另有其意。我國古代的「大曲」、「雜劇」都以歌舞表演為特徵，只是歌舞逐漸向戲曲轉化；在我國民間藝術中，很多都是載歌載舞的，它們本身就具備了表現戲劇情節的因素。在民間歌舞向戲曲形式轉化發展的過程中，還有一個值得注意的現象是：某些民間歌舞，一方面向戲曲發展成為地方歌舞小戲，或大型劇種，或與其他劇種合流；另一方面，原有的歌舞形式，仍然在民間流傳。另外20世紀20年代從小喜歡民間音樂和地方戲曲的歌舞藝術家黎錦暉就創作了十餘部稱為「兒童歌舞劇」的作品，其中以《葡萄仙子》和《麻雀與小孩》為代表。也許這樣的例子還可以舉出很多。這些以歌舞演故事的不同舞臺表演樣式與西方現代舞臺表演形式——「音樂劇」可有千差萬別。

提到西方音樂劇血統，就要追溯到一百多年以前了。音樂劇吸收了許多來自19世紀舞臺表演的形式：小歌劇（Operetta）、喜歌劇（Comic Opera）、啞劇（Pantomime）、「明斯特里秀或叫『白人扮黑人演藝表演』」（Minstrel Show）、歌舞雜耍（Vaudeville）、滑稽表演（Burlesque）等。為了增加吸引力和賣點，音樂劇還融合了相當的舞臺效果，使這種表演方式比話劇和歌劇更能吸引大眾，因為欣賞音樂劇可同時滿足觀眾視聽上的多重享受。

一個多世紀以來，在百老匯就曾上演過幾千部音樂劇。經過19世紀中

表現種族主義的歌舞娛樂表演：明斯特里秀

1943年音樂劇《奧克拉荷馬》

葉之後半個多世紀的多方位的探索期，音樂劇逐步求得了音樂、舞蹈、戲劇的融合，到20世紀中期它已成為一種獨具魅力的戲劇演出形式，由音樂、歌曲、舞蹈、樂隊等元素有機整合而成。從某種程度上說，是美國帶給了全世界一種新的形式——奇特、有生氣、難以模仿的東西。音樂劇的兼收並蓄能力就如同美國這一移民國家一樣。概括地說音樂劇是以簡單而有創意的情節為支撐，以演員的戲劇性表演為根基，使音樂和舞蹈得以充分發揮潛能，並把這些因素融合為有機統一體的藝術形式。

　　美國人是怎樣發展這種奇特而又令人興奮的稱為音樂劇的東西呢？美國音樂劇的一個同義詞是百老匯。音樂劇是百老匯的主角，百老匯是音樂劇人的夢想。儘管百年來，那些昔日最輝煌的時刻已經成為歷史，但是作為一個恆久的象徵，百老匯仍然能引起人們對曾有的輝煌和更加美好的未來夢一般的想像。自音樂劇誕生以來，它就成為了表達人們想像力的最有潛力的工具之一，這是美國人對於自己國度的音樂劇的認同。

Introduction │ 百老匯百年概述

Broadway, February, 1868

19世紀60年代的百老匯

一、百老匯音樂劇的百年夢幻

　　百老匯音樂劇的發展經歷了四個不同階段，即：音樂劇的探索期、成長期、成熟期、當代音樂劇的動盪和巨型音樂劇時期。也有人將音樂劇的發展史劃分為五個階段，即A、萌芽期；B、初步發展期；C、R＆H合作時期；D、高位振盪期（即大起大落的當代多元音樂劇時期）；E、英法當代音樂劇時期（即巨型音樂劇時期）。不同的劃分方法其實並沒有矛盾之處。

音樂劇的探索期（19世紀末～20世紀二三十年代）

Broadway, 1913

　　提到音樂劇的誕生，我認為「音樂劇的綜合起源說」還是比較靠得住。音樂劇如今可以被世界上的許多國家接受，追本溯源才得知音樂劇絕非在一家一派中確立其形式，美國也不是音樂劇的誕生之地，這種將戲劇、舞蹈、音樂、詩歌透過不同的途徑結合起來的樣式更不是百老匯的首創和發明，可以說「古典音樂」和「通俗表演」才是音樂劇的親生父母。

　　19世紀末到20世紀二三十年代，正是美國音樂劇誕生、成型和本土化的時代，商業色彩相當濃郁，美國音樂劇進入了探索期。可以說正如這個國家的別號「大熔爐」一樣，音樂劇也是一個「大熔爐」，它的身體裡流淌著歐洲喜歌劇、輕歌劇高貴的血液，但它的骨骼卻是由不算高雅的歐洲

音樂劇的「始祖」《乞丐的歌劇》

城市娛樂性的歌舞雜劇（Vaudeville）所架構的，它的骨髓裡還有著黑人歌舞的節奏。

其實，歐洲的輕歌劇、喜歌劇早在音樂劇之前就已經發展得很成熟了。一般認為音樂劇前身來自英國喜歌劇（Comic Opera）或歌謠歌劇（Ballad Opera），世界著名的古典音樂雜誌《留聲機》中也曾明確指出約翰·凱（John Gay）《乞丐的歌劇》是音樂劇的「始祖」。這部歌劇以大眾為對象，免不了插科打諢，胡鬧耍寶，當時被稱為「民間歌劇」。

歷史上第一次使用「音樂喜劇」這一名稱的人是19世紀末倫敦著名的製作人喬治·愛德華。他的快樂劇院和「快樂姑娘」系列劇引起了社會極大的迴響。這些作品富有幽默的情趣和通俗易懂的音樂、歌舞。

原來，歌劇走到19世紀後半期時步伐的節奏有了明顯的變化，在維也納，施特勞斯使通俗音樂登上了大雅之堂，備受中產階級的熱愛；法國的輕歌劇（Operetta）經由奧芬巴赫（Offenbach）發揚，也成了一種大眾娛樂；與此同時，英國輕歌劇在吉爾伯特（Gilbert）與蘇黎溫（Sullivan）的合作下，也成為維多利亞時期嘲弄諷刺之社會喜劇的最佳方式。這些輕歌劇的音樂輕鬆活潑，劇情也簡單易懂，為往後音樂劇指引了一條明路。

相對於大雅之堂的劇場，歐洲的雜耍劇院為音樂劇的誕生提供了更活潑熱鬧的表演空間，從雜技到短劇，魔術到馬戲，歌手到康康舞女郎；在歐洲的歌舞廳（Cabaret）裡還出現了非常流行的歌舞秀。這類世俗的、甚至被禁止的舞臺表演，當然也被與歐洲同源同根的美國人所接受。這種表

英國輕歌劇的搭檔
作曲家亞瑟·西蒙爾·蘇黎溫和劇作家威廉姆·斯契文克·吉爾伯特。他們是引領英國現代輕歌劇進入新時代的功臣。他們那種迎合觀眾、輕鬆舒適和取悅於人的風格，描繪了當時的英國生活，並且成就了此類輕歌劇作品的傑作。他們的合作長達25年，共創作了14部輕歌劇。代表作有《皇家海軍圍裙號》、《日本天皇》另譯《天皇萬歲》等。

Introduction | 百老匯百年概述

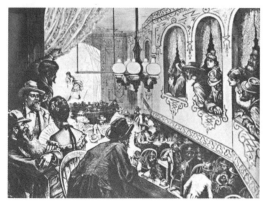
19世紀中期的雜耍表演

演時至今日仍然興盛不衰。

　　當然在美國本土，白人模仿黑人的表演戲、滑稽劇一直深受歡迎，正是經由這些催化劑的作用帶給音樂劇更多的親和力，才逐漸融合成了我們喜愛的百老匯音樂劇（Broadway Musicals）。

　　百老匯音樂劇可以說是美國文化歷史的縮影。1866年由一位劇院經理製作的音樂雜耍劇《黑魔鬼》（The Black Crook）歪打正著流行起來，此後這種「雜耍」類型的劇目便一發不可收拾，成為20世紀到來之際美國音樂劇舞臺的主流之一。好在歐洲風格的小歌劇還能為音樂劇裝點門面。一戰前，美國早期音樂劇的創作者很多都是歐洲移民，比如維克多‧霍伯特、魯道夫‧弗萊明以及希格芒德‧羅姆伯格等，他們給美國帶來了小歌劇。在美國劇院界，由於許多製作人沉迷於喧鬧逗笑的滑稽雜耍中，除了從歐洲移植而來的小歌劇風格的作品外，美國音樂劇一度走進了死胡同裡。幸虧全能天才喬治‧高漢為音樂劇開闢了新天地，他一手包辦了撰寫劇本、填詞、譜曲、編舞甚至導演的工作，將音樂劇的活力傳播開來，為美國的音樂劇「本土化」做出了貢獻。

　　之後新鮮的「時事諷刺劇」和壯觀的「齊格菲歌舞團」佔據了20世紀的前20年。歌曲成為音樂劇中不可或缺的部分，插入的舞蹈也給音樂劇增添了新的活力，再加上後來爵士樂和舞步的加入，終於在1927年吉羅姆‧科恩（Jerome Kern）的《演藝船》（Show Boat）裡開花結果，該劇成為音樂劇的里程碑，也成為音樂劇的成型標誌，開創了以敘事為導向的劇本音樂劇類型（Book Musical）。從此有很多作曲家都成為了20世紀音樂劇史上的巨星。

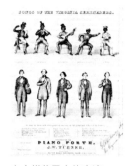
白人模仿黑人的表演

音樂劇全才喬治·M·高漢

音樂劇成長期（20世紀30年代～40年代）

在音樂劇逐漸走向成熟的爵士時代，美國湧現出了一批像葛什溫兄弟、科恩、漢姆斯特恩等優秀的創作者，他們結合歐洲音樂和黑人爵士樂創造了美國音樂和不朽的百老匯音樂劇。由葛什溫兄弟創作的《引吭懷君》獲得了普立茲獎，成為第一次獲此殊榮的音樂喜劇。他們成功地邁出了用音樂劇巧妙地諷刺時代政治的步伐。

舊式音樂劇的公式開始發生變化，複雜但並不嚴肅的情節、簡單但經得起推敲的歌詞被介紹到音樂劇的創作中來，技法現代、內容深刻的個性化寫作成為20世紀音樂劇作家的追求之本；透過小歌劇和滑稽歌舞技術的合併，音樂達到了一種比較嚴肅的水準，由一種背景式的角色開始直接參與對話和表演，對作曲家的要求更高了，歌手也開始接受專業的表演訓練了；而且爵士、布魯斯和拉格泰姆作為一種新的美國音樂劇的元素，此時也大量被使用。音樂逐漸變得非常的重要，不過舞蹈如踢踏舞之類，卻仍只是凸顯演員「特殊才藝」的表演節目而已。

30年代，具有諷刺意味的、思想性強的音樂喜劇還影響了舊式的歌舞時事諷刺劇，這些劇目也間接地成為了培養成熟的音樂劇創作者的園地。理查德·羅傑斯和羅瑞茲·哈特這對親密的搭檔就是在創作這類音樂劇中建立起友誼的。他們1940年創作的《朋友喬伊》為後來音樂劇的發展提供了一個很好的榜樣，包括許多用音樂喜劇的元素塑造豐滿、立體藝術形象的方法，不過這部作品直到1952年複排時才被認識到其真正的價值。

音樂劇的成熟期（20世紀40年代～60年代）

隨著時代的發展，音樂劇的創作面臨著更大的革新和挑戰，觀眾的口味越來越難以滿足，他們需要能熟練駕馭音樂和歌詞的創作天才。1943年

1940年音樂劇《朋友喬伊》

　　由於理查德‧羅傑斯和奧斯卡‧漢姆斯特恩二世創作的《奧克拉荷馬》的巨大成功，掀開了美國音樂劇發展的新篇章，至此百老匯音樂劇走進了它輝煌的黃金時代。

　　20世紀中期也正是美國音樂劇史上的發展成熟期。1949年，一位天才再次吸引了人們關注的目光，他就是科爾‧波特，由他創作的《吻我，凱特》獲得了1949年東尼獎第一次設立的最佳音樂劇獎，而近年由英國導演邁克爾‧布雷克摩爾（Michael Blakemore）執導的該劇複排版也獲得了2000年東尼獎的最佳複排音樂劇獎。1911年就叱吒流行歌壇的艾爾文‧伯林於1946年創作了舊式風格的優秀劇目《安妮，拿起你的槍》，其中的名歌「沒有任何行業比得上演藝行業」（There's no Business like Show Business）正可以代表處於上升時期的百老匯音樂劇的魅力。

　　而我們尤其不能忘記的人物是理查德‧羅傑斯和奧斯卡‧漢姆斯特恩二世這對音樂劇史上的黃金搭檔。羅傑斯和漢姆斯特恩接著他們《奧克拉荷馬》成功的步伐繼續前進著，他們的音樂劇還包括《南太平洋》、《國王與我》、《音樂之聲》等。1949年的《南太平洋》獲得了1950年的普立茲戲劇獎，而音樂劇這種形式由於這些劇目也更為普及了。在他們合作的17年中，一次又一次帶領百老匯，帶領音樂劇藝術走進一個又一個更精湛、更多元、更博大精深的藝術殿堂。

當然以我們現在的眼光來看20世紀中期的音樂劇是有點陳舊老套，不過像葛什溫的《瘋狂女郎》(*Girl Crazy*)（後來被改編為《為你瘋狂》），波特的《吻我，凱特！》(*Kiss me Kate*)，羅傑斯的《奧克拉荷馬》(*Oklahoma*)這類美國土生土長的音樂劇，都成了經典中的經典。此外，弗蘭克‧羅伊瑟在1950年的《紅男綠女》中創造的粗俗艷麗的角色，在歷史上寫下了重要一筆。弗瑞德里克‧羅伊維和阿蘭‧傑‧勒內在1947年的《錦繡天堂》裡開始了他們第一次珠聯璧合的合作，1956年改編自蕭伯納作品的音樂劇《窈窕淑女》則給他們贏得了更大的聲望。改編歷史題材的成功使他們1960年改編自英國作家T‧H‧懷特作品的音樂劇《錦上添花》有了誕生的理由。50年代作曲界的傑出人物中尤其值得關注的是指揮大師里歐納德‧伯恩斯坦，他在1956年和1957年分別創作了根據伏爾泰的小說改編的《堪狄得》以及根據莎士比亞小說改編的《西區故事》。

　　這個時期的百老匯音樂劇更加強調故事性，在著名小說那裡找尋靈感自然成為流行。編創者敘述故事的方式也更加個性化。一些導演逐漸在競爭中顯露才華，他們為「黃金時期」的造就做出了卓越的貢獻。他們的作品更加關注舞蹈的作用及深層表現力，舞蹈演員的素質要求日益提高，編舞家也在這個時期開始當上了音樂劇的導演。

　　在早期的音樂劇中，舞蹈一直作為一種插入的陪襯形式，劇情和角色在舞蹈中並不重要，因此舞蹈片段把劇情撇在一邊，為舞而舞也未嘗不可。隨著戲劇主題越來越深入到音樂和場景中，舞蹈仍脫離劇情就顯得落後和不相稱了。舞蹈在音樂劇中已經轉化為一種體態的情節語言，演員對自己形體的掌握和發揮，往往決定著這個角色個性的展現，有時甚至只是一個小小的體態表現，就透露出該人物的性格。他們在舞蹈中歌唱，在歌唱中表演，在表演中舞蹈，一段好的音樂劇舞蹈常常有助於表現人物的鮮明性。其中，安格尼斯‧德‧米勒、吉羅姆‧羅賓斯和邁克爾‧基德被譽為百老匯舞蹈的「三員大將」。音樂劇中舞蹈的進步給演員提出了更高的

50年代為《國王與我》中皇子一角而舉辦的選角會，聞訊而來的男孩子們排成了長隊。

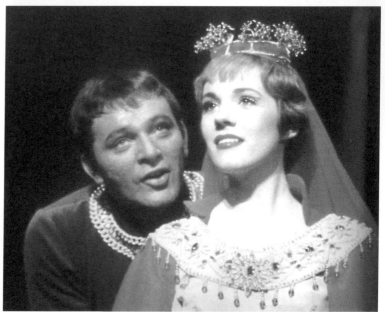

要求,演員背景應該是多樣多元的。不過全能演員無論在什麼時代都是鳳毛麟角,群舞演員雖然年輕漂亮,但仍然是群舞演員;歌唱演員雖然嗓音出色,但常常形象差強人意。隨著時代的發展,全方位的演員也蓬勃發展起來。

　　在宣傳上,好萊塢電影是百老匯音樂劇推波助瀾的功臣,很多作品都

音樂劇《音樂之聲》

因為好萊塢的「大力協作」而名聲遠揚。讓音樂劇能傳送給美國境外的觀眾欣賞，想想如果沒有電影的宣傳，《音樂之聲》怎能在中國如此家喻戶曉？

美國百老匯的音樂劇終於在這個時期將戲劇、音樂、舞蹈有機地整合在一起，逐漸發展成了極富魅力的音樂形式，在美國進而在世界各地大放異彩，逐漸征服了全世界，也成為一種獨特的文化形式正影響著很多國家。

當代音樂劇的動盪期（20世紀60年代～80年代）

20世紀60年代，是音樂劇創作的新階段，多元化特徵日趨明顯。這一時期的社會藝術氛圍和經濟環境都已大不相同。其中來自外百老匯的劇目《異想天開》可以說創造了紐約舞臺劇的第一個盛演不衰的奇蹟，之後還出現了好幾部在藝術和商業上均獲得成功的音樂劇。比如1961年第四部獲得普立茲戲劇獎殊榮的《如何輕而易舉獲得成功》。另外，60年代中期還有幾部音樂劇成為觀眾的新寵，它們就是《你好，多麗》、《可笑的姑娘》、《屋頂上的提琴手》、《來自拉曼卻的人》和《卡巴萊歌廳》等。除了這些常規作品之外，這個時期，百老匯還開始了一個「概念音樂劇」（有人說是反音樂劇）探索的熱潮。

《屋頂上的提琴手》

20世紀60和70年代最出類拔萃的音樂劇劇作家之一斯蒂芬·桑德漢姆（Sondheim）就是發展「概念音樂劇」的代表人物。他也是當代具有影響力的全才。這位被百老匯所公認的怪胎，27歲時為《西區故事》作詞而一舉成名，他那有內涵深度的音樂劇維持40年享譽不衰。他的作品內涵都較高，歌詞靈活、機智，還帶著冷嘲熱諷、玩世不恭的色彩。由於引進了「概念音樂劇」，他成了一個神秘人物。桑德漢姆創作的一系列有爭議的音樂劇預示了音樂劇發展的成熟並確保了音樂劇的自由。關於他對音樂劇的

Introduction │ 百老匯百年概述

斯蒂芬·桑德漢姆1970
年作品《伴侶》

斯蒂芬·桑德漢姆1979
年概念音樂劇《斯文尼·
特德》

貢獻，人們褒貶不一。

　　這段時期的一個引人注目的特點是自我意識不顧一切、無所顧忌地伸展到藝術中。這也是新型音樂劇和搖滾音樂劇（Rock Musical）產生的原因。這些音樂劇在音樂、劇本題材及導演美學手法上的突破，賦予了音樂劇全新的面貌。1968年隨著由蓋爾特·馬克德莫特（Galt MacDermott）創作的《毛髮》而引發出了這類比較激進的「另類」音樂劇問世。後來又誕生了由斯蒂芬·斯契沃茲創作的《上帝之力》，以及英國的《耶穌基督超級巨星》等等。搖滾音樂劇舞臺逐漸成為反映美國現實的工具，與這個時代一樣也產生了自己的性歪曲，尤其表現在性慾被大量描寫成權利遊戲上。

　　流行音樂（Pop Music）隨後也進駐到音樂劇中，《油脂》或名《火爆浪子》（Grease）和《象棋》（Chess）就是成功的例子，吸引了更多新生代為之著迷。這些音樂劇帶來了一股「音樂秀」（Show Music）的風潮，舞臺效果顯得比情節更為重要。

當代巨型音樂劇時期（20世紀80年代至今）

　　美國的強勢橫掃整個世界，與紐約百老匯同為音樂劇重鎮的倫敦西區（West End）自然不是滋味。六七十年代以後，英國倫敦西區開始與美國百老匯分庭抗禮，擺開了挑戰的姿態，並且這種帶有很強烈輕歌劇色彩的音樂劇逐漸佔了上風。1963年被譽為「英國現代音樂劇之父」的巴特所創作的《奧里弗》掀起了與百老匯的首輪大戰，著實為音樂喜劇的故鄉找回了一些面子。70年代，著名英國音樂劇大師韋伯和萊斯的天才創作，更讓英國佬喘了一口大氣，他們極大地推動了音樂劇的發展，開創了音樂劇的新紀元。而且音樂劇四大名劇《貓》、《歌劇魅影》、《悲慘世界》、《西貢小姐》全是在倫敦首演。這些音樂劇題材深刻，製作嚴謹，毋需電影撐腰就名揚四海。這些劇在音樂方面要求更高，力挽狂瀾地把音樂劇從大腿舞

《毛髮》

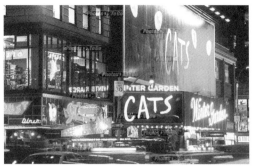

上演《貓》的冬季花園劇院

的印象推回藝術的境界。

　　韋伯作為音樂劇史上進賬最多的作曲家,最具傳奇色彩的是,從年少到中年,他的每部作品都是震驚世人的傑作,都有高度原創性。很多新音樂劇迷大多都是拜倒在他的作品的「石榴裙」下,他真可謂是「名利雙收」,著實成為音樂劇的超級巨星。由他創造的無與倫比的旋律使音樂劇不僅在搖滾樂方面找到了另一塊天空,還使音樂劇找回了「輕歌劇」般的純淨和浪漫。而韋伯的成功還在於他打破了語言與國界的藩籬,創造出了無標準模式,無時間局限的音樂劇主題,如《貓》(Cats)、《耶穌基督超級巨星》(Jesus Christ Superstar)等不會過時的世界觀音樂劇。其中《貓》還打破了《合唱班》創造的演出紀錄,成為至今音樂劇演出史上上演時間最長的劇目。

　　法國人勳伯格(Schonberg)則是一顆異軍突起的新星,他的《悲慘世界》(Les Miserable)與《西貢小姐》(Miss Saigon),造就了音樂劇界最感傷迷人的音樂,並且傳達了一份真誠的人文關懷。勳伯格最難能可貴的是能在現代化的音樂和戲劇架構裡,表現觸動人類的情感,音樂又不淪為靡靡之音。

　　80年代以後音樂劇走向「巨型音樂劇」時代,韋伯與勳伯格這類大成本的劇作,如果沒有精心的策劃與製作,也是很難招攬觀眾走進劇院的。現在是製作人的年代,製作人是這個時代最新、最快的利器,從電腦科技的介入,以及日益精進的舞臺設計,製作人可以輕易地為觀眾打造夢想。這種製作費龐大,宣傳壓力也大的音樂劇,一方面雖可以帶動音樂劇市場的繁榮景象,但是另一方面卻扼殺了許多值得重視的作品,人們在現代高

Introduction｜百老匯百年概述

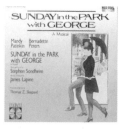

《星期天與喬治在公園約
會》

科技編織起來的夢幻享受中被寵壞了，似乎他們將只能翹首盼望更精采、
更刺激的音樂劇，而告別藝術的真正價值。

相對於韋伯與勳伯格的大製作，美國的桑德漢姆卻常常被人所忽略。
1984年桑德漢姆與詹姆斯‧拉賓推出了以新印象畫派的創始人法國畫家喬
治‧修拉（Georges Seurat，1859～1891）的生平事蹟為藍本的音樂劇《星
期天與喬治在公園約會》，這部具有革新意義的音樂劇獲得了1985年的普
立茲獎。他所創作的直指人們深不可測的心靈狀態的作品，似乎成為了未
來音樂劇走向的指標。

歸結起來，80年代以來百老匯的音樂劇受到了6個方面的影響，這6個
方面也成為了當代音樂劇的不同類型。

其一：歐洲輕歌劇風格的音樂劇大獲成功。尤其是倫敦韋伯和法國勳
伯格的音樂劇吸引了眾多的音樂劇迷；正像韋伯所說，他在創作的時候沒
有覺得音樂劇和歌劇有什麼不同：「可能因為我是出生在20世紀，如果出
生在18世紀，我可能就寫歌劇了。」當然音樂劇創作上這一現象的出現也
不完全排除音樂劇本身為了適應時代的變化而變化的因素。

其二：反映英國早年的搖滾組合的英國搖滾音樂劇《湯米》在1993年
的紐約引起了轟動，這表明搖滾音樂劇仍然有市場。

其三：複排過去成功的音樂劇成為百老匯票房的保證，比如：《第42街》
（1980，複排2001）、《吻我，凱特》（1948，複排 2000）、《演藝船》（1927，
複排1994）、《國王與我》（1951，複排1996）、《論壇路上的怪事》（1962，
複排 1996）、《1776》（1969，複排1997）等。有爭議的作品也被複排了，比
如：《堪狄得》（1956，複排1997）和《芝加哥》（1975，複排1996）等。

其四：百老匯在改編《獅子王》等電影造成轟動之後，將電影搬上音
樂劇舞臺的風氣逐漸形成，比如：《日落大道》（1950電影/1994音樂劇）、
《美女與野獸》（1991動畫電影/1994音樂劇）、《維克多‧維克多麗亞》
（1982電影/1995音樂劇）、《長大》（1988電影/1996音樂劇）、《獅子王》

英國搖滾音樂劇《湯米》

（1994電影/1997音樂劇）、《週末狂熱》（1978電影/1998音樂劇）以及《一脫到底》（1997電影/2000音樂劇）等。只要是調性活潑，音樂在電影裡是重要元素的作品，都可能被改編搬上舞臺，此舉雖然很容易吸引觀眾進劇場，不過也被不少人批評為「沒有原創性」。

其五：挖掘歌劇的題材成為音樂劇的一個發展潮流。1991年的《西貢小姐》就有受到義大利作曲家普契尼1904年的歌劇《蝴蝶夫人》（Madama Butterfly）啟發的靈感；1996年的搖滾音樂劇《租》也是普契尼1896年的歌劇《波西米亞人》（La Bohéme）的改編本，該劇還獲得了同年的普立茲獎。

其六：美國音樂劇早期的「歌舞時事諷刺劇」（Revue）的形式重回百老匯，並獲得了票房成功

《芝加哥》

2000年音樂劇《一脫到底》
1997年在世界各地都引起一陣旋風的《一脫到底》（The Full Monty）入圍奧斯卡最佳影片時，曾引起一片驚呼。最後，該片贏得了當年奧斯卡最佳原創音樂獎。全片音樂性十足，六名身材不算完美的男性為了生活，攜手躍上舞臺大跳脫衣舞，讓人看得很High，而且笑中帶淚。百老匯音樂劇製作人看出了其中暗藏的商機，也把《一脫到底》搬上了百老匯舞臺。這部電影於2000年10月26日穿越大西洋登上美國百老匯的舞臺後，再度引發觀眾開懷大笑。這部原本音樂性就很強的電影光在銀幕上看就能讓人很興奮，因此評論界都相當看好這部音樂劇在百老匯的票房成績。英國小成本搞笑片《一脫到底》上映時，其中的電影插曲「You Sexy Thing」曾經傳唱一時，不過這首主題曲在音樂劇版聽不到。《一脫到底》百老匯版的音樂部分由創作《蜘蛛女之吻》的泰倫斯·馬克奈利操刀，劇情內容還會加入一名女性的鋼琴歌手，至於最後一幕舞男們脫光的場面，製作人拍胸脯保證：「一定保留！」

Introduction | 百老匯百年概述

1998年韋伯的音樂劇
《微風輕哨》

從小說到電影，從電影到音樂劇，雖然該劇沒有80年代韋伯的音樂劇具有的磅礴氣勢和經久不衰的人氣。但劇中的歌曲「無論如何」還曾是英國全年排行榜第一名的單曲。

和觀眾認同。而與此同時，70年代的迪斯可風格的音樂劇帶動了百老匯的「週末狂熱」。根據1983年同名電影改編的音樂劇《閃舞》（*Flash Dance*）已經做好了迎接2002～2003年巡迴演出季的準備。

　　隨著70年代早期百老匯音樂劇製作規模的擴大，投資者越來越謹慎了，不過這絲毫沒有妨礙巨型音樂劇的產生。在90年代的音樂劇中，我們仍能看到巨型音樂劇的閃亮登場，我們還看到了更值得我們欣慰的發展，我們在音樂劇中找到了對社會、政治問題的探討與關懷以及公正評價與包容，只有這樣音樂劇才能真正紮根於人類生活而不會走入歷史。試想歷史上不也正是因為出現了《引吭懷君》和《波吉與佩斯》這樣的劇目而逐漸「高雅」起來的嗎？

音樂劇《日落大道》

作曲家科爾·波特，從他
筆下流出的永遠都是令人
愉悦的調子。最具魅力的
歌曲代表作「我要做一位
順從和本分的女人」（選
自《吻我，凱特》）。

二、音樂無限

　　百老匯音樂劇經歷了一百多年的時代變遷之後，在音
樂、歌舞的創作上逐漸走向了成熟，從最初受歐洲輕歌劇影
響的創作手法以及只提供娛樂的純粹歌舞手法，發展到了歌
舞情節化的手法。音樂劇的成熟無疑離不開光耀音樂劇的幕
後大師們。

　　由於音樂劇的通俗性、娛樂性的本質特色決定了把握音樂和歌曲創作
特色的重要性。對於音樂劇來說，音樂和歌曲創作足以決定一部劇作的生死
成敗，對百老匯的作曲家來說，「得歌曲者得天下」幾乎是一個放之四海皆
準的規律。誰能寫出好的音樂和好的歌曲就等於掌握了通向成功之門的鑰
匙。如果劇中的歌曲能有幾首有幸在百老匯大行其道、膾炙人口、婦孺皆
知，那麼該劇的打造者就離功名利祿不遠了。百年來這也是百老匯的規律。
　　當然音樂劇中的音樂並不是用歌舞的手段來幫助完成或完善戲劇結
構，而是需要演唱和音樂來構成戲劇結構，二者是很不相同的。百老匯音樂
劇今日的成熟，且完成從前者到後者的成功轉型也歷經了數十載的發展。
　　20世紀初，美國人在這種舞臺新藝術的探索上，稚嫩的創作手法使音
樂劇依然沒有脫離話劇藝術的範疇，其中的歌舞經常作為話劇結構內的穿
插性、色彩性段落而存在。在這一點上，英國的「音樂喜劇」就要成熟許
多，這也許也是一些美國人橫渡大西洋去英國學習音樂的原因。經過喬

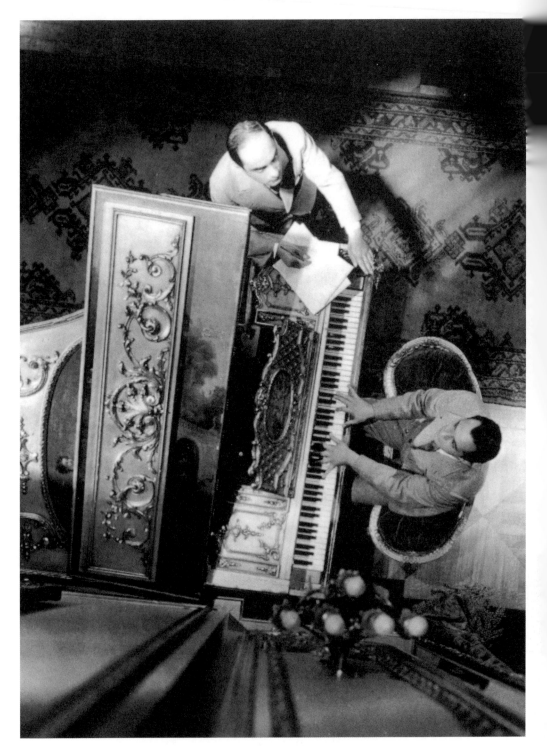

百老匯音樂劇 | **THE GREATEST BROADWAY MUSICAL HITS OF THE CENTURY**

種的傑出而又不協和
當：羅瑞茲·哈特和
德·羅傑斯，代表
《魂繫足尖》、《朋
尹》等。最具魅力的
代表作「鬼使神差」
和《朋友喬伊》）。

治·M·高漢、艾爾文·伯林、吉羅姆·科恩、喬治·葛什溫等藝術家們的努力，美國音樂劇才逐步擺脫了英國音樂喜劇的消極影響，完成了歌舞雜耍向美國式音樂喜劇的轉變。

20年代是「爵士時代」，爵士成為音樂喜劇的「音樂俗語」，不少作曲家將爵士的元素引入創作中。喬治·葛什溫開創的就是一種「交響味」的爵士風。30年代在葛什溫的喜劇中，透過小歌劇和娛樂時事諷刺劇的創作技術合併，音樂達到了一種比較嚴肅的水準，對作曲家的要求也更高了。對一些作曲家來說，為商業的音樂喜劇作曲和為嚴肅的歌劇作曲，兩者之間有著很大的區別，甚至矛盾的地方。然而一些具有革新精神的音樂喜劇力作的出現卻打破了兩者各自為政的局面，為相互的溝通修路搭橋。

20世紀30～50年代是美國音樂喜劇大行其道的風格成熟期，隨著音樂喜劇（那時也稱音樂戲劇）高潮的到來，湧現出了許多在商業上和藝術上都很成功的傑作。在創作手法上，歌、曲、舞蹈、故事更為完美地整合為一。以理查德·羅傑斯和奧斯卡·漢姆斯特恩二世的作品為代表。他們採用了大歌劇、小歌劇、歌舞、雜耍和其他的一切，將音樂劇融合成了一種很獨特的戲劇樣式。

60年代以後以巴特為首的音樂人攻入了百老匯，70年代以後韋伯更是力挽狂瀾，書寫了音樂劇的新歷史，給音樂劇帶來了一股狂熱的「搖滾」風，清新的「輕歌劇」風，帶動了音樂劇的歌劇色彩的復甦。他開創了英國音樂劇的新天地，也可以說開創了世界音樂劇的新紀元。而法國人勳伯格則是一顆異軍突起的新星，他的作品讓觀眾充分領略了充滿法國情調的音樂劇。

隨著時代的發展，尤其是搖滾樂的發展，音樂劇放慢了緊跟流行樂壇的步伐。為了挽救百老匯的情歌，美國的音樂人始終沒有放棄與英國人的挑戰，就連患有咽喉疾病的朱麗·安德魯斯在康復後，也立即投入到挽救百老匯情歌的演唱會中。

作曲家喬治·葛什溫，從歌舞小曲到美國式歌劇，也都能游刃有餘。最具魅力的歌曲代表作「夏日時光」（選自《波吉與佩斯》）。

Introduction | 百老匯百年概述

斯蒂芬·桑德漢姆：最具爭議的百老匯音樂劇全才。最具魅力的歌曲代表作「與小丑周旋」（選自《小夜曲》）。

傑出的音樂家里歐納德·伯恩斯坦，這是一位擅長創作交響曲和舞曲的作曲家。最具魅力的歌曲代表作「今夜」（選自《西區故事》）。

安德魯·勞埃德·韋伯：最富有的音樂劇作曲家。最具魅力的歌曲代表作「記憶」（選自《貓》）。

合作搭檔奧斯卡·漢姆斯特恩二世與理查德·羅傑斯，黃金時代的黃金組合。最具魅力的歌曲代表作「哦，多麼美的清晨」（選自《奧克拉荷馬》）、「一個迷人的黃昏」（選自《南太平洋》）。

　　世界正因豐富多彩而精采，音樂劇正因為多樣化而逐步走向了全球，正所謂「君子和而不同」，競爭雖然是殘酷的，但是它卻是促進全球音樂劇事業發展的最佳途徑，這也是最令觀眾欣喜的。

　　總結一下：如果把二戰以前幾十年的百老匯音樂劇創作作為一個紀元，並分別以創作歐洲小歌劇風格和本土化風格為代表，前者有維克多·霍伯特、魯道夫·弗萊明、希格芒德·羅姆伯格等，後者有喬治·M·高漢、艾爾文·伯林、科爾·波特、羅瑞茲·哈特等；那麼當理查德·羅傑斯和奧斯卡·漢姆斯特恩二世合作並成功地創作了一系列音樂劇時，我們就可以將之稱作是開創了音樂劇創作上的新紀元；這以後，美國的斯蒂芬·桑德漢姆、英國的安德魯·勞埃德·韋伯和蒂姆·萊斯以及法國的阿蘭·鮑伯里和米歇爾·勳伯格在近20年來再創了音樂劇的新紀元。

三、舞蹈的興衰榮枯

生來就為舞蹈

在音樂劇界，一直有一群特殊人物，他們非常重要，不過由於各種原因，卻極易被人忽視，他們就是音樂劇界的「吉普賽人」——舞蹈家，這個稱呼並不是我給予的，它是百老匯著名的舞蹈編導邁克爾·本尼特對活躍在音樂劇界舞蹈者的概括。

在美國，舞蹈經過了幾個世紀來的興衰榮枯，終於在美國舞臺上立定了腳跟。舞蹈不再是一個徒有魅力和虛名而又受人懷疑的陌生人了，它終於成為了一個合法的公民。舞蹈演員也終於告別了從前吉普賽人不穩定的生活。而談到音樂劇中的舞蹈，它也經歷了一番興衰榮枯的變遷歷史。

百老匯的音樂劇誕生初期就以舞蹈眩目而聞名，不過舞蹈一直沒有承擔多重的角色任務，白人模仿黑人表演的「明斯特里秀」使非洲風格的美國舞蹈進入到了美國人的生活中；「拉格泰姆時代」又使舞廳舞蹈風靡一時，舞廳的增多使這些舞蹈能堂堂正正地在百老匯舞臺上出現；20年代以後，音樂劇也帶動了新式舞蹈的流行，不過這個時期通常都是為舞而舞，以大腿舞和踢踏舞為主。音樂劇的舞蹈受到了美國爵士舞、搖擺舞、踢踏舞、迪斯可等流行舞蹈的影響，也和美國芭蕾、現代舞的發展歷程有密切關係。音樂劇的成型是1927年的《演藝船》，舞蹈在其中只是點綴；後來一批卓越舞蹈家的進入逐漸改變了這種狀況，扮演了40年代～70年代舞蹈

著名舞蹈家格温・温頓
「康康舞」

百老匯音樂劇 THE GREATEST BROADWAY MUSICAL HITS OF THE CENTURY

作為音樂劇劇情發展起重要作用的角色。當然這一過程是許多舞蹈家努力的共同成果。其中1936年著名的舞蹈大師喬治‧巴蘭欽在以芭蕾舞團為背景展開的《群鶯亂飛》或名《魂繫足尖》中，把爵士化的芭蕾帶到了百老匯，嚴格地說，在這部劇目中使舞蹈進入情節的發展還算相對簡單；音樂劇的第二個進展是1943年成功融合舞蹈的《奧克拉荷馬》，在《奧克拉荷馬》中，安格尼斯‧德‧米勒則發展了推動劇情進展的舞蹈設計，使芭蕾舞語彙按照劇中人物來設計，使舞蹈成為闡釋劇中人物關係的最好語彙，而不是簡單的娛樂；傑克‧科爾雖然沒有什麼驚世駭俗之作，但是他卻是「劇場爵士舞」的創造者，也因此被尊稱為「爵士舞之父」；而1957年的以舞蹈為重要表情達意手段的

《西區故事》又是一個新的里程碑，吉羅姆‧羅賓斯則把舞蹈變成了戲劇故事的重要組成部分，並根據角色人物選擇適合的舞蹈語彙，現代舞、民族舞、芭蕾舞都可成為角色的動作語言，並且舞蹈過渡更加自然流暢；這一階段音樂劇特點之一就是舞蹈比重大。在1975年《合唱班》中，舞蹈成為劇情的組成部分，又使百老匯音樂劇發展到一個新的境界。編舞家已開始支配美國音樂劇的天下。舞蹈編導兼任導演（Choreographer-Director）的角色得到確立，成為美國音樂劇具有相當大的影響力的群體。吉羅姆‧羅賓斯、邁克爾‧基德、邁克爾‧本尼特、鮑伯‧福斯等都成為了具有豐富劇場經驗，同時又有著傑出編舞才能的藝術大師。

70年代後，紐約和倫敦齊頭並進，以韋伯為首的音樂劇人開創了英國音樂劇的新天地，也可以說開創了世界音樂劇的新紀元。在音樂創作方面有了突出的發展，這種輕歌劇風格的音樂劇使舞蹈的地位一度下降。百老匯受到了來自倫敦西區的巨大壓力和挑戰。只有產生於70年代的邁克爾‧本尼特的《合唱班》和舞蹈奇才鮑伯‧福斯的出現又將舞蹈帶入一個新的

Introduction │ 百老匯百年概述

百老匯早期的歌舞女郎

高潮。不過他們在80年代後期相繼去世,又減慢了舞蹈的發展趨勢。畢竟綜合素質較高的舞蹈編導,具備全能舞臺藝術才幹的天才在百老匯也是鳳毛麟角的。當然令人感到欣慰的是,福斯後繼有人,他的弟子們正沿著前輩開創的道路在不斷探索著。另外還有一批90年代新崛起的新一代編舞家,蘇珊·斯多曼、薩維恩·格洛弗就是代表。

　　80年代,音樂和舞蹈受到了同等的重視,音樂劇的歌劇色彩開始復甦。尤其是80年代末期到90年代這一時期。在普通觀眾看來,就描述故事和直接表達感情能力而言,舞蹈和唱段的表達能力是很不相同的,甚至很多人認為舞蹈藝術顯然是薄弱的。而且,一部音樂劇成功後,甚至還未公演前,就可以大量銷售錄影帶和CD,使人們反覆欣賞,反過來又加強了人們對音樂劇中音樂部分的重視。百老匯音樂劇的傳統特點在90年代中後期又有了新發展,隨著REVUE的重返舞臺,福斯舞蹈劇的時興,使舞蹈在百老匯再度掀起新一輪高潮。因為畢竟音樂劇是現場的劇場藝術,藝術家們還會以舞蹈所帶給人的濃烈的現場感受,和對劇情特殊的敘述方式以及隱喻色彩而將會「把舞蹈進行到底」。

四、題材拓展和角色變化

音樂劇的題材非常廣泛，經過一百多年的發展，許多曾經看來不適合用於以歌舞表現的題材也被運用得活靈活現。

《如何輕而易舉獲得成功》

20世紀20年代的音樂劇強調歌曲和舞蹈，情節相對而言非常簡單而且有一定模式：從男孩邂逅女孩開始，經過男孩失去女孩的過程，到最後男孩又得到女孩的大團圓結局。故事地點通常是校園、鄉村俱樂部、舞臺或是長島的公寓。最嚴肅的故事也不過是一個群舞演員如何變成齊格非歌舞演出中的一顆巨星，或戀人們如何在不同的社會身分下步入紅毯。

由於30年代國家衰危的經濟條件和日益加深的戰爭威脅，音樂劇逐漸成為人們對於世界憤世嫉俗的表現舞臺。時代的總趨勢是嚴肅的，但這並不是說音樂劇不再滑稽和富於娛樂性了，而是他們更多地趨向於社會諷刺，並且有意識地牽連在政府和社會的諸問題中。

20世紀30年代～50年代音樂喜劇逐漸成熟起來。以理查德·羅傑斯和奧斯卡·漢姆斯特恩為代表的作品獲得巨大成功，使歌、曲、舞蹈、故事完美地整合為一體，更強調故事的精神意義成為百老匯音樂劇創作趨勢。

許多當代音樂劇的創作者都是全才的藝術家，作詞、作曲、編劇的三合一作品也有不少，還湧現出像哈羅德·普林斯一樣既擔任導演同時又身為製作人的藝術家。而且音樂劇不再只被音樂喜劇完全壟斷了，音樂劇中出現了正劇，甚至是悲劇，現實主義色彩較濃，不過在悲劇中增添浪漫主

《菲歐瑞羅》

義氣氛和喜劇效果也是不可避免的。

　　總體而言，百老匯音樂劇的題材大多逃脫不了電影、戲劇、小說的改編。這些故事有的取材於流行的諷刺小說、戲劇或諷刺時事、新聞報導，如上世紀初以「活報劇」命名的「系列音樂劇」——時事諷刺音樂劇（Revue），這類音樂劇後來發展為憤世嫉俗的社會問題劇、政治題材劇、文化題材劇、黑人問題劇等，如早期的《右派議員》，以及《縫紉針》、《為誰叫好》、《紐約移民的假期》、《里爾·阿布那》、《我愛我妻子》、《象棋》、《暗殺》等，這類作品有的還獲得了普立茲獎的最高榮譽，如《引吭懷君》、《南太平洋》、《菲歐瑞羅》、《如何輕而易舉獲得成功》、《星期天與喬治在公園約會》等。

　　音樂劇還有間接反映戰爭的作品，從反映獨立戰爭的《最親愛的敵人》到反映南北戰爭中女性的作品《大膽的女孩》，再到反映越戰時期青年人的音樂劇《長髮》等。《悲慘世界》則是較直接的戰爭題材作品。

《演藝船》

另外還有宗教劇、時代劇、現實劇、家庭劇，如《約瑟夫與神奇五彩夢幻衣》、《好消息》、《屋頂上的提琴手》等；還有青春劇、偶像劇、兒童劇、卡通劇等，如《女孩們》、《金色男孩》、《夢幻女孩》、《再見，伯迪》、《彼得·潘》、《獅子王》、《美女與野獸》等；此外，還有韋伯創造的具有全球意義的，沒有

《屋頂上的提琴手》

國家、民族局限的劇目，如《貓》等。

還有許多音樂劇取材於經典童話故事，比如「綠野仙蹤」、「辛黛瑞拉」等，「灰姑娘辛黛瑞拉」的音樂劇有：《米爾‧莫迪斯特》、《莎麗》、《伊瑞恩》、《桑尼》、《安妮，拿起你的槍》、《窈窕淑女》、《安妮》、《第42街》等。美國音樂劇研究家斯坦雷‧格林先生認為：音樂劇最常見的故事是熱戀自己雕刻的少女像的皮格瑪利翁的傳說和灰姑娘辛黛瑞拉的故事，表現邋遢姑娘變成公主或明星的主題。

音樂劇的題材還有取材於傳奇人物軼事的，如早期的《羅賓漢》、《甜心寶貝》等；有的音樂劇還以著名小說為藍本。1927年的《演藝船》成功後，理查德和哈特就推出了根據馬克‧吐溫的小說改編的《康涅狄格州的美國佬》，隨之而來的就是音樂劇創作的名著改編風。由經典小說改編音樂劇成為時尚，其實這並不是什麼新鮮事，可以說借鑑名作一直是音樂劇選題的傳統。其中包括：改編自莎士比亞戲劇的《從希瑞克斯來的男孩》或名《雪城兩兄弟》、《西區故事》、《吻我，凱特》等；改編自蕭伯納小說的音樂劇《巧克力士兵》、《窈窕淑女》等；改編自狄更斯小說的音樂劇《奧利弗》；改編自塞萬提斯小說的音樂劇《從拉曼卻來的人》；改編自馬克‧吐溫小說的音樂劇《大河》；改編自維克多‧雨果小說的音樂劇《悲慘世界》等；改編自尤金‧奧尼爾作品的音樂劇《把我帶走》等。

另外1955年的《長筒絲襪》改編自一部電影《Ninotchka》；1956年的《里爾‧阿布納》則是改編自阿爾‧堪普（Al Capp）的卡通連環畫；1957年的《小鎮新來的姑娘》改編自尤金‧奧尼爾的戲劇《Anna Christie》；1964年的《屋頂上的提琴手》改編自蕭勒姆‧阿雷契姆的短篇小說；1996年的《租》則是歌劇《波西米亞人》的現代版本。

也有的音樂劇直接來源於歐洲的輕歌劇，這些劇目大多是歐洲著名音樂家的輕歌劇作品，多以異國風情和經典的音樂吸引觀眾。後來也有為紀念音樂家而創作的傳記體音樂劇，如《花開時節》、《挪威之歌》等。這

《吻我，凱特》

Introduction ｜ 百老匯百年概述

《歌劇魅影》

類音樂劇作品更接近於歌劇或是舞劇，而且這也成為了音樂劇的一種類型，一個世紀以來一直貫穿著音樂劇的發展歷史。當然傳記音樂劇塑造的人物形象很多，除了音樂家之外，還有舞蹈家、劇作家、政治人物等。1959年的《吉普賽》是以歌舞娛樂界傳奇人物羅斯·莉的經歷為藍本的；1959年的《菲歐瑞羅》的主角是紐約市的市長拉·奎迪亞（La Guardia）；1978年的《艾薇塔》則是講述阿根廷貝隆夫人的傳奇一生。

百老匯還擅長舊瓶裝新酒，講述牽強附會的愛情故事，或是「三角戀愛」，或是「英雄救美」，或是「鴛夢重溫」，這類故事大多非常適於用純歌舞形式，舞蹈被大量採用，經過發展這種歌舞題材劇又延伸出後臺音樂劇，專門揭示演員及創作者酸甜苦辣的演藝生活，揭示演藝圈內部的殘酷競爭，如《合唱班》、《第42街》等。這類題材中，也有專門進行「明星製造」的作品，如《風情漫遊》、《曼米》等。

很有趣的是在目前較著名的音樂劇中，故事大多都圍繞著「三角戀愛」而展開，從《歌劇魅影》、《西貢小姐》、《日落大道》、《傑克與海德》，直到《悲慘世界》，都無不與「三角」有關。畢竟有關愛情的故事最容易引起觀眾的共鳴。

如今，音樂劇在尋求著新的形式。美國當代戲劇和概念音樂劇所關注的主題有「兩性關係」（Gender Relations）、「同性戀或愛滋病」（Homosexuality or AIDS）、「種族文化」（Black or Minority Cultures）、「殘疾人角色」（Disabled）、「老人角色」（Elderly）、以及「形體戲劇」（Physical Theatre）等。

歷史上第一部有聲電影
《爵士歌王》

五、百老匯的近親——美國好萊塢歌舞片

　　自從電影技術發明以來，戲劇至高無上的地位受到挑
戰。20年代末美國出現了歌舞片（Musical Film）這一電
影類型，與有聲電影（Talking Picture）幾乎同時誕生，
到30年代開始盛行，並成為30、40年代流行的一種時尚，
60年代歌舞片進入鼎盛時期。20世紀末，改頭換面的歌舞
片捲土重來。

　　1927年4月，華納公司結束了電影的默片時代，同時也拉開了歌舞電
影的序幕，拍攝了世界上第一部有聲電影《爵士歌王》。從此世界電影裡
又多了一艘乘夢的小船，努力划向浩瀚的影音大海。但是許多人對這部只
有片段對話和部分歌曲的影片是否稱得上真正的歌舞片表示懷疑，直到
1929年米高梅的第一部獲得奧斯卡最佳影片的有聲片《百老匯的旋律》出
現，大家才基本上肯定了歌舞電影。

　　30年代的經濟危機固然使電影題材多了一些反映社會現實的內容，但
是電影藝術的娛樂性質決定了它主要還是一般群眾逃避現實的手段。歌舞
片是在大蕭條的年代裡發展起來的。電影製片商們竭盡全力使觀眾在虛幻
的世界中尋求寄託，從而忘卻現實生活的痛苦。因此以浩大場面、奢華生
活為特色的歌舞片幾乎成了這個時期的主要片種，而且電影工業成了美國
不景氣中唯一景氣的工業，這是有其一定社會原因的。

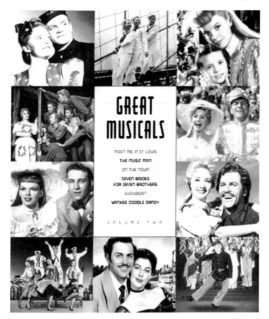

歌舞片從滋生它的根系音樂劇、小歌劇、時
事諷刺劇、音樂會、歌舞雜耍的表演中成長起來
的。與早期百老匯成功的老套路一樣,一個動人
的喜劇故事,和許多靚麗的群舞演員是早期歌舞
片成功的法寶。這時候的歌舞片通常被看作是音
樂喜劇和音樂劇的電影翻版,或是套用音樂劇的
模式為銀幕而創作的影片。

　　這時候的歌舞片故事都較簡單,情節也不是
很緊密,在光耀奪目、充滿歡愉的表像下面,戲
劇情節往往集中於刻劃對商業成就的追求,或是讓觀眾們欣賞面對由於某
人的愚蠢行為和社會的荒謬事物能夠表現得溫文爾雅,機敏圓滑的主人
公。這些故事大多都是逃避現實的浪漫主義風格,劇中的角色為追求愛
情、追求成功、追求財富和名聲而快樂、簡單地生活著。這就是歌舞片最
受人爭議的烏托邦情節,歌舞永遠和劇情分離,而且還打斷敘事的進展。
主角們高興時就引吭高歌,開心時就隨意起舞,所到之處往往會變成歡樂
的海洋,所有認識的和不認識的都可以加入行列一起載歌載舞。

　　歌舞片中彙集了眾多不知名的少男少女,運用了陣容強大的合唱隊與
樂隊齊奏來取代小樂隊,這一切看來像是無懈可
擊的集體主義的不朽之作。1933年由華納兄弟公
司拍攝的《第42街》(42nd Street)就記錄下了這
段輝煌的歷史。這部影片也造就了巴斯比‧伯克
雷這位出類拔萃的百老匯歌舞編導的成就。他是
第一個使攝影機動起來的人,讓攝影機主動地參
與歌舞表演,靈活地帶出視覺及空間的變化,賦
予了歌舞片一種舞臺無法做到的電影化的特點,
這種突破是30年代歌舞片歷史上最重要的里程

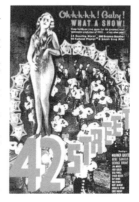

歌舞片的金牌搭檔弗萊
德·阿斯泰爾和金姬·羅
潔絲

碑。

　　事實上，早期的歌舞片無論有多「壯觀」，由於受到
錄音技術的限制和阻礙仍是幼稚的。而且這些百老匯的
電影尚未真正掌握電影媒介的特性及潛力，所以只能使
觀眾欣賞換成銀幕的舞臺秀而已，只是觀眾並不在意這些。人們走進電影
院，不僅因為那裡票價便宜，而且還因為這是一種新鮮生動的玩意兒。看
音樂劇的觀眾大量減少，這意味著音樂劇必須提高作品的藝術水準，改進
表演和導演的素質，以爭取數目較小但很富選擇力的觀眾。

　　通常歌舞片的創作者也都是有了一些舞臺經驗和名望的專業人才，30
年代早期，好萊塢的新生代有聲電影向很多有才華的藝術家發起召喚。活
躍在歌舞片片場的演員大多也來自於使他們聲名遠揚的百老匯。隨著有聲
電影的發展以及百老匯大批劇作家和演員湧向好萊塢，百老匯音樂劇受到
的挑戰越來越大。

　　雖然歌舞片遵循的是音樂劇的規律，但它也發展出了自身的特色。正
如一部影片中的一句話：「有音樂的地方就有愛情，」在好萊塢三四十年
代的歌舞片中，影片的基本矛盾就是兩性關係之間的矛盾。千篇一律的愛
情故事不過是些舊瓶裝新酒的愛情糾葛的重覆。電影為了容納歌舞，幾乎
想盡了一切辦法，有時也出現了一些水準高的舞蹈作品，湧現出了高水準
的舞蹈明星。弗萊德·阿斯泰爾和金姬·羅潔絲就是透過歌舞片，把最好
的舞蹈介紹給了世界上無數的電影觀眾。二戰後，美國的電影製片廠繼續
推出歌舞片，並在1945年以後達到了高峰。沃爾特·迪斯尼公司從40年代
和50年代起拍攝的動畫影片裡，演員的表演模式也是套用音樂劇的。

　　雖然觀眾喜歡沉浸在歌舞昇平之中，但是在不斷地自我複製下，歌舞
片就失去了原有的新鮮感和衝擊力。因此歌舞片的題材範圍不得不尋求更
大的擴展，歌舞片終於摸索出了一條讓劇情和歌舞相結合的路，音樂和舞
蹈理所當然地成為推動情節發展的線索。這種歌舞和故事合一的表演形式

Introduction 百老匯百年概述

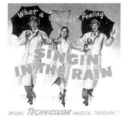

歌舞片《雨中曲》

在50年代被發揚光大，《雨中曲》和《一個美國人在巴黎》不但成為歌舞電影的經典之作，更讓金·凱利在電影史冊上永垂不朽。歌舞片的形式日臻完善，好萊塢終於成就了歌舞片作為一種雅俗共賞的電影類型，建立起了世界領先的美國歌舞片電影工業。

好萊塢為此頗為得意，它成為了百老匯強有力的競爭對手。許多百老匯知名的音樂劇都打進了好萊塢，傑出的攝影技術在表現歌舞故事方面開闢了新的天地。但是無可否認的是百老匯的舞臺確實為歌舞片提供了營養，更為世界電影史留下了輝煌的一筆。鉅額的投資使歌舞片創造出了超越舞臺的視覺效果。隨流行時尚的變化，歌舞片也發生著變化，形成了搖滾歌舞片（Rock' n' Roll Movies）和迪斯可歌舞片（Disco Films）以及動畫歌舞片（Animated Musical）等多種類型。

60年代，公眾逐漸對好萊塢的歌舞片失去興趣，使製片商們意識到改革的必要，那些耗資巨大的歌舞片再不是一種捷徑，好萊塢這時又將目光積聚到了百老匯，對於他們來說，直接改編百老匯的成功劇目是一種相對安全而投機的方式。這種方式直接促進了歌舞片的發展。優秀歌舞片的高峰，其實就是在60年代。60年代奧斯卡的最佳影片中，歌舞片竟佔了一半！其中有1961年的《西區故事》、1964年的《窈窕淑女》、以及1965年的《音樂之聲》、1968的《奧里弗》等。這些影片許多曾是50年代百老匯連年上演的經典作品，如今它們又在電影史上留下了光輝的一頁，成為了全球影迷公認的經典音樂歌舞片，值得一看再看。

60年代的歌舞片為好萊塢賺取了鉅額的利潤和聲望。歌舞片的巨大成功和在社會上引起的巨大迴響，使大量製片商投資此類影片。這些歌舞片雖都有動人故事劇情，但令觀眾過目不忘的，仍是那動聽的音樂歌曲及悅目的舞蹈。它們不是把歌舞作為外部手段從情感上來支持情節的影片，相反，它們是把歌舞結合在敘事的過程之中，並且實際上是由劇中人物具體演出或是直接反映的影片。

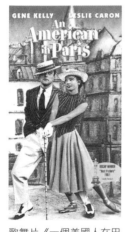

歌舞片《一個美國人在巴黎》

原創歌舞片還將搖滾樂搬上了銀幕，著名歌星埃爾維斯·普萊斯利從1956年到1970年共拍攝了33部影片。英國著名的搖滾樂隊披頭士樂隊、誰人（THE WHO）樂隊、「迪斯可王子」約翰·特納沃爾塔都紛紛參與拍攝這類影片。

　　時代轉變，觀眾口味不同，音樂歌舞片在70、80年代雖也有一些代表作，但已無復當年勇。喜歡歌舞片的影迷們，在看到70年代到90年代的奧斯卡最佳電影得獎名單後，可能會驚覺，傳統意義上的歌舞片竟然已30年與金像獎緣慳一面！

歌舞片《窈窕淑女》

　　70年代早期有幾部影片繼承了60年代的輝煌，1971年的《屋頂上的提琴手》被拍攝得很成功，1972年的《卡巴萊歌舞廳》甚至在奧斯卡的角逐中超過了《教父》的獲獎數目。然而更多的影片使得70年代歌舞片的發展蒙上了陰影。好萊塢的歌舞片明顯地衰落了。無論是改編的歌舞片，還是原創的歌舞片都沒能擺脫票房慘敗的噩運。

　　80年代改編自百老匯音樂劇的《安妮》和《合唱班》猶如兩顆銀幕炸彈，使人們再一次領略了歌舞片的神奇。看來，百老匯和好萊塢一樣，題材雷同不可怕，重要的是能玩出新東西。

　　80年代末90年代初美麗的童話故事為迪斯尼歌舞片提供了一個很好的題材，迪斯尼逐漸使動畫歌舞片成為票房大戶。相對於動畫歌舞片所取得的成就，真人演出的歌舞片在90年代輸給了卡通人物。90年代的歌舞片實際上是迪斯尼的天下。被譽為「90年代迪斯尼四大卡通經典」的《獅子王》、《美女與野獸》、《阿拉丁》、《美人魚》都採取了音樂劇的表現形式。其中《美女與野獸》還成為有史以來第一部獲得奧斯卡最佳影片提名的動畫片。

　　90年代後期，歌舞片又有了起色。1996年的《艾薇塔》證明了改編音樂劇舞臺版本的再次成功。歌舞片在邁向新世紀之際，隨著2000年獲得坎內金棕櫚獎的北歐影片《黑暗中的舞者》和2001年在數個電影節上綻露風

Introduction｜百老匯百年概述

歌舞片《紅磨坊》

騷的作品，澳大利亞導演巴茲的最新力作《紅磨坊》，以及《中央舞臺》、《比利‧艾略特》等毀譽參半的影片紛紛登場，使歌舞片呈現出一種特別的景象。《紅磨坊》還被《美國娛樂週刊》列為2000年必看的10部影片之一，而且在第5屆好萊塢電影節上囊括3項大獎——最佳影片、影帝和影后的殊榮。此外，該片還獲得第59屆金球獎3項大獎以及第74屆奧斯卡2項大獎。

　　歌舞片與音樂劇一樣面臨著改革和創新。《紅磨坊》的導演巴茲‧魯赫曼對歌舞片非常癡迷。影片將百老匯的紙醉金迷，好萊塢的奢華場面發揮得淋漓盡致。巴茲說只要《紅磨坊》取得成功，他們已經正確地解碼出歌舞片在我們這個時代呼吸和生存的電影語言了。

　　有人如此崇拜歌舞片，也有人繼續唾棄歌舞片，大多不喜歡歌舞片的觀眾一般都認為它輕浮淺薄，因為它永遠的烏托邦式的情節構成永遠不真實的世界，其實也正因為這份不真實讓我們可以跨越現實，肆意地對現實進行諷刺、批判和嘲弄。從早期的一味讚美歌舞昇平到後來的敢於揭醜露惡，歌舞片確實已經從烏托邦的理想中走出，不再是逃避現實的寄託，過去是有歌皆成舞，處處鳥語花香，用情愫浪漫之歌舞來肯定、歌頌人生，現在電影卻把銀幕世界一分為二，對現實人生有貶損、有抗議，對理想的烏托邦有嚮往，卻限於期待。如此一來，歌舞片又要迎向一個新的里程碑了。

六、紐約百老匯和倫敦西區

倫敦西區和紐約百老匯一樣都是世界上劇院最集中的兩個區域。在這些劇院比較密集的地方，音樂劇是演出的一個重點。除倫敦和紐約之外，還有一些國家的大中城市也或多或少地上演著數量不等的音樂劇。其中有些城市正在競爭成為第三大音樂劇城市，比較突出的是多倫多和洛杉磯。

倫敦西區的崛起

英國的劇場多集中在倫敦，倫敦的著名劇場又集中在泰晤士河北岸的西區皮卡迪利廣場的周圍，這裡是著名劇團的薈萃之地。

早在1893年，「音樂喜劇」的旋風就是由著名的製作人愛德華和他的「快樂姑娘」從倫敦颳到紐約的。當時的倫敦西區與紐約頗為相像，音樂喜劇和本土化了的豪華輕歌劇並存，不過發展卻遠遠不及百老匯。20世紀上半葉只有很少的音樂劇能得以載入史冊。其中1916年由英國的一個很為能幹的演員創作了歐洲輕歌劇模式的音樂劇《Chu Chin Chow》，上演了兩千多場。劇情類似「阿里巴巴」的故事，成為英國現代音樂劇史上的突出傑作。

從20世紀50年代以後，倫敦的音樂劇已經有了長足的進步。倫敦西區中期的音樂劇較為有影響的劇目有：1953年的《男朋友》、1960年的《奧利弗》、1962年的《讓世界停止運動》、1963年的《可愛的戰爭》、1965年

《Chu Chin Chow》

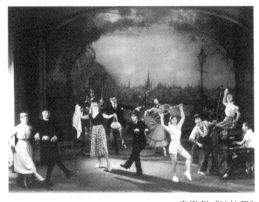

音樂劇《沙拉日》

的《查理姑娘》等。其中一部較為傳統的愛情音
樂劇《男朋友》連演了兩千多場後，搬到百老匯
上演，並把朱麗‧安德魯斯介紹給紐約人。同年
的另一部音樂劇《沙拉日》是50年代西區演出時
間最長的劇，但在百老匯卻沒能獲得成功。

　　總體來說這些作品仍沒有美國劇目成功和有影響。20世紀中葉美國人
非常趾高氣揚，因為倫敦的音樂劇太少出現傑出劇目了。究其原因，連英
國人也自認為他們缺少美國人的那種輕鬆與活力，特別是在使用舞蹈語彙
上與美國存在著相當的差距。如美國的《奧克拉荷馬》1947年到英國演
出，就使英國人十分吃驚並自歎不如。這種美國人的幽默、輕鬆和開拓的
精神，在30年代後的創作裡表現得最為明顯，這也是和整個美國社會發展
的大背景分不開的。

　　70年代以前，倫敦引進了不少美國的音樂劇，其特點是舞蹈比重大，
很現代化，使得倫敦的觀眾大為歎服。70年代後，紐約和倫敦齊頭並進，
在音樂創作方面有了突出的發展。1971年10月12日，一位年輕的英國人安
德魯‧勞埃德‧韋伯在百老匯上演了他的第一部作品《耶穌基督超級巨
星》。這是一部對聖經和人與人之間的關係進行心理探索的劇目，也是史
詩型與搖滾的現代型相融合的劇目。該劇要求舞蹈風格簡潔明快，同時舞
臺整體設計也追求一種簡潔的風格。音樂劇的故事核心是基督與猶太的關
係，不過作為新人的韋伯並沒有引起人們太多的重視，他自己也對製作並
不滿意。25年後，該劇得以重排，終於取得了韋伯希望的效果。韋伯的另
一部作品「像演唱會式的」《艾維塔》透過「旁白演唱」講了一個故事，
創造了一個「國際明星」，使更多的人，尤其是青年人透過這部音樂劇了
解了阿根廷的國母貝隆夫人。

　　1985年在倫敦首演的《我和我姑娘》也取得了相當好的成績。其他許
多重要的劇目，比如當代音樂劇四大經典名劇：韋伯的《貓》、《歌劇魅

影》，勳伯格的《悲慘世界》、《西貢小姐》，都是先在倫敦上演後，才搬到百老匯去的。

其實，英國一直是傳統的音樂大國，其音樂製品的產銷額現在僅排在美國之後居全球第二位。英國音樂的品質向來在世界上享有很高的聲譽，現在音樂工業也在不斷進步的統計中表明，它的經濟地位也與它在文化中的地位相稱。英國的音樂人也頗為自己能夠在市場中得到承認而自豪。

倫敦西區與百老匯

倫敦和紐約的音樂劇確實有較大差別。就藝術表現上，一般認為：1.在風格特色上，美國幽默輕鬆，偏重於音樂喜劇，而歐洲深沉凝重，偏重於音樂戲劇；2.在形式上，美國音樂劇較多受爵士樂的影響，且舞蹈性較強，而且無論是爵士、踢踏、現代、還是芭蕾都已建立了百老匯獨特的風格。而有著深厚音樂傳統的歐洲更注重音樂、歌唱等，倫敦的音樂劇就較多地受到歌劇和輕歌劇的影響，舞蹈性不強，有人還認為這是因為英國人不太善於使用通俗的舞蹈語言；3.在演出規模上，美國音樂劇有大有小，甚至有很多成功的外百老匯（Off Broadway）和外外百老匯（Off Off Broadway）的實驗性演出，而歐洲成功的音樂劇大多以巨型音樂劇（Mega Musical）為主；4.在藝術品味上，可以說美國音樂劇更為通俗一些，而歐洲音樂劇則更高雅。當然以上的區分均是相對而言並非絕對。

在當今歐洲音樂劇紅透半邊天的威脅下，美國人更期待美國式的演出，而不是英國式的翻版。因此所有那些持有美國綠卡的倫敦藝術家參與演出的機會大大減少了。而英國人自然對於美國人認為自己不會跳舞的偏見也頗為不服，近來也創作了一些舞蹈性很強，甚至是爵士味很濃的音樂劇。

有記者曾採訪《貓》的導演之一特文·奴恩（Trevor Nunn），詢問到有關倫敦西區與百老匯的問題時，他籠統地講，認為英國藝術家們缺乏音樂劇才能，而美國人缺乏對語言火候的把握，都失之偏頗。實際情況是，

英國人對音樂劇藝術的培養，相對而言要少一些，這點亟待完善。而美國的劇作家們則不大要求他們的演員掌握太高的語言藝術，這也是一種人才浪費，因為與他所共事過的大部分美籍演員一旦回到祖國都能流利地表達思想，增強理解力。

他還認為，在紐約，由劇院院董結構和製作商操縱商業化劇種，他們壟斷了面向廣大觀眾的戲劇界，因此，票房直接影響制約著演出的品位、潛在的風險以及適度的創新。而倫敦的劇院由政府資助，日益減少的商業性劇團主要吸收地方政府贊助的劇團的產品。於是，與百老匯相比，倫敦的戲受到不少真正醉心戲劇藝術的報刊大量宣傳。在紐約以陶冶性情為己任的報紙非常少，這樣的媒體非常清楚又相當珍惜自己的威力：注重藝術形式，更著力傳達勝敗沉浮的判斷，如同羅馬大帝的大拇指。對以成敗論英雄的戲劇業投資者來說，將面臨怎樣的前景，也要受到媒體的一定影響，因為一旦報界批評界持相左意見，被攻擊的演出很可能要面臨失敗的命運，無論是高超的管理技術還是信誓旦旦的承諾都很難有回天之力。情理之中就沒人願意贊助風險太高的創作。奴恩先生還說，假如迫不得已在美國醞釀《貓》，也許至今仍未起步呢！不過，一旦《貓》在倫敦開演，無數美國的經紀人就表現出特有的智慧和膽識，許多製作人都收到了贊助，並且不約而同相信紐約遍地堆滿黃金。

其實，美國和英國音樂劇縱然有太多的不同，但是有一點還是相同的，它們都是針對特定的觀眾群創作的。

紐約百老匯

倫敦西區

Introduction | 百老匯百年概述

Chapter 1

音樂劇在百老匯的興起

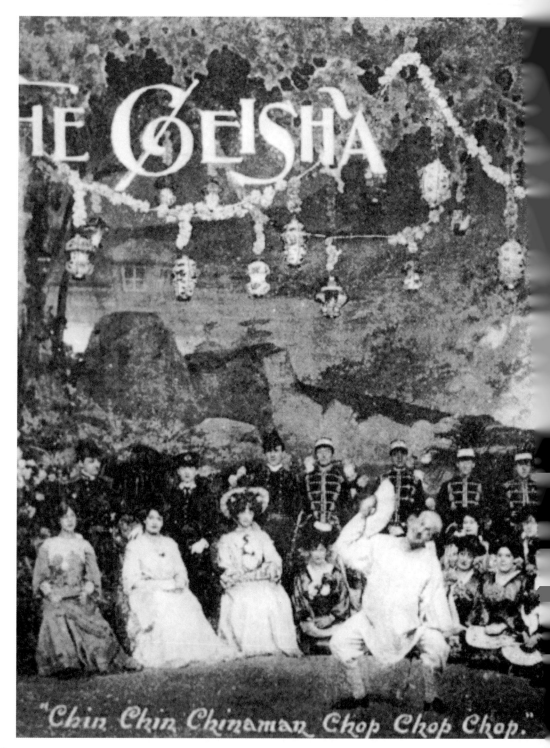

THE GEISHA

"Chin Chin Chinaman Chop Chop Chop."

音樂劇的「傳道士」──《快樂姑娘》系列

音樂喜劇是美國音樂劇發展史上濃墨重彩的一筆，這也是音樂劇藝術的主流風格，充分滲透出美國文化的特點──幽默。不過美國音樂喜劇的歷史還應該追溯到19世紀的英國。

著名製作人喬治·愛德華

「音樂喜劇」是當時大西洋兩岸對這個劇種的共同稱謂。由倫敦的一位劇院經理喬治·愛德華（George Edwardes，1855～1915）在19世紀90年代初針對當時的試驗舞臺劇提出，這種形式的舞臺劇建立在「喜歌劇」和「滑稽表演」的結構基礎上，摒棄了舊式的幽默和情節，而更注重針砭時弊，為了娛人耳目，還增加了漂亮女孩的歌舞隊。

喬治·愛德華頭腦靈活、善於經營。受困於劇院不景氣的現實窘境，他於1892年10月在他經營的「太子劇院」嘗試性地推出了一部「音樂滑稽劇」（Music Farce），劇名叫《小城風光》，無非在一個鬆鬆垮垮的浪漫故事裡插入了大量插科打諢的滑稽表演和新鮮活潑的歌舞節目，包括一大群摩登女郎的大腿舞，由當時的名角擔綱主演。雖談不上什麼藝術性，但畢竟表現了當時大都市燈紅酒綠的生活，節奏輕快，妙趣橫生，確能給人聲色之娛，因此大受倫敦觀眾的青睞。這部舞臺劇後來被搬到「快樂劇院」演出。

愛德華在大喜過望之餘，樂於乘勝追擊，於次年在該劇院又推出了一部名為《快樂姑娘》的作品，講述一個群舞演員，如何擠進上流社會的故

Geisha Girl

in a cherry blossom world

she lights his Hopes

he enters her world of floating dreams

they play make believe

he is redeemed

with his Geisha Girl

《快樂姑娘》的演出海報

事，由英國人希德尼·約翰斯（Sidney Jones）創作。這是一部熔戲劇、音樂、舞蹈於一爐的劇目，雖然同樣的幼稚、粗糙甚至粗俗，但畢竟是比照倫敦觀眾的欣賞口味量身定做的，自始至終洋溢著輕鬆快樂的情緒，因此它在倫敦引起巨大的轟動效應全在愛德華的預料之中。該劇就是被稱為「Musical Comedy」的作品，在戲劇結構上優於當時的美國劇。事業蒸蒸日上的愛德華先生並未沾沾自喜，停止腳步。他在隨後的戲劇實踐中繼續發展他的「綜藝表演」（Variety Show）的通俗音樂劇戲劇原則，追求更為緊湊浪漫的情節，更為悅耳動聽的音樂，以提高他的「笑劇」的品質。

1896年愛德華的合作搭檔希德尼創作了他的代表作《藝妓》並獲得成功，深受鼓舞的愛德華一發不可收，乾脆連續推出了好幾部以「姑娘」命名的音樂喜劇，由此引發了一個「姑娘」時代，人稱「姑娘系列」，如：《售貨姑娘》、《信徒姑娘》、《我的姑娘》、《馬戲團的姑娘》、《猶他州的姑娘》、《逃跑的姑娘》等，同樣取得了可觀的票房成績。當時的新聞媒體也爭相報導，並且將之作為一種新型娛樂，定為「音樂喜劇」。由於該劇的成功，使人們愛上了音樂喜劇。這個時期在音樂劇史上一般稱為「快樂姑娘」時期。

其中《馬戲團姑娘》1896年12月5日在快樂劇院上演，持續演出了494場。三幕音樂劇《信徒姑娘》由里歐內爾·蒙克頓作曲，1910年11月5日

創造「姑娘」的希德尼·約翰斯

希德尼·約翰斯（1861~1946）成長於一個音樂家庭，父親詹姆斯·希德尼·約翰斯是樂隊指揮，弟弟約翰·凱·希德尼·約翰斯是一名音樂劇的導演和作曲家。希德尼從小隨父親的軍隊事務而遊歷各地，期間他也學會了不少樂器。1882年他開始在巡迴音樂劇演出團擔任指揮。1892年他開始在倫敦西區為喬治·愛德華的音樂喜劇作曲。

音樂喜劇《藝妓》

從1896年4月25日開始，《藝妓》在倫敦達利劇場上演了760場。這部作品還帶來了一股東方熱，使人們又想起了1885吉爾伯特和蘇黎溫的喜歌劇《日本天皇》。《藝妓》的故事發生在日本的茶樓裡，講述英國艦隊與茶樓裡藝妓們的愛情故事。該劇不僅有琅琅上口的歌曲、對話，還有極具吸引力的布景、服裝，魅力非凡。劇中的「婚禮之歌」（The wedding song）最具代表。

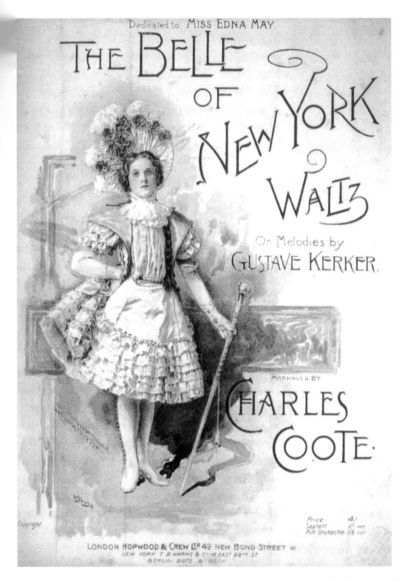

20世紀初流行的「快樂姑娘」系列劇的巡演海報

Chapter 1 | 音樂劇在百老匯的興起

在阿德爾菲劇院上演，共計536場。該劇講述一位逃婚到英國小村莊的法國公主引發了當地的清教徒女孩們談戀愛的故事。劇中的歌曲「教友祈禱會」（Quakers Meeting）和「壞男孩和好女孩」（The bad boy and the good girl）非常成功。里歐內爾・蒙克頓也創作了不少琅琅上口的好歌，其中還有《逃跑的姑娘》中的「公園裡的士兵」（The Soldiers in the Park）、《鄉村姑娘》中的「小精靈」（Pixies）、《我們的吉伯斯小姐》中的「月光」（Moonstruck）等。

愛德華的空前成功令許多人羨慕不已，引得倫敦不少劇院老闆群起效仿，爭相推出形形色色的「音樂喜劇」，一時竟在倫敦蔚然成風。愛德華經營的劇院也因《快樂姑娘》而得名，從此更名為「快樂劇院」。「快樂劇院」及其音樂喜劇的風格風行倫敦和英倫三島時，在大西洋的彼岸，百老匯音樂劇尚在孕育之中。喬治・愛德華將《快樂姑娘》帶到了紐約，不但很快被紐約接受了，還促進了音樂劇在美國的發展，可以說，英國的「快樂姑娘」成為了為美國傳播音樂喜劇的使者，還引發了許多本土的模仿，包括蓋斯特弗・科克1897年創作的《紐約的美女》，這部作品不僅在美國獲得成功，同樣也在英國受到了歡迎，其影響還波及到柏林、維也納、巴黎和布魯塞爾。科克是歐洲移民，他的作品也帶有很強烈的歐洲小歌劇風格，劇中的「進行曲」尤為成功。

在美洲創建了美國這個嶄新國家的「歐洲移民」，在建國工作告一段落後就開始仿效歐洲原有的表演藝術進行欣賞。19世紀美國擁有眾多的娛樂表演形式，比如：神幻劇（Extravaganza）、歌舞雜耍（Vaudeville）、滑稽表演（Burlesque）、白人摹仿黑人表演的「明斯特里秀」（Minstrelsy Show）、音樂喜劇、喜歌劇（Comic Opera）、輕歌劇（Operetta）等，但雛形的美國音樂劇還只停留在模仿和沿襲歐洲創作手法的階段，雖然也包含了大量美國本土文化的基因，但是這種文化精神的衝擊力還不夠強勁。

芭蕾舞催生美國第一部音樂劇——《黑魔鬼》

　　1750年，一個巡迴演出團在美國北部首次上演了《乞丐的歌劇》，這是美國人親身體驗音樂劇的開端，可謂早期音樂劇的雛形。直到1866年由於《黑魔鬼》的衝擊才使紐約的觀眾真正為音樂劇的魅力所折服。那壯麗的場面及一群赤膊的美麗少女給觀眾留下了極為深刻的印象。從那時起，欣賞用歌舞進行潤飾的劇目成為最具吸引力的娛樂方式。

　　早在美國殖民地時期，以歌舞作為潤飾的娛樂表演就已經在紐約上演了。這部壯觀的通俗劇《黑魔鬼》被認為是第一部盛演不衰的成功作品，雖然該劇互為嫁接的歌曲、舞蹈、情節都較粗糙鬆懈：德國「浮士德」故事的戲劇結構、法國的芭蕾舞、以及美國的滑稽歌曲連在一起。而且這部音樂劇還將精心的場景設計，豔麗的服飾以及穿緊身衣的一群裸肩的跳大腿舞的女孩子，滑稽歌曲，黃金國女王，還有侏儒和妖精，惡棍和村姑統

劇目檔案
作詞、作曲：密斯瑟勒尼爾斯・懷特斯
編劇：查爾斯・M・巴拉斯
製作人：威廉姆・惠特利、亨利・加里特
導演：威廉姆・惠特利、里歐・文森特
編舞：戴維・考斯塔
演員：安妮・克姆普・鮑勒、查爾斯・莫頓、瑪麗・伯芳婷、J・W・布雷斯德爾、E・B・霍姆斯、喬治・鮑尼菲斯
歌曲：「你們這些可愛的男人」、「亞馬遜人進行曲」、「我怎敢講」
紐約上演：尼波羅花園劇院 1866年9月12日 475場

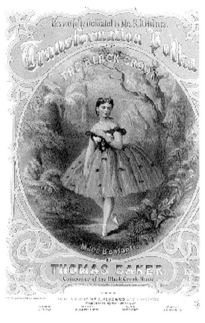

演出海報。
《黑魔鬼》演出期間經常增刪修改，托馬斯・貝克就在1867年的演出中增加了波爾卡舞。但無論怎麼修改，芭蕾舞部分始終是最熱門的節目。

統攬在一起。一句話，《黑魔鬼》只是一部高級而花費大的有情節的雜耍。但是《黑魔鬼》卻憑其雜耍的形式，在舞臺劇歷史上取得了重要的地位，而且作為美國歷史上音樂劇的開山之作，載入了史冊。

不少研究人士以此為標誌，來界定音樂劇在美國的誕生，但由於每個人對音樂劇在其演變過程中的看法和認識不同，所以對音樂劇誕生的具體時間的界定也不盡相同；也有人提出應該從1904年，比特爾・瓊斯明確了音樂劇的概念時開始算；還有人從喬普林的拉格泰姆歌劇《特里莫尼莎》（1907年）算起，認為這才是第一部用流行音樂體裁創作的音樂戲劇。其實，要準確地界定出音樂劇從哪一齣戲的創作開始是十分困難的。音樂劇作為一種戲劇模式，也和其他的文化現象一樣，在其萌芽階段不可能有一個截然、清晰、突發的產生標誌，而一定是一個許多藝術種類的逐漸演變、融合的過程。

《黑魔鬼》的上演及演出是一種巧合，而且整個過程很像一齣雜耍表演：一個巴黎芭蕾舞演出團訂於1866年秋天在音樂學院演出，但是劇院在5月卻毀於一炬。當時百老匯和王子街的一家大劇院——尼波羅花園劇院的經理威廉姆・惠特利已經排定了一部洋洋大觀的劇目《黑魔鬼》的上演

《黑魔鬼》劇照
這是一個「浮士德」式的魔鬼傳奇。故事發生在1600年的德國哈茲山脈，巫師赫特若格與魔鬼定下了契約，只能交上一個靈魂才可以換取一年的生命。魯道夫是他囚禁的第一位犧牲者，聰明的魯道夫尋機而逃，不僅發現了財寶，還營救了黃金國的女王斯塔拉克塔，為了報恩，女王幫助魯道夫解除了魔咒，巫師詭計未遂，只能落入地獄。

《黑魔鬼》中由芭蕾舞女演員扮演的的精靈

由於豪華音樂劇《黑魔鬼》在紐約的首演啟用了芭蕾舞女演員演出，所以也使該劇成為19世紀美國芭蕾舞界最轟動的盛事。這部長達五個半小時的娛樂節目在紐約上演了15輪，近兩年時間；巡迴演出達25年之久。它的演出紀錄直到19世紀80年代才被《安東尼斯美男子》（Adonis）的上演打破。

計劃，巴黎芭蕾舞團的演出計劃取消，使得惠特利意識到如果採用這些芭蕾舞團演員一定能使他的劇目增色，而且也能使原本荒謬的鬧劇《黑魔鬼》有了成功的保障。這樣巴黎芭蕾舞演出團的發起人里恩・文森特也由此成為《黑魔鬼》的導演之一，芭蕾舞團的女演員於8月渡過大西洋參與了演出。

儘管很少有人對《黑魔鬼》的劇情有什麼印象，但其中的近百位女芭蕾舞演員卻引起了整個紐約市民的興趣。該劇最精采的地方就是那群芭蕾舞女演員在樹蔭下漫步時表演的「亞馬遜人進行曲」（March of the Amazons），她們的表演對於內戰後的美國觀眾是頗具吸引力和誘惑力的。因為扮演劇中鬼魅與精靈的穿著肉色緊身舞衣的百名舞女，看起來似全裸一般，再加上天才的舞蹈家瑪麗・伯芳婷在該劇中的首演，帶動了這個國家學習舞蹈的熱潮，激發了人們對於芭蕾舞的興趣。雖然當時報界對該劇女演員暴露的服裝頗有微詞，也有人認為這是一種不良行為，不過觀眾依然趨之若鶩，使《黑魔鬼》的影響力更加擴大，也大大提高了票房的收入。儘管後來扮演這些精靈的都是缺乏舞蹈專業訓練的女孩們，不過也絲毫沒有妨礙觀眾們對她們的愛慕。美國音樂劇的大腿舞典範由此確立。

芭蕾女伶保林・馬克漢姆（Pauline Markham）在《黑魔鬼》中的扮相

Chapter 1 │ 音樂劇在百老匯的興起

Vilia, oh Vilia, oh let me be true;
My little life is a love song to you.
Vilia, oh Vilia, I've waited so long;
Lonely with only a song.
Vilia, oh Vilia, don't leave me alone!
Love calls to love and my heart is your own.
Vilia, oh Vilia, I've waited so long;
Lonely with only a song.

輕歌劇風靡美國——《風流寡婦》

　　輕歌劇一譯「小歌劇」，18世紀指規模短小的歌劇。19世紀中葉，包括對話、音樂和舞蹈等要素、格式簡單通俗的輕歌劇在中產階級的劇場觀眾中流行起來。19世紀的後半葉至20世紀，輕歌劇更突顯娛樂性、喜劇性。音樂多採用當時流行的音調，是一種很受歡迎的藝術形式。驅使著人們去填充那些無憂無慮的時光。

　　大歌劇多取材於歷史故事，全劇由獨唱、重唱、合唱、管弦樂以及熱烈富麗的芭蕾舞組成，不採用說白。與大歌劇相比，輕歌劇短小輕快，通常是獨幕，多取材於日常生活，情節總是羅曼蒂克和多愁善感，或是充滿鄉愁的。與喜歌劇相比，輕歌劇更偏重於諷刺、揭露。

　　巴黎和維也納這兩個當時的文化中心都擁有著自己偉大的輕歌劇作曲家，他們是德裔法國作曲家雅克·奧芬巴赫（1819～1880）和奧地利作曲

劇目檔案
作曲：弗蘭茲·雷哈爾
作詞：阿德瑞安·羅斯
編劇：巴斯爾·胡德
製作人：亨利·W·薩維吉
導演：喬治·馬瑞恩
演員：伊瑟爾·傑克森、唐納德·布萊恩等
歌曲：「賢慧的妻子」、「馬朔維亞」、「哦，走開，走開」、「馬克西姆酒店」、「維麗亞之歌」、
　　　「糊塗的紳士」、「我如此愛你」、「風流寡婦圓舞曲」、「馬克西姆酒店女郎」、「愛你在心
　　　頭」等
紐約上演：新阿姆斯特丹劇院 1907年11月21日 416場

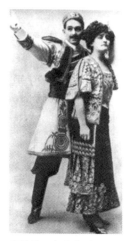

家約翰‧施特勞斯父子（1804～1849；1825～1899）。奧芬巴赫於1858年上
演的《天堂與地獄》是輕歌劇發展史上的里程碑。在其影響下，蘇佩奠定
了維也納輕歌劇的基礎。小約翰‧施特勞斯不僅是奧地利小提琴家、指揮
家，還是圓舞曲及其他維也納輕音樂的多產作曲家。他創作的《蝙蝠》、
《吉普賽男爵》等輕歌劇，使維也納輕歌劇進入了黃金時代。

　　20世紀初的輕歌劇代表作是雷哈爾的《風流寡婦》，弗蘭茲‧雷哈爾
也因此成為維也納輕歌劇世界的最後一位大師。

　　《風流寡婦》取材於法國亨利‧梅爾漢克（Henri Meihac）的戲劇。
原故事發生地為德國駐法國大使館，在輕歌劇腳本改編中，編劇將德國使
館改為巴爾幹半島的一個小公國的使館。馬朔比亞美麗富有的寡婦桑妮亞
擁有全國52%的資產，當她決定到巴黎散心時，引起了舉國上下的恐慌，
害怕她將被外國人俘獲芳心，然後將大筆資產移走，導致馬朔比亞國宣告
破產。為了避免這場災難，國王決定派出舉國聞名的大情人丹尼諾伯爵出
馬，丹尼諾並不想違心地去充當愛情騙子，不過後來當他發現令他一見鍾
情的姑娘菲菲就是寡婦桑妮亞時，不甚驚喜！不過卻引起桑妮亞的氣憤，
也因此險些遭到軍法處置。不過，愛情的力量仍然佔了上風，桑妮亞將自
己名下的財產都轉到了國家的名下，不再富有的桑妮亞使丹尼諾消除了疑
慮，從而獲得了真正的愛情。圓滿結局，皆大歡喜！

　　《風流寡婦》中的那些優美動聽的主題曲如：《風流寡婦圓舞曲》、
《古時有一對王子和公主》、《維麗亞之歌》、《女人進行曲》、《研究女人

唐納德‧布萊安（Donald
Brian）和伊瑟爾‧傑克森
（Ethel Jackson）主演的原
版《風流寡婦》

弗蘭茲‧雷哈爾——維也納輕歌劇世界的最後一位大師
弗蘭茲‧雷哈爾（Franz Lehar，1870～1948）出生於奧匈帝國的科馬諾（在今天的
斯洛伐克共和國），雷哈爾從小受過良好的音樂教育，就讀於布拉格音樂學校。
1905年12月30日首演於維也納劇院的《風流寡婦》使雷哈爾名利雙收，成為因寫歌
劇而變成千萬富翁的第一人，也給維也納輕歌劇在小約翰‧施特勞斯死後注入了新
的活力。雷哈爾創造了一種維也納輕歌劇的新風格，包括華爾茲舞曲、巴黎的康康
舞曲以及諷刺元素等。

Chapter 1 | 音樂劇在百老匯的興起

20世紀30年代歐洲輕歌劇三大巨星：女高音吉塔‧阿爾帕、作曲家雷哈爾、男高音歌唱家陶伯。

是一門很難的學問》，至今仍在世界各地被人們廣為傳唱。

《風流寡婦》在美國的成功使該劇名聲遐邇，還掀起了一股歐洲大陸小歌劇的風潮，在《風流寡婦》上演了156場後，就出現了一部拙劣的名為《快樂寡婦的滑稽戲》的效顰之作，

而且當時這部音樂劇還被允許使用雷哈爾的音樂，該劇上演了3個月後就匆匆下檔。之後百老匯舞臺上湧現出了大批像《快樂寡婦》一般歐陸風格的音樂劇，這樣的局面持續到第一次世界大戰爆發，其中較為有名的有：奧斯卡‧斯圖爾斯的《圓舞曲之夢》、里歐‧馮的《金錢王子》、奧斯卡‧斯圖爾斯的《巧克力士兵》、海瑞契‧雷哈茲的《春之少女》、約翰‧施特勞斯的《快樂的伯爵夫人》或叫《蝙蝠》、弗蘭茲‧雷哈爾的《盧森堡伯爵》、埃蒙瑞茲‧卡爾曼的《莎麗》、埃德范德‧埃斯勒和希格范德‧羅姆伯格的《憂鬱的天堂》。尤以根據1908年維也納的同名劇目改編的《巧克力士兵》最受歡迎，該劇是蕭伯納的戲劇《武器和男人》的翻版。

1906年《風流寡婦》在倫敦達利劇院上演了778場，1907年在紐約新阿姆斯特丹劇院上演了一年以上。之後米高梅公司也相中了「風流寡婦」，於1925年將「寡婦」搬上了默片的銀幕。30年代的著名歌舞片導演之一恩斯特‧劉別謙（Ernst Lubitsch）也在1934年拍攝了《風流寡婦》，這是劉別謙的最後一部歌舞片。由著名的詹尼特‧麥克唐納（Jeanette MacDonald）和法國影星馬里斯‧切維里爾（Maurice Chevalier）主演。

1998年10月法國歌劇院為紀念雷哈爾逝世50周年，將《風流寡婦》重新搬上了舞臺。

雖然雷哈爾的喜劇價值並不屬於我們這個時代，但是人們依然饒有興趣地去體會百年前的笑話，去感受祖輩們的喜怒哀樂，去欣賞雷哈爾精心編織的旋律。如今該劇已經被翻譯成25種語言在全球上演了25萬場次。

1952年還有一個電影版本，由拉娜·透娜和費爾蘭多·拉姆斯主演。

　　1964年該劇被林肯戲劇中心音樂劇院搬上舞臺；1978年又由紐約城市歌劇院上演。《風流寡婦》在百老匯複排過5次，最後一次是在1943年，由小說家希德尼·希爾頓修改了歌詞，成功地上演了322場。各種業餘和專業的演出版本更是不計其數。《風流寡婦》成為名副其實的在商業上最成功的輕歌劇作品。

　　美國大都會歌劇院的新版本中，主演丹尼諾的是著名的男高音歌唱家普拉西多·多明戈，《紐約時代週刊》的評論家伯納德·霍蘭德（Bernard Holland）給予這個長達三個半小時的版本很高的評價：華麗的舞會、奢侈的晚宴、優雅的女士、帥氣的單身漢、使人陶醉的19世紀的生活情調都驅使著現代人去追尋風流公子丹尼諾和漂亮寡婦那遙遠的生活。

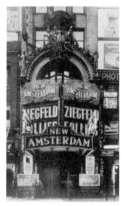

上演《齊格菲的活報劇》
的新阿姆斯特丹劇場

為美國音樂劇推波助瀾——《齊格菲的活報劇》

　　從20世紀初期音樂劇的製作人就開始有意識地培養自己音樂劇的明星了，這種意識與好萊塢的電影業有著某種意義上的親緣關係。電影企業家和音樂劇的製作人積極發現並培養演員，使其成為觀眾心目中崇拜的偶像；當觀眾對某明星到了著迷的程度，製片人或製作人便按照這位明星的表演特徵和氣質確立發展風格。可以說，「明星制」為時下的歌手、舞者和喜劇演員們提供了表演舞臺和展示自己才能的好機會。

　　19世紀後半葉，種種醜聞和訴訟成為西方活躍社會氣氛的獨特方式。「明星制」的確立，更為美國時事諷刺劇REVUE的誕生提供了一個重要因素。

　　另外，無論是引進的還是在美國創作的歐洲化的音樂劇，其小歌劇的風格和內容都是歐洲式的。這些故事通常發生在19世紀的歐洲，而且一般都是發生在貴族上流社會和貧民之間的諷刺性的愛情故事；音樂也是歐洲19世紀後半葉風格的，與美國錫盤巷無關。歐洲的新移民和第一二代美國人對「祖先」的文化很感興趣，都市的中產階級尤其青睞天才的編劇和音樂家，不過仍有一些人對講外語的輕歌劇不感興趣。這些人的心理因素也是「時事諷刺劇」誕生的條件。

齊格菲女郎

美國時事諷刺劇在19世紀90年代逐漸流行開來。1894年的《時下歌舞秀》，就像是一部由好幾個不相關聯的故事構成的歌舞雜耍，不過正是這部作品建立了這樣一種音樂劇的類型。密斯瑟勒尼爾斯‧懷特斯、喬治‧立德拉、希尼‧羅森菲爾德、以及路迪維格‧英格蘭德都是創作這類作品的人。

時事諷刺劇雖然不同於 VAUDEVILLE 和 VARIETY（歌舞雜耍），但是它仍是一種沒有完整故事的通俗歌舞表演，在大西洋兩岸的音樂舞臺上非常興盛。雖然沒有情節，但也介紹了一種連接的線索，不管它多麼微弱，也許它更方便向所謂上流社會開玩笑，利用這種諷刺的手法把戲劇或歌劇滑稽化，它模擬流行的東西，或對流行的醜聞放冷箭──這些到今天仍然是時事諷刺劇的主要材料。像美國百老匯擅長製造許多「夢幻愛情」一樣，音樂劇也製造「花樣」來對美國現實生活進行反映。

製作人齊格菲是最早顯露的人物，也是影響最大的一位。他從1907年開始一年一度製作的「活報劇」便都是這種風格，一共上演了21個版本（齊格菲在世時有16部）。與齊格菲同時存在的還有好幾位競爭者，喬治‧懷特和恩爾‧卡羅也隨後創作出他們各自的活報劇。

「齊格菲活報劇」的誕生源於齊格菲的第一任妻子，同時也是他旗下

躊躇滿志的齊格菲

弗羅瑞茲‧齊格菲（Florenz Ziegfeld，1869～1932）年輕時是雜耍節目表演藝人。1893年，他雄心勃勃地來到百老匯發展。1895他開始製作百老匯音樂劇，不過直到數年後，他才有了創作「活報劇」的靈感。1907年他創辦了以自己名字命名的，以美女盛裝演出大型歌舞著稱的「齊格菲歌舞團」，並擔任第一位經理。

Chapter 1 音樂劇在百老匯的興起

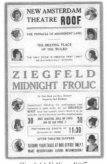

Ziegfeld Follies, 1907

《1907年的活報劇》。
由於這類演出成本極高，
前景並不看好，因而常被
同行取笑為「大蠢事」
（Follies），筆者將之譯為
「活報劇」。

的歌舞名伶安娜·赫爾德，她建議丈夫創作一部具有法國活報劇風格的
戲，用以諷刺時事政治和社會，並以美女如雲為號召。標題的靈感產生於
報紙上一篇命名為「一天的活報劇」（Follies of the Day）的文章，也因齊
格菲的幸運數字是13，所以他希望劇名由13個字母組成，這年他將活報劇
的名稱定為《1907年活報劇》。直到1911年，他才沒有繼續這個迷信的想
法，後來他將自己的系列劇定名為「齊格菲的活報劇」。《1907年活報劇》
是當時百老匯歷史上最有紀念意義和最受歡迎的一部戲。幽默、風趣、諷
刺的主題加之以精心修飾的姑娘和大量動聽的歌曲，使這部戲血肉豐滿。
雖然這部戲並非是百老匯第一部諷刺劇，然而它卻是第一部光彩奪目的成
功諷刺劇。

　　比「卡巴萊的歌舞」壯觀，比「歌舞雜耍」更為複雜，「齊格菲活報
劇」逐漸成為雜耍娛樂風格形式的「大哥大」。由於比一般的雜耍戲要
「文明」些，演員的服裝也不至於遭到警察局的干涉，所以許多男士都可
以帶著自己的女友或是妻子來看這種「少女秀」（Girlie Show）演出，這也
是齊格菲製作活報劇的目標。「美化美國女孩」（Glorifying the American
Girl）逐漸成為活報劇的「座右銘」（Motto），這一口號確實讓許多追求美
麗的美國女孩走出廚房、走出辦公室、走出小鎮，投身於百老匯的聚光燈
下。不過音樂和喜劇才是「齊格菲活報劇」所留下的最大財富。

　　1915年，為了使美國公眾的情緒從第一次世界大戰的駭人新聞中緩和
過來，齊格菲推出了8年以來的頂級系列同名作品，陣容更龐大，氣勢更
輝煌，光彩的明星和同樣光彩的場景設計隨處可見。這以後的活報劇都以

《喬治·懷特的活報劇》
在眾多系列音樂劇中，無論從名聲或持久性講，最接近《齊格菲活報劇》成就的便
要數《喬治·懷特的活報劇》了。從1919年開始到1939年，舞蹈演員出身的喬治·
懷特在之後的21年中，共創作了13個活報劇系列。《喬治·懷特的活報劇》系列劇
突出的是青春、自然、美麗而不囿於絢麗色彩裝飾，重點在舞蹈和新的舞步上。

齊格菲推出了一系列的午夜嬉戲演出，這位身著奇異服裝的女孩就是齊格菲最喜歡的多羅麗斯（Dolores）在1916年的午夜嬉戲的表演

不同的側面反映了社會：比如1918年的活報劇以一戰為主題，所有的歌舞節目全部圍繞著這次戰爭。從軍裝歌舞大遊行到後方婦女投身援助工作的短劇等，在大結局中還表現了當時社會對爵士舞的沉溺；而在1919年的活報劇中則讚美了在戰爭中為鼓舞軍隊士氣有極大貢獻的基督團體；1921年的活報劇則是為了紀念輾轉而來的世界移民對北美的開發。1922年《齊格菲的活報劇》以541場的成績成為齊格菲有生之年所推出的一系列作品中上演歷時最長的一部音樂劇，作為第16個版本，為這八年的「活報劇」畫上了一個完滿的句號。

齊格菲作為一名優秀的設計師和技師，他極大地提高了美國音樂劇劇場的藝術性和技術層次。他還善於啟用人才，多才多藝的朱利安‧米特切爾（Julian Mitchell）執導了65部百老匯的音樂劇，其中包括「齊格菲活報劇」的7個版本。托馬斯‧恩伯（Thomas Urban）是1915年後的主要設計師，他最成功的設計是1916年的「午夜嬉戲」（Midnight Frolic），使臺上的美國女孩極具視覺欣賞感。

齊格菲的明星，另一任妻子比利‧伯克

著名的《齊格菲的活報劇》還以明星招攬觀眾。以演出齊格菲的劇目而走紅的演員有很多，這些「齊格菲」的明星也是百老匯舞臺的

1918年的《齊格菲的活報劇》中在軍隊中的歌舞女郎

Chapter 1 | 音樂劇在百老匯的興起

齊格菲喜愛的喜劇女明星
凡妮·布萊斯

米高梅的電影《齊格菲的
活報劇》海報

《歌舞大王齊格菲》電影
劇照

中堅力量。他們中的許多演員都在「齊格菲的活報劇」中達到了事業的頂峰。

　　既然在說齊格菲，那麼一定還要提及米高梅的一部老電影《歌舞大王齊格菲》。

　　《歌舞大王齊格菲》（The Great Ziegfeld）是米高梅公司1936年出品的一部歌舞片。該片是30年代好萊塢歌舞片中最重要的代表作之一。影片以百老匯最大的歌舞團——齊格菲歌舞團的創辦人，百老匯著名的製作人齊格菲的後半生的發跡史為線索，展示了齊格菲生前創作編排的7套歌舞節目和23首名曲。

　　本片耗資巨大，米高梅邀請了齊格菲歌舞團的班底擔任演出，歌舞場面極視聽之娛，堪稱是將百老匯和好萊塢結合得最完美的示範之作。

　　作為一部歌舞片，影片開始注重人物形象的塑造。既表現了主人公能歌善舞的藝術天賦，又揭示了他們的缺點和弱點。該片獲得第9屆奧斯卡獎最佳影片、最佳女演員和最佳舞蹈執導獎。

齊格菲的明星瑪麗蓮·米
勒在由她主演的著名音樂
劇《莎麗》（1920～1923）
中。

美國音樂喜劇的先聲──公主劇院四部曲

吉羅姆‧科恩

　　英國風格的音樂劇在一戰前很受歡迎，有一段時間佔據了美國人的視聽，後來發生了變化，不可否認其變化的首要因素是政治、經濟、社會因素。一戰前美國人是「鄉巴佬」，不習慣出門旅遊。一戰後美國開始強大，繁榮起來，並第一次對外界造成了影響。一方面，由於科學技術方面的進步，出現了錄音工藝；另一方面，20年代美國頒布了禁酒令，一批因走私販賣私酒而發財的黑社會老大搞起了地下歌舞廳，歌舞廳間接地培養出了許多深受歡迎的歌舞明星。藝術逐漸被人重視起來。對於生性樂觀好動、極不安分的美國人來說，英國的音樂喜劇仍舊顯得古板、守舊，不夠火爆、刺激。美國人日益渴望著一種能根據他們的口味調和出來的娛樂，與他們無拘無束的生活方式和美國精神相呼應。

　　20世紀初，當無名小卒吉羅姆‧科恩（Jerome Kern，1885～1945）開始寫歌時，美國音樂劇的音樂創作還被多樣的歐洲風格、或是「維也納」風格左右著，維克多‧霍伯特是寫作這類曲子的大師。而科恩的歌曲則以一種清新的、不受限制的寫作風格使美國音樂劇的音樂創作逐漸時代化。這並不意味著科恩的音樂很簡單，相反，科恩一直在探索、實踐，從不停止。他的音樂，直接、健康，富有生命力。

20世紀初，躊躇滿志的年僅19歲的科恩懷著對未來的憧憬渡過大西洋，來到了倫敦，他的目標很明確，就是想學習所有關於音樂喜劇和歐洲輕歌劇的創作。他很快在西區劇院幸運地獲得了一份工作，得到了第一個真正的為舞臺劇創作實踐的機會，逐漸他成為了紐約和倫敦戲劇界的名人。

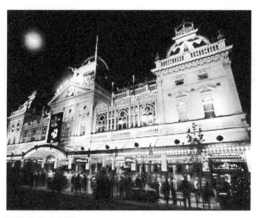

紐約的公主劇院

科恩和許多著名的人物開始合作，比如：凱·伯頓、P·G·胡德赫斯。從英國鍍金歸來的科恩終於能在百老匯實現自己的夢想了。回到美國後，他並沒有堅持歐洲小歌劇的風格，他和他的合作者更喜歡寫令美國人信服的人和故事。他們將美國人時下的現代生活，尤其是「舞蹈狂潮」搬到了舞臺上。這類創作果然出手不凡。

科恩的合作摯友之一P·G·胡德赫斯（Pelham Grenville Wodehouse，1881～1975）是英國著名的小說家和故事編撰者，在美國音樂劇的發展歷史上他也有功不可沒的建樹。1904年到1934年，他擔任了32部音樂劇的編劇和作詞者。而且他一生都非常鍾愛在音樂劇領域的工作。在音樂劇的歌曲與故事情節的契合上，胡德赫斯做出了自己的貢獻。美國的音樂喜劇正是在美國和英國的藝術家們相互合作的基礎上誕生的。

1915年的春天，一部由凱·伯頓和吉羅姆·科恩創作的名為《沒人在家》上演，雖然該劇取得了145場的好成績，不過很快《太棒了，埃迪》就超過了它的知名度。1915年《太棒了，埃蒂》在公主劇院上演，演員不超過30名，故事被限制只能在兩個不同地點展開。不過該劇仍然拉開了小劇場的小型音樂喜劇的序幕。

不久後，更多的音樂劇製作人也採用《太棒了，埃蒂》的模式，將故事發生的地點設置在當代美國社會，而且喜劇場景和歌曲力圖挖掘出新的

視點。這些音樂劇除了遵循貫通的原則之外，還擁有各自的特色。1917年在《噢，男孩》中，吉羅姆‧科恩和凱‧伯頓與英國幽默大師P‧G‧胡德赫斯合作，將這部浪漫又離奇的愛情故事表達得唯妙唯肖，並取得了不錯的票房成績。舞臺設計符合時宜，歌曲也合乎故事情節。當喬治‧巴德和女友露私奔後，回到長島的公寓。他發現很多朋友們正在他的鄉村俱樂部聯歡。露正想著怎樣將自己結婚的消息告訴父母，喬治卻被無辜地捲入了一個瘋姑娘傑姬的鬧劇中，她為了躲避色眯眯的法官，竟然爬到了喬治的床上。然而法官竟是……當然事情澄清後，這對新婚夫婦還是重歸於好。

在格林威治村的屋頂花園演出的科恩的作品《噢，女人！女人！》

1915年的《太棒了，埃迪》、1917年的《交給珍妮》和《哦，男孩》、1918年的《哦，女人！女人！》一起並稱為「公主劇院四部曲」。這些劇目不僅揚名全美，而且還享譽大西洋的彼岸。其實這些劇目並非與喬治‧M‧高漢的「Musical Play」有很大的不同，只是凱‧伯頓的喜劇手法顯得步調更快一些，而且為了娛樂的最終目的，場景和情感表現的範圍都有了擴展，超出了高漢單純「愛國主義」和「思鄉情緒」的宣洩。科恩能根據歌詞的內容捕捉到最恰如其分的曲調，他的音樂比較華麗，而且有獨立存在的價值。

接下來這些純美國本土的作品層出不窮：1917年路易斯‧A‧赫斯契的《高升》和亨利‧提爾尼1919年的作品《伊瑞恩》。當第一次世界大戰於1918年結束後，美國人普遍有一種情緒高漲的享受生活的心情和緊迫感，人們經常舉辦各種名目的舞會、聚會、晚會等。戰後百老匯取得的最

公主劇院音樂喜劇的締造者——凱‧伯頓、P‧G‧胡德赫斯和吉羅姆‧科恩（Guy Bolton， P.G. Wodehouse and Jerome Kern）
現代美國音樂喜劇的歷史可以說是從紐約的公主劇院（The Princess Theater）開始的。自1915年開始，在與編劇凱‧伯頓和後來的P‧G‧胡德赫斯的密切合作下，科恩創作了一系列作品：簡單的布景、樸實的服裝和有著11人的小型樂隊，在有著299人的紐約公主劇院上演了。輕鬆的喜劇、平常的小人物、琅琅上口的歌曲、機智的歌詞使得這些劇目贏得了極好的口碑。小小的公主劇院成為了令美國人驕傲的傳奇的開端。

Chapter 1 | 音樂劇在百老匯的興起

美國本土音樂劇《伊瑞恩》

科恩的傑出音樂劇《莎麗》，瑪麗蓮·米勒主演。1920年的《莎麗》中的精采旋律更體現出美國音樂喜劇的魅力，使科恩在舞曲音樂的創作上又邁進了一步。

大成功便是這部灰姑娘式的故事《伊瑞恩》。

科恩對於美國音樂劇的貢獻是非常巨大的，他標誌著美國音樂劇風格的確立，他與百老匯以及好萊塢的緣分使他創造了一種前所未有的新的音樂形式。科恩作品中的精采旋律體現出美國音樂喜劇的魅力，雖然大多都是些「灰姑娘」式傳奇經歷的故事，不過20世紀20年代的觀眾的欣賞習慣就是這樣。歌曲雖然越來越複雜，但是故事和舞蹈仍然沒有太大改變。

經過一批像喬治·M·高漢、吉羅姆·科恩一樣的藝術家們的努力，美國音樂劇已經逐步擺脫了英國音樂喜劇的消極影響，完成了歌舞雜耍向美國式音樂喜劇的轉變。音樂劇總算有了一些生動的內容，雖然簡單，但卻是一個極大的進步。

科恩的藝術成就主要在於：擴大、豐富了美國音樂劇的音樂語彙，將歐洲音樂的靈感運用在美國流行歌曲的創作上，使它成為被更多人接受的音樂。正因為此，科恩獲得了比霍伯特、弗萊明和羅姆伯格更多的聽眾。他是美國音樂劇徬徨期的引路人和開發者，就這點上比任何一位其他的作曲家都貢獻得多。

或許受到科恩成功的影響，幾乎所有的優秀歌曲創作者都加入了音樂劇的創作，這其中有大師級的人物艾爾文·伯林，以及喬治和艾拉·葛什溫，理查德·羅傑斯和羅瑞茲·哈特、科爾·波特、文森特·尤曼、阿瑟·斯契沃茲和瑞·漢德森在20年代都加入了創作音樂喜劇的行列。

There's an old man called the Mississippi,
That's the old man I don't like to be.
I keeps laffin' instead of cryin'
I must keep fightin' until I'm dyin'
And Ol' man river, he just keeps rollin' along.

開關音樂劇藝術新航線——《演藝船》另譯《畫舫璇宮》

　　吉羅姆．科恩是20世紀20年代早期百老匯最多產的作曲家之一。從科恩開始，百老匯的音樂劇真正開始了進步。1927年由奧斯卡．漢姆斯特恩作詞兼編劇，吉羅姆．科恩作曲的音樂劇《演藝船》，使音樂劇達到了一個嶄新的藝術境界，改變了音樂劇的演出方式。該劇不僅在藝術上超過了前時代的作品，而且還將比較沉重、嚴肅的美國社會問題反映到舞臺上。劇中的歌曲被列入最偉大的歌曲的行列。這些歌曲已經深植於生活之中，70年來在世界各地傳唱著。毫無疑問，《演藝船》是百老匯音樂劇開創先河的代表作之一。因此《演藝船》被公認為美國音樂劇史上的第一座里程碑。

　　20年代中後期，科恩和漢姆斯特恩二世深為百老匯音樂劇的現狀苦惱，結構鬆垮的音樂喜劇和歐洲風格的小歌劇幾乎佔據著所有的舞臺，百

劇目檔案
作曲：吉羅姆．科恩（Jerome Kern）
作詞：奧斯卡．漢姆斯特恩二世（Oscar Hammerstein II）
編劇：奧斯卡．漢姆斯特恩二世
製作人：弗羅瑞茲．齊格菲（Florenz Ziegfield）
導演：札克．考爾文（Zeke Colven）、奧斯卡．漢姆斯特恩
編舞：山米．里（Sammy Lee）
演員：查爾斯．文寧格、諾瑪．特麗絲等
歌曲：「假想」、「老人河」、「情不自禁愛上他」、「不道德的舞臺」、「你戀愛了」、「找為什麼愛上了你」、「舞會之後」等
紐約上演：齊格菲劇院1927年12月27日　572場

＊埃德娜‧菲伯的小說1926年4月到9月首次以連載的形式發表在女性居家雜誌《女性家庭伴侶》（Woman's Home Companion）上，同年全文公開出版。一開始，菲伯認為把小說搬上舞臺，實在是荒謬之舉。然而科恩卻堅信這個錯綜複雜的劇本改編工作可以交給31歲的奧斯卡‧漢姆斯特恩二世來做。1926年11月17日他們正式簽約。

老匯音樂劇題材更是千篇一律。自從拜讀了埃德納‧菲伯（Edna Ferber）的小說《密西西比的生活》（Life on the Mississippi）＊後，他們意識到終於有與其心願相合的劇本了。他們決定在音樂劇的舞臺上表現婚姻的不幸和種族的歧視。他們的努力終於為其在音樂劇的歷史上記下了成功的一頁。

《演藝船》打破了以往音樂喜劇的庸俗感和歌劇的凝重感，使音樂劇達到了一個嶄新的藝術境界，其獨特和成功之處在於智慧地溶入了傳統的元素，又不落俗套。不像平常的音樂喜劇，不合邏輯的故事圍繞著歌曲、舞蹈、表演展開，而《演藝船》則透過歌曲將故事串聯起來，科恩在該劇的音樂創作中顯露出優秀的旋律才能，從「老人河」（Ol' Man River）、「假想」（Make Believe）、到「情不自禁愛上他」（Can't Help Loving Dat Man）、到「我為什麼愛上了你」（Way Do I Love You），每首歌不僅精采，而且還將故事整合在一起，是主人公在一定情景狀態下情感的表露，使人物形象更加豐滿，也使情節展開更加順暢。對於我們中國觀眾來說，最熟悉的就是那首「老人河」了。

《演藝船》的誕生，使音樂劇優劣的判斷標準有了很大的改變，因為在這之前，大多數的音樂劇吸引觀眾的不是靠主題的新穎和製作的品質，音樂劇的好壞似乎只是取決於觀眾笑聲的大小和噓吁聲的長短。所以《演藝船》的上演無疑是冒著極大風險的。身穿美麗華服的跳舞女郎忽然變成了黑人奴隸的低吟，會產生什麼樣的效果？但是《演藝船》卻真的成功

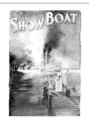

《演藝船》——美國音樂劇史上的第一座里程碑
《演藝船》1927年12月27日在齊格菲劇院上演，持續上演了572場，是20年代第二部上演歷時超長的音樂劇。1932年齊格菲啟用原班人馬再次上陣。該劇還被多次複排。每一個演出版本都強調了故事不同的方面，所以沒有一個版本是完全相同的。

Chapter 1 │ 音樂劇在百老匯的興起

扮演船長的查理斯·文寧格在和「演藝船」上的演員們說戲

奧斯卡·漢姆斯特恩二世、弗羅瑞茲·齊格菲和吉羅姆·科恩在商討《演藝船》

了，它成為了美國音樂劇發展的轉捩點，使面臨崩潰邊緣的美國音樂劇的陳詞濫調有了生機。《演藝船》的輝煌成就和巨大影響，真正確立了百老匯作為美國音樂劇創作、生產、演出、觀賞中心的地位，把百老匯演劇事業推向新階段，使百老匯音樂劇真正成型。

《演藝船》如此的完滿以致於科恩後面的創作都沒有超過這部作品。不過仍有大量優秀的歌曲問世，其中1933年《羅伯塔》中的「煙霧瀰漫了你的眼睛」就是中國人比較熟悉和喜歡的歌曲。

《演藝船》的故事發生在密西西比河的「汽船時代」。劇中描繪的演出船體積巨大，演出舞臺設於前甲板之上，靠岸即可開演，故有「水上舞臺」之稱。1887年，安迪·霍克斯船長率領的「棉花號」演藝船巡迴演出大受歡迎。女主演朱莉熱情指導船長女兒瑪格諾利婭唱歌跳舞。賭運不佳的男歌手蓋洛德·拉維那爾來船上求職，與瑪格諾利婭一見鍾情。當地法律歧視黑人，混血兒朱莉因與白人演員斯蒂芬結婚被惡人告發（1967年前在密西西比州，不同種族間的通婚是犯罪），司法官強迫他們停演離船。船長任用蓋洛德和自己的女兒替補他們的角色，蓋洛德和瑪格諾利婭一舉成名。瑪格諾利婭不顧母親反對和蓋洛德結婚，並生下了女兒吉姆。

蓋洛德決定帶瑪格諾利婭去芝加哥，嗜賭成性的蓋洛德靠賭博為生，過了幾年豪華生活。不久，蓋洛德輸了個精光，他們從大酒店搬到了小旅館，賣了馬車，當盡珠寶，夫妻激烈爭吵，惡習難改的丈夫悄然離開了深愛的妻子和女兒。瑪格諾利婭不願這樣回到演藝船，幸逢演藝船舊好舒爾茨夫婦來芝加哥參加1899年新年晚會演出，他們把瑪格諾利婭推薦給劇院老闆。試唱時，失意酗酒的朱莉從後臺認出瑪格諾利婭，便決然辭職而去，把空缺留給了小妹妹。晚會上，瑪格諾利婭起初怯場，後來意外地看到遠道而來的父親。父親提醒她要永遠記住微笑。在父親的點撥下，她把演技

百老匯音樂劇 | THE GREATEST BROADWAY MUSICAL HITS OF THE CENTURY

發揮得淋漓盡致,一鳴驚人,後來終於成為一名著名的音樂喜劇明星。

多年過去,瑪格諾利婭的女兒吉姆在外公教導下,成為舞姿翩翩的年輕演員。一戰結束,命運悲慘的朱莉淪為乞丐,黑人們在街頭演奏一種新的音樂。1927年煤氣燈的時代結束了,演藝船裝上了電燈。思念女兒女婿的安迪船長給他們發了邀請回家的電報。蓋洛德猶豫不決,但他知道自己內心深處還深深愛著瑪格諾利婭。兩個彼此相愛但卻因賭博被迫分離的夫婦終於重逢。

這是一個非常感人的故事,一個能喚起人們良知的故事。該劇最值得稱道的是內容敢於涉及人們不熟悉的音樂劇主題:例如不幸福的婚姻、黑白混血兒的遭遇、以及黑人碼頭裝卸工的悲慘命運等。漢姆斯特恩試圖把小說中每個關鍵性的事件都搬上舞臺。故事中雖然表現了種族歧視、賭博成性、婚姻破碎等令人感到痛苦和不悅的事情,還有不少情節表現了黑人和白人的不合理差異,特別是黑人夜以繼日地勞動,而一些白人則飽食終日遊手好閒。與小說中親人相繼逝去的描述不同的是,音樂劇故事的結尾總會帶給觀眾對美好生活的憧憬。在某種程度上,可以說,《演藝船》在藝術上以其暢達的情節結構、貫穿主題的音樂為20世紀30年代和40年代美國音樂劇的發展樹立了典範,指明了道路。

原先製作人齊格菲打算將《演藝船》帶進位於第42街的利瑞克劇院,但由於該劇布景過於龐大,最後他決定讓《演藝船》進駐齊格菲劇院,而把正在那裡成功上演的《里歐‧里塔》移至利瑞克劇院。1927年《演藝船》終於揭幕,所產生的影響用「驚世駭俗」四個字形容一點兒也不過分。

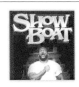

劇中著名歌曲「老人河」(Ol' Man River)
這首歌唱的是源遠流長的密西比河以及兩岸的黑人生活,它的歌詞包含了黑人的勞動、生活、受欺壓和不滿。歌曲深沉悱惻、悽楚哀怨,至今在全球傳唱不衰。

Chapter 1 │ 音樂劇在百老匯的興起

Martha Pryor and Peter Cousens

1994年百老匯新版《演藝船》

這部史詩般的新版本由曾執導過《歌劇魅影》，多次獲得東尼獎的百老匯著名導演哈羅德·普林斯執導。該版本首演於1993年多倫多，1994年4月7日在百老匯首演後獲得了評論界一致的好評。10月2日該劇終於入主百老匯1900人的葛什溫劇院。該版演出陣容強大，有90名演員和樂手，60位舞臺技師，500套服裝，500種大大小小的道具，還有一艘「棉花號」演藝船停泊在劇場裡。歌手彼得·考森斯引用了一句艾爾文·伯林膾炙人口的歌曲名字「沒有任何事業能和演藝事業相比」（*There's no business quite like Show (Boat) business*）。

該劇還創造了複排劇票房的新紀錄，以及每週票房盈利的紀錄。接下來在悉尼星城里瑞克劇院的演出也獲得了極大的成功。

該版本在次年東尼獎的角逐上也大獲成功，與《日落大道》平分秋色。獲得了最佳音樂劇重排劇獎、最佳音樂劇特色女演員獎、最佳服裝設計獎、最佳編舞獎、最佳音樂劇導演獎等5項東尼獎。新版《演藝船》在紐約一共獲得了17項大獎。到1997年1月5日該劇停演共計上演了951場。

1946年1月5日《演藝船》被複排重新登上了齊格菲劇院舞臺，取得了不俗的成績，連演了418場。該版劇尾增加了一首新歌「非我莫屬」（Nobody Else But Me）。這部作品標誌著舞蹈編導海倫·塔米麗絲編導生涯開始走向鼎盛時期。她在劇中聘用了著名的黑人舞蹈女演員伯爾·普里莫斯。1966年後，該劇又在林肯音樂中心上演；1971年該劇在倫敦複排；1983年是該劇在百老匯第四次複排。在眾多的複排版中，最成功的一個是耗資1000萬美元打造的1994年版《演藝船》。而英國版的《演藝船》也不容忽視，該版本集結了50多位演員、歌手和舞者，於1998年4月28日到9月19日在英國愛德華王子劇院上演，它的上演獲得了極大的成功和褒獎，使同時期上演的劇目黯然失色。

該劇還有一個默片和兩個有聲電影版本（沒有序幕和序曲），分別是1929年和1936年由環球公司拍攝的電影版本，其中由詹姆斯·威爾執導的1936年的版本（113分鐘，黑白片）最接近於舞臺版。有不少人都喜歡這個版本，尤其是著名黑人男低音歌唱家保羅·羅伯遜演唱的主題歌「老人河」真實感人，讓人落淚。1936年版的《演藝船》已經被納入了美國國會圖書館（Library of Congress）收藏。

1938年環球把影片版權賣給了米高梅。1946年米高梅將一部濃縮了吉羅姆·科恩生平的電影《輕歌伴此生》（*Till the Clouds Roll By*）搬上了銀幕。1951年由米高梅公司出品，喬治·希德尼執導的電影版《演藝船》

（107分鐘，彩色片）上演。透過電影這種現代化大眾傳媒，《演藝船》的故事和音樂傳遍了全世界。這部影片還被提名為奧斯卡最佳彩色片技術獎和最佳編曲獎，不過在最後的角逐中卻輸給了《一個美國人在巴黎》（An American in Paris）。

1951年版電影《演藝船》海報

經過歷史的驗證，《演藝船》仍然是一顆美國舞臺藝術界的珍寶。評論家們給予《演藝船》的讚譽實在是太多了，比如「第一部現代美國音樂劇」、「最有影響力的百老匯音樂劇」，甚至是「最偉大的美國音樂劇」等。《紐約時代週刊》的戴維·理查德評論道：「《演藝船》是一部偉大的美國音樂劇！光榮而果敢！哈羅德·普林斯和60名出色的藝術家為觀眾描繪了一幅生動的美國歷史畫卷，橫跨40載風雲變遷。」

1951年版電影《演藝船》劇照

1951年米高梅公司出品彩色影片《演藝船》

該片由凱瑟琳·格雷森、艾娃·加德納和郝沃德·基爾主演，明星朱迪·佳蘭德由於與米高梅不歡而散，失去了演出朱麗的機會。音樂劇不少原班演員也參加了1951年電影的拍攝，瑪姬和高爾·契姆皮恩的舞蹈更是為該劇增色不少。電影的故事情節稍稍有了變化，時間跨度縮短了，不過主題仍然沒有變。該片總投資接近230萬美元，盈利為865萬美元，是當年電影票房的第二名。

Chapter 1　音樂劇在百老匯的興起

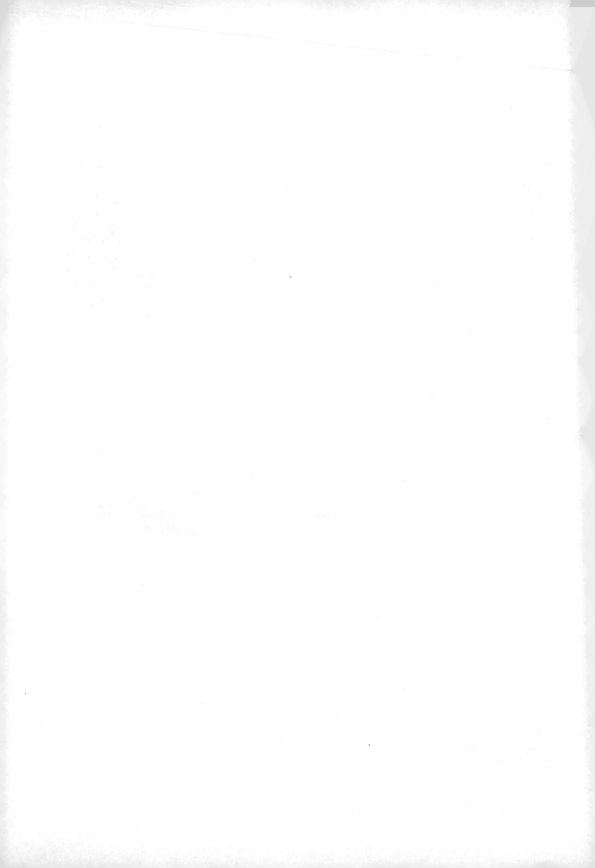

Chapter 2

締造音樂劇的黃金時代

百老匯音樂劇 | THE GREATEST BROADWAY MUSICAL HITS OF THE CENTURY

　　從1927年的《演藝船》，到
1935年的《波吉與佩斯》這段時
間，是百老匯音樂劇的一個重要發
展時期，音樂劇以它日益增強的生
命力與經濟衰退、政治低迷的現實
環境抗爭著。在那個艱難的歲月裡，人們比任何時候都需要
笑聲和音樂。很多藝術家積極投身到這個行業中來，再加上
執著於演藝事業的製作人在艱難條件下的繼續投資，所以儘
管處在大蕭條的年代裡，百老匯的音樂劇仍然在30年代取得
了很大的發展，達到了它的一個高峰。它的發展和美國的歌
舞片一樣，較其他藝術種類受到的社會消極影響影響稍小一
些。音樂劇終於成為了當時最受關注和最受青睞的藝術形式
之一。

　　30年代最著名的創作組有喬治和艾拉・葛什溫兄弟、理查德・羅傑斯
和羅瑞茲・哈特以及吉羅姆・科恩和奧斯卡・漢姆斯特恩等三對搭檔。喬
治和艾拉・葛什溫在30年代創作了六部音樂劇，其中有四部作品都獲得了
成功。可以說他們是30年代最為光彩的創作組。

　　葛什溫兄弟的《波吉與佩斯》雖然沒有誕生在黃金時代，不過這部音
樂劇卻以它的經典，足以成為締造即將到來的百老匯音樂劇黃金時代的劇
目。

　　正是因為在這時積澱的紮實基礎，音樂劇在走向成熟時，逐漸擺脫了
主題膚淺、情節鬆散、炫耀歌舞、賣弄色情的早期音樂劇製作套路，走上
了一條主題深刻、情節生動、風格健康、樂觀向上的發展之路。

Chapter 2 ｜ 締造音樂劇的黃金時代

Summertime and the living is easy
Fish are jumpin' and the cotton is high
Your daddy's rich and your mama's good lookin'
So hush little baby now, don't you cry

One of these mornin's, you're gonna rise up singin'
You're gonna spread your wings and take to the sky
But til that mornin' ain't nothin' can harm you
With your daddy & your mammy standin' by

歌劇與音樂劇交融的典範——《波吉與佩斯》

　　一般來説，百老匯的音樂劇是很容易被界定的。但是當問及葛什溫的經典作品《波吉與佩斯》或名《乞丐與蕩婦》，應該屬於哪種類型，確實讓人迷惑。如果説它是一部音樂劇，也許沒有人提出質疑，因為其中優美的黑人民謠、藍調、爵士樂，使它成為當代音樂劇的不朽佳作。如果説它是一部歌劇，也許會更令美國人滿意，因為劇中壯麗的大樂隊和大合唱團、代替對白的宣敍調，又使它像一部歌劇。而且確實它也常被稱為美國第一部正宗的歌劇。

　　這個謎沒有答案，也許葛什溫的本意就是如此。或者說，對待葛什溫的作品，找尋藝術類型的答案並不重要。這種創作態度也體現在喬治的其他作品中。1924年的「藍色狂想曲」，喬治成功地給一種一向被視為商業性和娛樂性的不值得認真注意的音樂，增添了一種藝術價值。他為鋼琴和

劇目檔案
作曲：喬治・葛什溫
作詞：杜伯斯・海沃德、艾拉・葛什溫
編劇：杜伯斯・海沃德
製作人：蓋伊德劇院
導演：魯本・瑪冒連
演員：托德、達坎、安妮・布郎、沃倫・考勒曼等
歌曲：「夏日時光」、「愛上女人是遲早的」、「愛人如今離開了我」、「佩斯，如今你是我的女人了」、「有一條船就要開往紐約」、「波吉，我愛你」、「啊！上帝，我啟程」、「不一定是那樣」等
紐約上演：阿爾文劇院1935年10月10日　124場

管弦樂隊創作的這支樂曲以藍色（「憂鬱」）和絃為基調，使爵士樂變得正派高雅，至今仍算得上是現代莊嚴音樂中最流行的作品之一。公眾和評論家都很欣賞葛什溫把爵士樂的節奏用於莊嚴音樂的這種新嘗試。這首曲子還成為美國人的驕傲：1984年，洛杉磯奧運會開幕式上，美國人曾用80臺三角大鋼琴合奏過這首永恆的曲子。

作為葛什溫兄弟最後的合作，1935年《波吉和佩斯》的上演提升了音樂劇的藝術地位，使得這種集黑人鄉村音樂、爵士、流行歌曲，以及感染力極強的歌詞和輝煌的合唱隊於一體的藝術形式得到了權威的認同，大大地提高了音樂劇音樂創作的專業水準。葛什溫以他卓越的創作才華和傑出的音樂劇作品，奠定了在百老匯龍頭老大的地位。由於該劇採用了別具一格的美國風格的音樂形式，因而特別受到美國人民的歡迎。劇中的歌曲「夏日時光」成為了一首美國名歌，在世界上也廣為傳唱，深受人們歡迎，以致很多資料將本曲稱為美國的「搖籃曲」。

《波吉與佩斯》取材於一個真實的新聞報導，講述了一個美國文化中非洲裔美國人的「奧德賽」的故事。波吉是隨移民潮從南部到北方來找工作的非洲裔美國人。這些新北方人一邊試圖使自己適應城市生活，一邊又竭力保留著自己舊式的生活方式。

故事發生在鯰魚鎮。這個地方曾經是貴族領地，後來變成了窮人聚居的水濱地區。「山羊波吉」因為暗戀美麗的佩斯而被朋友們嘲笑，使他備

作曲家喬治‧葛什溫和《波吉與佩斯》

《波吉與佩斯》出自美國著名作曲家喬治‧葛什溫（George Gershwin，1898～1937）的手筆，也是他創作的最後一部音樂劇。1935年在美國首演時，該劇被譽為「炙手可熱的百老匯音樂劇先驅」。《波吉與佩斯》全面展示了葛什溫的音樂天賦：民間的（布魯斯、聖歌、福音歌曲）、流行性（布魯斯、爵士、錫盤巷）、古典的（宣敘調、賦格曲、輪唱、獨唱、主樂調）等。正因為如此，《波吉與佩斯》具有非凡的魅力，既能被稱為世俗大眾雅俗共賞的音樂劇，又能被貼上「美國歌劇」陽春白雪的標籤，以致於你去買該劇的唱片時，得在古典音樂或歌劇櫃檯才買得到它。美國評論認為這部作品是「葛什溫對美國音樂的一個最重要的貢獻。」

感孤獨和不幸；爛醉如泥的裝卸工人克羅恩帶著女友佩斯和羅賓斯玩起了骰子遊戲。因不服輸，克羅恩和羅賓斯打了起來，甚至當著受到驚嚇的鯰魚鎮居民的面，用一把棉鉤殺死了羅賓斯。為了躲避罪責，克羅恩逃往紐約，孤獨無援的佩斯被善良的波吉接納了。偵探和警察在羅賓斯的葬禮中帶走了目擊證人和嫌疑犯彼得。

一個月後，傑克與漁夫們修補完漁網後，準備下海，並沒有在意9月風暴的警告。波吉一臉幸福，自從與佩斯生活在一起後，波吉發生了許多變化。可是弗蘭茲律師到來後，口口聲聲讓波吉離婚，波吉氣憤不已，沒有結婚，哪裡來的離婚？！阿契達爾先生也為仍被關押在獄中的彼得向波吉索要保證書。波吉被這些無厘頭的事情弄得莫名其妙，他不顧世人的流言蜚語，勇敢地保護著美麗的佩斯。佩斯終於同意為了已經開始的新生活而去參加野餐會。

野餐會在基提瓦島舉行。這是一個搖擺舞會，舞會上克羅恩找到了佩斯。佩斯懇求克羅恩讓她過一個踏實的日子，要他再去尋找別的女人。克羅恩對此嘲笑不已，兩天後神志恍惚的佩斯回到了波吉身邊。人們為佩斯向上帝祈禱，佩斯清醒過來後，不斷呼喚著波吉。佩斯告訴波吉，克羅恩一定不會放過她，深深愛著佩斯的波吉向她發誓，一定會保護她。

令人毛骨悚然的暴風雨到來了，慌亂的人們亂成了一團，企求上帝保佑。這時一陣急促的敲門聲傳來，那是克羅恩。與暴風雨比較起來，瘋狂的克羅恩似乎更加可怕。不過克羅恩此刻表現出超凡的勇敢，堅定地站出來去拯救正在暴風雨中飄搖的漁船。人們再次祈禱。乘人不備，克羅恩悄悄地向波吉的房間走去。正當他向窗子爬去時，插在背上的刀卻深深地扎向了自己。克羅恩步履蹣跚地被波吉抓住。

第二天，警察前來調查克羅恩的死因。鯰魚鎮的每個人都說這人死有餘辜，因為羅賓斯就是他殺死的。波吉被帶走去辨認克羅恩的屍體。有人告訴波吉，如果死人見到了兇手，傷口就會流血，因為膽怯，波吉拒絕看屍體，從以藐視法庭罪被逮捕。失去波吉後佩斯神情恍惚，以為永遠見不著波吉的佩斯只好前往紐約。

一週以後，一切恢復正常。波吉也出獄歸來，還滿載著從監獄賭博中贏得的戰利品。而佩斯卻不在了，人們告訴波吉佩斯去了紐約。波吉不知道紐約在什麼地方，不過他堅信能找到她，他決定趕著山羊馬車出發，鯰魚鎮的人前來送行……

這部音樂劇傾注了葛什溫多年的心血。1926年一天夜晚，葛什溫本來只是想在睡覺前隨便看看書，沒想到竟然越看越有精神，越看越興奮，完全被它吸引住了。這本書就是南卡羅萊納州查爾斯頓作家杜伯斯‧海沃德（DuBose Heyward，1885～1940）的小說《波吉》。凌晨4點，他就開始給小說的作者海沃德寫信，建議與他合作推出根據這部小說改編的民間歌劇。他想把「波吉與佩斯」的故事寫成在百老匯上演的以黑人生活為主題的爵士音樂劇式的大歌劇作品。海沃德收到葛什溫的信後，表現出很熱情的態度，不過直到1934年他才同意葛什溫的請求。因為1927年海沃德正與妻子合作將這部作品改編成話劇。

1933年末到1934年初，海沃德將《波吉》的話劇劇本改編成了音樂劇劇本。1934年2月到1935年1月，葛什溫花了11個月進行作曲，之後又花了幾個月進行編曲配器。他們的合作愉快而協調，艾拉‧葛什溫的加入又給他們的創作錦上添花。

30年代初美國大都會的門是向黑人演員關閉的。但是葛什溫和原作者海沃德堅持在音樂劇中啟用黑人演員，不願意用白人演員塗黑了臉來演劇中的角色。他們史無前例的舉措給後來黑人歌劇演員的成長也打下了基礎。白人觀眾逐漸對黑人演員產生了興趣。

Chapter 2 | 締造音樂劇的黃金時代

葛什溫手稿，藏於紐約城市博物館（由喬治和艾拉的母親羅斯・葛什溫將兒子的手稿交給圖書館）

葛什溫在1935年的《紐約時報》上說：「《波吉與佩斯》以一種前所未有的民間歌劇的方式講述了美國黑人的生活，我用自己的方式將戲劇、幽默、迷信、宗教、舞蹈等元素結合在一起。」

經過多年的醞釀、籌劃和創作，《波吉與佩斯》這部葛什溫融合古典和流行元素創作的音樂劇終於和觀眾見面。然而遺憾的是該劇首演時並沒有在票房上獲得佳績。其中有當時正值美國經濟大蕭條中期的原因。因為大蕭條時代的觀眾並不願意看那些太嚴肅的作品。

隨著時代的變化，該劇在百老匯被多次複排，分別有1942年（286場）、1952年（305場）和1976年（129場）等多個版本。眾多的明星都參與演出過這部歌劇。

直到二戰期間，《波吉與佩斯》才贏得了商業上的勝利。1940年蓋伊德劇場對該劇稍稍進行了修改後，重新上演，從此這部意義非凡的劇目總算得到了公平的對待。評論界對它大加讚賞，作為一部真正的美國人的歌劇，《波吉與佩斯》踏上了頻繁往來於歐洲的路途。

1985年該劇成為大都會歌劇院（The Metropolitan Opera）的保留劇目，這也是百老匯音樂劇受到的第一次最高級別的款待。《波吉與佩斯》於1993年在世界各地巡迴演出，其足跡已遍及美國42個州的150多個城市，在加拿大、以色列、日本、英國等地演出時場場爆滿。雖然現在歌劇的魅力已經很難再觸及現代觀眾的心靈了，但這部「歌劇」式的「音樂劇」永遠功不可沒。

Chapter 2 締造音樂劇的黃金時代

Oh, what a beautiful mornin',
Oh, what a beautiful day.
I got a beautiful feelin'
Ev'rything's goin' my way.
All the sounds of the earth are like music
All the sounds of the earth are like music
The breeze is so busy it don't miss a tree,
And a ol' weepin' willer is laughin' at me!

愛國主義音樂劇代表——《奧克拉荷馬》

在整個40、50年代，百老匯音樂劇進入了生機勃勃的黃金時期，誕生了大量膾炙人口、歷久彌新的傑作。黃金時代的發端可以說是由《奧克拉荷馬》開始的。該劇被認為是美國百老匯音樂劇史上的又一里程碑。在美國，人們也常常將《奧克拉荷馬》作為美國現代音樂劇的開端。

在美國百老匯流傳著這樣一句話：「如果羅傑斯沒有遇到漢姆斯特恩二世，他們倆人還是足以各自名留千古；可是當羅傑斯遇上漢姆斯特恩時，他們就注定要改寫音樂劇的歷史。」這句話是一點也不假的。所以有人將他倆人作為音樂劇發展的一個時期的標誌並不過分，因為他們的創作不僅帶來了音樂劇的黃金時代，並使其走向了世界，而且也確實是反映了這一時期音樂劇事業發展的狀況。

劇目檔案
作曲：理查德·羅傑斯
作詞：奧斯卡·漢姆斯特恩
編劇：奧斯卡·漢姆斯特恩
製作人：蓋伊德劇院
導演：魯本·瑪冒連
編舞：安格尼斯·德·米勒
演員：貝蒂·卡德、阿爾弗雷德·德拉克、喬安·羅伯茲等
歌曲：「哦，多麼美的清晨」、「帶花邊頂篷的四輪馬車」、「堪薩斯城」、「我不能說不」、
　　　「新的一天」、「人們說我們戀愛了」、「伯爾·加德」、「走出夢境」、「農夫和牧場
　　　主」、「一無所有」、「奧克拉荷馬」等
紐約上演：聖詹姆斯劇院 1943年3月31日 2212場

原著編劇里恩‧瑞格斯

　　1943年，羅傑斯開始了與奧斯卡‧漢姆斯特恩的共同創作的經歷，成功推出了《奧克拉荷馬》（Oklahoma）。這部作品持續地在世界各地演出了近半個世紀，百老匯的觀眾和評論家都被它具有的新穎、生動和刺激深深地迷住了。《奧克拉荷馬》給美國音樂劇舞臺帶來了許多新鮮血液，該劇沒有用高樓大廈做布景，而是選用了中西部陽光燦爛的農村大平原，還推出了平易近人、腳踏實地、栩栩如生的角色；該劇也沒有雇用大牌明星，而是精心挑選和培養有天才的新演員；在該劇中我們還看到了一種令人耳目一新的夢幻芭蕾舞蹈形式。

　　音樂劇《奧克拉荷馬》根據里恩‧瑞格斯（Lynn Riggs）的戲劇《綻放的紫丁花》（Green Grow the Lilacs）改編，以一種前所未有的音樂喜劇語言講述了一個感人摯深的故事，展現了美國西部動盪的奧克拉荷馬地區一群拓荒者質樸而狂放的生活經歷和愛情故事。故事發生在20世紀初期（1907年奧克拉荷馬成為美國第46個州之前），以漂亮的農村姑娘勞蕾和兩個求愛者（牛仔科里與農夫加德）的故事為基礎。劇中既有溫情脈脈的浪漫，也有激情似火的恐懼。

理查德‧羅傑斯和奧斯卡‧哈姆斯特恩二世（Richard Rodgers & Oscar Hammerstein Ⅱ）

理查德‧羅傑斯和奧斯卡‧哈姆斯特恩二世是美國音樂劇歷史上最成功的創作組合之一。兩人都是行業內不可多得的天才人物，他們合作的作品有創建了美國音樂劇現代模式的《奧克拉荷馬》、《旋轉木馬》，有觸及深層社會文化問題的《南太平洋》、《花鼓曲》、《國王與我》，還有充滿浪漫情懷的電視音樂劇《灰姑娘》、《我和朱麗葉》。《音樂之聲》裡的湖光山色、動人樂章更是傳唱至今。

理查德‧羅傑斯1902年出生於紐約，曾就讀於哥倫比亞大學的音樂劇藝術學院。20、30年代曾與羅瑞茲‧哈特是搭檔，合作了不少成功的作品，比如《加里克狂歡》、《康涅狄格州的美國人》、《朋友喬伊》等。漢姆斯特恩去世後，羅傑斯少了創作的激情和靈感，作品不及過去成功，1979年去世。

奧斯卡‧漢姆斯特恩二世是美國音樂劇發展史上的一位頗為重要的推進人物。他1895年出生於紐約，年輕時代曾在哥倫比亞大學學習法律。他早期的作品有《羅斯‧瑪麗》、《沙漠之歌》和《演藝船》等，1943年與羅傑斯開始合作，直至生命在1960年的終結。

Chapter 2 | 締造音樂劇的黃金時代

該劇在男主角卡利一首經久不衰的歌曲「啊，多麼美的早晨」（*What a Beautiful Morning*）中拉開了帷幕，表達了他對美好生活的嚮往和熱愛，最令他喜悅的是美麗的姑娘勞蕾與他心心相印。勞蕾的姨媽此時正在院子裡愉快地幹著農活，這個既簡潔又真實自然的開場，給劇情的進展節約了時間，並從持續了幾十年的「歌舞女郎出場模式」的公式化、概念化的窠臼中勇敢地跳了出來。

勞蕾在兩個追求者中選擇了牛仔卡利，引起了農夫加德的不滿和嫉妒，出於與卡利的賭氣，勞蕾還是搭上了加德的馬車，不過勞蕾心中仍然愛戀著卡利，兩個有情人決定走到一起。可是加德始終想盡辦法要拆散這對恩愛情侶，勞蕾因此而心存恐懼。終於在勞蕾和卡利的喜慶婚禮上，加德的怨恨爆發了，婚禮因為加德的魯莽行為不得不中斷，在卡利與加德的衝突中，加德死於自己的刀下。該劇中還有另外一個喜劇情節的穿插，可愛而輕率的姑娘阿朵陷入了與牛仔威爾和小販阿利的三角戀的故事。

《奧克拉荷馬》出現時，無論社會大氣候還是音樂劇小環境似乎都不適合進行音樂劇的實驗。現實主義的題材和複雜的音樂性會受歡迎嗎？膚淺的歌舞娛樂是人們逃避現實的避難所，早已是一個不爭的事實，「明星、名人、名曲」被看作是音樂劇流行的基本要素。但是人們對於音樂劇的欣賞習慣和要求，除了娛樂消遣之外，是否別無所求了？

原版《奧克拉荷馬》

兩幕音樂劇《奧克拉荷馬》於1943年3月31日在紐約西44街的聖詹姆斯劇院首演。拉開了高唱凱歌的序幕，透過音樂、唱歌和舞蹈三種形式融合演出，從而使音樂劇成為一種近乎完善的藝術形式。

《奧克拉荷馬》打破了當時百老匯所有的票房紀錄，投資回報率是2500%。該劇共在聖詹姆斯劇院連演了五年零九個星期，於1948年5月29日下檔，創下了當時連續上演場次的新紀錄，共計2212場；1943年10月由國家劇團演出的該劇目開始在美國巡迴演出，1954年5月止於費城，巡迴演出長達十年半，一共去過250個城市。為羅傑斯和漢姆斯特恩以及蓋伊德劇院賺取了數百萬美元的利潤。

新的組合，新的開始，就要有新的嘗試。為了確保票房，合作方蓋伊德劇場曾建議讓秀蘭‧鄧波兒和其他一些大明星作為主演，但是羅傑斯和漢姆斯特恩卻啟用了名不見經傳的新人，兩人還在選演員上花去了數月的時間。選誰作為導演呢？經過仔細考慮，他們選擇了大手筆的魯本‧瑪冒連，他曾執導過音樂劇《波吉與佩斯》，以及電影《愛我在今晚》。不過這位導演可是出了名的革新派，但絕對不是一位賺錢高手。儘管著名娛樂導演魯本‧瑪冒連此刻正處於事業低潮期，編舞德米勒又是一個新手，而且芭蕾舞是否適合音樂劇也是縈繞在創作班子心裡的一個問題。不過正是由於創作人員的精誠合作，才使該劇不僅歌舞精采、人物性格豐滿，還使觀眾意識到了音樂劇存在的社會價值。在這部新劇上演之際，製作人邁克‧特德毅然離開了劇組，而且他還留下一句話：「沒有插科打諢，沒有漂亮姑娘，沒有什麼機會（No gags, no girls, no chance）」，然而這些被他認為的缺憾卻成為該劇名垂千史的原因。

首先，該劇選擇了真正美國鄉土氣息的農村故事題材，並具有引人入勝的情節。百老匯音樂劇的高峰期正好與美國發展的高峰期相對應，該劇與同樣優秀的音樂劇《演藝船》和《波吉和佩斯》一樣描述了西南部美國現代男女的生活，劇中人物真實、民間風格典型、性格豐滿、特徵鮮明、基調明快，貼近美國人的現實感情，並能夠激起觀眾的共鳴，尤其在整個美國社會充滿一種樂觀向上的創業精神的二戰時期。所以它的成功和劇中人物所代表的時代精神是分不開的。這是一種正直、率真、幽默、奔放、熱情的美國精神，具有美國本土的特徵和魅力。在主題立意上該劇的切入點非常獨特，將州地位（Statehood）的確立，人們為爭取公民權而奮鬥的嚴肅社會課題搬上了舞臺，藝術地再現了前工業化時代的美國拓荒者理想化的生活景象。

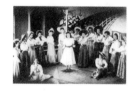

觀眾中的許多人曾經屬於美國最偉大的開拓時期，並遠涉重洋在海外出生入死地奮鬥過。從《奧克拉荷馬》上演的第一晚開始，就有穿軍服的

Chapter 2 │ 締造音樂劇的黃金時代

《奧克拉荷馬》的舞蹈編導安格尼斯·德·米勒（Agnes de Mille）

安格尼斯·德·米勒是用舞蹈來充實音樂劇的第一人。安格尼斯·德·米勒使音樂喜劇舞蹈的整個觀念發生了改變。從技藝精湛的古典芭蕾、現代舞，美國民間舞蹈、土風舞、戲劇性動作，都廣泛採用，結果產生了該劇中由這些天才的舞者和歌者表演的空前壯麗、令人驚歎的舞蹈。她最大的成就就是使舞蹈成為音樂劇的一個主要部分，而不只是助興的節目。由於該劇在上演時還未設東尼獎，直到1993年舞蹈編導安格尼斯·德·米勒才獲得了東尼特別獎。

男人和女人站在劇場最後三排，他們常常被劇中展現出的富有濃郁的美國鄉土氣息的農村和劇中主人公對生活的熱愛、對未來的充滿希望所感染和鼓舞，還常常因為流淚而引起騷動，演出結束以後全場觀眾仍然歡呼不走。該劇受歡迎的程度可見一斑。據說漢姆斯特恩的一個幫他修房子的農民想讓他弄兩張《奧克拉荷馬》的門票，作為他兒子的結婚禮物，漢姆斯特恩說：「沒問題，什麼時候結婚？」那農民回答：「有了票就結婚。」

其二，該劇音樂動聽且緊密配合著故事的進展，而且編舞家安格尼

1979年百老匯複排的《奧克拉荷馬》勞蕾與卡利演唱「人們說我們戀愛了」、扮演勞蕾的克麗絲丁·安德瑞斯、「走出夢境」、「帶花邊頂篷的四輪馬車」

斯·德·米勒還首創性地運用了音樂劇的舞蹈編創方法。羅傑斯和漢姆斯特恩將劇情的曲折和連貫放在首位，少了任意的刪改、拼湊，多了相互的協作、配合。擺脫了傳統格式的束縛，使音樂、劇本、歌詞、舞蹈、戲劇動作、舞臺布景、演出服裝和劇情的進展更好地結合了起來，這些因素不是僅僅單一的提供娛樂，而是由一種統一的構想緊密地結合起來的。使音樂劇更加具有戲劇色彩，而不僅僅限於輕歌舞或者音樂喜劇的舊模式。

在這部音樂劇中，羅傑斯創作了許多極有鄉村特色的音樂、歌曲和舞曲，有的樂觀而充滿激情，有的浪漫而充滿情趣，有的纏綿而耐人尋味。而且很多都是膾炙人口的歌曲，非常適合全家人共同欣賞。在「帶花邊頂篷的四輪馬車」（Surrey With the Fringe on Top）的歌聲中，主人公邀請勞

蕾和他一起去參加一個晚會；在「日月常新」（Many a New Day）中，賭氣中的勞蕾表現出了初戀中的少女面對愛情時的矜持、妒嫉和猶豫；在「人們會說我們在戀愛」中，兩位戀人互相傳遞、表白了他們的愛情；而「走出夢境」則表達了勞蕾對愛情的嚮往和渴望；「牛仔和農夫」則是一場有著寓意的爭鬥鬧劇；在這對新婚夫婦的婚禮上，幸福的夫妻和他們的鄰居對即將成立的州的未來充滿希望，在「奧克拉荷馬」的歌聲中，我們感覺到了劇中人對即將成立奧克拉荷馬州的喜悅，真誠地歌頌了奧克拉荷馬人民對家鄉的熱愛和讚美。這首歌曲的現場感染力可謂是一場奇觀，歌曲熱烈而有氣勢，正與當時美國人心中日益增長的愛國熱情相吻合。該劇巡迴演出時，每到這首歌曲，還會引起全場觀眾不約而同的吟唱。有時應觀眾的要求，唱數遍才過癮。

1947年4月29日該劇在英國上演，並引起了巨大的轟動。年輕的瑪格麗特公主看了27遍。在倫敦西區的德路里（Drury）街皇家劇院上演的時間是該劇院287年歷史中最長的，總計1548場。當這部劇目回到紐約時，評論家們歡呼雀躍，觀眾們紛紛購票，形成了提前數年購票的熱潮，百老匯真的不同凡響了！《奧克拉荷馬》終於在美國乃至世界音樂劇領域獲得了極高的聲譽。

1969年，林肯音樂中心劇院重新上演了該劇；10年後，由威廉姆·漢姆斯特恩（奧斯卡·漢姆斯特恩的兒子）導演的新版《奧克拉荷馬》（1979 New York Revival）也取得了不斐的成績。

《奧克拉荷馬》的最新複排劇在1998年7月6日的預演後，於1998年7

《奧克拉荷馬》電影劇照

1955年的電影版本被拍攝了兩次，由高頓·馬克瑞和希爾雷·瓊斯主演。第一次用35毫米膠片，第二次採用70毫米每秒30格的拍攝方法。室內部分均在舞臺上拍攝，室外的部分在亞利桑那州拍攝。該片獲得了1955年奧斯卡的最佳音樂獎、最佳音響效果獎，以及最佳彩色電影技術和最佳電影剪輯獎提名。

Chapter 2 | 締造音樂劇的黃金時代

1980年百老匯複排版音
像製品

月15日在英國皇家國家劇院奧利弗劇院（Royal National Theatre's Olivier Theatre）公演，同年10月3日閉幕。1999年1月20日該劇搬遷到西區的萊西爾姆劇院（Lyceum Theatre）上演，到1999年6月26日共持續演出了23週。對於複排名師巨作的難度可想而知，甚至評論界很多人認為將這樣一部極有歷史意義的作品搬上倫敦舞臺，並非明智之舉。

2002年3月21日，著名製作人卡梅龍‧麥金托什把倫敦複排的《奧克拉荷馬》搬上了百老匯的舞臺。為迎接它的到來，葛什溫劇院進行了改造，舞臺向觀眾席延伸了不少空間。評論界和觀眾大多表現出了友好的態度。不過在2002年的東尼獎的頒獎典禮上，雖獲多項提名，但只抱走最佳男演員一項獎。

When you walk through a storm, hold your head up high

An' don't be afraid of the dark

At the end of the storm is a golden sky

And the sweet silver song of the lark!

Walk on through the wind, walk on through the rain

Though your dreams be tossed an' blown

Walk on, walk on, with hope in your heart

And you'll never walk alone...

You'll never walk alone!

闡述陰陽界哲理——《旋轉木馬》

　　在眾多優秀的音樂劇中，《旋轉木馬》是羅傑斯和漢姆斯特恩最鍾愛的一部作品。這部作品使羅傑斯和漢姆斯特恩鞏固了他們在40年代百老匯音樂劇一流編創者中的地位，50多年過去了，事實證明他們的看法得到了越來越多觀眾們的認同。

　　故事發生在19世紀末緬因州的一個海岸小村，比利是當地一位自命不凡的嘉年華會遊樂場招徠顧客的人。他被前來玩耍的文靜姑娘磨坊女工朱麗深深吸引，二人一見傾心，歌曲「如果我愛你」正表達了他們狂熱的愛情。不久以後比利便與朱麗結婚。然而貧賤夫妻百事哀，由於經濟拮据，朱麗懷孕的消息並沒有使比利興奮起來。失業的比利逐漸體會到生活的艱辛，他的脾

劇目檔案
作曲：理查德・羅傑斯
作詞：奧斯卡・漢姆斯特恩
編劇：奧斯卡・漢姆斯特恩
製作人：蓋伊德劇院
導演：魯本・瑪冒連
編舞：安格尼斯・德・米勒
演員：約翰・萊特、簡・克雷頓、瑪維恩・維等
歌曲：「狂歡華爾滋」、「你是一個奇怪的人，朱麗・喬丹」、「斯諾先生」、「如果我愛你」、「人人自吹自擂」、「孩子們睡著了」、「人們說我們戀愛了」、「獨白」、「猶豫不決」、「你永不孤單」、「最高的評價」等
紐約上演：大劇院1945年4月19日 890場

Chapter 2 │ 締造音樂劇的黃金時代

氣變得越來越暴躁，因為他急於想給朱麗和未來的孩子一個體面的生活環境。這時候快為人父的比利受人挑唆，決定參與搶劫。即便如此，好運也沒有顧及比利，在第一次行竊中，比利就被抓獲。面對著即將到來的鐵窗之苦，比利陷入了深深的痛苦與自責之中，「獨白」便是比利心中矛盾情感的吐露。萬念俱灰的比利呼喊著朱麗的名字，結束了自己的生命。

在獲准進入天堂之前，比利被召喚到人間去做一件好事贖罪，轉眼間，人間15年的光陰匆匆流逝，比利終於見到了令他日思夜想的女兒露伊絲和妻子朱麗，冥冥之中他們一起唱起了「你並不孤單」。比利與自己15歲的女兒露伊絲相遇，這是一個寂寞孤獨的孩子，竊賊父親的壞名聲使她年輕的生命充滿了恐懼，初戀的遭遇使露伊絲喪失了生活的信心。這一切都被比利看在眼裡，他從天堂帶來一顆星星作為禮物送給露伊絲以幫助她擺脫不幸，也是想表達自己對這對母女欠下感情債的愧疚心情，他極力想用自己的愛使她們獲得對生活的熱情和信心，最後比利終於了卻了塵緣，登上了去天堂的階梯。

百老匯著名的詞曲作家斯蒂芬·桑德漢姆曾說「《奧克拉荷馬》是關於一場熱鬧的野餐會，《旋轉木馬》則是有關生與死的詮釋」。所以《旋轉木馬》又被譯為《天上人間》。

該劇沒有了《奧克拉荷馬》中輕鬆愉快的主題，而是進行了對人性深層感情的挖掘，所以在戲劇樣式上兩劇也有根本區別。在結構上，《旋轉

《旋轉木馬》是根據匈牙利偉大的劇作家費倫克·莫納（Ferenc Molnar）的名劇《利利翁》（Liliom，1919）改編的兩幕音樂劇。
這部作品曾三度搬上默片的銀幕，1930年還被拍攝為有聲電影，還有1934年由查理·伯耶主演的法國版本。1921年本傑明·F·格羅茲將之翻譯成英文版話劇後，由漢姆斯特恩改編成音樂劇本。1945年初，《旋轉木馬》集結了一批原《奧克拉荷馬》的優秀創作者加盟，開始了彩排。在波士頓和New Haven試演後，這部曾與普契尼、葛什溫失之交臂的奇幻劇終於在「R&H」二人組的生花妙筆下，於1945年4月19日登上了大劇院（Majestic Theatre）的舞臺，連演了890場。許多人都發出感歎，這是繼《奧克拉荷馬》之後的一次新的衝擊。就連原作者觀賞後也感動萬分，大為讚賞。至今為止，《旋轉木馬》已經被全世界數以百計的劇院和劇團上演過。

百老匯《旋轉木馬》原版演出唱片：「你永不孤單」

歌曲「你永不孤單」（或名「夜盡天明」）對於推進該劇情節的發展起了非常重要的作用，在該劇結束部分，當這首歌曲的主題反覆出現時，更加重了主人公的情感色彩。「迎著風，向著雨，長夜過後，必是天明」，比利在歌聲中乘著夕陽走向天堂。二戰期間，該劇在百老匯上演時，觀眾中無論是自己的丈夫、情人、兒子或兄弟在海外浴血奮戰的女人們總能在歌聲中找到一絲安慰。

歌曲「你永不孤單」被數十位著名的歌手詮釋過，包括流行、搖滾、福音、鄉村歌手或是歌劇演員。這首歌曲還被英國利物浦足球俱樂部選為會歌，幾十年來，激勵著無數英國足球運動員；這首歌曲也被賦予了從悲傷、災難中振奮的情緒，1985年，由英國流行歌手灌製的這首歌曲的唱片就被採用，為在布拉德弗德體育館悲劇事件中遇難的人募捐，這首歌曲隨即成為當年夏季的暢銷金曲；1997年9月，在戴安娜王妃的葬禮前夜，無數的倫敦人懷著沉重的心情不約而同地唱起了「你永不孤單」。

在美國，「你永不孤單」也經常被採用為公益歌曲，電視劇的主題歌或是愛滋病戰役組織的歌曲等，許多歌手積極參與了在紐約、洛杉磯、舊金山、費城、芝加哥的活動，鼓勵愛滋病患者勇敢面對病魔。

木馬》和《奧克拉荷馬》一樣大膽創新，除了比利的「獨白」外，革新還包括開場，他們改變了傳統的序曲，而代以宏大的「狂歡華爾滋」（Carousel Waltz）；在經典唱段「如果我愛你」（If I Loved You）中，對話被自然巧妙地融進了歌曲中。

《奧克拉荷馬》音樂喜劇的成分較多，而《旋轉木馬》則更接近於輕歌劇，有些音樂段落和獨白像是在大歌劇中的表演，這也是羅傑斯所鍾愛的。當然黑色故事中也少不了羅傑斯和漢姆斯特恩鍾情的光明歌聲，尤以「如果我愛你」（If I Loved You）和「你永不孤單」（You'll Never Walk Alone）最為突出。

《旋轉木馬》使一切不可能成為了現實，尤其是在二戰後，觀眾對於年輕寡婦獨自撫養孩子的感人故事深有共鳴，對那些在海外陣亡的將士們的家人來說，這是一種精神上深刻的衝擊，而劇中的歌曲「你永不孤單」也成為了幾十年來鼓舞在苦難中掙扎的人們的一首最具代表性的歌曲。

該劇的特別之處就在於它的悲劇意味濃厚，尤其是結尾主題的昇華，使得情感表現力加大，戲劇緊張度增強。這正是羅傑斯和漢姆斯特恩所期待表現的，比一般的音樂喜劇更嚴肅、認真，然而比輕歌劇又更平和。這是一種獨特的「音樂戲劇」，是小歌劇的創作手法和音樂喜劇的聯姻，有音樂喜劇的特徵，同時有運用了非喜劇原理寫成的元素。這種探索從《奧

Chapter 2 | **締造音樂劇的黃金時代**

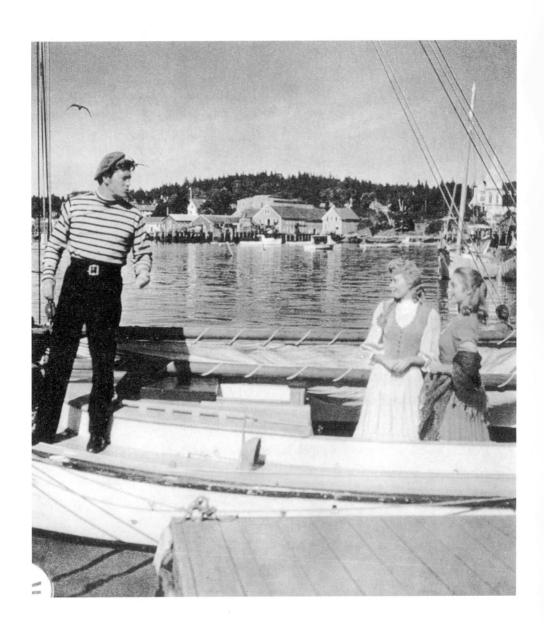

克拉荷馬》就開始了，到後來的《國王與我》已經達到了一種比較成熟的境界，《旋轉木馬》正處於兩者之間，是一部正在逐步完善進程中的過渡形式。

羅傑斯的總譜是精心經營的，將音樂性和戲劇性結合得相當完美，因此更像是大歌劇的思維而不僅僅只是歌集的編撰。他有意識地加強器樂的戲劇功能，交響式的主題發展，豐富的和聲與配器賦予總譜以更立體複雜的音響，歌曲深植於角色之中。他還注重音樂形象的刻畫，旋律跌宕起伏，運用多種手段使歌曲結構擴展，使其在性質上更像藝術歌曲。這些都是《旋轉木馬》的音樂得以流行，和被譽為百老匯音樂劇中最妙不可言的代表作的原因，羅傑斯自己最喜歡這部音樂劇的總譜。此外，透過現場試聽會挑選演員的做法從該劇保留下來，為更多的新手進入百老匯打開了方便之門。

《旋轉木馬》中有好幾段非常出色的舞蹈，尤其以角笛舞和二幕芭蕾最精采。比利遙望著他那清新可人卻又桀傲不馴的女兒跳起了舞，在這裡，這段長達12分鐘的夢幻芭蕾成為了加深戲劇張力的表現方法。90年代，在富有傳奇色彩的編導安格尼斯‧德‧米勒最後的日子裡，理查德‧羅傑斯的女兒瑪麗‧羅傑斯主持了一部非常有意義的錄影片，回顧了編舞家米勒幾十年前在《旋轉木馬》中編舞的情景，也使米勒重溫了那段不平凡的生活經歷。

1945年的《紐約每日鏡報》上，評論家將「優美」、「宏大」、「技藝

1956年二十世紀福克斯公司拍攝的同名影片。
《旋轉木馬》的電影版本基本上忠實於原著，唯一不同的是採用了倒敘的結構。影片的演員陣容非常強大，高登‧馬克瑞和希爾雷‧瓊斯為影片引吭高歌了許多感人的歌曲，其他的配角演員也都是音樂劇界或是歌劇界的明星。甚至有人認為1956年版本的電影比1945年百老匯舞臺版還要出色。不過也許由於影片主題的憂鬱，這部讓羅傑斯和漢姆斯特恩非常中意的音樂劇題材卻成為他們第一部而且也是唯一的一部票房慘敗的影片。

Chapter 2 | 締造音樂劇的黃金時代

1994年3月，《旋轉木馬》自近50年前在百老匯演出後第一次回到了百老匯，在維維安‧比蒙特劇院（Vivian Beaumont Theater）上演了一年，該版本由林肯中心劇院出品，並獲得了5項東尼獎，包括最佳複排音樂劇獎、最佳導演、最佳編舞、最佳場景設計等；1995年日本版的《旋轉木馬》也進行了較為廣泛的巡演，並於1996年2月到1997年5月在全美40多個城市巡演。

嫻熟」、「極具想像力」等許多讚美之辭都獻給了《旋轉木馬》。

　　1996年《波士頓環球報》的評論是「這是一部近乎於完美的音樂劇，尤其是結尾部分更加重了這部作品的社會意義，使前來觀劇的觀眾們也能體會到人間處處是真情的可貴情感」。

　　1999年的《時代雜誌》稱這部音樂劇是「20世紀最佳音樂劇」（Best Musical Of The 20th Century）。

　　該劇獲獎情況：1945年獲得紐約戲劇論壇獎最佳音樂劇獎；8個唐納森獎，其中包括最佳音樂劇、最佳編劇、最佳詞曲獎等；1993年該劇複排時獲得包括最佳複排音樂劇獎的4項奧利弗獎；1994年獲得5項東尼獎，也包括最佳複排劇獎等。

There's no business like show business like no business I know
Everything about it is appealing, everything that traffic will allow
Nowhere could you get that happy feeling when you are stealing that extra bow
There's no people like show people, they smile when they are low
Even with a turkey that you know will fold, you may be stranded out in the cold
Still you wouldn't change it for a sack of gold, let's go on with the show

巾幗英豪愛情傳──《安妮，拿起你的槍》

《安妮，拿起你的槍》由艾爾文‧伯林擔任詞曲作者，由喬什華‧羅干擔任導演，1946年5月16日首演於紐約帝國劇院。該劇在百老匯上演了1147場，持續到1949年2月12日。成為繼《奧克拉荷馬》之後第一部超過1000場的音樂劇。其持久性在百老匯音樂劇史上寫有重要的一筆。這部作品和羅傑斯與漢姆斯特恩的《奧克拉荷馬》、《南太平洋》、《國王與我》成為百老匯黃金時代發展初期上演歷時超長的四部曲。

該劇從創作的技術技巧方面說，稱得上是一部「整合音樂劇」，不過從其人物和場景設計上看，它又保留了舊式音樂喜劇的特徵，證明了「音樂戲劇」同樣也應該有喜劇色彩。在風格上，該劇不僅使用了爵士樂，還將一種獨特的印第安特色融入其中。

劇目檔案
作曲：艾爾文‧伯林
作詞：艾爾文‧伯林
編劇：多羅斯‧菲爾茲與哥哥霍伯特‧菲爾茲
製作人：理查德‧羅傑斯、奧斯卡‧漢姆斯特恩
導演：喬什華‧羅干
編舞：海倫‧塔米麗絲
演員：伊瑟爾‧門曼、里‧潘頓等
歌曲：「聽任自然」、「我要娶的姑娘」、「不能靠槍法贏得男人的心」、「沒有任何行業比得上演藝行業」、「他們說那太棒了」、「月光搖籃曲」、「甘拜下風」、「旭日和明月」、「你所能做的」等
紐約上演：帝國劇院 1946年5月16日 1147場

當伊瑟爾‧門曼首創安妮這個角色後，很少有女明星能超越她的表演，或者與她媲美。有一個人例外，她就是巡演版「安妮」──瑪麗‧馬丁。此圖為身著傳統服裝的瑪麗，不過好像髮型有些不配。

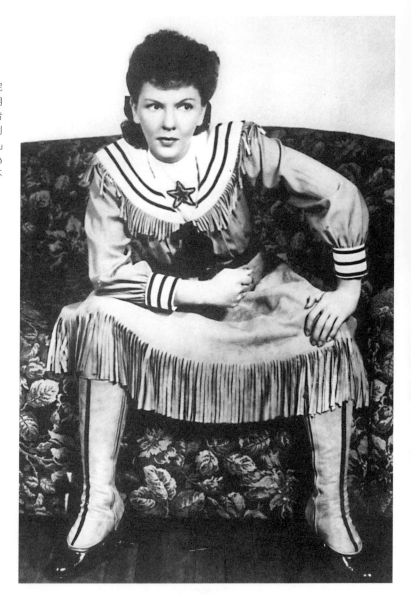

歷史上的安妮・奧克雷

安妮・奧克雷（1860～1926）是世界最為著名的神槍手之一。她本是俄亥俄州的農場女孩安妮・莫西斯，這位小天才槍手憑藉高人的槍法挽救了瀕於破產的家。在一次射擊比賽中，她擊敗了著名的神槍手弗蘭克・巴特勒，並與他成為了合作搭檔。1876年他們走進了婚姻的殿堂。安妮登臺的名字叫做「安妮・奧克雷」，這是發掘她的一位朋友西廷・巴爾為她起的名字，這位朋友還把她叫做「小神槍手」，從19世紀80年代到1901年，安妮、弗蘭克、巴爾三人一直參加狂野西部巡迴表演，巴特勒夫婦致力於婦女和兒童慈善事業，直到1926年他們雙雙去世。弗蘭克・巴特勒在愛人去世後的第18天也告別了人世。事實上，安妮從不以比賽去滿足男人的自負，而弗蘭克也從不妒嫉安妮驚人的天賦。

1946年《美國紐約》雜誌上評論稱：「這是一部耐人尋味的浪漫愛情故事，還包括扣人心弦的樂曲和琅琅上口的歌詞。」1992年《休斯頓編年志》上的評論是：「該劇是艾爾文・伯林最好的一部音樂劇作品，不是靠一把槍來征服男人的心，然而卻可以愉悅觀眾的心。」

該劇曾獲得了包括最佳音樂在內的3項唐納森獎；1999年的複排劇獲得了2項東尼獎，其中包括最佳複排音樂劇獎；同年該版本還獲得了2項評論家獎，也包括最佳複排音樂劇獎。

其實這部音樂劇的故事情節仍然是「女孩邂逅男孩，女孩失去男孩，女孩又得到男孩」的老套路，不過當這個女孩變成歷史上有據可尋的真實人物時，故事就變得特別起來。

《安妮，拿起你的槍》和《奧克拉荷馬》一樣成為開創40年代道地美國鄉土音樂劇的代表作，講述的是一個「愛情與好勝心決鬥」的真實故事，發生在19世紀80年代中期，一個生長在辛辛那提州的鄉下姑娘安妮・奧克雷靠參與射擊比賽為生，並撫養著年幼的弟弟妹妹。她精湛的槍法引起了考・巴法羅・比爾的注意，後來安妮加入了他的西部旅行表演團，然而她卻愛上了傲慢的對手弗蘭克・巴特勒。她的到來使弗蘭克相形見絀，極大地挫傷了弗蘭克男人的自尊，這對於他們感情的發展頗為不利。為了接近心上人，安妮接受了擔任弗蘭克助理的工作，弗蘭克逐漸認識到了這個非凡女子的射擊天才。同時，巴法羅・比爾的「狂熱西部」演出受到了帕維尼・比爾的「遠東演出」的威脅和挑戰。為了挽回損失，巴法羅和他的經理查理決定說服安妮要狠狠將弗蘭克・巴特勒打敗。氣急敗壞的弗蘭克毅然離開了「狂熱西部」加入了以他為明星的「遠東演出」。

扮演神槍手的伊瑟爾・門曼

Chapter 2 │ 締造音樂劇的黃金時代

百老匯的詞曲作家艾爾文‧伯林（Irving Berlin，1888～1989）

俄國猶太移民。從小在紐約貧民區長大，酷愛唱歌，到1909年，他已經成為錫盤巷的一位創作者。在他漫長的一生中，創作了太多極富情感特徵的成功之作，其中包括「藍色滑板」、「上帝保佑美國」、「白色的耶誕節」等。這位老壽星不僅在音樂中找到了施展才華的天地，還取得了名譽和財富。1989年9月22日伯林在睡夢中去世。

安妮陷入了「失戀」的痛苦中。受到富商的資助，整個歐洲的巡迴演出都成為安妮獨佔鼇頭的射擊表演，安妮捧得了許多獎章回國。不過他們的演出仍然遇到了財政困難，帕維尼‧比爾趁機提出為「狂熱西部」舉行盛大的歡迎會，實際上是預謀將兩個演出團合併。曼迪遜花園廣場（Madison Square Garden）的演出表面上轟轟烈烈，帕維尼也在其中大撈了一把。安妮和弗蘭克再次相遇時，兩人都情不自禁地傾訴了愛慕之情，弗蘭克將自己的獎章獻給了安妮，並說是給「世界級神槍手」的。安妮不能接受他的自負與傲慢，決定再次向他發起挑戰，看這些獎章到底屬於誰。人們勸說安妮輸掉比賽以贏回弗蘭克的心，並「好心地」在明尼阿波利斯的一次槍法比賽中做了手腳，使得安妮輸掉了比賽。當安妮意識到時，她已經認為比賽的結果沒有太大意義，安妮為了愛情而放下了高傲的好勝心，決定徹底放棄比賽。弗蘭克得知真相後，也徹底卸下了自己驕傲的面具，將榮譽真誠地獻給了安妮。兩個比爾演出團終於成功合併，令安妮高興的是她終於用自己的槍贏得了一個男人的心。

這個故事並非是「馴悍婦」的翻版，而是對於「男女平等」的最好詮釋，沒有道歉、沒有解釋、沒有諷刺，女主人公的自信心顯得平和自然。

1946年的舊式風格優秀劇目《安妮，拿起你的槍》雖然是根據真人真事改編，然而也可以說是兩位編劇多羅斯‧菲爾茲與哥哥霍伯特‧菲爾茲為伊瑟爾‧門曼小姐量身定做的音樂劇。除了由伊瑟爾‧門曼主演的那位精明強悍的女主角安妮讓人拍手叫絕之外，該劇從製作人到詞曲作者、編劇，從服裝、道具、布景、燈光到導演，都是當時的劇壇名家。尤其需要提及的就是該劇的詞曲作者艾爾文‧伯林。本來作曲家吉羅姆‧科恩與多羅斯‧菲爾茲合作寫歌，很不幸1945年11月吉羅姆‧科恩突然去世，將未

完成的樂譜留給了伯林。

1911年就叱吒流行歌壇的艾爾文‧伯林為該劇創作了大量成功的歌曲，包括「你所能做的」（Anything You Can Do）、「聽任自然」（Doing What Comes Naturally）、「沒有任何行業比得上演藝行業」（There's No Business Like Show Business）、「不能靠槍法贏得男人的心」（You Can't Get A Man With A Gun）、「我要娶的姑娘」（The Girl That I Marry）、「旭日和明月」（The Sun In the Morning & the Moon at Night）等。伯林所具有的罕見的音樂才華使這些歌曲自然天成，其中的名歌「沒有任何行業比得上演藝行業」正可以代表百老匯音樂劇的魅力。關於伯林這部最具代表性的成功音樂劇還有一段不平凡的創作經歷。

40年代初艾爾文‧伯林完成《路易斯安那大買賣》（Louisiana Purchase）和時事諷刺劇《這就是軍隊》（This Is The Army）後，就開始懷疑自己獨特的創作手法是否還能入流。自從「R&H」推出的《奧克拉荷馬》改變了整個音樂劇創作規則後，這種感覺就更強烈。伯林似乎沒有信心與兩位傑出大師合作，創作被稱為「整合音樂劇」（integrated musical）或「音樂戲劇」（musical play）的新劇，擔任該劇製作人的羅傑斯和漢姆斯特恩建議伯林用週末的時間將劇本拿回家，看看是否能有音樂靈感。星期五伯林收到了劇本，他驚人的創作速度使他在星期一前就完成了「聽任自然」、「不能靠槍法贏得男人的心」、「沒有任何行業比得上演藝行業」等優秀的歌曲。首演後，媒體對艾爾文‧伯林大加讚賞，稱他「超越了自己」（outdone himself），「觀眾很難找出哪一首歌更成功，因為每一個旋律都精采至極」。

《安妮，拿起你的槍》終於成為伯林和主演伊瑟爾‧門曼小姐最受人歡迎的一部音樂劇（另外一部名為《稱呼我夫人》）。《安妮，拿起你的槍》的成功，除了伯林本身的威力和門曼小姐的吸引力之外，擔當製作人的羅傑斯和漢姆斯特恩（R&H）也成為該劇成功的功臣之一。

Chapter 2 ︱ 締造音樂劇的黃金時代

扮演安妮的當代音樂劇名
伶伯娜德特・彼德絲
（Bernadette Peters）

　　著名的現代舞家海倫・塔米麗絲＊為該劇編導了幾段出色的舞蹈。這位編舞家出生於芭蕾世家，在現代舞的歷史上，她曾與格萊姆、韓芙麗、韋德曼等主流傳人各領風騷幾十年。她師從於俄國舞蹈家福金，還曾在大都會歌劇院芭蕾舞團演出過。20年代她開始了現代舞生涯，1930年她成立了自己的舞團，1937～1939年她一直為聯邦劇院計劃編排作品。雖然塔米麗絲沒有創造自己的個人技術體系，但在她為自己的舞團編創的135個作品中，我們能清晰感受到她的社會責任感和政治傾向，尤其在反映非洲裔美國黑人上。

　　1945年後她開始在百老匯尋求發展。在《安妮，拿起你的槍》中，她創作了一場美國印第安舞蹈，這是一場把現代舞和印第安步伐特徵糅合得極妙的舞蹈。她在所有的百老匯演出中，都能勇敢而成功地把舞蹈交織到全劇中，使人難以說出表演在什麼時候結束，舞蹈在什麼時候開始。在《安妮，拿起你的槍》中，塔米麗絲沒有讓印第安舞蹈成為孤立的演出，而安排那位不是舞蹈演員的明星參與了舞蹈動作。正是這樣，她透過戲劇表演和舞蹈動作的拼合，把舞蹈和戲劇以及歌唱連接了起來。全劇的核心舞段是「儀式舞」（Ceremonial Chant），而隨之到來的「接納舞」（I'm An Indian To Dance）則以狂歡的氣氛歡迎安妮加入那個原始的部落。

　　1947年該劇開始巡演，1956年米高梅為掌門女影星之一朱迪・佳蘭德購買了影片的版權。不過影片還沒有拍攝到半，佳蘭德就患上了嚴重的神經衰弱，於是米高梅只好忍痛割愛，從派拉蒙公司借來了貝蒂・哈頓。所以該劇的電影版本，由貝蒂・哈頓和郝沃德・基爾主演。

＊著名的現代舞家海倫・塔米麗絲（Helen Tamiris，1905～1966）
塔米麗斯因創作《畫舫璇宮或「演藝船」》新版和《安妮，拿起你的槍》而被《劇藝報》（Variety）推舉為1945年至1946年演出季的最佳舞蹈導演之一。1949年她的又一部音樂劇作品《一觸即發》一舉奪得了東尼獎的最佳編舞獎。她的作品還有1954年的《凡妮》、1955年的《樸素與浮華》。塔米麗絲在百老匯闖蕩的12年，為百老匯的舞蹈開拓出了一塊現代舞與土風舞結合的新天地。

新版《安妮，拿起你的槍》（3/4/1999——9/1/2001；1045場）
新版劇本根據當代的觀眾傾向作了修改；擔任最新複排版編劇的是音樂劇《鐵達尼號》的編劇彼得·斯通，導演及編舞由在《拉格泰姆》中有過出色表現的格拉西拉·丹尼爾擔任。該版本的主演是伯娜德特·彼得絲和湯姆·沃潘特。兩人的表演得到了公認，湯姆·沃潘特被認為是最理想的、最甜蜜的、最性感的弗蘭克·巴特勒。這部改頭換面的《安妮，拿起你的槍》也照亮了女演員伯娜德特·彼得絲的星途，她的女性魅力既古典又現代，深得觀眾人緣。彼得絲小姐的完美詮釋完全使人們忘卻了這個角色曾經是菲爾茲兄妹專門為伊瑟爾·門曼創作的。
新版的《安妮，拿起你的槍》被設計得頗為巧妙，借助歌曲「沒有任何行業比得上演藝行業」的感召力，觀眾好像進入了戲中戲，演出的製作人巴法羅·比爾正邀請觀眾身臨其境地觀看一齣安妮·奧克雷和弗蘭克·巴特勒的傳奇。

　　1966年，門曼小姐再次在林肯中心音樂劇院主演安妮·奧克雷，伯林還為她創作了一首新歌「舊式婚禮」（Old Fashioned Wedding）。這首在第二幕中出現的歌曲頗具伯林輕快的創作風格，展現出了弗蘭克·巴特勒夫婦幸福的未來。

　　多年來，扮演過安妮的女演員已經有數百名。從巴黎到柏林，從澳大利亞墨爾本到日本東京，從馬來西亞吉隆坡到津巴布韋，從南美委內瑞拉到整個歐洲，安妮的巡遊世界的腳步沒有停歇，「R&H劇目館」平均每年要給全美發放450個演出許可證。

If she says your behavior is heinous
Kick her right in the 'Coriolanus',
Brush up your Shakespeare
And they'll all kowtow.

跨越時空的莎翁戲中戲──《吻我，凱特》

在「R＆H」光芒普照的年代，如果說艾爾文・伯林對於創作R＆H風格的音樂劇感到有壓力，科爾・波特就更緊張了，因為1948年，他已經被認為是「老古董」了。不過音樂劇《吻我，凱特》卻為他重振雄風提供了一個絕好的機會。

該劇醞釀於一個真實的故事，創作的靈感得益於該劇一位製作人的一次偶遇。1935年，他還只是蓋伊德劇院的普通工作人員，遇到了這樣一件事：劇團的夫婦明星阿爾弗立德・郎特和里恩・芳婷因為角色發生衝突，從而將臺上的「馴悍記」演到了臺下。就這樣，莎士比亞《馴悍記》的故事被演繹成了一齣現代演員夫妻的愛情鬧劇。

10多年前與科爾・波特有過合作的編劇斯佩萬克夫婦終於重新走到一起，而這次的合作，使他們的藝術能量達到了了頂峰。《吻我，凱特》1948年12月30日首演於百老匯新世紀劇院，演出獲得了極大的成功，共上演了

劇目檔案
作曲：科爾・波特
作詞：科爾・波特
編劇：薩繆爾・斯佩萬克、貝拉・斯佩萬克
製作人：薩繆爾・薩伯、勒繆爾・艾爾斯
導演：約翰・C・威爾森
編舞：漢雅・霍爾姆
演員：帕翠西亞・莫里森和阿爾弗里德・德拉克等
歌曲：「另一場秀」、「為什麼你表現不出來」、「王德巴」、「我在和你談戀愛嗎？」、「威尼斯」、「湯姆、
　　　迪克還是亨利」、「我會在巴德華娶個妻子」、「我討厭男人」、「是你那張特別的臉嗎？」、「哪裡是
　　　我未來的生活」、「總是真心對你」、「溫習你的莎士比亞」、「我要做一位順從和本分的女人」等
紐約上演：新世紀劇院 1948年12月30日 1070場

作曲、作詞家科爾·波特

在美國音樂劇界的30和40年代，科爾·波特是一位出類拔萃的傑出藝術家。從20年代的《巴黎》、《五千萬法國男人》，到30年代的《放蕩的離婚者》、《留給我》、《凡事皆可》等，逐漸確立了他在美國音樂劇舞臺上的顯赫地位。他的歌詞和作品富於機智的傳奇色彩，表達了在這個時期紐約貴族悲觀厭世、玩世不恭的情緒。不過波特的歌曲更超過這層含義，他是一名真正的社會批評家（吉爾伯特和蘇黎溫的風格），總是以一種樂觀主義的姿態笑對慘澹的世界，或許正是因此，他才能承受身體不幸殘疾的現實。他最大的成就是在40年代的《吻我，凱特》，這也是科爾·波特最成功、最得意的作品，該劇中波特機智的雙關語運用，絕妙的韻文搭配，體現出波特在詞曲創作上的天賦和特點，至今仍有不滅的光輝。《吻我，凱特》獲得的成功，著實使波特高興了很長一段時間，該劇不僅在舞臺上表現不俗，1953年還被好萊塢拍攝為電影。

1070場，不僅在40年代上演場次上名列前茅，還獲得了剛成立不久的1949年東尼獎第一次設立的最佳音樂劇獎和最佳服裝設計獎。《吻我，凱特》使評論界完全折服了，令許多人尤其是波特自己高興的是，他又一次站到了頂尖創作者的行列。值得一提的是，在該劇中，現代舞家漢雅·霍爾姆還制定了例行規矩，以此證明舞蹈可以作為高度戲劇化的節目，不僅能夠渲染情境，還可以作為說明事物的捷徑。

該劇的結構始終沒有脫離原《馴悍記》的基礎，故事圍繞一對戲內戲外都是夫婦的演員展開，幾位主人公的故事也發生在短短的一天之中。從下午5點到半夜的排演中，剛恢復自用的製作人兼演員的弗立德和性情急躁的明星演員麗莉之間的故事，就像他們正在排演的莎士比亞筆下的人物。

故事發生在40年代末期的美國馬里蘭州巴爾迪莫的福德劇場，弗立德·格拉漢姆和麗莉·萬妮絲正在排練莎士比亞的經典戲劇《馴悍記》，分別扮演劇中的人物彼得魯喬和凱瑟琳娜，劇名中的「凱特」就是凱瑟琳娜的暱稱。其實，弗立德和麗莉曾經是一對，只不過一年前剛離婚。已為電影明星的麗莉對前夫的愛恨情仇還沒有消失殆盡，尤其是當她看見弗立德追求夜總會歌舞女郎露伊絲的時候。在劇中露伊絲扮演比恩卡，她的男友比爾在劇中扮演盧森修。比爾欠了歹徒一萬美金，他們正焦急地湊錢。露伊絲非常反感比爾的賭博行為，令她倍感驚異的是，比爾竟然用弗立德的名義簽了借條。

與此同時，弗立德聽見前妻麗莉在電話裡和富有的未婚夫哈里森·郝威爾聊天時一股醋意油然而生，幸福與感傷的往事掠過心頭。而這時弗立德的化妝師卻將弗立德給露伊絲的鮮花送到麗莉手中。不知情的麗莉倍感興奮。

Chapter 2 | 締造音樂劇的黃金時代

弗立德知道後卻變得焦躁不安，因為在花裡他夾了一封寫給露伊絲的情書。

歌聲將觀眾帶進了莎士比亞的世界。弗立德千方百計地尋找機會向麗莉解釋其中的誤會。扮演凱瑟琳娜的麗莉知道了送花的真相後，劇中人物暴躁的脾氣很快就成了她藉以發洩的出氣筒。她難以控制住自己的情緒竟然在舞臺上連打帶咬地攻擊起弗立德來。演出當中，麗莉趁候場的機會趕忙打電話給哈里森，告訴她要立即與他結婚。弗立德對闖入前來討債的歹徒說，由於麗莉要離開，演出無法進行下去了，但只要他們使麗莉能將演出完成，就

可以拿到錢。於是歹徒提出建議，假裝用手槍威脅麗莉，不讓她離開。實際上，兩位歹徒搖身一變成為了劇中的角色，任務就是阻攔麗莉離場。麗莉怎麼也無法相信身穿戲服的刺客竟然要阻止她離開，氣急敗壞的麗莉將自己的怨恨注入到對劇中人物凱瑟琳娜的塑造上，而弗立德借彼得魯喬一角對麗莉以牙還牙，毫不示弱的將麗莉擺弄到膝蓋上還起手來。

這時，兩位歹徒得知老闆已經死了。欠條既然失效，歹徒待在這裡已經沒有意義，於是他們準備離去。一場鬧劇才得以結束，哈里森不久到來，露伊絲卻驚異地發現這個人竟然是曾經與她有過一段浪漫史的人，於是在比爾面前突然變得驚惶失措。

莎士比亞的《馴悍記》在比恩卡與盧森修的婚禮中即將結束，麗莉竟然出人意料地重返舞臺，並且用凱瑟琳娜的臺詞向弗立德表達了自己的感情「我要做一位順從和本分的女人」（*I Am Ashamed That Women Are So Simple*），經過了這些事，她和弗立德突然意識到他們彼此還深深相愛。

劇中有18首波特創作的難忘旋律，其中「另一場秀」（*Another Op'nin, Another Show*）、「過火」（Too Darn Hot）、「為什麼你表現不出來」（*Why*

原版演員帕翠西亞·莫里森和阿爾弗里德·德拉克在《吻我，凱特》的第一幕尾聲

Can't You Behave）、「總是真心對你」（Always True To You in My Fashion）、「王德巴」（Wunderbar）、「我在和你談戀愛嗎？」（So In Love With you Am I）、「溫習你的莎士比亞」（Brush Up Your Shakespeare）等歌曲非常成功。

波特在歌曲中還採用了莎士比亞的一些名句，這些語言的運用，也是該劇非常特別的地方。波特與莎士比亞都很喜歡文字遊戲，莎士比亞是擅長運用各種俏皮話和雙關語的大家。波特則常常能信手拈來許多幽默、押韻的詞句來配合他的音樂，尤其在歌曲「溫習你的莎士比亞」中能體會出來。

1999年11月，新版《吻我，凱特》（11/18/1999～12/30/2001；881場）拉開了上演的帷幕，並取得了不俗的成績，使許多新的劇目黯然失色。執導這部百老匯著名莎氏複排劇的正是出色的英國導演邁克爾·布雷克摩爾。凱斯林·馬肖在複排劇中的編舞也相當出色。該版的推出距《吻我，凱特》首演近50年了。邁克爾·布雷克摩爾的新版是該劇上演後的第一次複排，不僅贏得了評論家的美妙言論，還取得了可觀的票房，並且成為了2000年東尼獎上最大的贏家，成為百老匯最大的獲獎專家，共獲得最佳複排音樂劇獎、最佳編曲獎、最佳服裝設計獎、最佳音樂劇導演獎、最佳男主角獎等5項大獎，邁克爾·布雷克摩爾還成為迄今為止在同一年同時榮獲東尼獎音樂劇導演和戲劇導演（因《Copenhagen》）的唯一一位。該劇獲得的獎項還有4項外國評論界獎、5項戲劇課桌獎以及4項提名、1項戲劇聯盟獎提名、3項阿斯泰爾獎提名等。

《劇藝報》的查理·艾西胡德說：「這部複排劇是送給情人們的最好禮物，莎士比亞的浪漫詩句伴著波特俏皮的話語和曲調，使該劇增添了更多的浪漫和甜蜜，具有恆久的魅力。」看來這部講述情人間逗嘴的故事的音樂劇還將熱演下去。

弗立德借彼得魯喬一角對麗莉以牙還牙

Chapter 2 | 締造音樂劇的黃金時代

When you see a guy reach for stars in the sky,
You can bet that he's doing it for some doll.
When you spot a John waiting out in the rain,
Chances are he's insane as only a John can be for a Jane.
When you meet a gent paying all kinds of rent,
For a flat that could flatten the Taj Mahal,
Call it sad, Call it funny,
But it's better than even money,
That the guy's only doing it for some doll.

賭徒大鬧百老匯──《紅男綠女》

描寫賭徒傳奇經歷的《紅男綠女》1950年11月24日首演於第46街劇院,曾被當作是百老匯舞臺上一部傑出的鬧劇,但同時它又因其經典性而在音樂劇史上寫有重要的一筆,還以連演1200場的成績成為了50年代上演歷時最長的前五部音樂劇之一。該劇自首演後,已經在全球很多城市上演過。令人難以忘懷的角色、機智詼諧的情節、琅琅上口的歌曲是人們鍾愛該劇的主要原因。

該劇導演喬治·S·考夫曼

《紅男綠女》是錫盤巷一位野心勃勃的寫歌人弗蘭克·羅伊瑟的第二部作品,為他贏得了極高的聲望,由此《紅男綠女》成為他最成功的音樂喜劇代表作之一。該劇的成功與喬治·S·考夫曼的傑出導演才華也是不

劇目檔案
作曲:弗蘭克·羅伊瑟
作詞:弗蘭克·羅伊瑟
編劇:阿比·巴羅斯
製作人:希·菲爾、恩尼斯特·馬丁
導演:喬治·S·考夫曼
編舞:邁克爾·基德
演員:羅伯特·阿達、維維安·布萊恩、山姆·里維尼等
歌曲:「獻給自命不凡人士的賦格曲」、「跟隨信徒」、「最古老的建造」、「我會知道的」、「布希爾和佩克」、「阿德萊德的悲歌」、「紅男綠女」、「如果我是貝爾」、「我的日子」、「我從未戀愛過」、「把你的貂皮大衣拿走」、「我不能要求你太多」、「今晚真幸運是個女人」、「向我求婚吧」、「坐下,別動」、「今天就嫁給他」等
紐約上演:第46街劇院 1950年11月24日 1200場

東尼獎的獲獎大戶——《紅男綠女》

該劇還成為1951年東尼獎的獲獎大戶,獲得了東尼獎的最佳男主角獎、最佳女主角獎、最佳導演獎、最佳製作人獎、最佳編劇獎、最佳作曲獎、最佳編舞獎等多項大獎。該劇還獲得了紐約戲劇論壇獎。而且也成為音樂劇的一部保留劇目。該劇在百老匯複排了兩次。在1951年～1992年期間,《紅男綠女》共獲得了15項東尼獎。

可分的,他給阿比・巴羅斯的劇本創作幫了不少忙。除此之外,編舞家邁克爾・基德成功地為該劇編創了不少精采的舞蹈段落,其中尤以「哈瓦納酒吧」和「賭雙骰的人」(Crapshooter's Dance)最為出色。

該劇創造出許多粗俗豔麗的角色,主人公使用的是紐約的俚語,表現的是美國30年代經濟大蕭條時期的故事,我們看到一批老老實實幹活的人在忍饑挨餓,另一種不法分子遊蕩街頭,展現了當時一幅非常可笑的世景風貌。這部音樂劇在演唱上不要求歌唱者的聲音音色及聲樂技巧,只要不跑調,但要很善於表演,因為劇中的表演和舞蹈成分較重。

該劇原本被設計成一齣嚴肅的愛情戲,而且編劇方式很特殊。由於深受愛情音樂劇《南太平洋》的感動,製作人希・菲爾和恩尼斯特・馬丁感覺到這部引人矚目的成功音樂劇能夠描寫天真的內莉和世故的埃米爾看似不可能的愛情,他們就將同樣看似不可能的丹蒙・朗尤的短篇小說《莎拉・布朗小姐的田園詩》(The Idyll of Miss Sarah Brown)中的善人和賭徒之間的愛情搬上舞臺。在聘用了弗蘭克・羅伊瑟後,兩位製作人開始考慮劇本作者,他們對好萊塢的編劇喬・斯維林編創故事的方式並不滿意,於是他們又對前來應徵的11名劇本作者進行了篩選,考核他們誰最能將郎尤筆下栩栩如生的人物活靈活現地展現到舞臺上。最後他們決定啟用毫無舞臺劇創作經驗的廣播、電視喜劇作家——30年代一位著名的紐約記者阿比・巴羅斯。阿比・巴羅斯正是以他不經意的幽默和爽朗的性格贏得這次機會的。可以說編劇的選擇也是製作人的一次大賭注。

阿比・巴羅斯果然出色地寫出了一個能與先於劇本存在的歌詞、總譜相配合的動人故事。巴羅斯為該劇增添了一些浪漫喜劇特色,尤其是在塑造自命不凡而其實無能無勢的納森・迪托特和夜總會的歌手阿德萊德小姐的人物形象上,從而使這部作品成為名副其實的浪漫音樂喜劇。

丹蒙・朗尤是20世紀30年代和40年代百老匯的眼睛和耳朵

Chapter 2 | 締造音樂劇的黃金時代

羅伊瑟為該劇創作了許多膾炙人口的歌曲，包括「我從未戀愛過」（I've Never Been In Love Before）、「獻給自命不凡人士的賦格曲」（Fugue For Tinhorns）、「今晚真幸運是個女人」（Luck Be A Lady Tonight）等。羅伊瑟沒有等到劇本完成就創作了14首歌曲。劇本完成後，為了能更配合情節，羅伊瑟對其他的歌曲只做了少量的修改，這種創作音樂劇歌曲的天賦是顯而易見的。

這部「百老匯音樂劇寓言」，生動表現了一些心智很高的窮人和好人的形象，反映在一個名叫斯蓋的賭徒和紐約的一個不厭其煩的賭局組織者納森身上，講述了一個有關愛情和古老賭博遊戲的故事。故事發生的地點主要集中在紐約和哈瓦那的街道以及夜總會裡。

年輕美麗的女軍士莎拉‧布朗正和人們高唱讚美詩，還不厭其煩地宣傳著賭博的罪惡與危害。瓊森和本尼一夥賭徒在一旁暗暗為如此美麗的姑娘惋惜，這時哈里向他們打聽有沒有適合納森‧迪托特玩賭博遊戲的地方。由於警力加強，納森很難找到一處安全的賭博場所。當警察布拉尼干離開後，納森提出以1000美元的價格租借喬伊的車庫。一文不名的納森有一位相戀了14年的女友，這位姑娘是「熱盒子夜總會」的歌手阿德萊德，她非常反對納森聚眾賭博的遊戲。納森雖然很愛阿德萊德，但是他並沒有足夠的錢給她買訂婚禮物。

斯蓋到車庫來賭博，納森想方設法企圖掏空斯蓋的口袋。阿德萊德在女伴的陪同下，給納森帶來了訂婚禮物。納森看阿德萊德的感冒加重，便讓他的同夥帶阿德萊德去買感冒藥。納森與斯蓋的賭金為1000美金，打賭看誰能在明迪的糕點店賣出更多的點心。斯蓋認為其中有詐，不願意和納森賭。看到斯蓋要獨自前往哈瓦那旅行，納森不免有些奇怪。斯蓋說他也可以選擇一位姑娘陪他一同前往，納森再次提出要以1000美金為賭注，看斯蓋是否能說服他挑的一位姑娘，斯蓋接受了條件。納森靈機一動選擇了

電影版《紅男綠女》

　　1955年米高梅公司將該劇改編成電影，由馬龍・白蘭度、山姆・里維尼、弗蘭克・希納塔、維維安・希納塔、珍・西蒙斯主演。影片長達兩個半小時，不過羅伊瑟的優美曲調和邁克爾・基德編創的歌舞著實使觀眾感到人物的精采和時間的短暫。有人稱聽希納塔演唱歌曲「今晚真幸運是個女人」所帶來的歡愉感受，莫過於在一家考究的義大利餐廳享受一杯馬丁尼酒。雖然馬龍・白蘭度和珍・西蒙斯都不是歌手，然而由於劇情的特殊需要，他們並不完美且有缺憾的歌聲反而使你更加喜歡這兩個人物。1956年的電影版本獲得了包括最佳故事片和最佳女主角在內的金球獎，此外，影片還獲得了4項奧斯卡獎提名。

「拯救靈魂戒賭行動團」的漂亮姑娘莎拉・布朗。

　　斯蓋為了接近莎拉，也加入了這個團體，還藉機邀請莎拉在晚飯時為自己單獨輔導。莎拉雖然拒絕了斯蓋，但是這個小夥子的聖經知識給莎拉留下了深刻的印象。斯蓋主動提出了一個交易，自己可以為莎拉再找到12位賭徒前來參加戒賭活動，而條件則是讓莎拉答應和他一起去哈瓦那的一家他最喜歡的餐館共進晚餐。莎拉再次拒絕，並聲稱斯蓋根本不是自己心目中的白馬王子。

　　納森一心想著賺到那1000美元的賭金圓組建賭局的夢，對未婚妻阿德萊德的婚姻憧憬並沒有放在心上。阿德萊德面對自己深愛的男人，想著自己14年的等待，一陣酸楚的傷感湧上心頭，不免一陣神經性的咳嗽。本尼和瓊森監視著斯蓋與莎拉的發展，他們希望斯蓋輸掉1000美金，這樣納森就可以租借到車庫開辦賭局了。不過他們也意識到了勢態的嚴重性，因為英雄難過美人關，這是男人的弱點。

　　莎拉的祖父倒是對斯蓋頗有好感，他還鼓勵莎拉對斯蓋熱心一些。莎拉的工作這時遇到了困難，由於斯蓋的幫助，使莎拉保住了社團。他又重新找回了標誌牌並交給了莎拉，莎拉此刻也同意可以允許12名賭徒加入組織。

　　許多戴有紅色康乃馨徽章的賭徒齊聚紐約，其中包括芝加哥有名的歹徒老大朱爾。本尼告訴布拉尼干這些人都是被邀請來參加納森「單身聚會」的，阿德萊德聽說後興奮不已，她認為自己做新娘的日子指日可待了。納森告訴本尼還沒有拿到斯蓋的錢，本尼懷疑斯蓋是否真的帶著莎拉去了哈瓦那。

　　莎拉和斯蓋此刻正陶醉在哈瓦那曼波舞曲的熱浪和拉美特有的美食

新版《紅男綠女》

1950年評論界稱這部音樂劇為「南太平洋賭雙骰者」（South Pacific of crapshooters），而比較起來，90年代的複排劇更像是一齣卡通寓言劇。《紅男綠女》的複排由於演員的出色表演得到了觀眾的認可，甚至還有人認為演員的表演為該劇塑造了新的演出標準，使新版《紅男綠女》成為了一部不朽的百老匯經典。

中，兩人不知不覺中已經相愛了。斯蓋突然感到一陣犯罪感，他不忍心欺騙自己心愛的姑娘，於是將打賭的事情告訴了莎拉，認為受到欺騙的莎拉極不情願地和斯蓋回到了紐約。莎拉意識到納森在自己的組織內搞了賭博，並認為斯蓋是納森的同謀，說服自己去哈瓦那也是其中的伎倆。阿德萊德也為自己婚姻夢的遙遙無期感到悲傷。

斯蓋和萊斯利秘密地來到了納森開設的賭局，賭博正進行得如火如荼，老大朱爾飛揚跋扈，宣稱一定要與納森開賭，並要贏回所有的錢。斯蓋的到來令朱爾大為不快，爭執當中，竟然和斯蓋大打出手。斯蓋搶過朱爾的槍，並向大家建議，靠一次擲骰子分勝負，如果他輸了，他將付給每一位賭徒1000美金；如果他贏了，每個賭徒都必須去參加晚上的戒賭聚會。斯蓋向幸運女神祈求好運。

看到所有的賭徒都來參加戒賭聚會，莎拉滿心疑惑，不過倒挺令祖父感到高興。在熱烈的發言中，賭徒們都向斯蓋道歉。納森也借機向莎拉解釋了賭局的全部過程。莎拉被納森的一席話弄得莫名其妙，不過賭徒們的轉變令她非常高興，最後她帶領大家再次唱響了讚美詩。

莎拉和阿德萊德面對相同的處境，互相激勵起來，她們意識到，其實斯蓋和納森還是值得她們各自珍惜的。最後該劇在「紅男綠女」的主題歌的再次吟唱中結束。

Shall we dance on a bright cloud of music Shall we fly Shall we dance
Shall we then say goodnight and mean goodbye
Or for chance when the last little star has left the sky
Shall we still be together with are arms around each other and
shall you be my new romance
On the clear understanding that this kind of thing can happen
shall we dance shall we dance shall we dance

皇宮中柏拉圖式的愛情──《國王與我》

　　音樂劇《國王與我》根據英國19世紀的傳奇女性安娜・麗奧諾溫絲赴暹羅王國（當今泰國）擔任皇家教師的真實故事改編，是羅傑斯和漢姆斯特恩的第一部根據真實故事改編的音樂劇，也是第一部由想擔任劇中角色的明星提議創作的作品。1951年3月29日，該劇在聖詹姆斯劇院拉開了帷幕，持續上演了1246場。

　　該劇當時的預算為36萬美元，高於普通音樂劇的兩倍，是百老匯歷史上耗資巨大的作品之一。大部分的開銷都用在戲服和舞臺布景上，但這種巨額的投資並沒有使「R&H」破產，作家、製作人分攤股份的做法，使該劇獲得了雄厚的財力支援。

劇目檔案
作曲：理查德・羅傑斯
作詞：奧斯卡・漢姆斯特恩
編劇：奧斯卡・漢姆斯特恩
製作人：理查德・羅傑斯、奧斯卡・漢姆斯特恩
導演：約翰・萬・德拉頓
編舞：吉羅姆・羅賓斯
演員：吉圖德・勞倫斯、尤・伯連納等
歌曲：「吹出快樂的曲調」、「我的主人」、「你們好，年輕的戀人們」、「暹羅的孩子們」、
　　　「不知所措」、「了解你」、「我們在樹蔭下親吻」、「我可以告訴你我想你嗎？」、「精
　　　采的事物」、「我心夢想」、「我們能共舞嗎」等
紐約上演：聖詹姆斯劇院 1951年3月29日 1246場

歷史上的安娜

歷史上的安娜確有其人，全名叫安娜·麗奧諾溫絲（Anna Leonowens，1834～1914），生於威爾斯，後隨母親與繼父居住在印度，18歲與友人旅遊黎凡特（Levant，特指地中海東部諸島與陸地之區域），並研習梵文、印第語、波斯文與阿拉伯文，婚後輾轉孟買、澳洲諸地；1856年定居新加坡。1858年喪偶，在新加坡辦學維生，聲名遠達暹羅。

1862年，暹羅國王瑪哈孟固（簡稱拉瑪四世RAMA IV）函邀安娜前往皇宮任教。其後6年她居住暹羅後宮，教導國王的67個皇子及若干皇妃，除不准提及基督教義外，她的教學內容包括英語、文學、科學。1867年，安娜健康再度惡化，不得不轉往美國，在美國安娜待了半年，且終老於美國。在這期間，國王去世，年僅15歲的王子登基。安娜再也沒有回過暹羅，不過就這段特殊的經歷，她寫了許多暢銷的故事，其中也有自傳。

說到1951年音樂劇《國王與我》的誕生，還得提起它的女主角吉圖德·勞倫斯小姐，當拜讀了瑪格麗特·蘭頓的小說《安娜與暹羅王》，以及1946年雷克斯·哈里森和艾納·德昂拍攝的電影版本後，勞倫斯小姐被它的傳奇魅力深深折服，感覺到自己遇到了一個值得重返百老匯的好機會。她首先將這個計劃告訴了科爾·波特，隨後又找到了羅傑斯和漢姆斯特恩，這對喜歡獵奇的搭檔早就聽妻子們說過這部小說，這次再次聽到，而且是被勞倫斯小姐提到，他們再次被小說裡神秘的東方情調所吸引，欣然同意根據勞倫斯小姐的聲音條件改寫劇本。

該劇獲得了包括最佳音樂劇和最佳男女演員獎在內的5項大獎，5項唐納森獎等。1951年《紐約每日鏡報》上評論道：「扣人心弦的戲劇和喜劇為音樂劇樹立了新的標準。」1956年該劇被好萊塢拍成同名電影，並獲得5項奧斯卡大獎的殊榮。很快《國王與我》的故事傳遍了全球許多地方。

19世紀中葉，暹羅國出現了一位國王名叫孟固。他喜歡接受西方文化，思想開明，對國家的文化和貿易採取了開放的政策，同時他也親自表率在宮內穿著西式襯衫。並且，他打破戒律，公開地與傳教士握手。要知道，這一切在他之前的這個王國都是不允許的。在這種背景下，為了把西方文化引入泰國，為了使國家現代、文明，免受殖民，孟固從英國請來了女教師安娜在宮中任教，傳授西方教育給王子公主們，目的是用西方文化使泰國脫離野蠻人形象。

1862年，汽船載著安娜與她的兒子路易斯飄洋過海，緩緩駛向一個全然陌生的國度——暹羅。這趟旅程，宛如乍然劃過天際的星光，為安娜帶

來生命中最璀璨難忘的詩篇：混雜著冒險、驚奇、浪漫與摯愛。隨著湄南河的悠悠水流，一段奇異瑰麗充滿異國風情的故事，就在暹羅皇宮揭開了序幕……安娜·麗奧諾溫絲，一個對生命充滿冒險熱情的英國女子，從此捲入了悠幽深宮愛恨恩怨糾葛的漩渦裡。

緬甸國王給暹羅國王送來了禮物，儘管孟固王深受西方文化的影響，他仍然心安理得地接受了這份不尋常的禮物——一個年輕的女人圖普提姆，然而對這個女孩來說，來皇宮做妾並不是一件幸運的事，因為她已經有了心上人。

一開始，安娜對所面對的這個國度充滿著新鮮與好奇，同時，她也遵循著自己帶來西文化傳統的教育方式。國王忽略了安娜提出的有關外宅和薪水的正當要求，根本就不記得和安娜之間有過什麼合同或者必須要遵守合同。這使安娜氣憤不已，不過當見到一群可愛的皇子後，她還是決定留下來任教。看著一個個純真可愛的臉龐，她感動莫名，卻也為他們的無知心痛不已！安娜的課程使皇宮裡的皇子、妃子，甚至國王都感到萬分驚奇。在皇宮的時光，她還為後宮卑微哀怨的女人嗟歎。對這些生活在層層藩籬的無助生命，她就像一個正義女神，經常為他們不惜挺身冒犯不可一世的國王。國王的喜怒無常、獨裁粗野和專制的個性使個性堅毅的安娜的英國式情感難以忍受，國王與安娜之間起伏不定的關係，將東西方文化的衝突展現給觀眾，這種文化差異的碰撞總是使溫柔嫻靜、講求平等的女教師安娜和喜歡意志獨斷、剛愎自用的的國王在一些問題上爭執不休。至尊顯赫如同一座穩固城堡的國王，一方面因與安娜觀念對立而衝突不斷，但另一方面卻又為這位皇家教師獨立自主的風範所著迷，畢竟安娜是他生命中第一次遇到的一個敢與她對抗的女人，而這樣一位奇女子顯然在他的生命中激起了層層漣漪。

許多次衝突之後，安娜了解到國王威嚴的外表下有著一個智慧和博大

Chapter 2 │ 締造音樂劇的黃金時代

的心胸，同時安娜的溫柔和韌性也影響了國王去倡導民主。為了向英國的外交官證明國王的開明，安娜建議暹羅國王以西方的禮儀舉行一次宮廷宴會。國王對安娜的提議興奮不已，還答應她按照協定給她一處在皇宮外的住處。宮廷宴會非常成功，儘管國王對圖普提姆表演的暹羅芭蕾「湯姆叔叔的小屋」並不喜歡，不過安娜為他營造出的祥和氣氛很快就使國王忘卻了不快。

　　舞會結束後，仍處於興奮狀態中的國王與安娜開始互相有了好感，國王還饒有興致地請安娜教她跳西方舞。然而愉快的氛圍很快就被圖普提姆和心上人琅塔逃走的消息驅散了。國王的秘密警察前來報告，琅塔在逃跑中被打死了，圖普提姆被帶回了皇宮。國王不能忍受自己的妃子欺騙自己，決定親自嚴懲她。安娜對國王的舉動憤怒不已，她決定以離開的方式向國王表達她對這一野蠻舉動的不滿。國王陷入了深深的痛苦和猶豫中，正當安娜登船的時候，傳來了國王生命垂危的噩耗，安娜立即返回皇宮看望國王。

　　國王經過內心的思想掙扎和自尊心的不斷打擊，終於由一位喜怒無常、粗野獨裁的野蠻王，轉化為民主而多情的國王，一直到臨終前……兩人也正是在爭執和對立中，他們逐漸相互了解了對方，最終發展為互相尊

光頭國王尤·伯連納（Yul Brynner, 1920～1985）

尤·伯連納1920年7月11日出生於俄羅斯薩哈林島（庫頁島），1985年10月10日在美國紐約去世。薩哈林島是日本北面的西伯利亞的一個島嶼，事實上他的出生日期並不確切，可能出生在1917。尤·伯連納在北京度過了兒童時代，後來去了巴黎，並在巴黎的夜總會裡唱歌，1941年前往美國。一直到1946年，他有機會在百老匯首次登臺。1951年，他因成功扮演《國王與我》中國王一角而一舉成名。為了扮演暹羅王，他剃了禿頭，這禿頭成了他一生的標誌。

伯連納將他的後半生都獻給了「暹羅國王」。1985年，他再次回到紐約表演該劇。現場尤·伯連納的謝幕時間很長，以致被人們幽默地稱其為「第三幕」。在1985年的百老匯演出中，他告別了舞臺，也告別了他一生的角色。伯連納以他德高望重的名望以及與癌症抗爭的精神詮釋著羅傑斯和漢姆斯特恩的傑作，觀眾給他的掌聲說明這隻昔日「雄獅」的咆哮聲雖然已經沙啞了，但是他的形象將永遠烙印在人們的心中。1985年6月，他獲得了一項特別的東尼獎，以表彰他在4625場《國王與我》中的演出。

重、理解、互相愛慕的關係。所有的妻妾和皇子都圍聚在垂危的國王身邊，當他們看到安娜時，都請求她不要離去。安娜被這一幕深深地感動了，她意識到了自己多麼愛這些人。國王將年少的新國王Chululongkorn介紹給安娜，還宣布自此以後皇宮裡再沒有卑微的禮節了。國王在人們的悲痛中去世，不過由於他的英明和誠懇，卻給暹羅留下了最寶貴的財富。

自該劇首演後，34歲的尤·伯連納就和暹羅國王結下了一生的不解之緣，他在舞臺、銀幕、銀屏上扮演了4625次國王，與「光頭國王」的美稱結下了不解之緣。由於他精湛的演技，獨特的外表，使他在1952年的東尼獎中榮獲了最佳男配角獎。1956年他又因主演根據該劇改編的同名影片而捧走了第29屆奧斯卡最佳男演員獎的獎盃。贏得了「光頭影帝」的美譽。該劇作為1952年東尼獎的獲獎大戶，獲得了最佳音樂劇獎、最佳女演員獎、最佳男配角獎、最佳布景設計獎、最佳服裝設計獎等多項大獎。

《國王與我》以豪華布景、悅耳歌曲和動人的舞蹈取勝。該劇在視覺上的色彩變換所造成的強烈對比、神奇的效果給人留下了深刻的印象。從室外效果的天然背景到室內金碧輝煌的殿柱，從人們華麗的服飾到言談舉止，到處都傳遞著泰國宗教、習俗和文化的氣息。

在《國王與我》中，歌曲風格的差異明顯代表著英國女家庭教師的身分和個性，以及東方人的性格特徵，音樂和舞蹈也受到東方情調的影響。羅傑斯在總譜中運用最簡單、經濟的材料來模擬東方風格，製造出了許多奇異的音響，其聽覺感受和視覺效果一樣新穎而奇特。最令人心動難忘的莫過於當中動人的樂曲，都很易上口，流傳很廣。包括「吹出快樂的曲調」（I Whistle A Happy Tune）、「了解你」（Getting To Know You）、「找心夢想」（I Have Dreamed）、「我們來跳舞」（Shall We

美國傑出的舞蹈家吉羅姆·羅賓斯

Chapter 2 | 締造音樂劇的黃金時代

Dance）、「你們好，年輕的戀人們」（*Hello Young Lovers*）、「精采的事物」（*Something Wonderful*）等都非常出色。這些歌曲至今仍是美國音樂劇史上最令人難忘的曲子。

《國王與我》中的舞蹈更為該劇增添了亮色。繼與R&H「不朽雙霸天」合作過，在《奧克拉荷馬》中創作「夢幻芭蕾」出名的德‧米勒之後，吉羅姆‧羅賓斯嶄露頭角，他為該劇創作的三個傑出的舞段是「湯姆叔叔的小屋芭蕾」、「我們能共舞嗎」和「暹羅娃的進行曲」（March of the Siamese Children）。對該劇中的舞蹈，米勒曾給予極高的評價。

其中一個精采的場景是國王與安娜的二重唱「我們能共舞嗎」（Shall We Dance），舞蹈在一個明亮、廣闊的視覺空間內展開，視覺效果非常突出。在輕快的節奏下他們歡快淋漓地舞蹈著，雖然他們並沒有肌膚之親，然而在劇中這個著名唱段中卻使我們感受到了最真摯的愛情表白，他們的即興舞蹈也是該劇最有紀念意義的一幕，在共舞中，他們的浪漫愛情也到達了高潮。雖然國王的舞姿不甚優美，還有些滑稽，但是這樣處理出來的舞蹈場面卻因為與劇情很貼切，所以顯得尤為具有性格化特點。

該劇中還有一段有名的敘事芭蕾「湯姆叔叔的小屋」（The Small House Of Uncle Thomas），編創靈感就來自於著名的小說。用東方泰國舞的姿態動作，表達非本土的意義和情調。這段「戲中戲」豔麗而迷人，在一個抽象的黑色背景組成的空間內用鮮豔的橘紅色、黃色等造成流動的視覺反差，的確是綜合了東西方文化精髓後進行再創造的典範之作。同時該舞段還證明了舞蹈的普遍性和富於表情達意的特徵。

為了創造出真實的舞蹈語彙，羅賓斯親自到遠東國家去研究東方舞

蹈、吸取精華，從而創造出與劇情完美結合的現實主義舞蹈。作為美國芭蕾舞劇團的著名編導羅賓斯也由於該劇而成為了音樂劇界的傑出編舞家。

後人在最佳國王尤‧伯連納去世後，繼續將這部曠世之作搬上了舞臺。這個奢華的音樂劇《國王與我》的最新版本於1991年首演於澳大利

亞，隨後回到音樂劇大本營百老匯，並獲得了1996年的4項東尼獎（最佳複排音樂劇、最佳服裝、最佳場景設計和最佳女演員獎），以及當年戲劇課桌獎和論壇獎的最佳複排音樂劇獎。還獲得過劇藝俱樂部獎（Variety Club Awards）的最佳音樂劇獎以及奧利弗獎的4項提名。

該版本精挑細作了240套服裝，單是安娜19世紀中葉的豪華長裙就有6套，國王的正式貴重服裝也有6套。皇宮的氣派在開場不久的「黃金芭蕾」（The Gold Ballet）就表露無疑。而著名的「湯姆叔叔的小屋」一場的舞蹈演員服裝都是專門在曼谷定做的。其他鑲嵌有亮閃玻璃珠和金線的服裝都是在印度定做的。就連14隻大象也都穿上了鑲嵌有珠寶的豪華服飾，據統計花在大象身上的珠寶就有1.2萬件，而在場景和道具上動用的珠寶也不下幾千件，每一件珠寶都是人工定做的。該劇中的重要道具還有許多貴重的泰式古代家具。1996年專欄作家里茲‧斯密斯將「完美」二字獻給了新版《國王與我》。

安娜與暹羅王的故事，被好萊塢看作是偉大的史詩愛情故事，對此好萊塢始終鍾情。因為劇中「煽情的東方色彩」和「解放奴隸的精神」是很符合美國人口味的。這顯然是一個可以將藝術品位和娛樂情調很好結合起

Chapter 2 | 締造音樂劇的黃金時代

來的故事，加之有巨星演出，正是奧斯卡最喜歡的類型。把偏離史實的經典電影當作真實的故事在好萊塢並不是沒有先例，打著歷史旗號虛構故事一貫是美國人的特長。但事實上，歷史上的安娜在暹羅期間只見過孟固國王幾次，不過好萊塢的製作人認為，一位東方國王和一位金髮碧眼的西方女子之間總有些可以小題大作的浪漫題材。

除了觀眾耳熟能詳的1956年的《國王與我》外，還有一部較少人看過的1946年製作的《暹宮秘史》，以及1999年好萊塢推出一部卡通版《國王與我》和巨星雲集的《安娜與國王》。《暹宮秘史》由約翰·克倫威爾導演，是憑《窈窕淑女》獲奧斯卡影帝的雷克斯·哈里森的第一部美國片，但他的扮相卻完全沒有半點似東方人。以劇情來說，本片比1956年版更加樸實，情節亦較豐富。本片雖然以黑白拍攝，但它的攝影與美術布景還是獲得了當年的黑白片攝影與黑白片美術設計兩個奧斯卡獎。

1956年美國20世紀福克斯公司根據百老匯同名音樂劇創造了《國王與我》，仍由一生頗具傳奇色彩的、在舞臺上扮演國王的著名光頭明星尤·伯連納主演。黛博拉·寇兒則扮演被泰王禮聘的英國女教師。尤·伯連納比雷克斯·哈里森更像一個嚴肅、守舊但又不失幽默的國王，他的光頭造型已深入民心，在銀幕上演出亦是駕輕就熟，他奪得當年的奧斯卡最佳男主角獎，是實至名歸的。除此之外，該片還獲得最佳藝術指導、最佳服裝設計、最佳錄音、最佳歌舞片配樂等五項奧斯卡金像獎。影片《國王與我》還成為當年最賺錢的電影之一，並贏得了評論界的一致褒獎。

時隔40多年後，好萊塢又舊戲重拍，再度演繹這個他們編造的「童

1999年的電影巨片《安娜與國王》
《安娜與國王》是《國王與我》的非歌舞版本，大概是為了突出女主角朱迪·福斯特（Jodie Foster），後來將片名改為《安娜與國王》。不過《國王與我》中像泰王與安娜共舞的一些經典場面，都在《安娜與國王》中再現。

周潤發

電影中穿上泰王戲服，擺出泰國式的雙手合十禮，黃袍加身的周潤發這回果然氣度非凡，極具王者風範！周潤發的表演獲廣泛好評，受到了包括女主角及導演在內的劇組成員的交口稱讚，並成為了美國《新聞週刊》的封面人物，這使得他成為第一個在好萊塢飾演浪漫主角的亞洲人。

話」。片中，由周潤發扮演的國王被塑造成為一個慈祥而具有浪漫氣質的帝王。比較尤‧伯連納的幽默風趣，以及當年流傳甚廣的片中音樂，這部新片實在是乏善可陳。唯一叫人覺得有點新意的是國王一角在西方民主文明教育單純天真的接受者這一形象方面略略作了反抗，開始質疑安娜代表的西方視角。但是這一質疑的聲音，在朱迪‧福斯特這個意志強壯的英國女人代表的西方文明面前，毫不留情地被淹沒了。

1998年《國王與我》動畫片

1998年，結合當今音樂劇領域菁英，華納將百老匯最受歡迎的音樂劇之一《國王與我》，改造成了暑期動畫巨片的「造夢工程」，再度詮釋那些歷久彌新的歌曲，並邀請百老匯與好萊塢的明星擔任配音及演唱。該片由曾在迪斯尼活躍多年的理查德‧里奇執導。故事、歌曲以至人物造型，都完全是1956年版的翻版，當然為了顯現卡通片的特色，在動畫版的「國王與我」中，除了國王與安娜二位主角與一班可愛的王子公主外，還加入歡心討喜的動物，包括令人憐愛的小象「塔斯克」、淘氣的小猴子「木須」與威猛的黑豹「拉瑪」，讓此片更具老少皆宜的魅力。

I could have danced all night,

And still have begged for more.

I could have spread my wings

And done a thousand things

I've never done before.

I'll never know what made it so exciting,

Why, all at once my heart took flight.

I only know when she began to dance with me

I could have danced, danced, danced all night!

「灰姑娘」的又一個故事——《窈窕淑女》

50年代的票房冠軍《窈窕淑女》

　　《窈窕淑女》是一部不朽的音樂劇，它最成功的地方在於其中的歌曲建立起主角人物鮮明的性格和彼此間的關係，不同於其他音樂劇，注重由對白來推展情節。

　　《窈窕淑女》1956年3月15日首演於紐約馬克·赫林格劇院，在百老匯連演了近10年，共上演了2717場，成為50年代最為膾炙人口的音樂劇。從《窈窕淑女》首演開始，就非常清楚地顯示出「窈窕淑女」將成為一種現象。它不僅在紐約和世界各國都創造了新的票房紀錄，還被搬到世界很多國家的舞臺上以多種語言進行表演，《窈窕淑女》的唱片銷量更是高達500萬張。《窈窕淑女》還獲得得包括最佳音樂劇獎在內的東尼獎6項大獎和3項提名。

　　這個成功應首先歸功於匈牙利的電影製片人蓋布瑞爾·帕索，他將他

劇目檔案
作曲：弗瑞德里克·羅伊維
作詞：阿蘭·傑·勒納
編劇：阿蘭·傑·勒納
製作人：荷曼·里文
導演：莫斯·哈特
編舞：漢雅·霍爾姆
演員：雷克斯·哈里森、朱麗·安德魯斯等
歌曲：「為什麼不說英語」、「這難道不可愛嗎？」、「小運氣」、「我是一個普通的男人」、
　　　「西班牙的雨」、「我可以整晚地跳舞」、「在你居住的那條街」、「給我看看」、「準時
　　　帶我去教堂」、「獻給他的讚美詩」、「沒有了你」、「我已經習慣了她的臉」等
紐約上演：馬克·赫林格劇院 1956年3月15日 2717場

工作中的阿蘭・傑・勒納和弗瑞德里克・羅伊維

作為羅傑斯和漢姆斯特恩的繼承人,作詞、劇作家勒納(1918～1986)和作曲家羅伊維(1904～1988)聲稱保留了他們的藝術風格。

勒納是連鎖商店創始人的兒子,然而他對家族的事業毫無興趣。他曾編製過廣告宣傳手冊和廣播節目,以後,他開始從事歌詞的創作。羅伊維是奧地利裔的美國作曲家。1924年羅伊維來到美國,一度沒沒無聞地在雜耍戲的創作中工作了許多年。兩人注定了只有合作才能在美國音樂劇舞臺上有所建樹。他們的第一部音樂劇《錦繡天堂》大獲成功,為此,勒納獲得了紐約戲劇論壇獎,接著他們所創作的《窈窕淑女》、《錦上添花》和《琪琪》也接連獲得成功,1951年勒納所創作的《一個美國人在巴黎》榮獲奧斯卡最佳劇本獎。勒納與許多優秀的作曲家合作過,不過最使他難以忘懷的還是與羅伊維的合作。1956年上演的《窈窕淑女》便是兩人最成功的合作。

生命中最後兩年的光陰都奉獻給了尋找能將喬治・伯納・蕭1914年的戲劇《皮格馬利翁》改編成音樂劇最合適的人選上。蕭伯納當初創作這部戲劇時就是想以一種諷刺的眼光講述一個「灰姑娘」的故事。取名為「皮格馬利翁」正是想用古希臘的故事借古諷今,一位技藝高超的雕塑家完成了一尊完美的雕像後,竟然愛上了「她」。我們在津津樂道於「鯉魚跳龍門」的神話,感歎於「灰姑娘」命運幸運的同時,也許更應該體會到故事更深的寓意。

這個劇本雖然深受羅傑斯和漢姆斯特恩以及尼歐・考沃德的喜愛,但他們仍然拒絕了帕索。1952年,帕索只好找來了阿蘭・傑・勒納(Alan Jay Lerner)和弗瑞德里克・羅伊維(Frederick Loewe)這對年輕的創作組合。他們獲得了成功。

該劇無論在藝術上還是在商業上均創造了令人驚異的奇蹟,除了音樂劇的魅力之外,蕭伯納原著的魅力自然也是其大獲成功的原因。

故事以一個「灰姑娘」的主題捍衛了英美文化的精神堡壘——英語,可以說是深具嚴肅教誨意味。故事發生在愛德華時代的倫敦,伊莉莎是一個美麗但口音怪異、行為粗鄙的街頭賣花女,她的穿衣打扮和行為舉止絲毫不能引起年輕紳士的注意,當伊莉莎向英俊的貴族青年弗立德出售紫羅蘭時,就遭到了對方的拒絕。而自認為是上流社會叛逆的語言學家亨利・希金斯因研究英語的發音和她起了糾紛,不料卻啟發了伊莉莎學好英語以成為花店賣花女的慾望。從印度前來拜訪希金斯的皮克瑞認為這是一個很好的英語標準教學的科學實驗,便與希金斯打賭,看能否在六個月之內把伊莉莎改造成上流社會淑女,在大使館的社交舞會亮相而不被拆穿。

創造「窈窕淑女」的蕭伯納

Chapter 2 │ 締造音樂劇的黃金時代

希金斯接受挑戰，開始對伊莉莎展開密集、嚴格的語言訓練，起初有如對牛彈琴，但一經開竅，伊莉莎卻進步神速。賽馬的日子到了，這是上流社會聚集的場合，人們穿著時髦、談吐優雅。希金斯為了檢驗幾個月來的成果，也帶伊莉莎來到了賽馬場。經過嚴格包裝後的伊莉莎吸引了在場很多貴族的注意，通過了初次的語音考驗。但是在她為馬加油的時候，她那慣常的舉止和口音再次顯露。伊莉莎非常難過，然而希金斯認為自己的實驗離成功已經不遠了。在一次大使館舞會上，伊莉莎豔壓群芳，成為上流社會淑女名媛而震驚社交界，並成為全場焦點。許多國家的王公貴族都想一試，博得她的好感。青年貴族弗立德更是陷入了對神秘的伊莉莎一往情深中。

脾氣古怪的希金斯對自己化腐朽為神奇的成績雀躍不已，此時伊莉莎發現她的氣質和身分仍然得不到真正的統一，縱使她已改變形象和氣質，在希金斯眼中依然是一個不被尊重和被忽視的賣花女，或者說是他的戰利品。伊莉莎氣憤地對教授說：「沒有你，每年仍會有春天；沒有你，樹上仍會有水果；沒有你，藝術與音樂依舊能發展；沒有你，西班牙的雨仍會下在平原上！」她決定離開希金斯，回到街頭去找回自己。

然而，昔日的市友夥伴都把她視為上流社會的淑女而不與她相認，甚至連她那個不負責任的清道夫父親阿爾弗里德，都因為希金斯的安排而變為紳士，不再是往日無憂無慮的無賴。走投無路的伊莉莎只得問希金斯的母親指點迷津。此時，希金斯正為伊莉莎失蹤神不守舍，只是礙於男性自尊不肯認錯和吐露感情。懷著矛盾的心情，希金斯回到家裡，一邊聽著伊莉莎的練習錄音帶，以便回想她的音容笑貌；揚言不再見希金斯的伊莉莎在此時默默地回到他的身邊。希金斯高興而溫柔地說道：「伊莉莎，我那該死的拖鞋哪兒去了？」

將《皮格馬利翁》改編成一部音樂劇是相當困難的。主要的問題是歌舞如何能自然地融入喜劇氛圍中，另外還有眾多小人物的處理上。他們決

定更多採用蕭伯納的原著對話，並擴大演出場
景。在《皮格馬利翁》中，伊莉莎的課程設計
得比較短小精悍，然而音樂劇就可以在這上面大做文章，將伊莉莎的進步
分為三個階段。

　　全劇的前2/3完全集中在希金斯對伊莉莎的訓練上，兩人之間只有
「訓練者」和「被訓練者」的關係，編導得以在語音訓練過程中細膩地刻
畫英語發音的趣味性，並宣揚高尚文雅英語的音韻之美。像《西班牙的雨
大部分下在平原上》一曲，就充分發揮了語音的音樂性和戲劇性，是全劇
中最令人感到愉悅的精華片段。伊麗莎在學習標準英語發音的過程中，突
然掌握了發音技巧，她慢慢地說，「The rain... in Spain ...stays mainly in the
...plain」（這是一句押韻的話），希金斯教授和皮克瑞上校開始並不相信自
己的耳朵，等他們反應過來時，三人興奮地跳起了令人眩暈的探戈舞，最
後氣喘吁吁地躺倒在沙發上。這段表演成為了西方劇場中最令觀眾興奮、
激動的場景之一。而劇中另一處感人的場景是，穿著一套愛德華時代睡袍
的伊麗莎已經完全出落成一位優雅的淑女，這一形象感動了許多代多愁善
感的人們。

　　賽馬場和大使館舞會兩段大場面歌舞，在出色的美術設計烘托下，也
讓人感到美侖美奐，尤其凸顯了伊莉莎的美麗和高貴氣質。舞會中安排了
匈牙利語言家卡巴西（Karpathy）不斷設法刺探伊莉莎身分真相的插曲，
使得考驗伊莉莎是否過關的高潮更添緊張懸疑的趣味性。

　　該劇吸收了象徵英國貴族社會尊嚴和地位的音樂、舞蹈元素。同時，
勒納和羅伊維又創作了蕭伯納風格的16首歌曲。其中「我可以整晚地跳舞」
（ I Could Have Danced All Night）、「在你居住的那條街」（ On the Street
Where You Live），以及「我已經習慣了她的臉」（ I've Grown Accustomed to
Her Face）尤其出色。

　　值得一提的是為《窈窕淑女》編舞的是一位來自現代舞界的優秀編

Chapter 2 ｜ 締造音樂劇的黃金時代

希金斯與伊麗莎的父親撞
了個臉對臉，希金斯絲毫
不讓路

導、傑出教師漢雅‧霍爾姆。漢雅‧霍爾姆是美國現代舞壇的重要人物，她最大的貢獻是將德國現代舞的科學理論與創作實踐引進了美國，為美國現代舞的健康發展輸送了新鮮的血液和營養，成為德國現代舞美國化的先驅。正是由於《吻我，凱特》和《窈窕淑女》才使得人們逐漸認識到了她的才華。她同時促成了音樂劇界的「現代舞」這種舞蹈形式在20世紀30年代至40年代的崛起。而《窈窕淑女》是她在百老匯最大的成功。

舞臺「窈窕淑女」與銀幕「窈窕淑女」

　　1976年《窈窕淑女》（384場）得以複排，主演喬治‧羅斯得到了東尼獎的最佳男主角獎；另一個版本是1981年的複排版。近年，倫敦西區又將《窈窕淑女》重新搬上了舞臺，導演是特文‧奴恩，編舞是馬修‧伯耐。由喬納森‧普里斯和馬丁‧馬克卡欽主演。

　　該劇雖然有多個版本，然而最令人難忘的仍是50年代的舞臺版和60年代的電影版，尤其是它們分別的女主角。百老匯音樂劇《窈窕淑女》在歐美舞臺上的大獲成功，為1964年同名影片的成功奠定了基礎。

　　早在1938年英國的加布里埃爾‧帕斯卡製片公司就曾將蕭伯納的名劇《皮格馬利翁》搬上過銀幕，多少年來一直盛演不衰，加之1956年成功的百老匯音樂劇版本，使得「華納」公司預見有利可圖。1964年，華納公司首席老闆傑克‧L‧華納又有驚人之舉，毅然創紀錄地花費550萬美元買下了百老匯的走紅音樂劇《窈窕淑女》的拍攝權，並自己親自擔當監製，再度將它改編成歌舞片。

　　傑克‧華納還特地聘請「女性電影」巨匠，捧紅了不少女明星的喬治‧庫克擔任影片導演。片中導演在場面調度和鏡頭安排上做出了高明的處理。比如，在希金斯和皮克瑞回家後大肆慶祝實驗成功而無視伊莉莎存在的一場關鍵轉折的戲，伊莉莎在熱鬧的場面中，一直默默地遠遠地站在門邊和角落，看似一具塑像般，沒有一個單獨的近鏡頭落在伊莉莎身上，但她的驚愕和失望卻都從肢體語言中表達出來；所以當眾人離開房間，她伏地痛哭的畫面就格外悲痛動人。影片自此轉向了較具社會批判性的主題：爭取女性尊嚴。大男人主義的希金斯藉歌唱來宣揚男人的長處，而身分覺醒後的伊莉莎一再對希金斯表達她的立場，希望希金斯可以對她多一點理解、多一點關心，把她當成朋友，而不是個實驗品。影片的結局停留在伊莉莎回到希金斯家，卻沒有明顯點出是否「有情人終成眷屬」，既避免了大團圓的濫情，也為這場「男人與女人的鬥爭」留下一些想像的空間。

現代舞家漢雅‧霍爾姆

Chapter 2 ｜ 締造音樂劇的黃金時代

《窈窕淑女》耗資3200萬美元，堪稱電影史上令人心馳神蕩的超紀錄奢華巨片，布景富麗、服裝華美、考究，宴會、舞會、劇院、賽馬場等場面均拍得瑰麗多彩，美不勝收。該片的藝術成就很高，有許多優美的歌曲，因此被提名13項奧斯卡獎。後來的另一部歌舞片《歡樂滿人間》展開激烈競爭，終於以最佳影片、最佳導演、最佳男主角、最佳藝術執導、最佳攝影、最佳歌曲、最佳服裝設計與最佳音響效果等8項獎，戰勝了獲得5項大獎的《歡樂滿人間》。

不過扮演伊莉莎的奧黛麗‧赫本卻在同年的奧斯卡角逐中輸給了百老匯舞臺上的「窈窕淑女」朱麗‧安德魯斯。來自英國的歌舞演員朱麗‧安德魯斯因在百老匯主演了《窈窕淑女》，十分走紅。但是在考慮由誰扮演劇中淑女伊莉莎時，老闆傑克‧華納仍覺得安德魯斯名氣不大，並認為她「不上鏡」，決定換由名氣如日中天的奧黛麗‧赫本主演賣花女伊莉莎。他們認為，僅憑赫本這個名字就足以使這部電影成功。所以華納一錘定音，捨棄了舞臺上轟動一時的扮演伊莉莎的女星朱麗‧安德魯斯，以100萬美元的片酬邀來遐邇聞名的奧黛麗飾演伊莉莎。但湊巧的是，沒能以銀幕「窈窕淑女」的身分再度輝煌的朱麗‧安德魯斯卻應迪斯尼影片公司之邀主演《歡樂滿人間》，這部影片也獲得了巨大成功。安德魯斯最終摘取了

最佳女主角的桂冠。《窈窕淑女》中奧黛麗的表演異彩紛呈，游刃有餘。無論是樸實粗俗的賣花女，還是雍容華貴的名媛，她都演來得心應手，恰到好處，輕歌曼舞更使她充分發揮所長。《窈窕淑女》在奧斯卡的角逐中成績斐然，她的功勞不可埋沒。但在《窈窕淑女》一片獲得1964年奧斯卡史上少有的最佳影片等八項獎之際，在其中作為頂樑柱的赫本卻連提名都沒有。真不知當不會唱歌的赫本與奧斯卡失之交臂，而朱麗卻因主演另一部影片而獲此殊榮時，傑克‧華納會怎麼想。很多人認為奧黛麗沒能獲獎的原因主要集中在兩點上，其一：評審們認為片中歌曲是別人配唱的，用

嫻靜、高貴的「窈窕淑女」奧黛麗‧赫本

赫本的眼眸為什麼那麼具有魅力呢？那不單只是因為她的眼睛黑、大而已。她的眼睛裡隱藏著極大的悲哀，她那少女清純無邪的笑容中，像是滲透出來的一絲悲傷，成了一種未知的魅力，讓人們都無端陷入。這也就是她的面容那樣令人難以抵抗的魅力的源頭。悲傷之一是在她幼年時期體驗了雙親離婚所帶來的孤獨，另外一個則是在第二次世界大戰時，納粹給了赫本恐怖與絕望的體驗。

赫本一生從影26年，平均每年只拍一部電影，共拍了26部影片，這在歐美著名演員中應該算是最少的了。但她的每一次表演幾乎都讓人永久難忘。她拍片精挑細選，寧缺毋濫，赫本去世後，埋葬在她晚年格外喜愛的托洛許那村，在墓碑上的只有「奧黛麗‧赫本，1929～1993」這樣簡單的文字。愛與悲傷，名聲與失意，喜悅與背叛，絕望和希望……這些侵襲過她的所有感情的體驗，像被吞沒了似的，那墓碑永遠安靜。站在墓碑前，彷彿可以聽見赫本的聲音說：「人生最重要的事，就是擁有信念，至少我曾努力地想去擁有過。」

別人的歌聲來為自己配音是「欺騙行為」；其二：電影界人士對在舞臺上扮演伊莉莎的大名鼎鼎的朱麗‧安德魯斯未被起用感到憤慨。同情安德魯斯的氣氛傳遍了好萊塢，赫本落得要在各個地方接受他們的報復。

這個消息雖然使赫本感到震驚，但善良的本性使她覺得這個結果是公平的，只是赫本影迷們對此卻憤憤不平，連安德魯斯也公開表示：「赫本應當獲提名。」為緩和眾怒，赫本被邀請頒發當屆的最佳男主角獎，而該獎獲得者就是在《窈窕淑女》中與赫本合作的男主角扮演者哈里森。赫本表現得大度、自信和愉快，並千里迢迢專程從歐洲拍片現場趕來頒獎，還向安德魯斯表示祝賀，甚至事後給她送去一大束鮮花。而赫本自己則收到了一大紮慰問電報，其中有一份來自好萊塢的另一個赫本——凱瑟琳‧赫本，電報中說：「別為落選而煩惱，說不定哪天你會因為一個連提名都不值得的角色而獲獎。」在頒獎儀式上，幾乎每一個《窈窕淑女》的獲獎者都在領獎時說：「我要感謝奧黛麗‧赫本的精采表演。」只有哈里森（Rex Harrison）不知談什麼才好，因為兩部《窈窕淑女》裡他都是男主角，他在舞臺上與安德魯斯搭檔成功，在影片中又與赫本配合、有默契，此刻他手拿金像不知感謝哪位「淑女」才好，終於，他結結巴巴地說：「我要向，唔……兩位窈窕淑女表示敬意」。

Chapter 2 │ 締造音樂劇的黃金時代

Seventy six trombones led the big parade
With a hundred and ten cornets close at hand
They were followed by rows and rows of the finest virtuosos;
the cream of every famous band

長號的魅力──《樂器推銷員》

　　《樂器推銷員》或名《音樂人》是世界上最著名、最暢銷的音樂劇之一,該劇還是百老匯歷史上一部從作詞、作曲、編劇均由一人包辦的上演歷時最長的一部音樂劇,這人就是具有傳奇色彩的梅里迪斯‧威爾遜(不過,據說弗蘭克‧羅伊瑟幫助威爾遜創作了劇中的一首歌曲「我的白馬騎士」(My White Knight))。

　　1957年12月19日《音樂人》在大劇院首演,融入了梅里迪斯‧威爾遜多年結晶的《音樂人》猶如一股強氣流很快就闖入了美國音樂劇界的最前沿。

　　在東尼獎的角逐中,他擊敗了《西區故事》獲得最佳音樂劇獎在內的8項東尼獎大獎,成為1958年東尼獎的獲獎大戶。該劇還獲得戲劇論壇獎和評論界獎的最佳音樂劇獎。該音樂劇的唱片還榮獲了葛萊美獎,電影版

劇目檔案
作曲:梅里迪斯‧威爾遜
作詞:梅里迪斯‧威爾遜
編劇:梅里迪斯‧威爾遜
製作人:科米特‧布魯姆加登
導演:莫頓‧達‧科斯塔
編舞:昂娜‧懷特
演員:羅伯特‧普林斯頓、芭芭拉‧庫克等
歌曲:「搖晃島」、「你們遇到麻煩了」、「76支長號」、「真誠」、「深沉而聰明的女郎」、「瑪麗安,圖書管理員」、「我的白馬騎士」、「長途送貨馬車來啦」、「西伯比」、林達‧羅斯」、「印地安那的加里城」、「直到有了你」等
紐約上演:大劇院 1957年12月19日 1376場

娛樂世界最富傳奇色彩的成名史──梅里迪斯·威爾遜

梅里迪斯·威爾遜的成名史至今仍然是娛樂世界最富傳奇色彩的。1902年他出生於愛荷華梅森城，自幼學習長笛。1920年，17歲的威爾遜離開了愛荷華州的家鄉梅森城，隻身前往美國紐約去追求音樂理想。在世界著名長笛家喬治·巴瑞爾門下主修長笛。不過他靈魂深處從未真正離開過他的家鄉。30年代到50年代，成名前威爾遜在美國國家廣播公司（NBC）擔任了30年的音樂導演。只要有機會，他都會在廣播中表達自己對故鄉的熱愛和思念。難忘的童年記憶和對音樂的執著使他堅定著創作一部家鄉題材的音樂劇的決心。經過執著的努力和奮鬥，這位堅忍不拔的音樂天才終於成為了美國最著名的音樂家之一。

也獲得了奧斯卡獎的最佳音樂獎。

　　該劇創下了50年代第三部上演歷時最長的音樂劇紀錄，上演了173週，共1376場，巡演時間持續了3年半。1980年該劇又出現在紐約舞臺上。最新一版的《音樂人》於1999年由當今百老匯著名的編舞家蘇珊·斯多曼複排，2000年4月27日首演於內爾·西蒙劇院。

　　美國著名的音樂家梅里迪斯·威爾遜（Meredith Willson），在取得輝煌成功之前，長期以來一直是廣播媒體領域的音樂人和伴舞樂隊的指揮。在與《紅男綠女》的歌曲作者弗蘭克·羅伊瑟工作中，兩人成為朋友，作曲家弗蘭克·羅伊瑟對威爾遜在美國中西部愛荷華州的小鎮上成長的經歷很感興趣。受他的啟發，威爾遜決定以這個題材創作一部音樂劇。

　　佛蘭克林·萊西和威爾遜共同構想了這部講述有趣愛情故事的輕鬆愉快的喜劇。劇本完全抓住了幽默和動人的實質，整部作品被打造得非常合體，以至於不會有人太多在意某些細節。

1957年版《樂器推銷員》的彩排

　　故事發生在1912年7月4日，列車上，一群旅行推銷員正熱烈地談論著推銷的竅門。這時一位名叫查理·考威爾的推銷員開始給大家大談有關哈羅德·希爾「教授」的傳聞。原來樂盲希爾來往於城鎮之間，專靠推銷樂器、制服和執導男孩樂隊課程騙錢。當受騙上當的人們醒悟過來時，他早已逃之夭夭了。為此，希爾的名聲很壞。考威爾說愛荷華州是一個最能檢驗推銷能力的地方，這個騙子在古板的愛荷華人

原班創作組成員

面前是毫無辦法的。聽到這裡，善於要點小聰明的樂器推銷商希爾再也坐不住了，他起身向大家宣布，自己就是大名鼎鼎的哈羅德·希爾教授，而且還就要到愛荷華一試運氣。於是他中途下了車，再次冒充「教授」來到愛荷華州的一個小城，為促銷其商品，這位對音樂一竅不通的「江湖騙子」仍然幻想著靠玩弄一些小騙術和小伎倆賺到錢後再到另外一個小城去。

剛到小城的希爾在租馬車的時候遇到了老朋友沃西本。沃西本對希爾知根知底，他向希爾警告一定要提防小城的音樂老師兼圖書館員瑪麗安·帕羅小姐。果然油腔滑調的希爾並沒有給瑪麗安留下什麼好印象。瑪麗安向母親訴苦，母親反而責怪瑪麗安總是逃避男人，勸戒她不要對男人報太大指望。溫斯羅普是瑪麗安的小弟弟，這個小男孩由於口齒不清老是羞於說話，即便是與他同齡的孩子。

希爾來到了正在舉行獨立日慶祝典禮的中學體育館，繼續發表著他那套言論，並告訴人們他到小城來的目的就是用他革新的音樂計劃「思考系統」，組建一支男孩樂隊，讓這些青少年在放學後參加能陶冶情操的高尚活動。他竭盡全力讓當地人相信他能教年輕人演奏進行曲，並在盛大的遊行中展示76支長號的魅力。憑著他的三寸不爛之舌，希爾說服了小城上的人們。由於得到了市民們的支持，希爾的生意做得非常好。

希爾再次找到瑪麗安，甚至對瑪麗安唱起情歌來。他還是一位非常懂得阿諛奉承的人，尤其是對市長和瑪麗安母親的態度上。他甚至謊稱自己是印第安那州加里音樂學校畢業的。瑪麗安的母親對希爾的印象非常好，然而「希爾教授」的做法卻已經被聰穎美麗的圖書管理員瑪麗安小姐識破了。不過成天樂呵呵的希爾竟然神奇地博得了不善言辭的小溫斯羅普的信任，在他面前，口齒不清的小弟弟與正常人沒有兩樣。瑪麗安開始對哈羅德有了一定的好感，希爾自己也無可救藥地愛上了這位姑娘。為不拆穿「希爾教授」的真實身分，瑪麗安不僅在市長面前袒護他，還在前來揭發希爾老底的推銷員考威爾面前裝出與希爾調情的樣子。希爾約瑪麗安在小

羅伯特·普林斯頓扮演的
哈羅德·希爾「教授」

橋見面，兩人互訴衷腸。

老朋友沃西本前來告訴希爾樂隊的制服已經運到了，不過他隨時都要警告希爾不要露馬腳，因為家長們遲早會聽孩子們演奏，他勸希爾還是趕上最後一班列車逃走。瑪麗安向希爾表白愛情的同時，也告訴他自己為他掩蓋身分真相的事實。希爾被感動得手足無措，他發現自己已經深深愛上了這個特別的姑娘。

考威爾向小城的人們公布了哈羅德·希爾的真實身分。眾人驚異不已，小溫斯羅普聽說後問希爾是否可以指揮樂隊，希爾徹底卸下了面具，搖頭說不。瑪麗安對小溫斯羅普說，希爾的確有

過錯，但是他給小城帶來了無盡的快樂。希爾對瑪麗安充滿了無限的愛意和歉意，兩人緊緊擁抱在一起。

眾人再次聚集在體育館內，市長建議大家懲罰希爾，瑪麗安再次站出來為哈羅德說情，並且得到了眾人的支持。市長突然想起了希爾掛在嘴邊的樂隊，那麼樂隊到底在哪裡呢？這時，身穿制服的男孩子們排成了縱隊，手持著樂器走進了體育館。瑪麗安示意希爾用自己的教鞭當指揮棒，孩子們開始演奏起來。孩子們稚嫩但很精彩的表演令父母們驚歎不已。

該劇中的人物設計經歷了反覆修改的過程。劇本中原本有一位身患小兒麻痹坐在輪椅上的孩子，製作人和威爾遜對這個角色一直不太滿意，差一點就完全取消了，後來幾經斟酌，威爾遜決定將這個人物改為有些口吃的孩子小溫斯羅普。

為創作《音樂人》，梅里迪斯·威爾遜花了8年時間，編寫了大約40首

Chapter 2 | 締造音樂劇的黃金時代

1962年的同名電影版本。

音樂劇版本為扮演「教授」的羅伯特‧普林斯頓鋪上了星途。1962年的電影版中羅伯特‧普林斯頓又當了一回教授。

歌曲和30份劇本草稿。皇天不負有心人，威爾遜的才華在這部音樂劇中也得到了最亮麗的顯現，將美好的旋律和節奏帶給了觀眾，他的確是真正的音樂人。該劇中許多歌曲非常好聽，比如：伴著列車疾馳的響聲，歡快幽默的歌曲「搖晃島」（Rock Island）唱出了旅行推銷員的心聲；還有瑪麗安柔情的「晚安，我的那個人」（Goodnight, My Someone），希爾為迷惑小城的人好似救世主般傳道式的「你們遇到麻煩了」（Trouble），當然還有感人的理髮店四重奏「那就是你」（Till There Was You），以及那首最為著名的主題歌「76支長號」（Seventy-Six Trombones），這首由銅管樂隊伴奏下扣人心弦的美國進行曲式的合唱曲目，樂觀風趣，琅琅上口，成為美國音樂劇中一支著名的流行名曲。另外，歌曲「印地安那的加里城」（Gary, Indiana）和「林達‧羅斯」（Lida Rose）也都非常耐人尋味。

該劇角色年齡層次豐富，也吸引了不同年齡層的劇院觀眾。《每日新聞》上讚譽道：「這是一部非常有人情味的幽默風趣、充滿魅力的音樂劇。」《紐約時代周刊》上給予的評價是「該劇就像蘋果派或是獨立日一樣具有美國風情，是一部了不起的植根於美國喜劇傳統的音樂劇」。《音樂人》最終在音樂劇史上留下了永不磨滅的輝煌。

由蘇珊‧斯多曼執導的新版《音樂人》更具時尚魅力，幾位大明星的參與為該劇增添了不少亮色。扮演希爾的美國影視明星克萊格‧比爾科給這個角色帶來了年輕的氣息，雖然由普林斯頓在舞臺和銀幕扮演的希爾形象先入為主、深入人心，但是人們仍然絲毫不能抵禦比爾科青春的魅力。同樣都是沒有一點音樂細胞的「希爾教授」，普林斯頓帶給觀眾更多的是敏捷和滑頭，而比爾科帶給觀眾更多的是性感的超凡魅力。這是一位能以其男人魅力向小城裡所有的女性兜售樂器的人，其中還包括他的心上人，

1999年新版《音樂人》

圖書館員兼鋼琴老師瑪麗安‧帕羅。比爾科將他暗戀上與他格格不入的瑪麗安的內心心理掙扎詮釋得淋漓盡致。這個角色由同樣具有超人魅力的麗貝卡‧露訶扮演。她那充滿光澤的女高音、銀鈴般的嗓音和令人動情的顫音使她成為扮演瑪麗安的最佳人選，喚起了人們對百老匯最優雅的歌手之一，第一任瑪麗安的扮演者芭芭拉‧庫克的記憶。該版本中，當瑪麗安徹底揭穿了希爾騙人的把戲和謊言後，希爾卻以自己溫柔的愛情融化了瑪麗安的心，這段場景處理得非常動人浪漫。

新版本真正的明星仍然是威爾遜，43年後他筆下的音樂和故事仍然具有非凡的魅力。作為90年代百老匯舞臺上崛起的新一代編舞家兼導演，蘇珊‧斯多曼以最具時代氣息的方式深刻領會了威爾遜故事和音樂的精粹，給這些舊式人物賦予了新的活力，使得威爾遜的《音樂人》不僅絲毫不減當年魅力，反而更加迸發出勃勃生機。

由美國影視明星克萊格‧
比爾科扮演的希爾「教授」
（1999年版）

視音樂劇為生命活力的蘇珊‧斯多曼與她新版《樂器推銷員》的演員克萊格‧比爾科和麗貝卡‧露訶彩排時的照片。

蘇珊‧斯多曼摯愛音樂劇，她在美國音樂劇界取得了傲人成績。1992年她的《為你瘋狂》獲得了東尼獎的最佳編舞獎；1994年她因參與複排《演藝船》再次獲此殊榮。1999年她憑藉為新版《奧克拉荷馬》中的編舞，獲得了吹毛求疵的英國評論界一致的好評。2000年她初涉音樂劇導演領域的處女作《接觸》和《音樂人》更是為她贏得了榮譽。

在新版《音樂人》中，擔任導演和編舞的蘇珊‧斯多曼使用了許多現代芭蕾的元素。她認為舞蹈演員不僅是音樂劇最好的調色板，而且當舞蹈使觀眾沉浸在情節中時，是非常令人興奮的。也只有將自己完全融入音樂，她才有可能創作出舞步，用舞姿詮釋出柴可夫斯基、普羅科非耶夫優美的旋律，以及富於激情的邁克爾‧傑克遜等等。

Chapter 2 | 締造音樂劇的黃金時代

I like to be in America!
O.K. by me in America!
Ev'rything free in America
For a small fee in America!

現代羅密歐與朱麗葉——《西區故事》另譯《西城故事》

　　音樂劇《西區故事》具有一種永恆的魅力，至今仍然是世界各地音樂劇的熱演劇目。這是一部改編自莎士比亞戲劇的作品，故事發生在紐約西區，涉及幫派利益及衝突，是現代版本的《羅密歐與朱麗葉》，講述了美國的羅密歐和波多黎各的朱麗葉成為紐約街道幫派鬥爭、愛情犧牲品的悲劇。該劇對紐約城市青年幫派生活的真實描摹，在公演後獲得了評論界的一致好評，成為音樂劇的又一部經典，也深為東尼獎和奧斯卡獎垂青。

　　提到《西區故事》，就不得不提到為它編舞的吉羅姆·羅賓斯，為它作曲的里歐納德·伯恩斯坦，以及為它編劇的阿瑟·勞倫斯和為它作詞的斯蒂芬·桑德漢姆。1957年9月26日《西區故事》終於登上冬季花園劇院

劇目檔案
作曲：里歐納德·伯恩斯坦
作詞：斯蒂芬·桑德漢姆
編劇：阿瑟·勞倫斯
製作人：羅伯特·格里菲斯、哈羅德·普林斯
導演：吉羅姆·羅賓斯
編舞：吉羅姆·羅賓斯、彼得·蓋納羅
演員：卡羅·勞倫斯、拉里·科特、契塔·麗維拉等
歌曲：「有事要發生」、「瑪麗亞」、「今晚」、「美國」、「冷靜」、「一隻手，一顆心」、「我變漂亮了」、「某地」、「快，克拉普克警官」、「像那樣的男孩」、「我戀愛了」等
紐約上演：冬季花園劇院 1957年9月26日 732場

《西區故事》海報

《西區故事》曾獲得1958年東尼獎的最佳編舞獎以及最佳音樂劇獎等多項提名。雖然在當年沒有捧回東尼獎的「最佳音樂劇獎」,與《樂器推銷員》在同一年參評東尼獎,實在是《西區故事》的不幸。但歷經數載,《西區故事》仍然迸發著它傑出的生命活力。

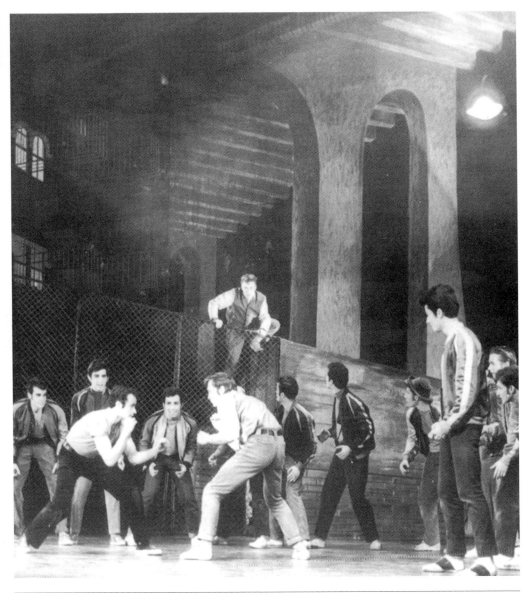

Chapter 2 | 締造音樂劇的黃金時代

的舞臺，令大師們盼望的時刻終於到來了，6年的等待和多次的延期，以及多次的重新創作在這一天終於化成了一個完滿的符號。他們期待著該劇輝煌的明天，希望它能被百老匯所鍾愛。畢竟這部作品有太多與眾不同之

處了：悲劇情節的涉獵、親情與愛情的矛盾、對死亡和種族主義的詮釋、名不見經傳的年輕演員、精妙別致的歌詞、顯赫大氣的音樂和令人難忘的舞蹈……巡演前該劇在這裡連演了732場。

1957年《西區故事》首演之際，該劇的作曲、美國著名音樂家伯恩斯坦出版了該劇的創作日誌，以日記的形式向觀眾介紹了《西區故事》的來龍去脈。1949年1月6日，伯恩斯坦收到了吉羅姆‧羅賓斯的一封信，羅賓斯看到報紙上刊登的紐約東區街頭幫派青年們鬥毆造成悲劇的報導，心裡很有感觸，於是他邀請里歐納德‧伯恩斯坦和劇作家阿瑟‧勞倫斯合作，創作一部現代意義的「羅密歐與朱麗葉」──《東區的故事》，伯恩斯坦雖然並不認識阿瑟，但是他記得曾經看過他寫的《勇敢者之家》，當初被感動得像個孩子。伯恩斯坦對這種創作組合感到興奮。他們想把它詮釋為一個猶太男孩和一個義大利天主教女孩之間坎坷的愛情故事。希望能以音樂喜劇的創作方法講述一個悲劇故事，這種嘗試史無前例，如果成功，那將為美國音樂劇的創作開闢一條新路。

由於大師們事務纏身，伯恩斯坦正忙於巡迴演出的指揮工作中，勞倫斯也忙於在好萊塢和紐約之間來回奔波。要想創作出一部成功的音樂劇作品，異地合作顯然是不可能，也是不負責任的。這樣他們三人得以在6年之後才使當初合作的願望實現。在這期間吉羅姆始終沒有放棄，6年的延期沒有減低他絲毫的熱情，伯恩斯坦和阿瑟同樣也保持著當年的激情。

1955年8月25日，伯恩斯坦和勞倫斯在好萊塢比佛利山酒店碰面時，

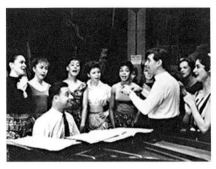

伯恩斯坦和桑德漢姆在彩排

產生了一個新的想法。受洛杉磯種族問題的影響，為了使故事更具現實意義，他們決定將這個愛情故事設計在一個當地男孩與一位新遷入的波多黎各女孩之間，而這兩人所代表的兩夥年輕人就是水火不相容的死對頭。這時紐約街頭的幫派已經從東區發展到了西區。羅賓斯非常喜歡這個涉及「少年犯罪」的新主題。羅賓斯也和勞倫斯對戲劇構思展開了更進一步的討論。是「莎士比亞」的完全翻版呢？還是只借用其中的主線作為故事基礎，讓劇中年輕的幫派青年講述他們自己的故事？他們決定用第二種創作態度對待該劇。1955年9月6日，三人盟約，開始正式創作。

當三位大師齊聚在紐約時，他們意識到需要第四個人參與合作，配合伯恩斯坦創作歌曲。1955年11月14日，一位只有27歲的年輕作詞者前來應試，伯恩斯坦對他的作品非常滿意，決定選他為該劇作詞，這人就是日後非常有名的斯蒂芬·桑德漢姆。該劇為許多人打開了音樂劇的大門，展開了輝煌的職業生涯，最具代表的就是斯蒂芬·桑德漢姆。桑德漢姆被認為

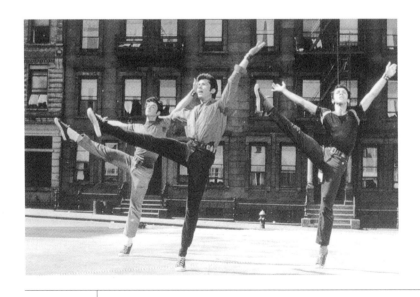

是美國當代最重要的詞曲作家之一，是當代具有影響力的全才。這位被百老匯所公認的怪胎，因《西區故事》作詞而一舉成名，他那有內涵深度的音樂劇維持40年享譽不衰。如果說今天的美國有一種本土的音樂劇風格，那麼桑德漢姆一定是一個標準。不過，與伯恩斯坦不同，桑德漢姆並非是一位擅長創作舞曲的作曲家。

1956年3月，由於伯恩斯坦的另一部作品《勘迪德》又開始演出。他的「羅密歐」不得不再次延期。大師對待作品的態度是相當認真的，尤其是對一部極有成功潛力的作品。在這期間，他們認真思考了一個主要的問題：在歌劇和音樂劇間，在現實主義和浪漫詩意間，在古典芭蕾和流行舞蹈之間，在抽象和具象間，找到一條清晰的結合線。他們知道這種風格既不是詩歌韻文，也不是報告文學；既不是歌劇，也不是落入俗套的音樂喜劇；既不是芭蕾舞劇，也不是毫無角色特徵的舞蹈展演。這種風格是將戲劇性、抒情性融入現實中，成為一種生活的幻象。無論是編劇、作曲、編舞，都帶上了大師們自己的個人風格。故事中，勞倫斯強調了角色的情感特徵，對話帶有很強的街頭少年的腔調，然而與現實還是有很大區別的；伯恩斯坦創作的音樂也會讓人體會到波多黎各人的情感，然而與現實中的音樂還是有很大區別的；羅賓斯的舞蹈動作集合了吉特巴舞以及街頭打架的動作，也體現出了羅賓斯的個人特徵。

1957年2月1日，伯恩斯坦暫時告別了《勘迪德》和愛樂團，又重新回到了「羅密歐」的世界。從這一時刻起，再沒有什麼能打擾他的創作了，伯恩斯坦表示無論是什麼，他都會義無反顧地回絕。

伯恩斯坦力圖使該劇不依靠明星，而要啟用一些年輕、稚嫩的新面孔。數百名滿懷希望的年輕人參加了《西區故事》的選角試聽會，其中的40名孩子成了幸運兒，他們中的絕大多數都是初次在百老匯登臺。當然也許不是每一個人都能成為明星，但是《西區故事》給他們帶來了與大師合作的機會。

　　1957年7月8日，《西區故事》帶上服裝和布景的彩排正式開始。經過數百天精雕細刻的創作，《西區故事》終於誕生。

　　該劇以極為敏感的觸角提出了美國現實中民族對立和幫派鬥毆這兩個嚴重的社會問題，劇中表現的東尼和瑪麗亞的愛情命運在幫派鬥毆中被毀滅的悲劇，有著震撼人心的藝術力量。

　　在兩隊互相對立的幫派少年的舞蹈中，我們的故事也開始了。由美國白人少年組成的「噴射幫」和由波多黎各移民少年組成的「鯊魚幫」為爭奪地盤彼此仇視。幫派成員摩拳擦掌，發誓要打出自己的地盤，噴射幫的小頭目里夫提出要戰鬥就要把原來的首領東尼找回來。

　　里夫花了大力才說服東尼回到噴射幫來，參加比鄰舞會。東尼表示這是出於對朋友的忠實，但是他對這種生活很不滿意。他好像感覺到了一種前所未有的生活經歷將向他走來，而他自己必須遠遠地離開幫派鬥爭。

　　瑪麗亞是鯊魚幫頭目伯納多的妹妹，她剛到美國不久，與伯納多的女友安妮塔在一家婚禮商店工作。瑪麗亞將這次舞會看作是自己在美國生活的真正開始，像東尼一樣，她也對未來充滿了希望。伯納多和西諾回來，西諾是一位內向但是很令人緊張的鯊魚幫成員，伯納多希望西諾能成為自己將來的妹夫。

　　舞會上兩隊水火不容的幫派假裝友好和睦地跳了兩分鐘舞，不久舞蹈中的火藥味便一發不可收拾。然而東尼和瑪麗亞卻在舞蹈中一見鍾情，兩人忘情地舞蹈，似乎忘記了周圍的緊張氛圍。伯納多看見後，將瑪麗亞從東尼手中拽走。瑪麗亞被送回家，而同時里夫正與伯納多在一家藥房安排「爭鬥計劃」。

　　毫不知情的東尼已經深陷情網，他跑到波多黎各人居住的樓區，癡情地叫著瑪麗亞的名字，瑪麗亞應聲而出，周圍安靜下來，東尼和瑪麗亞互

美國傑出的音樂家、指揮家伯恩斯坦。

里歐納德·伯恩斯坦（1918～1990）是美國最著名的作曲家、鋼琴家、指揮家之一，是美國音樂史上永遠難忘的一個名字。到目前為止，也是唯一活躍在百老匯舞臺上的紐約愛樂樂團的首席指揮家。

里歐納德·伯恩斯坦在創作了1944年的《錦城春色》後，成為了美國百老匯有名的指揮和鋼琴家。在1957年《西區故事》推出後，他獲得了更高的榮譽。

《西區故事》交響組舞首演於1961年2月13日。由紐約愛樂樂團演奏，盧卡斯·福斯指揮。《西區故事》首演後的第二年，伯恩斯坦就被任命為愛樂樂團的藝術指導，但是在1985年前，他從不親自兼任音樂劇演出的指揮。

相深深凝視，重演了羅密歐與朱麗葉在陽臺傾訴衷腸的一幕。

第二天，瑪麗亞在婚禮商店從安妮塔處得知了即將發生一場決鬥。東尼前來找瑪麗亞，瑪麗亞懇求東尼一定要去阻止這場不必要的爭鬥，東尼向她保證自己一定會辦到。

東尼竭力制止雙方的決鬥，在碰撞推擠中，伯納多刺傷了里夫，這一舉動惹惱了東尼，他也向伯納多刺去。這時候，警報響了，大家尋機而逃，只有東尼呆呆地紋絲不動。

對公路上的悲劇毫不知情的瑪麗亞正沉浸在愛情的幸福中，這時西諾走進來，還帶來了東尼殺死了伯納多的消息。瑪麗亞不能相信自己的耳朵，她只有祈禱。東尼跳窗進屋，他向瑪麗亞解釋了事情的經過。瑪麗亞原諒了他，他們決定宣布兩人永遠不分開。

安妮塔來到瑪麗亞的臥室，東尼趕忙藏了起來，並告訴瑪麗亞到藥店來找他，並和他一起私奔。安妮塔意識到東尼剛剛來過，並對瑪麗亞高聲呵斥，瑪麗亞並沒有後悔，她向安妮塔解釋這一切都是為了愛，安妮塔終於明白了瑪麗亞愛東尼，正像自己毫無怨言地愛伯納多。她警告瑪麗亞西諾帶著槍正準備去殺東尼。這時斯契蘭克警官前來盤問瑪麗亞，安妮塔答應到藥店去找東尼告訴他這些事情。

安妮塔的到來引起了噴射幫人的憤怒，種族偏見使他們喪失了理智。幾個小夥子不僅辱罵安妮塔，還企圖強姦她。由於受到了污辱，安妮塔對東尼撒了謊，她告訴東尼西諾已經殺死了瑪麗亞。

悲痛欲絕的東尼從地窖裡出來，瑪麗亞死了，自己的未來也就變得毫無意義。東尼準備去找西諾。在街上，東尼卻與瑪麗亞相遇，聞聲而來的西

諾趁機向東尼開槍,本不願意挑起爭鬥的東尼也死在殘酷的爭鬥中。瑪麗亞跪在東尼的屍體前,抽泣不停。在接連發生的決鬥中,瑪麗亞同時失去了親人和情人。噴射幫和鯊魚幫來到了現場,痛苦的瑪麗亞舉起西諾的槍,但是她並沒有向周圍的人開槍,像這樣的血債血還,何時有個盡頭啊!

兩個幫派的年輕人被這一幕驚呆了,他們漸漸走到了東尼的屍體旁,瑪麗亞輕輕地吻著東尼,隨後噴射幫和鯊魚幫的成員們抬著東尼離去,大人們站在一旁,毫無辦法。

伯恩斯坦為該劇創作的音樂具有巨大的吸引力。「瑪麗亞」（Maria）、「今晚」（Tonight）、「某地」（Somewhere）有著歌劇般的莊嚴,「體育館的舞蹈」（Dance at the Gym）則是爵士節奏的爆發,「美國」（America）具有不可抵抗的拉丁風情,「前進,克拉普克」（Gee Officer Krupke）卻是一曲輕歌舞劇般的變奏曲。伯恩斯坦對該劇的注解是:「一次對種族寬容精神的徹底懇求。」「冷靜」（Cool）就是一首由噴射幫的青年們唱出的一首鬼鬼祟祟的、不吉利的歌曲。

舞蹈,尤其是爵士舞是成就該劇的另一個主要因素。當然伯恩斯坦創造的波多黎各風情的韻律以及切分音的大膽運用,也為羅賓斯那富於煽動性的舞蹈提供了前提。

該劇的現代感和現實意義給編舞家兼導演羅賓斯提供了很大的創作空間。正是因為他,終於使該劇促成了歌、舞和場景的全面整合,贏得了觀眾,也使音樂劇演員向著多元化發展。的確,1957年的《西區故事》一上演,就憑藉它富於創新的布景,以及獨特的、緊張的、多變的舞步,很快

劇中著名的歌舞場面「美國」
歌舞本身具有時代特色,充滿美國活力。比如其中有一段頗具代表性的歌舞場面「美國」,伴隨這充滿野性和激情的舞蹈,來自波多黎各的年輕移民們吐露了他們的心聲,他們嚮往自由,嚮往發達的物質社會,然而現實的殘酷又給予了他們多少的無奈和悲哀。

Chapter 2 │ 締造音樂劇的黃金時代

被認為是「美國音樂劇歷史上最大的成功」，羅賓斯也因此獲得了1958年東尼獎的最佳編舞獎和1961年電影版《西區故事》的學院獎。

《西區故事》產生了一種音樂劇舞蹈編導的新風格。羅賓斯把現實的背景和頗具紐約城市芭蕾舞團風格的舞蹈動作結合起來，以巨大的成功革新了百老匯的音樂劇形式。劇中歌舞場面在相對真實的環境中展開，所以充滿社會生活氣息，具有一定現實色彩。幫派的小夥子們在街頭遊蕩的舞蹈對於主人公們性格刻劃起了很好的作用；而更多的戲劇場面，比如「美國」、「校園的爭吵」（schoolyard brawl）和「舞會邂逅」（young lovers meeting at a dance）也成為現代舞史上的焦點。

實際上我們不能簡單地將《西區故事》歸類為音樂喜劇，這顯然是一齣音樂悲劇。雖然它有最美麗的音樂，最激動人心的舞蹈，許多觀眾仍被恐懼和傷感的氣氛感染了，他們沒有體會到來自於年輕生命的喜悅和快樂，就連一些最富有喜劇感的唱段和舞段也成為了渲染和襯托悲劇的載體。《西區故事》的成就不僅在於成功的音樂劇特性的創造，還在於該劇主題的社會意義的挖掘。

首演那天，桑德漢姆給伯恩斯坦寫了一封信，信中這樣寫道：「《西區故事》對我而言的重大意義不僅在於是我的第一部作品，更在於它給了我與您、阿瑟（勞倫斯）、傑瑞（羅賓斯）合作的機會。我這人並不習慣直接讚美別人，但是今天我要說《西區故事》對您、傑瑞、阿瑟和我而言都是對音樂劇的一次極大的革新，我為你們感到驕傲。衷心希望《西區故

電影版導演羅伯特·懷斯

正是影片滲透著的濃郁的社會氣息吸引了羅伯特·懷斯（1965年他又導演了音樂巨片《音樂之聲》）。該片還加入大量的停格和慢鏡頭，讓直接的、嘈雜的殺戮場面，透出一種唯美的感覺，以詮釋導演羅伯特·懷斯和吉羅姆·羅賓斯的反暴力反血腥的意念，形成他們的影片的美學風格。

事》能給前來觀看它的觀眾帶來感動和激情，就如同它帶給我們的一樣。」

　　有趣的是，在《西區故事》編劇阿瑟‧勞倫斯以後的作品中，「羅密歐與朱麗葉」的主題多次被重提。在米哈伊爾‧巴雷什尼科夫主演的電影《轉捩點》（In The Turning Point）中，巴雷什尼科夫和蕾斯麗‧布郎妮表演了一段普羅科菲耶夫作曲的芭蕾舞劇《羅密歐與朱麗葉》雙人舞，預示著主人公在婚姻與事業之間的衝突。

　　而在《我們走過的路》中，則體現了猶太女孩的政治激進主義和她的異教情人社會消極態度的矛盾。這兩個角色分別由芭芭拉‧史翠珊和羅伯特‧雷德福扮演。這個故事很容易讓人想起吉羅姆‧羅賓斯最初對《西區故事》的構思。

　　《西區故事》還有幾個主要版本，一個是1964年在林肯中心音樂劇場上演的版本，共演出了89場；另一個是1980年明斯科夫劇院的版本，連演了333場。2000年《西區故事》來到了義大利拉斯卡拉歌劇院。《西區故事》能在這樣享譽國際的歌劇院上演，並且，18場的演出門票全部售光，可見該劇的經典性得到了世界性的認同。另外該劇的同名電影版本也值得一提。

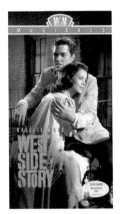

《西區故事》電影版

　　《西區故事》首演5年後，由被譽為「屬於具有政治意識的娛樂流導演」的羅伯特‧懷斯執導的電影版本，著實為《西區故事》在東尼獎角逐中的失利贏回了面子。這部影片不僅迎合了大眾的口味，而且因其獨創性也深得輿論界好評。影片由美國連美影片公司第7藝術公司1961年出品。從攝影棚布景到紐約街頭，以曼哈頓西北部貧民區為背景，在銀幕上展現了一齣現代版本的「羅密歐與朱麗葉」的故事。獲得了第34屆奧斯卡最佳影片、導演、攝影、男配角、女配角、服裝、音響、剪輯、最佳歌舞片配樂、藝術指導等10項金像獎。

Edelweiss, Edelweiss,

Every morning you greet me,

Small and White,

Clean and bright

You look happy to meet me...

Blossoms of snow may you bloom and grow,

Bloom and grow forever

Edelweiss Edelweiss

Bless my home land forever

七個音符的浪漫曲──《音樂之聲》另譯《真善美》

　　百老匯音樂劇的第一個黃金時代發展至1959年，終以《吉普賽》和《音樂之聲》兩部經典作品劃下句點。

　　《音樂之聲》是奧斯卡‧漢姆斯特恩的第35部，也是最後一部作品，「雪絨花」成了他生平創作的最後一首歌。該劇的巨大成功為「R＆H」夢工廠的音樂劇製造劃上了一個圓滿的句號。該劇與普立茲獎獲獎劇目《菲歐瑞羅》共同獲得了1960年東尼獎的最佳音樂劇獎，還包括最佳編劇、最佳男女演員獎、最佳女配角獎、最佳導演獎等6項東尼獎。由原班演員錄製的專輯也成為「金唱盤」，並獲得了8項葛萊美獎。

　　1959年11月16日，本世紀最著名的詞曲拍擋羅傑斯和漢姆斯特恩把又一個真實故事搬上百老匯舞臺，在百老匯首演於路特‧馮坦尼劇院，引起

劇目檔案
作曲：理查德‧羅傑斯
作詞：奧斯卡‧漢姆斯特恩
編劇：郝沃德‧林德塞、魯希爾‧克魯斯
製作人：里爾蘭德‧海沃德、理查德‧哈里達、理查德‧羅傑斯、奧斯卡‧漢姆斯特恩
導演：文森特‧J‧唐尼休
編舞：喬‧雷頓
演員：瑪麗‧馬丁、瑟爾多‧比克爾等
歌曲：「音樂之聲」、「瑪麗亞」、「我最喜愛的事情」、「哆咪咪」、「16、17歲」、「孤獨的
　　　牧羊人」、「怎能不在乎求生」、「再見」、「翻越重山」、「普通的夫婦」、「雪絨花」等
紐約上演：路特‧馮坦尼 1959年11月16日 1443 場

轟動，第一輪演出就演了1443 場。成為50年代演出歷時第二部超長的音樂劇。最高票價為5美元，當時《音樂之聲》宣稱他們提前預售票款超過了200萬美元（按照今天的標準看為3000萬美元）。1965年，好萊塢將這一舞臺劇改編成電影，取得了無以倫比的成功，成為全世界通俗音樂的經典之作。

該劇根據取材於真實故事的一部同名小說改編。《音樂之聲》在全世界廣受歡迎，也使瑪麗亞‧馮‧契普一家名揚四海。1910年正值而立之年的卓越的海軍指揮官喬治‧馮‧契普上校與阿格絲‧懷特赫德在舞會上一見鍾情。他們的結合不僅是愛情的結合，幾乎就是「皇家聯姻」。契普上校在奧地利的地位相當於二戰中美國的艾森豪‧威爾，加之喬治和阿格絲都來自貴族特權家族。事實上，阿格絲的祖父就是水雷的發明者。

一戰結束後，奧匈帝國分崩離析，沒有了海岸線，奧地利也不再需要海軍，上校失去崗位的同時，也失去了自己的愛妻，契普上校極度傷感。約翰尼‧馮‧契普後來回憶道：「我父親的生活就是海軍，他沒有心思再做任何事，陷入了失落的狀態。」

孩子們失去了母親，父親只好雇家庭教師來管教孩子，一個教大孩子，一個教小孩子，另一個負責家務。但是孩子們對這種軍事化的生活並不滿意，直到1926年瑪麗亞的到來。

真實的契普上校年齡很大，足可以做瑪麗亞的父親，瑪麗亞承認，最初她嫁給上校是因為她愛那些孩子，夫婦雙方面的感情是在夫妻生活中不斷加深的。兩人也有了共同的三個孩子，全家人都非常鍾愛音樂，經常幸福地沉浸在音樂和歌聲中，與吉他、曼陀琳和小提琴相伴。1936年瑪麗亞和附近的沃斯納神父一道勸說契普上校組成家庭合唱團。由於契普上校的名聲，以他名字命名的家庭合唱團不久就成名。

契普從前妻那裡繼承的遺產絕大部分都在大蕭條中貶值了。事實上，在納粹到達之前的很長一段時間，契普被迫出租他那富麗堂皇的豪宅中大

Chapter 2 │ 締造音樂劇的黃金時代

部分的房間。孩子們不得不學會幹活，甚至到別的家庭做零工。孩子們將家庭的不幸看做是冒險，但是對於父親來說則是一次莫大的打擊，他沒錢撫養九個孩子。好在他們的合唱團為他們解決了一些經濟危機。但是契普上校開始面臨新的困難，因為像他那樣身居高位的軍官靠在公眾中唱歌為生，實在是對自己身分的貶低，但是一家人毫無選擇。作為一家之主，契普上校總會在演唱會中向公眾介紹這個家庭合唱團，在演出結束後還要帶領全家向大家鞠躬謝幕。

契普上校拒絕到德國海軍服役後，的確攜全家離開了奧地利。只不過契普並不是「翻山越嶺」逃跑的，而是直接登上了往瑞士的火車。1938年契普一家來到了美國，巡迴演出了8年。他們成為了著名的契普家庭歌唱組合。孩子們學會了自己打理一切，在途中，瑪麗亞總會攜全家去修道院看看。瑪麗亞總不願意看到孩子們離開家獨立生活，即便他們之中有的已經成家立業。1947年5月30日，契普上校去世，三年後，瑪麗亞將這段家史寫成了傳記。1949年瑪麗亞的傳記體書《契普家庭合唱團的故事》出版，轟動一時；上校去世後，孩子們積極爭取自己的新生活。1956年契普家庭合唱團宣布解散。1959年，《音樂之聲》在百老匯揭幕，6年後電影版本問世，更是盛況空前。瑪麗亞和孩子們在弗蒙特州買了農場，取名為「一心農場」，每個孩子都參與重建家園。不久他們發現這樣並不能支撐整個家庭，於是他們將房子租了出去，從此契普飯店開張。

瑪麗亞和她的家人逐漸將主要的精力都放在了飯店經營上，她一直生活得很快樂，直到1987年去世。她和丈夫一同被葬在飯店旁的家族墓地。

契普家的羅斯瑪麗仍然在飯店兩週一次舉行的歌會上唱歌，甚至包括音樂劇裡的歌曲，契普家最小的孩子約翰尼，也是瑪麗亞唯一的兒子，現在是飯店的老闆。

瑪麗・馬丁和作曲家羅傑斯

30多年以來，有無數的遊客慕名前往薩爾茨堡去探訪「音樂之聲」的魔力。這個莫札特的誕生地已經於1997年被宣布為世界遺產。

50年代中期，百老匯的明星瑪麗・馬丁經過一位導演朋友文森特・唐尼休的推薦，與丈夫一同觀看了一部根據真人真事拍攝的西德影片《菩提樹》，以及故事原型——瑪麗亞・馮・契普的自傳體小說《契普家庭合唱團的故事》後頗受感動。1958年主演《南太平洋》和《彼得・潘》的百老匯女明星便提出了一個令人振奮的新計劃——將這個故事製作成百老匯舞臺劇。所以，可以說《音樂之聲》就是慧眼識珠的導演文森特・唐尼休為瑪麗・馬丁而創作的。馬丁小姐的丈夫理查德・哈里達和朋友里爾蘭德・海沃德成為該音樂劇創作的發起人，提議由郝沃德・林德塞和魯希爾・克魯斯作為戲劇劇本編劇。

一開始，劇中只包括林德塞和克魯斯從契普家庭歌曲曲目中選擇的一些宗教和民間歌曲，並不是一部音樂劇。瑪麗・馬丁當然想在這部劇中引吭高歌，於是就向好朋友羅傑斯和漢姆斯特恩求助，詢問他們是否能夠為她在這部劇中寫一首歌曲。就好像他們為海倫・哈伊絲在1946年的戲劇《生日快樂》中寫的一首可愛的歌曲「我沒有憂愁」（*I Haven't Got a Worry in the World*）一樣。

郝沃德・林德塞和魯希爾・克魯斯

林德塞和克魯斯的合作組合是迄今為止在舞臺劇的歷史上合作時間最長的，共有28年。他們最成功的作品就是與「R&H」合作的《音樂之聲》，與科爾・波特合作的《凡事皆克》和《熱情與憂鬱》，以及艾爾文・伯林合作的《稱呼我女士》等。他們創作的演出歷時最長的戲劇是《與父親一起的生活》，獲得普立茲獎的是《聯邦國家》和《愉快的狩獵》。

Chapter 2 | 締造音樂劇的黃金時代

「R&H」很願意與瑪麗‧馬丁合作，從他們為馬丁擔任製作人的艾爾文‧伯林的《安妮，拿起你的槍》到他們自己創作的《南太平洋》，大師和明星的合作都非常愉快。然而僅僅只寫一首新歌，兩位大師顯然不樂意。他們有了更好的主意，為什麼不讓他們來為該劇寫音樂總譜，使之成為一部帶有音樂總譜性質的音樂劇，而不是一部將歌曲插入的戲劇作品呢？但是如果製作方同意，他們得等上一年，因為此刻「R&H」還在《花鼓曲》的劇組工作。最後馬丁、哈里達、林德塞、克魯斯和聯合製作人海沃德做出了最明智的決定：「我們可以等。」

由於郝沃德‧林德塞和魯希爾‧克魯斯早已簽訂了編劇的合同，所以漢姆斯特恩只能進行歌詞創作。對於「R&H」來說，漢姆斯特恩的才華只被限制在作詞領域是前所未有的。不過四人的合作帶給他們的不僅僅是創作氣氛的熱烈和愉快，更重要的是大大提高了創作的速度。1959年3月，「L&C」提供故事大綱後，「R&H」就開始寫作音樂和歌曲，8月彩排就開始了，10月在「New Haven」舉行了全球首演，11月隨即在百老匯打響。

等《音樂之聲》的總譜剛一完成，漢姆斯特恩就被診斷出患了癌症，首演後的9個月，漢姆斯特恩在他賓西法尼亞的農場逝世，享年66歲。音樂劇和電影中的契普上校與現實身分相同。1938年，當地修道院一位名叫瑪麗亞的見習修女由於生性過於活潑，不適合當修女，被修道院派去上校家當家庭教師。當時，他的愛妻已病逝，給他留下七個子女。天真開朗的瑪麗亞博得了七個孩子的好感，把一個原本因軍事化管理而異常嚴肅的家庭，變得充滿生機而歡笑不斷。後來，契普上校和瑪麗亞雙雙墜入愛河，

大師奧斯卡‧漢姆斯特恩
接受獻花

結成夫妻,並和孩子們組成家庭合唱團參加表演。但是,好景不長,當他們蜜月歸來,卻發現奧地利已經被納粹佔領了。德國納粹發動歐戰,希特勒吞併了奧地利,脅迫契普上校為他賣命。正直的上校不願幫侵略者欺負自己的同胞,決定帶全家逃亡,在修女的幫助下,他們一家人終於順利越過邊界,抵達瑞士。在羅傑斯和漢姆斯特恩的合作中,劇本創作與音樂同樣重要,編劇是取得成功的重要保證。但是有美國專家認為《音樂之聲》的情節線給人感覺並不十分明顯,沒有戲劇衝突達至頂點的情感噴湧,沒有大的戲劇高潮,場面與場面之間更像是一系列的入場、退場,另外,創作者努力使該劇中的情節少些感傷的內容,尤其是當契普上校決定帶全家離開奧地利越過高山逃往瑞士的情節,至今許多評論家對此也有不同的見解。

　　幸好是有了兩位久經沙場的老將出馬,將所有行為的展開和感情的發展都透過歌曲來陳述,他們讓總譜壓倒了一切,劇中那許多美好的唱段如「哆來咪」、「音樂之聲」、「雪絨花」、「孤獨的牧羊人」、「再見」、「16、17歲」等歌曲以不同風格滿足了不同年齡層人們的需求。旋律和聲寫作的手法是那樣簡單、易唱易記,歌詞是那樣樸實無華,充滿生活情趣。相信如果沒有一對超強的詞曲作家來彌補編劇的不足,該劇是很難取得輝煌成功的。除了瑪麗‧馬丁之外(從1959年到1962年瑪麗‧馬丁一直是該劇主演),舞臺原版本由喜劇明星瑟爾多‧比科爾出任男主角。

　　1961年百老匯的演出還沒有結束,巡迴全美的演出便已上場。巡迴演出由弗羅倫斯‧漢德森主演,巡迴演出長達兩年零九個月;而由簡‧貝勒斯和羅傑‧達尼領銜主演的倫敦版本也在皇宮劇院拉開了帷幕,並持續上演了6年的時間,創下了美國音樂劇在倫敦西區演出的最長紀錄。

Astrid and Lisa McCune with the von Trapp children at The Sound of Music Opening Night in Sydney on 11 November 1999

1999年11月《音樂之聲》在悉尼的首演

　　舞臺劇至今仍在世界各地上演。從一開始,《音樂之聲》就被看作是羅傑斯和漢姆斯特恩最為享譽全球的音樂劇代表作,如今在全世界已經上演了數不清的演出場次了。單在1996到1998年間,大型的國際版本就有來

自英國、南非、日本、中國、荷蘭、瑞典、冰島、芬蘭、秘魯、以色列和
希臘等多個國家。歷久彌新的音樂以及最適合孩子的歌曲還吸引了許多社
團和中學的演出團，在美國和加拿大，平均每年要發放500個演出權。可
以說，自59年首演以來，在世界的某個舞臺，每天晚上都有《哆唻咪》的

歌聲。

　　1998年百老匯首次複排了《音樂之聲》，由麗貝卡‧露訶和邁克爾‧
西伯瑞主演，導演是蘇珊‧H‧斯多曼。第二年的演出，理查德‧查姆伯
萊恩參與主演契普上校。1999年8月，該版本開始在美國巡迴演出。

　　1998年《華爾街日報》上讚歎道：「最偉大的娛樂……你能感覺到羅
傑斯和漢姆斯特恩的大師風範。」

　　2001年《娛樂週刊》上寫道：「魅力恆久的音樂讓人難以抗拒。」

　　當然最為膾炙人口的還是根據音樂劇改編，1965年由37屆奧斯卡影后
朱麗‧安德魯斯和克里斯托夫‧普拉蒙主演的名揚四海的電影。比利‧李
為普拉蒙配唱，本片也是中國觀眾頗為熟悉和喜愛的一部音樂巨片。電影
版《音樂之聲》叫好又叫座，但並沒有取代舞臺版。

　　影片《音樂之聲》長達171分鐘，但絲毫不給人鬆懈和冗長的感覺，
原因是多方面的。首先，片中的歌唱與劇情有機緊密結合，創造出一種生

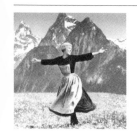

電影版《音樂之聲》

1965年美國20世紀福斯公司的影片《音樂之聲》不僅獲得了奧斯卡的5項大獎（總共獲10項提名），包括最佳影片、最佳導演、最佳音響、最佳剪輯和最佳改編音樂獎。而且影片發行時間長達4年，成為福斯歷史上的奇蹟，多年以後，該片的經典性仍毋庸置疑。安德魯斯以她清新自然的氣質、明亮清澈的嗓音以及在與卡通動畫配戲時的可愛形象使她獲得了主演的資格。1965年這位奧斯卡新影后參與了《音樂之聲》的電影製作，遠赴奧地利實景拍攝，再度以甜美的家庭教師形象，以及灰姑娘一夜奇蹟的夢幻特質征服了全球觀眾。

圖為影片著名的開場。導演羅伯特‧懷斯（Robert Wise）是好萊塢著名的歌舞片導演，從上一部影片《西區故事》到這部《音樂之聲》，可見其功力。導演從影片一開始就用直升機空攝一大段奧地利的湖光山色美麗的圖畫，在故事尚未開始之前就為觀眾提供了一個清新舒暢的心理感覺。隨後，鏡頭又推近了高唱「音樂之聲」的瑪麗亞，無論視野的遼闊和聽覺的寬廣，都打破了歌舞片一貫的狹隘感和室內感。

活片的歌舞片模式。其次，編導雖將劇情和人物個性都加以美化和簡單化，藉以配合本片老少皆宜的風格，但處理上卻毫不含糊。故事曲折，推展得自然而富趣味性，對白更是妙語聯珠，在製作技術和場面處理上，本片充分發揮了好萊塢的專業水準。

同時羅伯特‧懷斯的影片具有較鮮明的政治觀點，被認為是「屬於具有政治意識的娛樂流導演」。該片獲得第38屆奧斯卡獎10項提名，最終獲得5項大獎，成為電影史上最賣座的影片之一，也是使人懷念不已的歌舞片代表作。隨著「音樂之聲」同來的，還有好些膾炙人口的歌曲，流傳至今。「音樂之聲」從各方面來看，都是一部極上乘之作。

據《劇藝報》統計，從1965年到1972年，該片一直穩居票房榜首，至今為止，《音樂之聲》仍是盈利最多的一部歌舞片。1999年5月14日《紐約時報》的報導，按照當時的貨幣價值和人口比例來衡量票房盈利，《音樂之聲》位居《亂世佳人》和《星球大戰》之後，登上了有史以來最賺錢的電影排行榜，單在全美的盈利，就高達6.7億美元。1998年，《音樂之聲》被美國電影協會評為「美國100部最佳電影」之一。

從大銀幕到小電視，《音樂之聲》仍然成績斐然，自1976年由ABC電視臺第一次播映以來，NBC電視臺也獲准每年播放一次該片。1995年是影片拍攝30周年紀念，朱麗‧安德魯斯成為復活節四個小時節目的特約主持人。自1979年11月影片影音製品發行以來，已經登上了前40名影片銷售排行榜。上個世紀最後一次發行是在1996年8月，幾週後就登上了銷售榜前

朱麗‧安德魯斯主演音樂劇《維克多‧維多麗亞》劇照

從歌舞雜耍到百老匯，從百老匯到好萊塢，朱麗‧安德魯斯一路走來，成為出自百老匯、又征服好萊塢的享譽國際影壇的美國影壇、劇壇雙棲女明星。朱麗‧安德魯斯1935年10月生於英格蘭。10歲就在當演員的父母的指導下首次登臺表演。21歲時，在紐約百老匯舞臺上因主演音樂劇《窈窕淑女》而聲名鵲起。她具有紮實的古典音樂功底，但她與美聲歌唱家的最大區別是她用金嗓子「表演」歌曲內容，而不只是歌手。

1964年，沃爾特‧迪斯尼親自點將，讓她與動畫合演《歡樂滿人間》或名《瑪麗‧波平斯》，朱麗初上銀幕便一炮打響，一舉奪得奧斯卡最佳女主角。次年的《音樂之聲》引起更大轟動，把她的事業推向巔峰。女主角的人選幾經篩選，最後才敲定為29歲的朱麗‧安德魯斯。人們不僅讚賞她的演技，對她的歌藝也歎為觀止（她是影片中唯一自己配唱的主要演員，其他演員均為他人代唱）。20多年來，她一直是一名重要的電影演員，1989年為表彰她對電影事業的傑出貢獻，她被授予BAFTA銀獎。1995年在百老匯複排劇《維克多‧維多麗亞》中，已60歲的朱莉仍登臺主演。

列。至今已經銷售了1100萬張。

　　《音樂之聲》如今已經不僅僅是一部成功的音樂劇作品或是一部成功的歌舞片，它已經成為了一種文化現象，從其誕生以來，感染全球的幾代人。羅傑斯經常指出《音樂之聲》是四人共同的智慧和結晶，在羅傑斯寫給林德塞夫人多羅斯的信中，他這樣寫道：「《音樂之聲》是我的音樂劇寫作生涯中最愉快的經歷。」

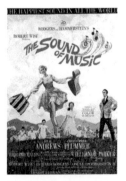

《音樂之聲》電影海報

Try to remember the kind of September,
When life was slow and oh so mellow.
Try to remember the kind of September,
When grass was green and grain was yellow.

Try to remember when life was so tender,
That love was an ember about to billow,
Try to remember, and if you remember,
Then follow (follow) follow . . .

外百老匯的奇蹟——《異想天開》

20世紀60年代，是音樂劇創作的新階段，這一時期的社會藝術氛圍和經濟環境都已大不相同。早期的音樂劇在地方旅遊業上獲得了大量的利潤，然而隨著地區劇院的衰減、日益增長的製作費用和旅遊業，都為百老匯的長期演出起了決定性的作用。

60年代的百老匯音樂劇以凱歌奏響，然而卻以「精神瀕於崩潰」而落幕，對百老匯來說，這是一個相當不平凡的年代。可以說，整個60年代在音樂劇發展史上扮演著「承前啟後」的重要角色。

10年中最大的成功誕生於外百老匯。這便是1960年「小規模、小投資、小製作」的《異想天開》。該劇可以說創造了紐約舞臺劇的第一個奇蹟。

劇目檔案
作曲：哈里·斯契米德特
作詞：湯姆·瓊斯
編劇：湯姆·瓊斯
製作人：羅瑞·納托
導演：文德·貝爾爾
演員：傑瑞·奧巴契、麗塔·卡德娜、肯尼斯·內爾森、威廉·拉森等
歌曲：「願你還記得」、「更多」、「就看你出什麼價」、「快下雨了」、「我看得見」、「愉快的牧場」、「你們好比他們」等
紐約上演：蘇黎溫街劇院　1960年5月3日 17,162場

上演《異想天開》的格林威治村蘇黎溫街劇院

一週八場的演出。在150個席位的格林威治村劇院上演的第33年，該劇在全球上演的場次就已經突破了10000場。2001年5月3日，《異想天開》的全體演職員在格林威治村蘇黎溫街劇院一同慶祝該劇上演41周年紀念。這天美國歷史上最長的一部音樂劇已經上演了16875場。不過2001年9月7日，著名的常勝將軍《異想天開》終於在劇院門口張貼出了將於2002年1月6日畢演的海報。希望以此吸引更多前來觀劇的觀眾。但是，經歷了42年的風雨春秋後，上演場次為世界之最（17162場）的外百老匯音樂劇《異想天開》仍於2002年1月13日落幕。

雖然《異想天開》只是一部小劇場音樂劇，七八個演員，四五件樂器，舞臺布景簡單而寫意，但是它竟然連演了40餘年經久不衰，而且歷久彌新，受到幾代人的喜愛，簡直堪稱奇蹟。該劇已經成為了迄今為止，世界上演出歷時最長的一部音樂劇，也是美國舞臺劇歷史上演出時間最長的一部音樂劇。

全美的每個州都留下了它的腳步，在2000多個城市和鄉鎮，共上演了11103場。該劇還在白宮、福特劇場、堪薩斯州莎溫尼、黃石國家公園等地演出過。在舊金山、丹佛、洛杉磯等地也取得了極佳的上演成績。除此之外，它的腳步還延伸到全世界67個國家和地區，共演出了700多場，包括加拿大200餘場，德國和澳大利亞約每年50場，斯堪迪納維亞45場。除此之外，日本、紐西蘭、沙烏地阿拉伯、以色列、捷克、阿富汗喀布爾、伊朗德黑蘭、都柏林、米蘭、布達佩斯、津巴布韋、曼谷、北京等地都上演過。《異想天開》已被證實為一部具有恆久價值的積極向上的音樂喜劇。

創作、製作組

40多年來，該劇吸引了幾代青少年。劇中的歌曲「願你還記得」、「快下雨了」（Soon It's Gonna Rain）、「你們好比他們」（They Were You）等一直傳唱不衰，自60年代以來就已經成為美國文化的一部分。

該劇改編自埃德蒙德·羅斯坦德1894年的不太知名的戲劇《浪漫傳奇》。故事仍然有著「羅密歐與朱麗葉」浪漫愛情的老套路，不同的是兩個家庭的不和是假裝出來的，目的是為了撮合他們的兒女談戀愛。

該劇的主要角色非常簡單：一個故事敘述者、一個男孩、一個女孩、兩個父親、一個啞劇演員。布景只有一個木製的平臺，一個用厚紙板剪成的月亮。在如此單調的架構下，編劇和作曲家竟然為觀眾講述了一個趣味

盎然的動人故事。

　　該劇的編劇湯姆・瓊斯和作曲哈維・斯契米德特指出：這是一齣充滿了幻想的戲——一對浪漫而不切實際的鄰家男孩和女孩，不僅陷入了愛情的幻想，還憧憬著外面極具誘惑力的危險的世界；故事中有兩個父親關於他們孩子

的幻想；有老一輩的人關於他們青年時代的幻想。最重要的是，演員和觀眾在劇場裡共同創造了一個充滿幻想的世界。

　　路易莎和曼特兩人的父親本來既是鄰居，又是朋友，為了確認他們的孩子是否在戀愛，他們決定假裝反目成仇，假裝成「冤家對頭」以順應孩子們的叛逆心理，這樣一對年輕的戀人被他們父親修的一堵牆（演出中實際就是一根木棍）所隔開。為了結束「敵對狀態」，也為了考驗曼特的勇氣，他們又雇了演員，製造一場「英雄救美」的戲。月光下，姑娘被「綁架」，男孩擊敗了這幫「歹徒」，勝利地搭救了姑娘。

　　當父母親的騙局被揭穿後，兩個戀人卻爭吵起來。月光消失，烈日當空，浪漫的愛情也隨之消失，曼特離家出走。父親們重新把牆修了起來。經歷了一番磨難後，曼特又回到了路易莎身邊。這對戀人終於從他們經歷的創傷中獲得了智慧和真正的愛情。父親們再一次出現，並拆倒了牆壁。

劇作家湯姆・瓊斯(Tom Jones)、作曲家哈維・斯契米德特(Harvey Schmidt)
他們在1950年德克薩斯大學上學時就開始合作了。兩人誰也沒有想到將來會成為作家。瓊斯是主修戲劇的學生，而斯契米德特則主修美術，並期望能成為商業藝術家。他們合作創作過幾部時事諷刺劇，《異想天開》是他們畢業後的第一部音樂劇作品。1966年的《我願意，我願意》是繼《異想天開》之後他們對小劇場音樂劇的又一次大膽探索。

Chapter 2 ｜ 締造音樂劇的黃金時代

　　該劇透過這個近乎離奇的故事講述了兩代人是如何看待彼此，是如何面對愛情、友情和親情的，又是如何解決事業與愛情矛盾的。該劇在浪漫抒情的氣氛和寫意性的情節鋪陳中蘊含著深沉的人生意味，極力傳達出的是「歷經過痛苦、磨難的人才有一顆完整的心」。

　　當年年輕的劇作家湯姆・瓊斯和作曲家哈維・斯契米德特在創作過程中，遇到了重重困難，甚至感覺到希望渺茫。經過了多年盲目而又滿懷希望的創作和等待，他們終於有了機會。獨幕劇《異想天開》於1959年8月被搬上了巴納德夏季劇場的舞臺。

　　首演後，他們的作品受到了前所未有的關注，瓊斯和斯契米德特感覺到他們必須聘請一位外百老匯的製作人來為他們運作演出。最後他們從幾名候選人中選定了羅瑞・納托，納托在巴納德劇場看過該劇的彩排，決定對它進行商業運作。納托對創作組非常有信心，這部作品也是他樂觀主義精神和理想主義的反映。

　　在羅瑞・納托的激勵下，兩位創作者重新鼓起了勇氣。皇天不負有心人，《異想天開》不僅給他們帶來了名利，還給他們帶來了更為寶貴的創作激情。經過重新改編，該劇成為了兩幕音樂劇。1960年5月3日在蘇黎溫街劇院進行了正式首演。然而，該劇在演出後的第一個星期，媒體反映比較冷淡，製作人羅瑞・納托幾乎對它失去了信心，甚至想停演，但是從外百老匯傳來了好消息，主題歌「願你還記得」（Try To Remember）已經流行開來，也許正是那首歌給該劇帶來好運。扣人心弦的劇情和兩代人之間道不清的感情糾葛逐漸贏得了觀眾，但是當初誰都難以預料這部音樂劇會

製作人羅瑞・納托（Lore Noto）

1971年該劇的前景似乎有些不妙時，納托想出了新辦法，自己扮演男孩的父親。這個角色再次使《異想天開》有了新的活力，納托演出這個角色一直到1986年6月9日。這天也是納托的生日，他宣布退休的消息傳出時，引起了公眾強烈的反應。就在《異想天開》退出歷史舞臺後半年，長期與癌症對抗的納托去世，終年79歲。

取得那麼巨大的成功。

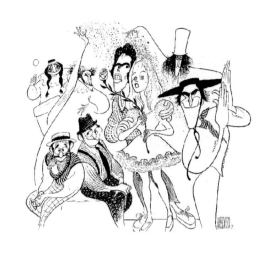

納托認為他在劇院界取得的成功與他的戰爭經歷密不可分，戰爭使他明白了一個道理，即合作的重要性。劇場藝術正是一項合作者的藝術，當他接受承擔音樂劇《異想天開》的製作時，他準備好了接受一項挑戰。他們打破了一些長久以來存在於劇院界的習慣，允許世界音樂劇界投資人為該劇集資（最初的44位投資者所得的利潤是1.65萬美元的幾百倍），並允許該劇的電視版本在演出期間發行。如今這些做法又成為外百老匯的習慣。在納托看來，《異想天開》能跨越時代和年齡的障礙，還能跨越地域和人種的障礙，成為世界性的作品。

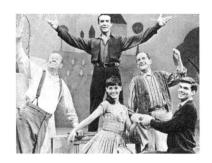

Chapter 2 | **締造音樂劇的黃金時代**

媒人與明星——《你好，多麗》

　　就像所有的生命經歷一樣，傳統的百老匯音樂劇從1964年到1966年開始了碩果累累的秋天，這一時期的音樂劇竟然有6部超過了1000場演出大關。這些劇目都好像是《奧克拉荷馬》的延續。好的音樂、好的劇本、好的舞蹈、好的融合。它們是《你好，多麗》、《滑稽女孩》、《屋頂上的提琴手》、《從拉曼卻來的人》、《曼米》、《卡巴萊歌舞廳》等，這些極具商業性和藝術性的音樂劇成為觀眾的新寵。

　　1964年的《你好，多麗》是導演兼編舞高爾・契姆皮恩的一部精良之作，為契姆皮恩贏得了決定性的成功。

　　該劇於1964年1月16日在紐約聖詹姆斯劇場首演，取得了連演2844場的好成績。該劇還獲得1964年度東尼獎最佳音樂劇獎、最佳女主角獎、最佳編劇獎、最佳製作人獎、最佳導演獎、最佳詞曲獎、最佳指揮獎、最佳

劇目檔案
作曲：傑瑞・霍爾曼
作詞：傑瑞・霍爾曼
編劇：邁克爾・斯圖爾特
製作人：戴維・梅里克
導演：高爾・契姆皮恩
編舞：高爾・契姆皮恩
演員：卡羅・契寧、大衛・本恩斯等
歌曲：「靠一個女人」、「穿上你的假日衣裳」、「我背上的彩帶」、「跳起來吧」、「在遊行隊
　　　伍經過前」、「你好，多麗」、「僅僅一瞬間」、「再見」等
紐約上演：聖詹姆斯劇院 1964年1月16日 2844場

It only takes a moment, for your eyes to meet and then
Your heart knows in a moment, you will never be alone again
He held me for an instant, but his arms felt safe and strong
It only takes a moment, to be loved a whole life long.
I've heard it said, that love must grow
That to be sure, you must be slow
I saw your smile, and now I know
I'll listen to just my heart— That smile made me trust my heart—

場景設計獎、最佳服裝設計獎、最佳舞蹈編導獎等諸多獎項。

　　這部經典音樂劇的靈感是由製作人戴維・梅里克想到的，然後他再雇用一幫人將他的這一靈感在百老匯變成現實。其中有作曲家兼作詞人傑瑞・霍爾曼、劇作家邁克爾・斯圖爾特、導演高爾・契姆皮恩。

　　不過，個性倔強的戴維・梅里克在百老匯上演前並不成功的演出運作，使首輪試演敗走麥城。在高爾・契姆皮恩的主持下，該劇得以潤色加工，三首歌曲被拿下後，新增了三首更為適合的歌曲，包括第一幕結尾時的「在遊行隊伍經過前」。紐約首演的成功終於使他們極大地舒緩了一口氣。

　　這個關於媒人的愛情故事，根據索恩頓・威爾德的喜劇《媒人》改編，這一故事在音樂劇的歷史上曾多次被演繹。有倫敦版本、威尼斯版本、百老匯版本等。第一個版本是1835年在倫敦上演的舞臺劇《快樂的一天》；7年後又有一部英文譯為《他想要一隻雲雀》的威尼斯版本；1938年索恩頓・威爾德將勒斯多伊的威尼斯版本改為《約克的商人》；17年後他又重寫了此劇，易名為《媒人》。還有一部類似的音樂劇便是1891年的《唐人街之旅》。

　　20世紀初，多麗・里維太太是一位一心想撮合別人婚事的出名的寡婦媒人。多麗的熱心贏得了人們的好感，每每見到她，大家都想說一聲「你

Chapter 2 ｜ 締造音樂劇的黃金時代

好，多麗」。

　　一天，興沖沖的多麗正穿過城鎮趕火車到揚克斯去看他的一個委託人萬德蓋爾德先生。萬德蓋爾德先生是一個吝嗇的成功飼料商，他不僅在金錢上吝嗇，而且還十分保守固執，並且堅決反對侄女恩曼蓋德和窮藝術家安布魯斯相愛。有意思的是這回多麗自己愛上了萬德蓋爾德，她不禁向過世的丈夫吐露心聲，並告誡自己應該走出哀傷，享受生活的歡樂，於是媒人多麗想出了一個能讓萬德蓋爾德娶她的萬全之策，以結束孀居的獨身生活。辦法就是：讓萬德蓋爾德向她的另一位委託人伊瑞恩‧莫羅伊求婚失敗。

　　萬德蓋爾德的侄女恩曼蓋德因叔叔要把自己和心上人分開而傷心不已。經多麗安排：恩曼蓋德和安布魯斯同意去和諧園飯店參加舞蹈比賽，並贏得波爾卡舞競賽的獎金，這樣他們就有足夠的錢在一起生活。

　　與此同時，萬德蓋爾德飼料店的兩個夥計克尼里爾斯和巴內比正籌劃著趁老闆去紐約訂婚而遠行。他們想經歷一些自己從未經歷過的事情，比如親吻一個姑娘。於是他們興高采烈地踏上了旅途，有趣的是他們差一點與老闆碰見，為了躲避萬德蓋爾德，兩人躲進了伊瑞恩‧莫羅伊的帽子商店。然而這裡正是多麗安排莫羅伊和萬德蓋爾德見面的地方。

　　多麗和莫羅伊想方設法將兩個男孩藏了起來，令多麗滿意的是這卻給萬德蓋爾德造成了誤會，以為他的未婚妻在房間裡藏了一屋子陌生的男人。萬德蓋爾德一氣之下撕毀了婚約，這一舉動非但沒有引起大家難過，反而使每一個人都興奮不已。因為帽子店的女老闆莫羅伊已經與萬德蓋爾

美國音樂喜劇的超級明星之一伊瑟爾‧門曼（Ethel Merman）
伊瑟爾‧門曼原名伊瑟爾‧齊門曼，她在百老匯的處女作是1930年的《瘋狂的女孩》，至此她走上了星光大道。後來她又先後主演了許多百老匯的名作，如《安妮，拿起你的槍》、《稱呼我女士》、《吉普賽》等。她還主演過好萊塢的影片，如1938年的《亞歷山大拉格泰姆樂隊》、1953年的《稱呼我女士》、1954年的《沒有什麼能比得上演藝業》。「多麗」本是製作人梅里克為她量身定做的，遺憾的是卻遭到門曼的推辭。不過伊瑟爾‧門曼最終還是成為了一名著名的「多麗」。

Chapter 2 │ 締造音樂劇的黃金時代

在百老匯首演多麗太太的卡羅・契寧（Carol Channing）

卡羅・契寧1923年1月31日出生於西雅圖，是百老匯著名的喜劇明星，代表作《紳士喜愛金髮女郎》（1949）和《你好，多麗》（1964），並以「多麗」一角的成功塑造獲得當年東尼獎最佳女主角獎。在1995年該劇複排版進行巡迴演出之際，卡羅・契寧獲得了百老匯的最高榮譽：東尼獎終身成就獎。

契寧女士有一雙與眾不同的深邃眼眸，磁性的嗓音以及充滿活力的表演風格，正因為此，契寧才能魅力永存。

德的大夥計克尼里爾斯一見鍾情了。而莫羅伊的助手米妮・菲也與小夥計巴內比心心相印。莫羅伊向菲承認，當初答應萬德蓋爾德的求婚其實是為了免受小本經營的辛苦。不過，小夥子們不誠實的態度仍然讓兩位姑娘很懊惱，於是多麗建議他們一同去和諧園餐廳，讓姑娘們好好地愚弄一下兩個飼料店的小夥計。

在第14街聯盟廣場上的人群裡，多麗發現了混在其中的萬德蓋爾德，便邀請他去和諧園參加另一個約會。得知多麗晚上要來，和諧園的經理命令侍者們晚上要提供最好的服務。晚宴上，雖然克尼里爾斯和巴內比難以承擔昂貴的晚餐開銷，但是他們並沒有因此而感到非常窘迫。因為能與自己心愛的姑娘在一起，實在是人生一大美事。

一群前呼後擁的侍者將多麗迎進了飯店，多麗企圖讓萬德蓋爾德相信他曾向自己求過婚，而多麗拒絕了他。在舞蹈比賽過程中，萬德蓋爾德發現了恩曼蓋德、安布魯斯、克尼里爾斯和巴內比，四人想逃脫，卻在和諧園飯店引起騷亂。警察已經包圍了飯店，把所有賓客和職員帶上法庭。多麗做他們的辯護律師，遣責萬德蓋爾德是整個事件的肇事者。萬德蓋爾德大罵多麗，他說他這樣做的目的是使他向她求婚。多麗告訴他，他錯了，她會像他的侄女和小夥計們離開他一樣，走出他的生活。

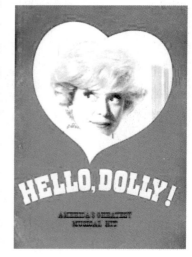

第二天，萬德蓋爾德聽說自己的夥計在街對面開了一家飼料店，還要他支付拖欠的薪水；心愛的侄女也提

出要和藝術家一同私奔。多麗設計這一切的目的只是為了讓萬德蓋爾德早日醒悟，能向自己求婚。幸運的是，萬德蓋爾德終於為自己的所作所為表示道歉，並向多麗求婚。在第二幕尾聲，多麗瞧了瞧萬德蓋爾德鼓鼓的錢包，對觀眾詭秘地一笑，她引用了前夫對她說過的一句話：「金錢，請原諒我的措詞，就像是肥料，除非將它撒播在渴望成長的地方，否則毫無價值。」

　　這部音樂劇本來是梅里克專門為伊瑟爾‧門曼量身定做的。剛演完《吉普賽》的門曼感到很疲憊，就拒絕了梅里克的邀請，於是這個角色就幸運地落到了卡羅‧契寧的身上。後來門曼女士也被吸引到演出中來了，連續扮演了7年的多麗。由她主演的多麗也成為她告別舞臺的最後一個角色。

　　契寧女士在後來30年的表演生涯中演出了4000餘場來扮演多麗‧里維太太。還有許多明星演員扮演過多麗，其中有瑪麗‧馬丁、金姬‧羅潔絲、貝蒂‧格拉伯、瑪莎‧蕾耶和菲利普‧迪勒、比比‧奧斯特沃德、黑人女星波爾‧白蕾等。而梅里克最終由全部黑人演員演出《你好，多麗》的願望也得到了實現。

　　根據音樂劇改編的電影版《你好，多麗》獲得了1969年奧斯卡最佳音

卡羅‧契寧在音樂劇《你好，多麗》中的經典表演

在音樂劇中，歌曲不能隨意被穿插，它必須被安置在情感的一個個小高潮中，比如當對話不足以表達角色的情感時。在音樂劇《你好，多麗》中，當多麗‧里維太太從哈莫尼亞花園飯店的樓梯款款走下時，她與飯店侍者所唱的歌曲「你好，多麗」就是最強烈的一種情感表現。如果此刻飯店的經理對昔日的老友多麗只說一聲「真高興你能再來」，也許會更接近於現實，可是就顯得太過平淡了。該劇始終伴隨有輕快、滑稽的歌曲，許多歌曲都非常成功。

劇中這段由契姆皮恩設計，多麗太太與侍者嬉鬧作樂的「蛋糕舞」歌舞表演堪稱經典。在首演時，觀眾紛紛要求加演該場戲，於是扮演侍者的演員們還將表演延伸到了觀眾中的「多麗太太」那裡，後來這竟然成了餘興的表演節目。

Chapter 2 | 締造音樂劇的黃金時代

電影中芭芭拉·史翠珊的
蛋糕舞經典表演

樂獎、最佳藝術執導獎、最佳音響獎以及四項大獎提名。該版本由好萊塢著名的舞蹈家金·凱利出任導演。芭芭拉·史翠珊和沃爾特·馬修主演。值得一提的是該片中那個滑稽的富翁大學徒克尼里爾斯是由當時著名的歌唱家邁克爾·克勞弗德主演的,當時他還非常年輕。

　　芭芭拉·史翠珊是一位傳奇女子,她多才多藝,不僅是一位相當成功的歌手和歌曲創作者,還是一位演員、製作人和導演。1962年哈羅德·羅姆創作的《一切都為你》是芭芭拉·史翠珊的音樂劇處女作。1964年,百老匯的傳奇喜劇明星凡妮·布萊斯的經歷被改編成了音樂劇《滑稽女孩》或譯《俏皮姑娘》,並且使扮演「滑稽女孩」凡妮的芭芭拉·史翠珊一舉成名。1968年美國哥倫比亞影片公司將這部音樂劇搬上銀幕。接著她又以《你好,多麗》及《姻緣訂三生》等歌舞片展現了她在表演及歌唱技巧的雙重實力。

銀幕上的多麗——美國的才女

芭芭拉·史翠珊(Barbra Streisand)生於1942年4月24日,是美國知名的長青藝人,她的歌聲遍及世界各角落,個人專輯超過50張,其中40張為金唱片,21張為白金唱片,是排行榜和葛萊美獎的常勝軍。2000年年終舉行的跨世紀演唱會創下美國單場票房最高紀錄,高達1470萬美元,比三大男高音的演唱會還要賣座。除了歌聲廣受歡迎之外,她的電影事業一樣受人矚目,不但自導、自演兼製片,也曾榮登金球獎和金像獎的雙料影后。芭芭拉共獲過10座金球獎、10座葛萊美獎(包括1992年的傳奇人物獎及1995年的終身成就獎)、2座美國演藝同業獎、3座艾美獎、1座東尼獎及2座女性電影水晶獎。

催人淚下的故事——《屋頂上的提琴手》

1964年《屋頂上的提琴手》一改百老匯音樂劇的傳統模式，成為能藐視百老匯音樂劇商業成功既定規則的代表作。它的成功為百老匯又製造了一個新的神話，為更多的音樂劇涉及嚴肅題材打開了創作之門。

該劇靠的不是豔麗的商業老套路包裝，而在於它那感人至深的內涵，涉及了在世態炎涼的環境中，人們為了信仰而努力鬥爭的主題，並且對人性中的固執、需求、壓抑等內心情感進行了闡釋，被看作是反映東歐猶太移民歷史的一部非常典型的作品。

這些深刻的主題內涵和情感概念，使這個「屋頂上」——在百老匯激烈的音樂劇市場上的「提琴手」站穩了7年零9個月。該劇於1964年9月22日，在紐約帝國劇院首演，1972年6月17日，《屋頂上的提琴手》突破了3225場大關，創造了百老匯的新紀錄，該劇最終的場次為3242場。到1979

劇目檔案
作曲：傑瑞・伯克
作詞：希爾頓・哈尼克
編劇：約瑟夫・斯特恩
製作人：哈羅德・普林斯
導演：吉羅姆・羅賓斯
編舞：吉羅姆・羅賓斯
演員：熱歐・莫斯特爾、瑪麗亞・卡妮羅文 等
歌曲：「傳統」、「媒人」、「假如我是一個富人」、「安息日的祈禱」、「為了生活」、「奇蹟」、「日升、日落」、「如今，我擁有了一切」、「你愛我嗎?」、「遠離我深愛的家鄉」、「阿那特夫卡」等
紐約上演：帝國劇院 1964年9月22日 3242場

Chapter 2 │ 締造音樂劇的黃金時代

年12月，1972年2月上演的低成本音樂劇《油脂》才得以打破《屋頂上的提琴手》保持的紀錄。

該劇曾獲1965年第19屆東尼獎最佳音樂劇、最佳男演員獎、最佳特色女演員獎、最佳編劇獎、最佳製作人獎、最佳導演獎、最佳詞曲創作獎、最佳編舞獎、最佳服裝設計獎等9項大獎；在1972年第26屆東尼獎中獲「百老匯演出時間最長」的特別獎；複排版獲1991年東尼獎最佳複排音樂劇獎。而且由音樂劇改編的電影也在1971年獲得奧斯卡最佳音樂、攝影、音響獎。這部「概念音樂劇」能取得如此輝煌的經濟和社會效益，著實使人興奮。

久演不衰的作品《屋頂上的提琴手》是一部反映俄國獨裁帝制時期遭受迫害的猶太人生活的作品。該劇的故事具有普遍的人性特徵，能引起不同國家的人們對於希望、愛情和寬容渴望的共鳴。

該劇中的靈魂人物泰維是音樂劇的舞臺上最具神采和生命力的角色之一。這個虔誠的猶太人常常與他心目中的上帝進行交流。「人不犯我，我不犯人」是他的準則，他習慣於傳統的生活，並竭力保持著這種傳統，在他看來，沒有這種傳統，他和其他的村民們就只能像沒有堅實根基的「屋頂上的提琴手一樣，隨時會掉下來摔斷脖子」。其實「屋頂上的提琴手」就好像是村民生活狀態的縮影，當年俄國沙皇迫害毀滅猶太人的宗教、文化和生存的現實即將展開，故事圍繞著貧苦的泰維想將自己的5個女兒依照家族的傳統嫁出去而展開。但是泰維他們也不願意離開這個危險的地方，因為這是他們的家。在猶太人的日常生活中，不時出現可能被沙皇迫害的陰影，使劇情非常緊湊，引人入勝。

主演音樂劇首演版的熱歐・莫斯特爾（Zero Mostel）。
父親泰維時常沉浸在幻想的世界裡，夢想著能夠得到一筆小財富。當他想起幾個女兒的未來時，非常慈愛地唱起「假如我是一個闊佬」（If I Were a Rich Man），體現出他樂天、幽默的天性。熱歐・莫斯特爾在1976年的複排版中告別了百老匯舞臺。

　　故事發生在1905年的俄國猶太村莊阿那特夫卡，幾個世紀來，這個烏克蘭的小鎮一直居住著猶太人，他們保持著猶太傳統。牛奶場主泰維和他的妻子高爾德以及他們的5個女兒過著再普通不過，甚至有些拮据的家庭生活。令泰維震驚的是，他的女兒們都決定以自己的方式表達對愛情和婚姻的理解，並且以非傳統的方式舉行婚禮。

　　大女兒特熱特爾沒有遵照父親的意願與經濟條件還不錯的屠夫沃爾夫

結婚，而是想嫁給窮裁縫莫特爾。經歷了一番思想鬥爭，泰維終於同意了這對有情人的婚事，還幫助妻子改變了一些傳統偏見。

　　二女兒霍德兒愛上了一個革命者帕契克，當帕契克被流放到西伯利亞時，她跟隨他一起去了那裡。泰維必須在女兒的幸福與自己的信仰之間做出選擇。深受女兒們愛情感染的泰維，使他對女兒的深情與理解超越了傳統的束縛。所以儘管很擔憂，但是他仍然答應了孩子們的請求。

　　三女兒查娃則愛上了鄰村的一個俄羅斯青年農民菲德卡，還背著父親

《屋頂上的提琴手》人物
造型

嫁給了這位異教徒。這是泰維堅決反對的婚姻，無奈女兒和情人只好私奔了。泰維對心愛女兒的背叛難過極了。

後來由於沙皇的歌薩克輕騎兵的破壞，泰維難以忍受的災難是猶太人將被驅逐。使得泰維決定走向新大陸的難民隊伍，舉家搬遷到美國。一家人準備收拾行李上路。泰維想到了他的女兒們，大女兒特熱特爾和莫特爾決定待在波蘭首都華沙，直至他們掙夠了錢就去美國。二女兒霍德爾和帕契克仍然在西伯利亞。三女兒查娃和菲德卡這時又來到泰維面前，查娃告訴父親，她也要和菲德卡離開了。在最後的歌聲中，人們告別了阿那特夫卡，屠夫沃爾夫將到芝加哥投奔哥哥，渴望得到父親對她和丈夫理解與接受的查娃，也終於得到了父親在紐約相見的承諾。人們踏上了走向新大陸的難民隊伍，包括那位提琴手。隊伍黑鴉鴉的一片，艱難而又充滿希望的旅途開始了。

說起該劇的產生，可要歸功於作曲傑瑞・伯克和作詞希爾頓・哈尼克以及編劇約瑟夫・斯特恩，他們想根據肖羅姆・阿列切姆（Sholom Aleichem）的短篇小說，一部流行的猶太文學作品《泰維和他的女兒們》創作一部音樂劇，於是就將創作手稿初稿交給了著名的製作人兼導演哈羅德・普林斯，普林斯建議他們聘請吉羅姆・羅賓斯來執導該劇，而且非他莫屬。

《屋頂上的提琴手》成為羅賓斯百老匯舞臺生涯的最大成功，也是吉羅姆・羅賓斯最具紀念意義的百老匯作品。羅賓斯在這部描寫猶太家庭故事的音樂劇中，運用了猶太人的舞蹈節拍，與1961年的那部以以色列題材的音樂劇《牛奶和蜂蜜》類似。為此，羅賓斯專門去曼哈頓東下城區觀察猶太人的婚禮，他的研究使他醞釀出現實主義的舞蹈語彙，並與故事更完美地整合為一體。劇中的舞蹈非常有名，如酒館裡具有濃郁的俄羅斯風情的熱情歡快的舞蹈，以及婚禮上飽滿內斂的猶太風格的「瓶舞」（bottle

演員們在排練

dance）都很好，舞者將葡萄酒瓶置於頭頂的表演非常生動精采。劇中的舞蹈場面還有「迪維的夢魘」和「猶太人的遠遷」等。羅賓斯導演和編導的音樂劇還有一個特點，即觀眾不會明顯感到舞蹈與其他場面的轉換，起承轉合都很流暢，這是因為他的創作是以劇情發展為本的。

　　該劇主題曲採用了東歐猶太曲調的簡單旋律，劇中還有不少令人難忘的旋律，比如：在「你愛我嗎？」（Do You Love Me？）的歌聲中，泰維唱出了對他相濡以沫30年的妻子最深切的愛；在大女兒婚禮上的「日升、日落」（Sunrise, Sunset）中，主人公非常溫柔地唱出父母眼見兒女長大成人的奇妙感受；在婚禮的「瓶舞」後，當二女兒霍德爾即將離開前，一首深情的歌「遠離我深愛的家鄉」（Far From the Home I love）響起，令人感動。劇中悠揚的提琴聲由美國著名小提琴家阿伊‧薩克斯頓演奏配樂。

　　1967年以色列演員恰姆‧托波爾在倫敦版《屋頂上的提琴手》中扮演泰維。1971年托波爾繼續在諾曼‧傑維森執導的電影中擔任這個角色，為他贏得了更大的聲望。

　　電影版本雖然在舞蹈場面上不如音樂劇舞臺上的效果，但影片的攝影十分講究，柔和的光線運用為影片增色不少。該片以2500萬美元的票房位居1972年好萊塢賣座電影排行榜第二位。

Chapter 2 ｜ 締造音樂劇的黃金時代

To dream the impossible dream
to fight the unbeatable foe
To bear with unbearable sorrow
to run where the brave dare not go
to right the unrightable wrong
to love pure and chaste from afar
To try when your arms are too weary
to reach the unreachable star
This is my quest to follow that star

獄中的塞萬提斯——《從拉曼卻來的人》

　　60年代美國百老匯音樂劇界仍然延續著改編名著的傳統，1965年上演的音樂劇《從拉曼卻來的人》，就是音樂劇版的《唐吉訶德》，這是一部獲得巨大成功的講述有關充滿騎士精神幻想的唐吉訶德和僕人桑丘的故事。「拉曼卻的人」實際上是指三個人，分別代表著塞萬提斯、吉哈納、唐吉訶德，當然著名人物唐吉訶德是焦點，塞萬提斯是創造唐吉訶德的人，吉哈納是唐吉訶德本名。

　　在百老匯一流大劇院滿檔，沒有適當場地推出巨型商業演出的窘境下，1965年11月22日《從拉曼卻來的人》只能屈就在外百老匯安塔·華盛頓廣場劇院首演。該版本贏得了評論界一致好評，經過了5年零7個月的演出，取得了連演2328場的佳績，成為60年代第三部超長上演的音樂劇，終於躋身於60年代最為賣座的音樂劇之列。雖然許多當時評論及報導將這部

劇目檔案
作曲：米契·雷
作詞：喬·達里恩
編劇：戴爾·沃瑟曼
製作人：阿爾伯特·希爾頓、哈爾·詹姆斯
導演：阿爾伯特·瑪里
編舞：傑克·科爾
演員：理查德·基雷、喬安·迪納、艾爾文·雅各伯森等
歌曲：「拉曼卻」、「杜爾西妮亞」、「我真的喜歡他」、「小鳥，小鳥」、「都是他的杜爾西妮亞」、「難圓一夢」、「悲哀的騎士」等
紐約上演：安塔·華盛頓廣場劇院 1965年11月22日 2328場

西班牙偉大的作家——塞萬提斯

米蓋爾・德・塞萬提斯・薩阿維德拉（Miguel de Cervantes Saavedra，1547～1616）是文藝復興時期西班牙偉大的作家，塞萬提斯本人一生的經歷，就是典型的西班牙人的冒險生涯。塞萬提斯出身於破落貴族的家庭，父親是個窮醫生。由於家庭經濟困難，塞萬提斯只上過中學。但他非常喜歡讀書，有時在街上見到爛字紙也要拾起來讀個明白。23歲時他到了義大利，當了紅衣主教胡利奧的家臣。

青年時期的塞萬提斯是個愛祖國、愛自由的熱血青年，曾多次參與戰爭，並屢立戰功。1580年，他被親友贖回祖國。經過了幾年出生入死的軍旅生涯，回國後的塞萬提斯，並沒有得到國王的重視，在祖國過著貧困潦倒的生活。1587年，塞萬提斯總算謀得一個徵稅員的職位，但因他秉公辦事，強徵教堂的麥子來抵償貧苦百姓應繳納的賦稅，被教會驅逐出境。隨後，官府又以莫須有的罪名把他投入獄中。嚴酷的現實和不幸的遭遇，使塞萬提斯看到現實的黑暗和人民的災難，他決心用他筆來揭露西班牙社會的罪惡。

在他創作的作品中，以《唐吉訶德》最為著名，影響也最大，是文藝復興時期西班牙和歐洲最傑出的作品。他58歲寫了《唐吉訶德》的第一部，於1605年出版。小說出版後風靡全歐，在不到三星期的時間，西班牙就出了三種盜印本。關於塞萬提斯是否是在監獄裡寫成，有不同說法，有的學者認為這裡只是打個比喻，有的認為作者的確身在獄中。這部書雖然風行一時，但只被認為是逗笑取樂的閒書。1614年，作者聽說別人冒寫的《唐吉訶德》第二部已出版。作品歪曲原著的本意，醜化原著的主人公。塞萬提斯義憤填膺，他趕緊徹夜創作。第二部小說於1615年出版。1616年塞萬提斯在貧病交加中去世。

音樂劇歸入「外百老匯」式的半實驗作品，但是東尼獎的評審委員仍然認定其為「合乎標準」的百老匯大戲。所以，該劇在實力強勁的競爭對手面前，仍然榮獲1966年東尼獎最佳音樂劇獎、最佳作曲獎、最佳作詞獎、最佳男主角獎、最佳布景設計獎等諸多獎項。該劇在倫敦和東京也取得了很好的演出成績。演出足跡還延伸到墨西哥、澳大利亞、以色列等國家。

　　1968年3月，該劇如願以償搬遷到百老匯的馬丁・貝克劇院，1972年該劇被拍攝成電影。由彼得・奧圖、蘇菲亞・羅蘭和詹姆斯・克科主演。同年，原班演員理查德・基雷、喬妮・迪納、艾爾文・加科布森在林肯中心維維安・比蒙特劇院主演了該劇，共上演了14場；1977年基雷繼續在紐約主演唐吉訶德一角，演出了124場。唐吉訶德也成為了他的演員生涯中最重要和最具代表性的一個角色。值得一提的是，該劇在百老匯的演出紀錄中，還曾有過「國際大滙演」的紀錄，由包括墨西哥、以色列、英格蘭、澳州、日本等地在內的「環球演員」扮演男主角，比1995年17個國家的《悲慘世界》男主角冉・阿讓相見足足早了30年。1992年百老匯再次將

塞萬提斯筆下的「唐吉訶德」

《唐吉訶德》是國際聲望最高，影響最大的西班牙文學巨著。說到《唐吉訶德》就像人們說《紅樓夢》那樣，嬉笑怒罵皆成文章，人們會從跌宕詼諧的故事情節中領略到它的深奧。《唐吉訶德》中出現了近700個人物，描寫的生活畫面十分廣闊，真實而全面地反映了16世紀末到17世紀初西班牙的封建社會現實，揭露了正走向衰落的西班牙王國的各種矛盾，譴責了貴族階級的荒淫無恥，對人民的疾苦表示了深切的同情。

唐吉訶德這位奇思妙想的西班牙紳士自命為騎士，騎著一匹瘦馬，帶著一個侍從，從17世紀以來幾乎走遍了全世界，就連沒有讀過《唐吉訶德》這部小說的人，往往也知道小說裡的這位著名的人物。是的，誰不知道這位與風車宣戰的瘋狂騎士呢？他為了伸張正義，維護公道，帶著個癡呆的侍從到處奔走，成為笑談，因此而受到讀者的同情和憐憫，甚至是愛戴。

《從拉曼卻來的人》搬上了舞臺。

塞萬提斯的經歷和他如何創作出筆下的人物本身就是一個動人的故事。這也是音樂劇《從拉曼卻來的人》的故事原型。

現代音樂劇的劇本通常都是兩幕，而且觀眾對此也非常熟悉了。中場休息時可以出售演出的相關物品。但是時間不能太長，否則觀眾對接下來精采的娛樂都會不耐煩。如果是一部三幕的音樂劇，休息應該被安排在兩幕後。獨幕劇似乎應該簡單一些，不過事實卻難以如願，音樂劇《從拉曼卻來的人》就是一部獨幕劇，經常令劇作家苦惱的是演出仍然會被中場休息打斷。

這部獨幕音樂劇是一齣將悲劇、喜劇、浪漫情節、冒險經歷融合在一起的特別劇目，能激發起觀眾全方位的情感反應。沃瑟曼創作的音樂劇「唐吉訶德」，一部分是取自塞萬提斯筆下的角色，一部分就是代表沃瑟曼自己浪漫的理想主義。故事本身所激發給觀眾的還有義無反顧的追求個人信念、以及無拘無束的樂觀精神。該劇藉由「戲中戲」的抽離方式講述故事，評論故事。

這個戲中戲的故事結構得並不輕鬆，故事從塞萬提斯和一位同伴被關押在監獄裡等待審判開始。到獄中不久，塞萬提斯和他忠實的僕人就發現獄中的罪惡和黑暗，每一位新來的犯人都要受到牢頭和其他的犯人們的攻擊。塞萬提斯在他擔任作家、詩人以及政府徵稅員的很多工作中屢屢受挫，還因為冒犯了教堂而被關押進了地牢。那裡是小偷、刺客、妓女、嫖客集聚的地方，可憐貧窮的塞萬提斯哪有什麼可以奉獻給「牢中獄友」的

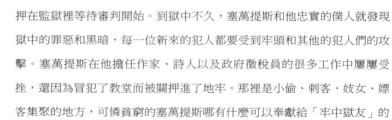

財寶啊？！除了那份尚未完成的小說稿《唐吉訶德》。為了保護他的小說，塞萬提斯提議並說服牢頭讓他給大家提供一種娛樂方式，聲稱自己可以演戲。在這幫社會渣滓私設的法庭上，他們同意了塞萬提斯的請求。於是塞萬提斯和他忠實的僕人趕忙穿衣打扮，將他們自己塑造成唐吉訶德和桑丘・潘沙，他們開始著手排演這部作品，牢房裡其他的犯人也擔當起了劇中的角色。

在西班牙的拉・曼卻住著一位年近50的老單身阿隆索・吉哈納先生，身體瘦弱，迂腐而且頑固。他整天沉浸在騎士俠義小說裡，夢想做一個勇敢的騎士遊俠、冒險、闖蕩天涯，扶困濟危，掃盡世間不平，揚名寰宇。於是他拼湊了一副由曾祖傳下來的破爛不全的盔甲戴在頭上，並用了4天的工夫給那匹皮包骨頭的瘦馬取了個高貴、響亮的名字，還給自己取名唐吉訶德・德・拉・曼卻，意思是拉・曼卻地方的鼎鼎大名的騎士吉訶德先生（Don即西班牙語「先生」），並且模仿古代騎士忠誠於某位貴婦人的傳統做法，物色了鄰村一個養豬村姑做自己的意中人，並給她取了貴族名字叫作杜爾西妮亞・臺爾・托波索，決心終身為她效勞。僕人桑丘忠實地跟隨著他，與他一同去追隨榮光。

唐吉訶德和桑丘上路了，人們歡慶著重新恢復的懲惡揚善的騎士制度。在著名的風車奇險遭遇中，唐吉訶德將自己的失敗歸咎於敵人的陰謀和妖術的作用。唐吉訶德和桑丘無意中突然發現了一座城堡——其實只是一家小客店。在路旁的小客店裡，唐吉訶德環顧四周，除了一些喝得爛醉如泥的酒徒外，還有一位被唐吉訶德讚許為「甜美的淑女，優雅的處女」的女招待，他堅持認為這個酒店裡的女招待阿爾多熱就是讓他朝思暮想的心上人杜爾西妮亞，並對她深情地唱起情歌來。莫名其妙的阿爾多熱對唐吉訶德堅持將她看作是其他的女人而備感憤怒。

與此同時吉哈納的家人正試圖讓剛愎自用的卡拉斯克大夫拯救這位自稱為「唐吉訶德」的人，卡拉斯克對老頭的事情不感興趣，他實際上是想

追求吉哈納的侄女。神父和卡拉斯克來到小客店盤問唐吉訶德一些事情，但是面對癲狂的「騎士」，他們一無收穫。唐吉訶德將他看作是大巫師，是所有好人最危險的敵人。這時一位巡遊的理髮師唱著「理髮師之歌」的小曲打斷了他們的談話。唐吉訶德沒收了理髮師的刮臉水盆，硬是認為這是貴重的頭盔，並且將它隆重地戴在了頭上。

阿爾多熱在後院碰到了徹夜難眠的唐吉訶德，並詢問他為什麼會有那麼多奇異的表現，唐吉訶德以自己的方式告訴了她，便是這首著名的「難圓一夢」（The Impossible Dream）。阿爾多熱被唐吉訶德的空想搞得頭昏腦脹，逐漸對唐吉訶德的奇言怪語和騎士風度產生了興趣。尤其是這位老人成功地幫助她整治了一幫無賴流氓的糾纏。

路上，唐吉訶德和桑丘遭遇到了一群摩爾人，不知不覺在「摩爾人的舞蹈」（The Moorish Dance）中，他們的財物被一搶而空。回到客店後，阿爾多熱唱出了唐吉訶德的幻想。這時卡拉斯克偽裝成騎士，故意挑起唐吉訶德與他爭鬥，唐吉訶德面對敵人那金光閃閃的盾牌，毫無辦法，就像一個可憐的小丑被人們愚弄。他又一次輸掉了爭鬥。

回家後，這位自稱為唐吉訶德的老人同意按照侄女的意願來草擬遺囑，就在這時，阿爾多熱鼓足勇氣走進他的房間，在「杜爾西妮亞」的歌聲中，懇求他不要放棄夢想，讓唐吉訶德感受到了最後的一絲希望和滿足。受到鼓舞的唐吉訶德猛然從床上一躍而起，唐吉訶德的精神在這位老鄉紳心中再度復活，依然認為自己是「拉曼卻的騎士唐吉訶德」，夢想似乎戰勝了一切不可能，但是他很快就崩潰，癱倒在床上死去。阿爾多熱不相信眼前這位執著的騎士已經過世，仍然對他說：「我就是你的杜爾西妮亞。」

塞萬提斯的牢中的犯人們被故事深深吸引了，於是將塞萬提斯珍貴的手稿歸還給他。這時塞萬提斯被傳去接受審判，獄中難友們唱著「難圓一夢」將他視作英雄般為他送行。

早在1889年，瑞基南德‧德‧科文和漢瑞‧B‧史密斯就曾合作創作

過名為《唐吉訶德》的音樂劇，但是該劇只在芝加哥上演過。

　　1965年音樂劇《從拉曼卻來的人》是基於導演阿爾伯特‧瑪瑞受到戴爾‧沃瑟曼創作的電視劇《唐吉訶德》啟發而創作的。音樂劇的編劇仍然是戴爾‧沃瑟曼，作曲是米契‧雷，作詞為喬‧達里恩，編舞是傑克‧科爾。該劇基本上符合作家塞萬提斯的原著精神，劇中主要角色是由理查德‧基雷扮演的唐吉訶德，當然還有他忠實的僕人桑丘，以及農婦阿爾多熱，這位被唐吉訶德看作是夢想心上人維吉利亞的酒店女招待。

　　雖然該劇在百老匯內外上演成績還不錯，然而將一個可笑的手拿長矛與風車搏鬥的傻老頭作為英雄人物並不符合音樂劇成功的老套路，該劇在作曲、作詞和編劇上也無太多值得稱道之處。然而，事實上，該劇在康涅狄格州的古德斯皮德劇院的首輪試演卻收到了特別好的演出效果，其中的主題歌「難圓一夢」（Impossible Dream）流傳開來，還成為了經典。

Maybe far away

Or maybe real nearby

He may be pouring her coffee

She may be straighting his tie!

Maybe in a house

All hidden by a hill

She? sitting playing piano,

He? sitting paying a bill!

幸福的小孤女——《安妮》

1977年4月21日音樂劇《安妮》首演於艾爾文劇院，在進軍百老匯之前，該劇還曾經歷過多次預演和試演。

《安妮》在紐約百老匯共連演了2377場，位居70年代上演歷時排行榜的第三名，是70年代最受歡迎的音樂劇之一。編劇托馬斯·米漢將安妮描述為「一個有著天生勇氣和樂觀精神，能夠面對艱難、悲觀、絕望時光的帶有隱喻性的角色」。著名的音樂劇史學家斯坦雷·格林曾說：「在《綠野仙蹤》的多蘿絲和《嘉年華會》的麗莉，以及《奧利弗》的奧利弗魅力的餘暉中，這個紅頭髮的女孩安妮毋庸置疑地成為了百老匯最受人們喜愛的可愛角色。」

劇目檔案
作曲：查理斯·施特勞斯
作詞：馬丁·查寧
編劇：托馬斯·米漢
製作人：邁克爾·尼古拉斯
導演：馬丁·查寧
編舞：彼得·蓋納羅
演員：安德里·馬克阿德爾、雷德·希爾頓等
歌曲：「也許」、「艱難的生活」、「明天」、「小女孩」、「我想我會喜歡這裡」、「紐約城」、「輕鬆的街道」、「如果不會微笑，就不算打扮好了」、「失去了什麼」、「除了你，我什麼都不需要」、「安妮」、「聖誕與新政」等
紐約上演：艾爾文劇院 1977年4月21日 2377場

　　該劇獲得1977年東尼獎最佳音樂劇獎、最佳女演員獎、最佳劇本獎、最佳樂譜獎、最佳布景設計獎、最佳服裝設計獎、最佳編舞獎等7項大獎。這部東尼獎所青睞的舊式音樂劇作品逐漸獲得了國際聲望，也證明了傳統的音樂劇風格仍然能贏得觀眾。

　　80年代初，這部投資為80萬美金的音樂劇，當時的盈利已達2000萬美金，逐漸《安妮》在長期的演出中成為第一部盈利超過1億美元的音樂劇。真難以想像，該劇在首演時最好座位的票價僅售16美元！而現在普通的座位票價都是45美元。1970年，如果一部音樂劇的預算是25萬美元，那麼300場以上的演出可以盈利；由於受到《安妮》的鼓舞，很多音樂劇製作人賺錢心切，每個人都想足足撈一筆。到1979年，音樂劇的平均製作費用高達100萬美元，高額的支出意味著甚至增加一年的演出也很難保證盈利。有人認為賺錢變得困難了，是由於經濟不穩定造成的，但高達400％的通貨膨脹率顯然不符合現實。這是《安妮》1億美金盈利所帶來的後遺症造成的。

　　該劇有四個巡演團體，劇中主要人物更換了許多輪。該劇還遊歷了全美、多倫多、倫敦、日本、澳大利亞等國家和城市，巡演歷時3年半。《安妮》在全世界共有27個主要的版本。在過去的16年中，東京每年都要複排該劇。安妮已經隨著音樂劇的傳播而名揚四海，劇中的許多歌曲也在很多國家和地區流行開來，「明天」這首歌還被成功地翻譯成一首西班牙文的歌曲「Mana-a」。

　　《安妮》的創作靈感源於詞作者和導演馬丁‧查寧。1971年聖誕前夕，馬丁‧查寧受到哈德羅‧格雷的一部連載喜劇連環畫《小孤女安妮》的觸動，決定將之搬上音樂劇舞臺，隨後，他又與編劇托馬斯‧米漢和作曲查理斯‧施特勞斯取得聯繫並攜手開始了創作。雖然這兩位最初對該劇的題材持懷疑態度，不過他們很快就被馬丁‧查寧的執著打動了。當劇作家們開始創造角色時，他們經常繪製「角色人物形象圖」，這些圖像涵蓋

卡通連環畫《安妮》

美國19世紀末，連環畫開始見諸週日報紙的副版。一項新的產業誕生了，儘管還不夠矚目。數年後，許多出版商迎合公眾，印製卡通書。包括許多促銷漫畫，其中不乏有在人們心中長存並散發活力的生動形象。孤女安妮就是一個代表。1924年，哈羅德‧格雷為芝加哥的互民官創作了這個連環畫。格雷本來給連環畫起了一個男孩的名字「小孤兒奧托」。後來才將主人公的名字和性別改為了現在的女孩安妮。

美國20年代的喜劇卡通連環畫與當今的連環畫區別很大。每天都有許多漫畫產生，但是其中只有一幅能被作為星期日漫畫刊登在報紙上。帶有冒險故事的漫畫最受歡迎，它們能有幾個月，甚至是一年以上的生命力。

「小孤女安妮」非常與眾不同，她遭遇了不切實際的社會改革家、邪惡的政客、歹徒強盜，還勇敢地與納粹對抗。這部連環畫還有許多神奇的元素，鬼魅、精靈以及活了有數百萬年的安先生。小安妮依靠自己的力量，在美國的幾個小城間遊歷，有許多有趣和驚險的奇遇。

哈羅德‧格雷1968年去世，終年74歲。喜劇連環畫這種形式日漸衰落，人們又想起了格雷的作品，1979年冬天，他的作品還在不斷翻印。安妮雖然已經70多歲高齡了，但是她至今仍然是為數不多的歷險卡通連環畫中極受歡迎的人物。

了諸多內容，小到人物最喜歡的顏色，大到他們的政治見解。查寧和他的合作者用了14個月的時間完成了該劇，但是卻花了4年半的時間找尋願意接受該劇的製作人。

1976年8月10日，，當該劇在康涅狄格州的古德斯皮德劇院試演時，終於幸運地贏得了製作人邁克爾‧尼古拉斯的賞識，並決定把這部作品帶到百老匯。公演後，評論家和觀眾都接受了音樂劇《安妮》。

音樂劇《安妮》的故事與英國的著名音樂劇《奧利弗》的情節相似。故事中有三個貫穿始終的角色，他們是安妮、養父沃巴克斯和安妮的小狗桑地。在編劇托馬斯‧米漢的心目中，安妮是純潔、正直、勇氣和樂觀精神的化身，雖然她只是一個小姑娘。她積極的人生哲學透過「如果不會微笑，就不算打扮好了」（You're Nerver Fully Dressed Without A Smile）表現了出來。米漢決定將這個角色的時代背景放在紐約的大蕭條時代中期。

故事從1933年12月的一個淒冷的清晨開始。紐約城正處於大蕭條之中。凌晨三點，紐約市政孤兒院女生宿舍裡，6個女孩正在熟睡。其中一個女孩莫麗從夢中驚醒，她不停呼喚著媽媽。其他的孩子被哭聲吵醒了，聲音越來越大。這時11歲的安妮拎著一個水桶也跑了過來，原來這個可憐的姑娘正在經受著孤兒院的負責人海妮根小姐的懲罰，擦了一晚上的地板。安妮安慰著莫麗，莫麗讓安妮姐姐給她念一念父母遺棄她時留給她的字條。安

妮脖子上那個一半的銀飾物是她與自己親人的唯一聯繫，裡面有張字條。

這張未署名的字條寫道：「請好好照看我們的孩子，她的名字叫安妮
……我們給她脖子上帶了一個小銀盒的一半，我們保留著另一半，這樣在我
們回來找她時就知道她是我們的孩
子了。」安妮和莫麗緊緊地靠在一
起，幻想著日思夜想的父母模樣。

安妮感覺到父母正激勵她逃出
孤兒院去尋找他們。於是她收拾了
一個包裹，正準備離開時，卻被不
近人情的海妮根小姐發現了。為了
懲罰安妮違規，所有的孩子皆被罰去擦地板。

清晨，洗衣店的巴德勒斯‧馬克格羅斯基來到了孤兒院，孩子們利用
他與海妮根小姐調情之機，幫助安妮鑽進了洗衣帶，逃出了孤兒院。在紐
約的大街上，安妮碰見了一條被捕狗人追趕的可憐小狗，小安妮很同情這
條與她同病相憐的小狗，便營救了它，還為它取名叫桑地。就這樣，安妮
和小狗桑地就成了一對好夥伴。

安妮來到了胡弗村莊，這是大蕭條時期在59街橋底的貧民區，這裡居
住著受到經濟大蕭條衝擊的大批失業者和無家可歸的窮苦人。安妮開朗的
性格很討人喜歡，貧民區的人們還邀請她和小狗桑地一起喝湯。警察的到
來打破了人們苦中作樂的情緒，人們被勒令搬遷，安妮也被帶走，桑地再
次成為一隻流浪狗。

孤兒院裡，海妮根小姐正在訓斥在她眼裡不守規矩的孤兒們，這時
候，警官將安妮送了回來。海妮根小姐正準備威脅安妮時，一位迷人美麗
的女士走了進來，她就是億萬富翁奧利弗‧沃巴克斯的私人秘書格蕾絲‧
法倫小姐。沃巴克斯決定邀請一名孤兒去他家過耶誕節，儘管海妮根不斷
在說安妮的壞話，說安妮是一個酗酒、撒謊，有種種壞毛病的孩子，格蕾

絲還是選定了安妮，並要求海妮根小姐立即簽署許可書。就這樣，安妮坐上了億萬富翁的豪華汽車又一次離開了孤兒院。

格蕾絲把安妮送到了沃巴克斯先生的官邸，並將小姑娘介紹給僕人們認識，安妮被突如其來的盛情款待弄得有些摸不著頭腦。這時奧利弗・沃巴克斯走了進來，他是這個國家一位知名的富翁，還是挽救美國經濟危機中的重要人物。他對眼前的景象表現出驚奇的神色，因為他最初只是想找一位孤兒，而不是一個小女孩。不過沃巴克斯很快就被安妮的個性所吸引。他漸漸喜歡上了這個小姑娘，帶她去看電影，招待她吃霜淇淋，還請她乘坐圍繞中央公園的小馬車。

格蕾絲再次來到孤兒院並告訴海妮根小姐奧利弗・沃巴克斯想收養安妮，這個消息令海妮根很不高興。就在格蕾絲離開之際，海妮根的窮弟弟路斯特和他的女朋友麗莉正好來孤兒院向姐姐借錢。海妮根將安妮就要被沃巴克斯收養的消息告訴了弟弟。

沃巴克斯正在與美國總統佛蘭克林・D・羅斯福通電話，一個裝有一個小銀盒的包裹送到了。沃巴克斯告訴安妮要將這件禮物送給她，沒想到這個禮物並沒有使安妮高興，反而傷心地哭起來。安妮告訴他那個舊的小銀盒是她親生父母留給她的唯一的東西。沃巴克斯得知後很受感動，並決定為小安妮找尋父母，安妮倍感溫暖。

安妮和沃巴克斯參加了一個由本特・希莉主持的流行廣播節目。沃巴克斯開了一張5萬美元的支票，說誰能證明他們是安妮的雙親，誰就能得

美國總統佛蘭克林・羅斯福
「梅隆拉響汽笛，胡弗敲起鐘。華爾街發出信號，美國往地獄裡衝！」一戰後首次經濟危機爆發。1932年11月8日，羅斯福以2019.3萬張選票當選美國第32屆總統。羅斯福應對危機的一系列政策後來被稱為新政（New Deal）。其核心是三個R：改革（Reform）、復興（Recovery）和救濟（Relief）。羅斯福的新政把美國拉回了人間，《安妮》中就有反映有關羅斯福與新政的情節。由於劇中涉及了總統角色，《安妮》一劇還專門在白宮為卡特總統演出過。

到這5萬美元。

　　孤兒院裡正在收聽本特‧希莉節目的孩子們唱起了一首他們喜歡的歌曲。海妮根小姐被安妮的好運氣搞得狂躁不安、嫉妒不已。這時候裝扮成魯道夫和希爾雷‧繆吉夫婦的路斯特和麗莉來到了孤兒院，他們聲稱自己是安妮的親生父母。路斯特要姐姐告訴他們一些有關小安妮的細節，好讓他們蒙混過關，拿到5萬美元，並且她能分享5萬美金獎賞。

　　羅斯福總統正和他的內閣成員們收聽電臺評論員播送的有關攻擊總統政策的報導，氣氛非常沉悶。沃巴克斯帶著安妮來到了白宮總統辦公室，正當沃巴克斯和政府官員們為國內的經濟形勢以及暴動、罷工、洪水、犯罪而大傷腦筋時，小安妮天真地對這幫悶悶不樂的人唱起了「明天」。總統很讚賞安妮的樂觀主義情緒，並讓內閣的成員跟她一起唱。在安妮樂觀情緒的感染下，羅斯福總統和他的內閣成員們深受鼓舞，準備執行新政。

　　回到家後，格蕾絲小姐傷心地告訴沃巴克斯成百對聲稱安妮父母的夫婦都是在說假話，沒有人知道有關小銀盒的事情。銀盒的製造商也來報告說難以找到當年購買銀盒的人的下落。安妮很失望，沃巴克斯準備正式收養安妮，人們興奮地在為慶祝晚會忙碌著。晚會上就在最高法院的法官布蘭德斯將要宣布領養決議時，路斯特和麗莉帶著安妮的另一半小銀盒趕來了。他們也帶來了海妮根小姐給他們的安妮的出生證明，並宣稱要帶安妮回到新澤西的農場去生活。沃巴克斯不無遺憾地說服他們讓安妮過玩了耶誕節再離開，並讓繆吉夫婦可以第二天來接安妮。假父母走後，依然蒙在鼓裡的人們紛紛向安妮‧繆吉祝賀。就在格蕾絲送安妮上樓時，她突然感覺到這兩人有些面熟。沃巴克斯向羅斯福總統求助。

漫畫「安妮」

　　第二天，安妮正不安地等待著繆吉夫婦把她接走。這時，羅斯福總統突然來訪，還帶來了從FBI那裡查到的消息，他們靠安妮親生父母留給她的字條的字跡，辨別出了安妮父母的身分。安妮父母的真名叫戴維和瑪格麗特‧本尼特，而且已經過世了，繆吉夫婦是

Chapter 2 | 締造音樂劇的黃金時代

1982年根據音樂劇改編的電影版本

這是一部製作費高達4000萬美元的豪華歌舞片巨製。演員的表演十分成功，尤其是年僅10歲的艾琳·奎因十分討人喜愛。但老牌導演約翰·修頓的敘事手法有些過分注重外在的豪華場面包裝，而欠歌舞片的活潑輕靈，風格稍顯老派。

在這部有小朋友和小動物的可愛劇目中，最令人感動的就是一種樂觀、快樂的情緒。

冒名頂替的騙子。安妮和沃巴克斯意識到只有海妮根小姐有嫌疑，只有她才可能將小銀盒和出生證明給繆吉夫婦。孤兒院的孩子們和海妮根小姐都被邀請到沃巴克斯家參加聖誕晚會。繆吉夫婦也前來準備接走安妮，最重要的是拿到5萬美金。FBI的調查員當場揭露了他們的身分。安妮高興地向沃巴克斯介紹孤兒院的同伴們，安妮對夥伴們說，大家都會有一個美好新生活。不僅是對他們，而且對美國每一個人都是如此。這時候一個巨大的聖誕盒子被運到，這是沃巴克斯送給安妮的禮物，當安妮打開禮物，桑地很快從盒子裡跳了出來，跳到了安妮的懷中。原來警察按照沃巴克斯的要求找到了牠。

　　70年代的音樂劇《安妮》是一部非常成功的「新劇本音樂劇」（New book musicals），什麼是「新劇本音樂劇」呢？這是70年代末美國百老匯形成的一種以嶄新視角改編著名影視、戲劇、小說作品的音樂劇形式，是對未來音樂劇發展的一種探求。一些編劇將對現實生活的判斷摻入了音樂劇

宣傳「新政」的海報

中。但是在70年代中期，無論音樂多麼出色，明星多麼大牌，大部分這種類型的音樂劇都逃脫不了失敗的命運。一些人認為這種「劇本音樂劇」失去了方向，在百老匯它們就像是一個可憐的孤女或是一隻流浪狗。不過在其中《安妮》仍是出類拔萃的佼佼者。音樂劇《安妮》幽默表現了20世紀30年代美國大蕭條時期小孤女安妮的故事。小安妮樂觀開朗的人生觀恰是經濟危機中的美國人民積極向上的精神象徵。該劇中歌曲和情節水乳交融，那支有趣而精巧的牙膏廣告「沒有微笑就沒有打扮好」以及「明天」等歌曲就是主人公積極樂觀的人生態度和勇氣的最好表達，並把一個充滿理想和希望的安妮帶到數百萬劇迷們面前。

安妮還多次出現在銀幕上，由RKO和派拉蒙公司於1932年和1938年先後搬上銀幕。1981年1月14日，好萊塢舉行了由約翰・休士頓執導的電影《安妮》的新聞發布會。哥倫比亞電影公司當時宣稱1982年將是「安妮年」。

1983年1月2日，《安妮》以2377場的好成績在百老匯閉幕後，《安妮》續集《海妮根小姐的復仇》的排演計劃被公諸於眾。1990年1月4日，《安妮》續集在甘乃迪中心開幕，但是1月20日就宣布閉幕，還取消了在百老匯的演出計劃。重新改寫的續集於5月17日在康涅狄格州上演，8週以後再一次進行修改。1993年8月9日，煥然一新的《安妮》續集《安妮・沃巴克斯》在499座的紐約劇藝劇院重新登場，持續上演了7個月。

1997年3月26日，在第一次完全現場晚間百老匯劇目節開幕式演出上，為慶祝內爾・卡特（Nell Carter）主演海妮根小姐20周年紀念，透過互聯網對著名音樂劇《安妮》進行了現場直播。1997年3月27日，百老匯第一件紀念品，一個「安妮」的咖啡杯，透過國際互聯網賣給了巴西的網友。

1999年《安妮》還被拍攝成電視電影搬上了電視螢幕。這個版本也贏得了許多讚譽。

Chapter 3

榮獲「普立茲」獎的音樂劇

百老匯音樂劇 │ THE GREATEST BROADWAY MUSICAL HITS OF THE CENTURY

美國新聞界的最高成就獎——普立茲獎是美國一個多項的新聞及文化獎金，由美國19世紀晚期著名的報紙編輯和美國最有影響力的出版家約瑟夫·普立茲（Joseph Pulitzer, 1847～1911）出資設立。獎勵新聞界、文學界、音樂界、戲劇界的卓越人士，該獎自1917年以來每年頒發一次。美國所有的主流媒體幾乎都趨之若鶩。

　　與當今擁有400億美元資產的報業大王魯伯特·默多克相比，約瑟夫·普立茲2.8億美元的資產似乎少了點，但普立茲卻是世界公認的報業鉅子。普立茲比默多克幾乎早出生了一個世紀。初到美國的普立茲，一文不名，兩手空空，憑著他不懈的努力，陸續購買了《西方郵報》、《聖路易斯快郵報》和《紐約世界報》，並對報紙進行了一系列改革，使它們成為當時美國著名的大報。在他的新聞生涯中，他為使新聞成為社會公認的一門學科，做出了傑出的貢獻。他的一生標誌著美國新聞學的創立和新聞事業的迅猛發展。他曾捐贈200萬美元創辦了美國第一所新聞學院——名揚世界的哥倫比亞新聞學院。普立茲逝世後，以他的名字命名的普立茲新聞獎是美國最高新聞獎，備受世人矚目。

新聞大亨約瑟夫·普立茲

1903年，普立茲寫下遺囑，要出資興辦哥倫比亞新聞學院和建立普立茲獎金，由哥倫比亞大學董事會掌管他遺贈的基金。1911年10月29日普立茲逝世，根據他的遺囑，1912年時開辦了哥倫比亞新聞學院，1917年起設立了普立茲獎。85年來，普立茲獎象徵了美國最負責任的寫作和最優美的文字。

Chapter 3 ｜ 榮獲「普立茲」獎的音樂劇

歷史上曾被普立茲獎有幸垂青過的劇目，都代表著美國音樂劇的超級成就。從《引吭懷君》到《南太平洋》，從《菲歐瑞羅》到《如何輕而易舉取得成功》，從《合唱班》到……《租》，真是令人欣喜的事！當然音樂劇的成功劇目也不能完全靠普立茲來衡量，《奧克拉荷馬》、《窈窕淑女》、《屋頂上的提琴手》同樣是美國的驕傲。

Florida and Califor-nia get together In a festival of or-anges and weather.
Love is sweeping the country

新聞：普立茲垂青百老匯——《引吭懷君》

《引吭懷君》1931年12月26日在音樂盒劇院首演，共連演了446場。值得一提的是，這部由艾拉·葛什溫、喬治·F·考夫曼和莫瑞·瑞斯凱德所創作的《引吭懷君》獲得了普立茲戲劇獎，這是第一部獲此殊榮的音樂劇。音樂劇劇本獲得普立茲獎金，這在以前是不可想像的。該劇也是著名作曲家喬治·葛什溫創作的脫離傳統羅曼蒂克程式的一部政治諷刺的作品。遺憾的是，當時的普立茲獎委員會竟然拒絕給作曲家頒獎，這是因為根據規定，音樂家並不作為故事的創作者。這個錯誤直到10年後才得以彌補。

故事在人們高唱「溫特格林當總統」（Wintergreen For President）的歌聲中開始，這位極有人緣的社會公眾人物代表著社會公眾的選擇，享有愛護愛爾蘭人和猶太人以及每一位公民的美名。

劇目檔案

作曲：喬治·葛什溫
作詞：艾拉·葛什溫
編劇：喬治·F·考夫曼和莫瑞·瑞斯凱德
製作人：山姆·H·哈里斯
導演：喬治·S·考夫曼
編舞：喬治·黑爾
演員：維克多·摩爾、威廉姆·蓋克斯頓、露伊絲·莫蘭等
歌曲：「溫特格林當總統」、「原因何在」、「愛情在這個國家滋生」、「寶貝，為你而歌」、
「給灰姑娘的吻」、「誰在乎」、「早上好」、「不合法的女兒」等
紐約上演：音樂盒劇院 1931年12月26日 446場

Chapter 3 | 榮獲「普立茲」獎的音樂劇

原班演員維克多·摩爾和威廉姆·蓋克斯頓在《引吭懷君》中

政界人士、媒體大亨、參議員們正在飯店休息。他們剛剛參與投票選舉副總統，不過他們都已經忘記了那人的名字。副總統候選人之一的亞力山大·索托波特姆走了進來，緊跟著總統的候選人約翰·P·溫特格林。沒有人認識索托波特姆。這時政要們發現支持溫特格林的標語已經深入人心。飯店女清潔工不經意的一句話成為了政客們借題發揮的靈感，這位女工說她最希望得到愛。他們認為溫特格林應該與最具光彩的美國女孩戀愛更能吸引選票。一場「白宮小姐」（Miss White House）選美比賽就這樣拉開了帷幕，獲勝者就是他們送給溫特格林的未婚妻。

漂亮女孩們齊聚大西洋城，24位身著泳衣的女孩來到賓館套房。瑪麗·特娜負責主辦這次選美活動。索托波特姆出現時，卻被告知過與從前相同的生活。副總統無須出現在公眾面前，溫特格林向瑪麗坦白自己對和選美冠軍小姐結婚感到很緊張。瑪麗為了安慰他，便從自己的午餐飯盒中拿出了一塊玉米鬆餅。溫特格林向瑪麗表達了自己對她真正的愛慕之情。委員會的成員們為他們未來的總統挑選了一位漂亮的南方女孩戴安娜·德文勞克斯。溫特格林拒絕娶戴安娜為妻，因為他已經愛上了會做玉米鬆餅的瑪麗·特娜。

廣場上有人在發表演說，像兩個摔跤手在表演。索托波特姆企圖也到講臺上去，但是卻被警察攔住了。於是他只好揮舞著印有他的頭像的旗幟向人們證實自己的身分。索托波特姆的講話幾次被打斷。溫特格林和瑪麗出現在歡呼的人群中，瑪麗當眾表白，如果溫特格林當選總統，她就將嫁給他。溫特格林告訴對他寄予厚望的民眾，說他將來的幸福就寄託在他們的投票上了。經過了轟轟烈烈的選舉，溫特格林終於當選總統。

一群身著軍隊制服的年輕男女聚集到國會大廈門前。在最高法官面前，在全體美國民眾面前，溫特格林發表了就職演說。他還在誓約裡宣布了即將迎娶瑪麗·特娜的消息。然而這時戴安娜·德文勞克斯卻突然冒出，聲稱溫特格林欺騙了她。溫特格林向公眾澄清，他表示他希望娶的是

一位會做玉米鬆餅的妻子。最高法院此時也站在溫特格林的立場，表示他們也更喜歡玉米鬆餅。戴安娜在公眾的起哄中離去，大家為新總統的當選而熱烈慶祝。

溫特格林夫婦搬進了總統辦公室，他們還一同擁有一張總統辦公桌以及由詹金斯和本森小姐帶領的秘書組。在一群來訪者中，我們見到了一張熟悉的面孔，這便是索托波特姆。得知副總統將掌管參議院時，他來到了國會大廈。

總統和瑪麗走進了辦公室，瑪麗堅持她需要更多的經費來運轉白宮的事宜。這時農業秘書、海軍秘書、國會秘書給總統遞上了一份有關戴安娜的報告。瑪麗很傷心，溫特格林認為這將是又一場「戰役」，而且肯定會勝利，就像他們贏得總統選舉一樣。10多位記者此時也因此事訪問總統，總統和瑪麗拒絕正面回答記者們的提問，而是表達他們彼此的愛慕之情。記者們走後，溫特格林有了新計劃。瑪麗將為失業人員烹製玉米鬆餅。溫特格林沒有娶戴安娜的消息讓法國人很不開心，因為戴安娜的血統非常特殊，她是拿破崙的私生侄子的私生兒子的私生女。法國人為此覺得受到了侮辱。法國大使向總統提出希望他結束與瑪麗的婚姻，並娶這位特殊的戴安娜小姐。溫特格林再次拒絕。他面臨著被彈劾的危險。

彈劾案正式開始，除了參議員外，一群身著五顏六色泳衣的女孩在戴安娜的帶領下也走進了參議院，她們表達了對總統的失望。溫特格林再一次為自己辯護，瑪麗打斷了他的發言，宣布他們的總統快要做父親了。

白宮裡，詹金斯和本森小姐正在預測這個孩子的出生日期，法國大使這時卻向溫特格林表示法國想要這個孩子。世界各地的代表齊聚在白宮，在歌聲中為這個即將出生的小嬰兒獻禮。最高法院也在討論著孩子的性別。法國大使為孩子的事情再次前來。

當溫特格林又一次回絕時，大使宣布斷絕外交關係。最高法院宣布溫特格林的孩子是個男孩，一秒鐘後女孩又誕生了。溫特格林有了一個絕妙

Chapter 3 ｜ 榮獲「普立茲」獎的音樂劇

的主意，讓副總統索托波特姆娶美女戴安娜一定會平息事端，索托波特姆欣然應允。瑪麗幸福地抱著一對雙胞胎出現在大家面前，眾人齊唱「為你而歌」。

　　該劇是一部偉大的葛什溫喜劇，音樂類型非常豐富。看過後，人們會驚歎：歐洲小歌劇的手法卻造就了一個典型的美國意義的巨著。能勝任該劇主要角色的演員一定是嗓音條件很好的職業歌唱家，而不僅僅是一位會唱歌的演員。不過該劇仍然是一部音樂喜劇，而不是小歌劇，因為它符合所有音樂喜劇的要求：美國的旋律、現代的角色、通俗的語言等。雖然在技術上向小歌劇借來不少東西。但它的靈魂仍然是音樂喜劇的靈魂。劇中爵士味的歌曲有「誰在乎」（Who Cares）、「愛情在這個國家滋生」（Love Is Sweeping The Country）以及主題歌「為你而歌」等。

　　該劇成功地邁出了用音樂劇智慧地諷刺時代政治的步伐，將眼光投向了美國的總統制度，頗具諷刺意味。可以說，《引吭懷君》是一部技巧嫻熟的社會諷刺劇，一個奇妙的故事、融於情節中的光輝歌曲、高度的美國化主題、自然的美國口語、尖銳具有諷刺味的歌詞，以及包含了許多變化的統一協調的風格，都代表了音樂劇歷史上的一個新的高峰。

　　該劇揭示社會陰暗面的角度是多樣的，不僅嘲弄了只會誇誇其談的政客，還諷刺了那些蒙在鼓裡、不明是非的美國公眾。劇中人溫特格林的成功政途代表了一部分政客，他用一套感化人的手段贏得了很多冷漠的投票人的支持，抒情的歌曲「寶貝，為你而歌」（Of Thee I Sing, Baby）不僅是他唱給瑪麗的情歌，也是唱給支持他的民眾聽的歌曲。在該劇高潮部分，約翰‧溫特格林為了解決與戴安娜的訂婚事端，提出了一個問題：「玉米鬆餅和公正，哪一個更重要？」（Which is more important? Corn Muffins or Justice?），沒想到代表著公正和正義的最高法庭卻回答到：「鬆餅」。該劇到這時有了轉捩點：愛情不僅感化了公眾，還感動了最高法院。

　　伯恩斯坦稱這部音樂劇足以「代表30年代的精神」。1931年，美國正

陷入在歷史上最嚴重的一次經濟危機中，大蕭條的歲月使政府陷入巨大的社會壓力之中。音樂劇《引吭懷君》將觸角直接投向了社會政治的敏感問題，以前所未有的勇敢姿態為百老匯樹立了一個榜樣。該劇還體現了濃濃的吉爾伯特和蘇黎溫式幽默，不過這種幽默被打上了清晰的美國烙印。正如當年吉爾伯特和蘇黎溫將奧芬·巴赫的法國式輕歌劇英國化一樣，伯恩斯坦認為，該劇足以與吉爾伯特和蘇黎溫最精采的輕歌劇《日本天皇》媲美。

《引吭懷君》可以說是美國音樂劇史上最早進行戲劇整合的作品之一。富有諷刺意義的語句不僅出現在人物的對話中，也出現在艾拉·葛什溫的歌詞中，他的歌詞具有很高的美學價值，是他職業生涯中最具代表性的一部作品。

70年過去後，《引吭懷君》依然毋庸置疑地是美國音樂劇最傑出的代表作之一，如今，《引吭懷君》在美國音樂劇史上的價值更加明晰。類似的劇目在它之前有葛什溫的另一部作品《激情樂隊》，在它之後有葛什溫的《讓他們吃蛋糕》和伯恩斯坦的《勘迪德》。其中，《讓他們吃蛋糕》是《引吭懷君》的續集，裡面的角色有政治家、企業家和軍人，他們炮製出了獨裁統治者的形象，劇中的音樂也不是陪襯了。該劇在藝術上很成功，至少是在音樂上。這並不使我們吃驚，喬治·葛什溫有一種堅忍不拔的精神，他從不重覆自己，更不要說是倒退。

美國一些研究者將《激情樂隊》、《引吭懷君》、《讓他們吃蛋糕》歸結為「引吭懷君三部曲」，這些音樂劇都體現出了一個顯著的特色，即音樂劇的整體性得到不斷加強。音樂成為推動戲劇情節發展的重要力量，這種力量不僅來自於32小節的普通歌曲，還來自於歌曲的吟誦部、詠歎部。到創作《讓他們吃蛋糕》的時候，葛什溫已經將寫作大歌劇的技巧運用到創作音樂劇中來了。

這三部音樂劇還有一個共同的特點，就是都具諷喻色彩。《激情樂隊》

講述了由於進口瑞士巧克力的關稅之爭而引發的美國與瑞士之間的戰爭，對於侵略者和政界人士給予了抨擊與諷刺；《引吭懷君》對空想的政客進行了諷刺；《讓他們吃蛋糕》則對30年代的「極權主義」和當代美國社會進行了諷刺。

Some enchanted evening, you may see a stranger
you may see a stranger across a crowded room,
an' somehow you know, you know even then,
that somewhere you'll see her again and again!

歌劇與音樂劇一次對於愛情的碰撞——《南太平洋》

40年代百老匯仍舊是音樂劇的中心，百老匯在40年代快要結束的時候，又出現了一部驚世之作——《南太平洋》。《南太平洋》是第二部榮獲普立茲戲劇獎的音樂劇，該劇再次證明羅傑斯和漢姆斯特恩的創作手法得到了公認，他們在創作上的革新和他們的高明娛樂被稱為「RH元素」（The RH Factor），這使他們在今後的幾十年中一直是領軍人物。音樂劇這種形式由於他們創作的成功劇目也更為普及了。

經過紐赫文和波士頓的試演，1949年4月7日《南太平洋》首演於紐約大劇院，盛況空前，共連演了1925場，登上了40年代上演歷時排行榜的亞軍位置，在5年時間裡，巡演足跡遍及118個城市。還曾創下過在百老匯歷史上開場前預售票額最高的紀錄。

該劇幾乎囊括了1950年第4屆東尼獎的8項獎，包括最佳音樂劇獎、最

劇目檔案
作曲：理查德・羅傑斯
作詞：奧斯卡・漢姆斯特恩
編劇：奧斯卡・漢姆斯特恩、喬什華・羅干
製作人：理查德・羅傑斯、奧斯卡・漢姆斯特恩、里爾蘭德・海沃德、喬什華・羅干
導演：喬什華・羅干
演員：瑪麗・馬丁・伊佐・品贊等
歌曲：「輕率的樂觀主義者」、「一個迷人的黃昏」、「瑪麗」、「一點兒都不像女人」、「巴里，嗨」、「我決定把那男人從我的頭髮中洗掉」、「一個好人」、「與春比俏」、「愉快的交談」、「蜜糖包」、「你應該受到良好的教育」、「幾乎是我的」等
紐約上演：大劇院 1949年4月7日 1925場

佳劇本獎、最佳作曲獎、最佳男女演員獎、最佳男女配角獎、最佳導演獎等，還成為第二部獲得普立茲戲劇獎的音樂劇。值得注意的是，作曲家理查德‧羅傑斯也在獲獎之列。該劇還獲得紐約戲劇論壇獎的最佳音樂劇獎，9項唐納森獎，其中包括最佳音樂劇獎、編劇獎、作詞和作曲獎等。該劇還獲得過一項葛萊美獎、一項金唱盤紀錄等數不勝數的榮譽。

　　《南太平洋》與《奧克拉荷馬》一樣在音樂劇史上都有著舉足輕重的地位，都講述了有關愛情和阻礙愛情發展的情感障礙的故事，也同樣給20世紀留下了眾多經典的歌曲。《南太平洋》與羅傑斯和漢姆斯特恩創作的前三部劇的不同之處就在於前幾部劇都像是音樂喜劇向「音樂戲劇」的靠攏過程中的過渡形式。《奧克拉荷馬》初見端倪，《旋轉木馬》更傾向於輕歌劇風格，不太成功的《快板》有些超前意識，而《南太平洋》則是相對意義上音樂劇的最高表現，是「R&H」用音樂喜劇形式表現出來的真正的「音樂戲劇」。

伊佐‧品贊和瑪麗‧馬丁
在《南太平洋》

　　喬什華‧羅干是一位在二戰後崛起的卓有成就的導演，他曾成功地執導過二戰題材的《羅伯特先生》。1948年初，羅干和里爾蘭德‧海沃德就曾極力要求羅傑斯和漢姆斯特恩將詹姆斯‧米契爾40歲時出版並獲得普立茲獎的戰爭題材小說《南太平洋的故事》改編成一部音樂劇。詹姆斯‧米契爾是美國30所著名大學5個領域的榮譽博士，並多次獲得政府獎章。米契爾曾在海軍工作過，有很多戰爭和人類生存狀態的生活體驗。他把這種體驗和現實的經歷編撰成了一組故事，頗具娛樂性和浪漫色彩。很多故事幾位大師都很喜歡，其中一個關於英俊的美國海軍軍官喬‧克伯和波利尼亞少女的悲情故事，頗像普契尼的《蝴蝶夫人》（90年代的音樂劇《西貢小姐》也如出一轍）。羅傑斯很贊成這個想法，同時也得到了漢姆斯特恩的認同。漢姆斯特恩為此還詢問過兒子威廉姆‧漢姆斯特恩，威廉姆不僅在《羅伯特先生》中擔任過羅干的舞臺總監，還曾親歷過南太平洋美國海軍的生活。

　　然而，不是所有的好故事都適合進行改編。他們從別的故事中挑選了

一些比較特別的角色，然後再將這些角色糅合在一起。經過仔細篩選後，最後他們終於確定了《南太平洋》的幾條故事線索。米契爾的另一部喜劇小說《女英雄》也被吸收進該劇的創作中。經改編後的音樂劇對原有情節也做了較大程度的改動，男女主人公變成了海軍女護士內莉·弗布希和一位住在南太平洋島的法國移民埃米爾。兩個故事的相同點是男主人公克伯和埃米爾都有一個與日本鬼子周旋的危險任務。

創作過程並不順利，羅傑斯和漢姆斯特恩與羅干、里爾蘭德·海沃德在編劇和製作人問題上產生了矛盾。因為漢姆斯特恩不懂軍事生活，當劇本編寫不下去的時候是羅干幫助了他。後來，羅干便向「R&H」索要共同著作權和專利權，並要求與他們的名字一起出現在編創者名單上。因考慮到唯一製作人的名聲將被打破，「R&H」拒絕了他。但羅干對戲劇原稿的貢獻很大，而且又以不當導演相要挾，為了顧全整體利益，「R&H」最終還是讓羅干的名字與他們的名字一同出現在海報上。

該劇以二戰期間爭奪南太平洋島嶼控制權的激烈鬥爭為背景，講述了老於世故的種植園主埃米爾、天真的海軍女護士內莉以及貴族出身的喬和他深愛的當地姑娘麗阿特之間的令人難以忘懷的故事。該劇不僅僅是一部壯觀的百老匯音樂劇，它也是對人類相互理解和尊重的強烈呼喚。至今這一意義仍舊熠熠生輝。

故事發生在二戰中的天堂島，兩段浪漫的愛情正經受著種族偏見和戰爭的威脅。來自阿肯色州的內莉與比自己年長很多的法國農夫埃米爾相愛。埃米爾的孩子的母親曾是島上的土著居民，內莉對此很介意，更不要說是結婚了。同時，高大健壯的軍官喬·克伯也與天真的當地女孩之間的戀情感到困惑，他們都具有對戰爭的恐懼。埃米爾被派遣協助喬完成一項危險的任務，喬在任務中犧牲了。內莉意識到了生命的寶貴和短暫，她必須去面對生活中的挑戰，並克服自己種族歧視的偏見。

通常《南太平洋》被看作是一部有三個主題的音樂劇。其一：反映了

等待著參加二戰攻打日本的士兵們的心境；其二：表現主人公埃米爾和內莉之間的充滿波折的愛情故事；其三：人們對於戰爭的恐懼心理。該劇的主題還淋漓盡致地表現在一首歌曲「你應該受到良好的教育」（You've Got to be Taught）中，內莉心裡潛在的種族偏見在埃米爾告訴她曾和一位當地的一名女子生育子女時顯露出來。然而該劇並非是對種族關係進行單純說教式的探討，而是將諷刺機智地置於一個生動的、快節奏的故事中，劇中還富含著情感、驚險，以及生動的人物和壯麗的音樂。

羅傑斯和漢姆斯特恩在《南太平洋》中採用了大歌劇、小歌劇、歌舞雜耍等諸多元素，並將它們融合成為一種很獨特的東西。劇中的歌曲「一點兒都不像女人」（There is Nothing Like a Dame）或「我決定把那男人從我的頭髮中洗掉」（I'm Gonna Wash That Man Right Out My Hair）就是傳統音樂喜劇作品風格的歌曲；而「巴里，嗨」（Bali Ha'i）則是傳統浪漫小歌劇的風格；「蜜糖包」（Honey Bun）則體現了一部成熟、壯觀的百老匯音樂劇歌曲所必須具備的所有特徵。

這對音樂劇最佳搭檔的工作就像魔術，這些不同的形式在他們的手中被融合得看不見拼湊的痕跡，感覺不到有什麼歌曲是事先創作好的，所以當主題歌「一個迷人的黃昏」（Some Enchanted Evening）來臨時，也沒有像從前那樣從對白突然轉到歌曲的生硬感覺了。該劇的主題歌是一種新的宣敘調，一種雙重獨白的合成體，音樂喜劇又向歌劇邁進了一步，然而用的卻是美國的方式。

劇中成功的歌曲都是故事情節最佳的代言，比如劇中人物喬向心上人麗阿特表達愛慕之情時合唱的歌曲「與春比俏」（*Younger Than Springtime*），一首沙啞的「一點也不像個女人」（*There is Nothin' Like a Dame*）準確無誤地抓住了遠離家鄉的水兵們的心情。而「我決定把那男人從我的頭髮中洗掉」則表現了內莉矛盾的內心獨白，因為隨後她又唱出了「一個好人」（*A Wonderful Guy*），心境已大不相同。當埃米爾在失去內

莉時所唱出的「幾乎是我的」(*This Nearly Was Mine*)，深深地表達出了他失去愛人的悲傷。劇中的好歌還有「輕率的樂觀主義者」(*Cockeyed Optimist, A*)等。

該劇還恢復了百老匯一個世紀以來啟用明星演員的老套路，讓大都會歌劇院「退役」的男低音歌唱家伊熱歐・比贊和百老匯最受歡迎的女演員瑪麗・馬丁擔綱主演。這是比贊第一次登上百老匯的舞臺。當時正在全美進行《安妮，拿起你的槍》的主演瑪麗・馬丁是「R&H」理想的女主角人選，然而瑪麗卻對當選該劇女主角忐忑不安，她對和大名鼎鼎的歌唱家比贊合作還很緊張。經過「R&H」耐心的說服和鼓勵，瑪麗・馬丁終於給自己建立了信心。為了解決比贊的歌劇嗓音和馬丁的百老匯嗓音之間的矛盾，羅傑斯和漢姆斯特恩設計了讓兩人交替演唱的方式，歌劇與音樂劇的碰撞和結合第一次在這裡如此清晰地呈現出來。男主角埃米爾是浪漫的歐洲人，輕歌劇自然是符合人物身分的；而女主角內莉卻來自於一個偏僻的小島，百老匯的甜蜜小調最能體現她的身分特徵。

這部音樂劇還有一個特點，由於劇情不需要舞蹈加入，創作者們就沒有像傳統的音樂劇製作方式一樣，將舞蹈作為噱頭隨意安插，捨棄了自《奧克拉荷馬》以來的舞蹈作為敘事和刻畫人物手段的重頭戲。該劇很好地證明了年輕漂亮的舞蹈女郎並不就是音樂劇制勝的法寶。

該劇的燈光設計也有了創新，過去的場景轉換之間總是以黑暗為過渡，而該劇中的燈光從一場景結束時漸弱，而在另一場景出現時漸強，實現了平滑切換。

Chapter 3 ｜ 榮獲「普立茲」獎的音樂劇

從1949年至今，在全球範圍內，該劇已經超過了25000個演出場次，從紐約城市歌劇院到無數的中學，《南太平洋》已經從美國走入了加拿大、英國、澳大利亞、南非、瑞典、西班牙、土耳其、丹麥、德國和奧地利。另外，該劇還有一個經典的電影版本，是1958年由米茲·蓋諾和羅莎諾·布拉茲主演的。

　　1999年4月7日，百老匯《南太平洋》的30多位原版人馬聚集在紐約參加慶祝50周年紀念活動，他們也參與了紐約城市博物館設立《南太平洋》陳列館的工作。置身於此，人們似乎對於50年前在大劇院的謝幕還記憶猶新，這天被紐約市市長稱為「南太平洋日」。

　　2001年3月26日，美國ABC已經將該劇的電視電影搬上了螢幕。由格里恩·克羅斯和雷德·希爾貝加主演。

And if he likes me
Who cares how frequently he strikes me
I'll fetch his slippers with my arm in a sling
Just for the privilege of wearing his ring

一部教人奮進的音樂劇——《菲歐瑞羅》

《菲歐瑞羅》是傳記體音樂劇，記錄的是紐約市長菲歐瑞羅‧拉奎迪亞（Fiorello Henry La Guardia, 1882～1947）的生平事蹟。講述了拉奎迪亞擔任市長之前的很長一段時間的生活經歷，包括他如何戰勝坦幕尼派，進行紐約政治改革的經歷。像《1776》一樣，該劇同樣證明了真實的歷史故事同樣可以有很好的娛樂效果。雖然有些配角是虛構的，不過劇中大部分的角色和事件都有現實依據。

該劇在1959年11月23日首演於布羅德赫斯特劇院，連演了兩年共795場，並使扮演拉奎迪亞的湯姆‧波斯雷一舉成名。這部催人奮進的劇目是第三部榮獲普立茲戲劇獎的音樂劇。該劇還與《音樂之聲》並列獲得1960年東尼獎最佳音樂劇獎，傑瑞‧伯克與理查德‧羅傑斯共同榮獲最佳作曲

劇目檔案
作曲：傑瑞‧伯克
作詞：希爾頓‧哈尼克
編劇：吉羅姆‧威德曼、喬治‧阿波特
製作人：羅伯特‧格林菲斯和哈羅德‧普林斯
導演：喬治‧阿波特
編舞：彼得‧蓋納羅
演員：湯姆‧波斯雷、帕翠西亞‧威爾森等
歌曲：「政治與撲克」、「名叫拉奎迪亞」、「我愛警察」、「到明天」、「我是什麼時候開始戀愛的」、「小罐頭盒」等
紐約上演：布羅德赫斯特劇院 1950年11月23日 795場

普立茲垂青的藝術家喬治‧阿波特在排練廳

才華橫溢的喬治‧阿波特（George Abbott，1887～1995）集演員、編劇、製作、導演於一身，早年畢業於羅切斯特大學和哈佛大學。1913年成為一名演員，1927年到1930年間還當過電影導演，不過他最成功的事業還是在劇院界建立的。阿波特從30年代到60年代導演製作了許多優秀的喜劇和音樂劇作品。1959年執導因《菲歐瑞羅》獲得東尼獎和普立茲獎時，他已經是72歲高齡了。

獎；吉羅姆‧威德曼和喬治‧阿波特與郝沃德‧林德塞和拉塞爾‧克魯斯同獲最佳編劇獎；喬治‧阿波特獲得最佳導演獎；羅伯特‧格林菲斯和哈羅德‧普林斯與《音樂之聲》的幾位製作人共同捧走了最佳製作獎，這是他們繼《西區故事》後再一次巨大的成功；湯姆‧波斯雷獲得最佳男配角獎，一共6項大獎。該劇還曾榮獲紐約戲劇論壇獎最佳音樂劇獎。

《紐約時報》上評論道：「整部戲充滿了真實的喜劇感，又像是一場嘉年華會」。

《每日新聞》是這樣評論的：「自從《紅男綠女》以來，音樂劇中還沒有一部劇像《菲歐瑞羅》一樣真實地反映紐約」。

劇中具有代表性的歌曲有「小罐頭盒」（Little Tin Box）、「Politics and Poker」、「我愛警察」（I Love a Cop）、「到明天」（Till Tomorrow）和「我是什麼時候開始戀愛的」（When Did I Fall in Love）等。

故事展現的是菲歐瑞羅成為紐約市長前10年的生活。過去打仗的經歷給他帶來了不少財富，然而喪妻的痛苦一度使他消沉，不過親朋好友的關愛又使他重新振作起來，咄咄逼人的競爭者更促使他不懈奮鬥。這位被俚稱為「小花」的市長使這座被稱為「大蘋果」的紐約市更加光彩。在這部音樂劇中，我們能看到他生活中的不同側面，包括理想與現實，愛情與失落，進取精神和忍耐力等。

與瑪麗‧西蒙一起，跟隨著紀錄片風格的電影閃回鏡頭，觀眾似乎又回到了二戰期間，銀幕上真實的菲歐瑞羅正在看有關罷工的漫畫。突然過去的一幕閃過他的腦海，他不禁追憶起30年前的往事。觀眾隨著他的思緒來到了美國加入一戰前格林威治村的一家律師事務所。

事務所裡來了各式各樣的人。瑪麗是菲歐瑞羅信任和尊重的工作助手，內爾是一位年輕而躊躇滿志的法律職員，莫里斯是辦公室經理。除了他們之外，還有許多前來尋求幫助的人。這時，瑪麗的朋友多拉也前來尋

求幫助：多拉和她的工友都是一家服裝廠的工人，她們正在席的領導下舉行罷工，以反對惡意剝削工人的制度，收取了賄賂的警察將參與罷工的工人送進了監獄。

菲歐瑞羅這時走進了辦公室，並接手了這個案子。如今的新鮮事還真不少，他剛得知他所在的區域，共和黨沒能找到一個合適的候選人加入國會，他決定自己去嘗試一下。菲歐瑞羅對貪汙腐敗深惡痛絕，他的父親就是美西戰爭中一起將過期食品出售給軍隊的事件中的犧牲品。在西三街的當地共和黨的俱樂部會所中，本·馬里諾和他的同事萬般阻撓菲歐瑞羅的提議。菲歐瑞羅明顯地感受到共和黨逐漸在失去力量，而坦幕尼派卻佔了上風。

在工廠外，菲歐瑞羅得知了婦女們參與罷工的原因。在告訴了女工們席已經從監獄裡釋放出來時，菲歐瑞羅讓男人們做女人的後盾，並教她們怎樣舉行真正的罷工。

初戰告捷後，菲歐瑞羅第一次主動邀請瑪麗共進晚餐。不巧的是，席出現在他面前，席和菲歐瑞羅一樣都是義大利移民，而且和他一樣也具有堅忍不拔的精神。菲歐瑞羅取消了與瑪麗的約會。菲歐瑞羅的失言令瑪麗很生氣，也很失落。

在格林威治村的街角聚集了許多義大利移民和當地平民，拉奎迪亞正在這裡向大家表白自己對社會現狀的不滿和對未來的願望，他不僅用英語，還用義大利語和意第緒語與人溝通，終於贏得了大家的支持和擁護。

幾週後，菲歐瑞羅的威望令共和黨人驚奇不已。事情的確發生了很大

《菲歐瑞羅》故事人物原型

紐約大蕭條時代極有人緣的市長菲歐瑞羅·拉奎迪亞是一位不同凡響的人物，1934年到1945年，他一直擔任紐約市市長，是反對腐敗的改革家。

在音樂劇的歷史上，這位知名的市長也曾有一定的影響。1937年菲歐瑞羅·拉奎迪亞關閉了經營歌舞滑稽戲的場所，使這種滑稽戲表演的形式逐漸消解，只在一些夜總會等一些色情場所找到一席生存空間。幾十年來，百老匯的時事諷刺劇也曾恢復過滑稽戲表演的格式，也使滑稽戲的名聲得到了一些昭雪，畢竟滑稽戲不只是「脫衣舞」的表演。

Chapter 3 | 榮獲「普立茲」獎的音樂劇

的變化，多拉以她的愛情將坦幕尼派的警察弗洛伊德爭取了過來。

在華盛頓，本帶來了驚人的消息，他已經加入了美國空軍。在歡送會上，本向席求婚，席卻沒有放在心上，還開玩笑說，本要去解放他的家鄉了。席最終接受了菲歐瑞羅的求婚。

10年後，已經當上國會議員的拉奎迪亞不斷有新的險峰要征服，共和黨將他推到了新的前沿陣地。在拉奎迪亞的公寓裡，席向大家表達了自己婚姻的幸福。多拉與弗洛伊德也結婚多年，弗洛伊德離開警察局後，做過許多工作，仍然入不敷出。

紐約市市長詹姆斯·沃克動用了百老匯的演員們為自己造勢。20年代的繁榮仍在持續，菲歐瑞羅根本沒有機會與具有領袖魅力的沃克唱反調。就在競選的幾天前，股市一下崩盤了。與此同時，一直身患重病的妻子席也離開了人世。社會危機和喪妻的痛苦並沒有壓垮菲歐瑞羅，反而使他更堅定了與坦幕尼派鬥爭的決心。

又過去了四年，大蕭條使紐約陷入了危機，以西伯瑞為首的法官終於調查出了沃克的管理問題。在共和黨俱樂部會所，本和朋友們將消息公諸於世。政治風向又發生了很大變化。

菲歐瑞羅決定競選市長。對菲歐瑞羅始終忠誠的瑪麗將自己的苦惱告訴了本，多年以來，她一直期待著菲歐瑞羅，但是如今已經疲憊不堪，她決定自己會跟下一位向她求婚的男人結婚。菲歐瑞羅最後終於向瑪麗求婚，瑪麗多年的願望得以實現。菲歐瑞羅也在競選中成功獲勝。

Gentlemen. Gentlemen.
A secretary is not a toy,
No, my boy, not a toy To fondle and dandle and playfully handle
In search of some puerile joy

助你飛黃騰達的音樂劇——《如何輕而易舉獲得成功》

　　60年代出現了好幾部在藝術和商業上均獲得成功的音樂劇，比如1961年充滿輕喜劇特點的《如何輕而易舉獲得成功》。該劇頗具諷刺地講述了芬奇是如何從一個洗窗工搖身一變成為一家世界級大型木窗公司總裁的經歷，這其中不是依靠他的努力工作，而是想辦法讓別人努力為自己工作，靠頭腦和能力讓人信服。劇中還揭示了裙帶關係、阿諛奉承者的種種面目，本劇從交易所、會議室到咖啡館、公司聚會，場景豐富，人物眾多。

　　當然，作者和觀眾對這種依靠投機取巧得到的「成功」秘訣都抱有典型的美國化道德哲學，因此這種既有善意諷刺又具喜劇效果的情節展開不

劇目檔案
作曲：弗蘭克‧羅伊瑟
作詞：弗蘭克‧羅伊瑟
編劇：阿比‧巴羅斯
製作人：希‧菲尤爾、恩尼斯特‧馬丁
導演：阿比‧巴羅斯
編舞：鮑伯‧福斯、休‧拉姆波特
演員：羅伯特‧莫斯、魯迪‧瓦里等
歌曲：「咖啡時間」、「公司之道」、「秘書可不是個玩具」、「漂亮的老常春藤」、「源自巴黎」、「迷迭香」、「我相信你」、「手足兄弟」等
紐約上演：第46街劇院 1961年10月14日 1417場

僅吸引了觀眾掏出錢包，還使普立茲獎的評委們青睞不已，成為第四部獲得普立茲戲劇獎殊榮的優秀音樂劇。該劇還獲得了1962年第16屆東尼獎最佳音樂劇、男主角、最具特色男配角、導演、作者、製作人、指揮等7項大獎。該劇上演後好評如潮，在短短的21個星期，就獲得了紛至沓來的社會效益和經濟效益。幾乎所有的主創人員都獲獎了，唯獨落下了弗蘭克·羅伊瑟。同年的最佳作曲獎頒發給《無弦之音》（No Strings）的理查德·羅傑斯。羅伊瑟的創作也應得到肯定，劇中「我相信你」（I Believe in You）和「公司之道」（The Company Way）的歌曲最為成功。

能獲得普立茲獎的音樂劇並不一定是票房上的冠軍，雖然該劇並沒有交上像《異想天開》那樣的好運，但仍取得了不錯的演出成績。1961年8月3日該劇開始彩排，1961年10月14日該劇在第46街劇院首演，在百老匯連演三年，共1417場。演出成績位於那一時期上演歷時場次排行榜的第五名。該劇由羅伯特·莫斯、路迪·萬里、伯尼·斯克特等主演。扮演男主角芬奇的羅伯特·莫斯被認為是這一角色的最佳人選，甚至是唯一人選。這個角色就像是巴羅斯和羅伊瑟為他量身定做的一樣。值得一提的是在劇中扮演配角之一的演員唐娜·馬克肯契尼從此開始了她的音樂劇生涯。她在《如何輕而易舉獲得成功》之後的代表作品有1970年的《伴侶》和1975年的《合唱班》，後來她嫁給了著名的舞蹈編導兼音樂劇導演邁克爾·本尼特。

該劇還經歷過兩次全美巡迴演出，1963年3月28日在倫敦莎弗特斯伯里劇院上演了500場，而且在巴黎、澳大利亞、以色列、丹麥、日本等地

美國著名的音樂劇作曲家弗蘭克·羅伊瑟（Frank Loesser）
弗蘭克·羅伊瑟的代表作還有1950年的《紅男綠女》，這是百老匯音樂劇中具有劃時代意義的作品。1961年的諷刺劇《如何輕而易舉獲得成功》是弗蘭克·羅伊瑟最成功的一部作品。其中的歌曲，連最苛刻的評論家都同意寫得非常符合劇中情節。羅伊瑟1969年死於肺癌。他被認為是音樂劇創作者中最具獨創精神的人物之一。

均獲得了演出好成績。1967年被拍攝成電影，該版本在歌曲上有不同的處理。百老匯的複排版首演於1995年3月23日理查德‧羅傑斯劇院，由馬修‧伯羅德里克扮演芬奇，也捧回了一尊東尼獎。該劇1970年巡迴演出時的最高票價只有5.25美元，1995年版的最高票價為67.5美元，連演了548場。

該劇是如何上演的呢？1952年謝菲爾德‧米德出版了一本諷刺小說，傑克‧維斯托克和威利‧吉爾伯特購買了舞臺修改版權，但是他們創作舞臺劇目的構想最終沒有實現。

看完舞臺劇本的製作人希‧菲尤爾和恩尼斯特‧馬丁請來編劇阿比‧阿羅斯和作詞作曲弗蘭克‧羅伊瑟，要求他們將這部沒有實現的戲劇改編成音樂喜劇。他們都是《紅男綠女》的創作精英，兩位製作人之前還都曾與羅伊瑟和巴羅斯有過合作，與前者的合作有1948年的《查理哪裡去了》；與後者的合作有1953年的《康康舞》和1955年的《長筒絲襪》。

電影版《如何輕而易舉獲得成功》。扮演芬奇的同樣是羅伯特‧莫斯

在令人失望的《綠色柳枝》後，弗蘭克‧羅伊瑟和老搭檔阿比‧巴羅斯合作推出了這部著名的作品，鮑伯‧福斯被請來承擔起舞臺表演設計和舞蹈設計的工作。鮑伯‧福斯的加盟，更將「阿諛奉承」者不顧一切向上爬的醜態表露無疑。

雄心勃勃的洗窗工人芬奇，在一家全球門窗公司找了一份最底層的工作，不過他讀書可比工作認真賣力多了，因為他相信「書中自有黃金屋」的道理，這樣「好學」的人讀的書正是《如何輕而易舉取得成功》。

這本書猶如一把打開成功大門的鑰匙，他不厭其煩地一字一句閱讀著，像是要將這本書吞噬下去。一次偶然的機會，芬奇撞上了公司老闆比格雷先生，芬奇提出他想要一份工作，比格雷讓他去找人事經理。年輕漂亮的女秘書羅絲瑪麗對芬奇的大膽直率深有好感，她把芬奇引薦給了人事經理布拉特。

羅絲瑪麗沉浸在對芬奇的幻想中，她將自己對芬奇的好感毫無保留地

Chapter 3 | 榮獲「普立茲」獎的音樂劇

《如何輕而易舉取得成功》
中「咖啡時間」（Coffee
Break）

告訴了閨中好友絲米緹。按照書裡介紹的方法，芬奇學會了巴結人事經理，謊稱自己是比格雷的舊友，從而很快在郵件室得到了一份工作。不過在郵件室他卻遭到比格雷總裁的侄子巴德·弗朗普的冷遇，此人在工作上不僅有一點小天賦，更有很大的野心。還好郵件室的負責人善良踏實的老特文伯先生對他印象不錯，在他那裡芬奇學到了「公司之道」，了解到了為什麼他在公司裡得不到提升的癥結所在。

對於辦公室的工作人員來說，一天中最興奮的時光就是「咖啡時間」（Coffee Break）。不過還沒有充分體驗到升職快樂的芬奇是享受不了其中樂趣的。但是有了這本神奇的書，我們的英雄芬奇絕不會永遠在社會底層。即將升遷到航運部門的特文伯先生將芬奇列為接替他的最佳人選。按照書中的建議，芬奇堅持將這個職位讓給了對他懷有敵意的巴德。他的這一舉動更加使特文伯和布拉特感動，布拉特直接任命芬奇為助理執行策劃。芬奇得到升職，職位超過了弗朗普。弗朗普對此深感不快。

比格雷給自己漂亮的情人荷蒂安排了一份秘書的工作。荷蒂在辦公室的出現引起了所有男士的注意，布拉特只好為大家解釋公司的政策「秘書可不是個玩具」。

趁著等電梯的空檔，芬奇獲得了意外的收穫，他得知比格雷先生對老常春藤學校的留念之情。羅絲瑪麗和絲米緹這時也進了電梯，雖然芬奇與羅絲瑪麗之間沉默不語，但仍然感覺到兩人之間彼此具有的吸引力。在絲米緹的撮合下，兩人一起共赴了約會。巴德找到叔叔比格雷和荷蒂，為達到升遷的目的，竟然以揭穿他們的秘密關係相威脅。

從郵件室到助理執行策劃，芬奇在仕途上好運不斷。這傢伙還極有女人緣，老闆的秘書瓊斯小姐向芬奇透露了許多有關老闆比格雷的事情。其中也包括老闆公開的秘密情人，曾為夜總會女郎的荷蒂小姐的事情。星期六清早，早有預謀的芬奇來到了辦公室，等待著即將來取高爾夫球棍的比

格雷。芬奇假裝心不在焉地唱著老常春藤的畢業歌「漂亮的老常春藤」（Grand Old Ivy），果然引起了比格雷的注意。比格雷當即給芬奇配備了辦公室和秘書。布拉特將荷蒂安排給了芬奇。根據書中的提示，芬奇給荷蒂安排了一項任務，讓她去好色的坎齊那裡。瓊斯決定幫助芬奇得到另一個升遷的機會，目的是要把「女性殺手」坎齊（Gatch）攆走。弗朗普總是想方設法為芬奇設置障礙，但是每一次總有漂亮的羅絲瑪麗為他解圍。在這本書的幫助下，芬奇以不可思議的速度順著事業蒸蒸日上的梯子往上爬著。

　　第一幕結束時，芬奇已經被任命為主管廣告的副總裁，從小小的洗窗工，到郵件室的職員，再到策劃總監，到負責廣告的「副總裁」，芬奇在仕途上戰無不勝，尤其是擊敗了對他報有嫉妒之心的巴德‧弗朗普，這位公司總裁比格雷的侄子。芬奇每高升一步，都可以從那本神奇的書中找到根據，甚至能看到未來。

　　羅絲瑪麗如今成了芬奇的秘書，但是她感到自己在芬奇心目中總是比不上他的仕途野心。可憐的姑娘甚至想辭職，不過很快就被她的朋友絲米緹說服留下了。羅絲瑪麗就好像是一位渴望幸福的灰姑娘。弗朗普極力讓芬奇與公司的重要而特殊的人物荷蒂攪到一起，但已經深深愛上羅絲瑪麗的芬奇並沒有受到美色的引誘。

　　正當芬奇陶醉在神書為他設計的成功之路的喜悅中時，神書卻指出了這個廣告副總裁職位即將到來的危險。根據神書的建議保住現有職位唯一的辦法就是想出一條創意高招，但是身在廣告部的芬奇卻感到才思枯竭。弗朗普正等待著看他的笑話，他採納了弗朗普的無效建議，弗朗普在經理們的洗手間裡說出了自己的想法，可是沒想到幾乎被完全否定的策劃方案由於為荷蒂提供了一個電視出鏡的機會，老闆竟然也欣然採納

Chapter 3 ┃ 榮獲「普立茲」獎的音樂劇

了，芬奇得救。但是荷蒂在電視節目中出了大錯，導致公司上下一片混亂，芬奇再次意識到自己將遭遇更大的危機。失去希望的芬奇在大家面前表達了自己內心的真實想法，他提醒大家都是綁在一起的「手足兄弟」（The Brotherhood Of Man），沒想到他的言論卻感化了董事長汪佩先生，他與芬奇都曾有過當洗窗工的經歷。芬奇終於依靠自己的智慧戰勝了危機，保住自己的工作和地位，還贏得佳人歸。

God, I hope I get it.

How many people does he need?

How many boys, how many girls?

Look at all the people!

I really need this job.

Please God, I need this job.

I've got to get this job.

God, I really blew it!

How could I do a thing like that?

They're All Special.

I'd Be Happy To Be Dancing In That Line.

Yes, I Would—And I'll Take Chorus.

舞蹈人的生活和激情──《合唱班》

　　1975年《合唱班》或名《歌舞線上》的上演在音樂劇史上掀起了一個新高潮。作為喬斯夫·帕普的實驗公眾劇院的劇目，《合唱班》1975年4月15日在喬斯夫·帕普公眾劇院的一家分院──新人劇院上演，最高票價為10美元。評論家們被邀請去欣賞，上演了101場後，1975年7月25日遷到舒伯特劇院上演，歷時15年。該劇還有兩個成功的巡迴演出團。可以説，《合唱班》至今仍是百老匯不變的驕傲。

劇目檔案
作曲：馬文·漢姆利斯契
作詞：埃德沃德·克勒班
策劃：邁克爾·本尼特
編劇：詹姆斯·科克胡德、尼古拉斯·丹特
製作人：約瑟夫·帕普為紐約莎士比亞藝術節而製作
編舞：邁克爾·本尼特、鮑伯·阿維安
演員：科里·比肖普、帕梅拉·布萊爾等
歌曲：「我希望得到這個工作」、「在芭蕾中」、「一無所有」、「音樂與鏡子」、「合而為一」、「我所做的都是為了愛情」等
紐約上演：喬斯夫·帕普公眾劇院 1975年4月15日 6137場

《合唱班》中扮演凱西的
唐納‧馬克契尼在表演
「音樂和鏡子」

　　《合唱班》獲得了1975年～1976年美國普立茲戲劇獎；
還獲得了9項東尼獎，包括最佳音樂劇獎、最佳導演獎、編
舞獎、編劇獎、作曲獎、女演員獎、特色女配角獎、特色男
配角獎、最佳燈光設計獎等；5項戲劇課桌獎，包括最佳劇
本、最佳作曲、最佳導演、最佳編舞、最佳女演員獎等；紐
約戲劇論壇獎的最佳音樂劇獎，洛杉磯戲劇論壇獎，倫敦晚
間標準獎，還有一項奧比獎特別獎，哥倫比亞唱片公司金唱
盤獎。1984年，該劇因在百老匯連演的時間創下了新紀錄而獲得當年東尼
獎的特別獎。該劇一直上演到1990年4月28日，共6137場，被製作成20多個
國家的版本，風靡全球。

　　反映演員後臺生活的音樂劇《合唱班》使「概念音樂劇」達到了高
峰，這次概念的中心是那些常年穿梭於百老匯不同劇組的就像「吉普賽人」
一般的舞者，他們不是明星，只是一些平凡普通的舞者，而決定他們命運
的就是那一次次的「百老匯群舞演員選角會（或視聽會）」。不知是群舞演
員終日為生活奔波的辛苦感動了觀眾，還是舞蹈本身引人入勝，《合唱班》
取得了藝術和商業上的大豐收，創造了百老匯又一個新的神話。因為在票
房上略勝一籌的《貓》是英國貨，所以《合唱班》成為了1975年以來美國
百老匯音樂劇歷史上最長的劇目。直到2002年1月26日，另一部歐洲音樂
劇《悲慘世界》創下了新紀錄。

　　該劇圍繞一次選拔歌舞演員的「視聽會」展開。雖然對歌舞演員來說

全體人員的「我希望得到
了這個角色」

正在排練的「吉普賽」式
的舞蹈家邁克爾‧本尼特

前途難料，面臨著成功、失敗、喜悅、淚水、挫折等
諸多不確定可能。但是把舞蹈視為生命的年輕人仍然
將能考上「合唱班」當作自己的夢想。所以合唱班吸
引了許多靚女俊男不無自信地前來盡情展示他們各自
的歌舞才華。

　　為避免單線情節結構，該劇設計了18個歌舞演員
爭奪合唱班8個名額而展示才華的精采場面。合唱班的
導演紮克以無比挑剔的眼光審視著每一個前來應試的
人，在他們中間，紮克突然發現了凱希，那個他曾深
愛過的女人。演員中一個叫希爾拉的世俗女子回憶起
了她沉溺於舞蹈的原因，是因為童年她曾感受過「在
芭蕾中一切都是最美」給她的美好記憶；戴安娜是一

《合唱班》的創作者：科
克胡德、本尼特、丹特、
漢姆利斯契和克勒班

個不服輸的執著的姑娘；小夥子保羅也回憶起他曾經歷過的假扮女孩的羞
辱歲月。

　　談到《合唱班》，有一位舞蹈編導必須隆重推出，他就是邁克爾‧本
尼特。《合唱班》的成功應該歸功於它的創造者邁克爾‧本尼特。百老匯
歷史上還從未有哪一位編舞家能在一部劇目的創作中佔如此支配地位。

　　作為導演的著名編舞家邁克爾‧本尼特一直想創作一部反映執著於歌
舞表演的又不求回報與所得的幕後藝術家，以及過著「吉普賽人」生活的
舞蹈演員的音樂劇，不過卻一直沒有找到創作契機和靈感。直到1974年1
月18日午夜，他租了一個工作間並邀請了24個舞蹈演員來談心，一直持續
到第二天中午，這種感情經歷的相互溝通是他們永遠難忘的。三週後，本
尼特再次安排了這種談心會，涉及的話題從講述每個人的童年擴展到每個
人如何來到紐約和如何選擇舞蹈職業。此後，本尼特又與其他一些百老匯
群舞演員進行了個別了解，共形成了30個小時的錄音紀錄，由此啟發他漸
漸醞釀出了音樂劇的主題和形式。他和他的一個演員尼古拉斯‧丹特把磁

《合唱班》中「合而為一」

帶的紀錄作了編輯整理。正好趕上了製作人約瑟夫·帕普為他在公眾劇院舉辦的紐約莎士比亞藝術節招募新劇。帕普順理成章地成為了該劇的製作人，並提供了基本資金、彩排和辦公的地點。

他們達成了共識後，又邀請了劇作家和小說家詹姆斯·科克胡德與尼古拉斯·丹特共同編劇；學院獎的獲得者馬文·漢姆利斯契作曲，埃德沃德·克勒班作詞。本尼特還邀請了劇作家內爾·西蒙為劇本修改潤色，雖然沒有在創作人員表上找到他的名字，不過他為該劇的成功立下了汗馬功勞。

《合唱班》革新了人們觀劇的欣賞習慣，打破了傳統音樂劇嚴格的情節線，將許多角色和人物貫穿起來。該劇還有一個技術上的革新，是百老匯第一部使用電腦操作臺的音樂劇。

本尼特為百老匯創造了一個舞蹈神話，他摸透了人們懷舊的心思，以30年代的踢踏舞激發起來自世界各地懷著鄉愁的觀眾們的熱情。不過，本尼特的最高成就應該是他出色的策劃和組織才能。他的安排總能使舞蹈演員們充滿舞蹈的激情和衝動。他們排練的時間特別長，比任何舞團的排練時間都長，而且在此期間，他們只拿平均的最低工資額。但是一旦演出獲得成功，他們就成為了這個行業中最富有的舞蹈家。

這是一部真正值得本尼特驕傲的音樂劇，還從來沒有一部音樂劇如此真正貼近舞蹈演員「吉普賽」般的生活，也沒有一部音樂劇使舞蹈獲得真正的支配地位。也沒有人「想到如此深邃空曠的舞臺竟會蘊藏如此大的魔力」。還有人稱這部音樂劇是「劇場藝術家將所有舞臺元素融合得最好的一部音樂劇」。

本尼特一直有自己的編舞風格，這一風格在其他的作品中都有體現，而《合唱班》使他達到了編舞的一個高峰，他把這種風格稱為「電影式的

編舞家邁克爾·本尼特

舞臺」。這是一種猶如電影鏡頭切換自如的「蒙太奇」的舞臺風格。本尼特將一些電影技巧運用到舞臺上，能迅速地在觀眾眼前形成視線焦點。其中的「鏡舞」就是本尼特集戲劇性、創造性的一個自然的出現。

最後的「合而為一」（One）是本尼特的在這部劇中的傑作。身著彩排衣服的他們突然變成了身著金光閃爍的華麗服飾的群舞演員，越來越多的舞者加入了他們的行列，你幾乎無法分辨誰是誰，每一個舞者對於觀眾來說雖然都是個體，然而他們卻又都是不足掛齒的，甚至沒有人記得他們的姓名，他們只是一個個舞者而已。該劇的結束如此輝煌，隊形如此眩目，像是一個百老匯的象徵：在輝煌、眩目、掌聲和明星的背後卻是平凡、普通的過著「吉普賽人」生活的真實歌舞演員群像。在劇中觀眾曾是如此地了解他們每一個人，然而現在卻感覺他們沒有什麼特別。舞者們機械地踢著腿，直到燈光漸弱。沒有鞠躬，沒有謝幕，因為他們聽不到掌聲，他們感受不到輝煌。他們猶如舞臺燈光終將熄滅一樣會被觀眾很快忘記，因為他們都只是普通的「合唱班」的群舞演員。

就像劇中的一句臺詞：「他們都很特別，我很高興能與他們一起跳舞。是的，我願意……我要加入合唱班。」（They're All Special. I'd Be Happy To Be Dancing In That Line. Yes, I Would… And I'll Take Chorus.）

《合唱班》在繼續熱演的時候，本尼特1978年又開始新的創作，雖然並沒有取得商業成功，不過卻使他兩度捧回東尼獎的最佳編舞獎。1986年8月10日晚，是該劇在百老匯的第5000場演出。當晚並不向觀眾售票，只有收到請柬的人才能去觀看。其中也包括公眾劇場的人，他們對當年把這

邁克爾‧本尼特（Michael Bennett）的告別
邁克爾‧本尼特從未停止過創作，直到他1987年7月2日因愛滋病（被官方稱為淋巴瘤）去世，年僅44歲。在百老匯，《合唱班》仍在上演，他卻永遠地感受不到成功的喜悅了，在最後的階段，他「沒有鞠躬，沒有謝幕」，就像合唱班演員一樣，悄然離去，這就是一個舞者的一生。

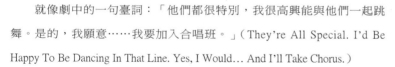

Chapter 3 榮獲「普立茲」獎的音樂劇

樣一棵經久不衰的搖錢樹轉讓給了舒伯特劇場而後悔不已。

　　1983年9月29日，《合唱班》已經稱為百老匯歷史上上演歷時最長的音樂劇了。在那個特殊的夜晚，本尼特重新登臺，與曾經參加過演出的338名舞蹈演員一起跳起了最後的那支「合而為一」。

　　百老匯的奇蹟《合唱班》於10年後被搬到了銀幕上，由哥倫比亞公司1985年發行。該片讓人們再一次領略了歌舞片的神奇。麥克‧道格拉斯在其中扮演著名導演一角。

　　電影的結尾完全是美國好萊塢式的，僅僅錄取8名演員，而到最後卻有140名青年舞蹈演員，戴著金黃色的緞帽，穿著金色的服裝，載歌載舞，登上舞臺。所有的演員幾乎都瘋狂了，感情爆發達到了頂峰，這也正是最感染人的地方。該片在譜曲、服裝、劇情和對話上都有了很大的發揮。而且非常突出的一點是，片中的對話安排也能夠和歌舞穿插得非常流暢和同步。

　　該片自在紐約首映以來，幾乎遭到當地影評家不約而同的尖刻指責，普遍認為太平面化，不適合搬上銀幕。但該片在票房上獲得了巨大成功，而且還獲得了16項國際獎。還獲得1986年好萊塢外國記者俱樂部頒發的全球最佳導演和最佳歌舞片提名。

麥克‧道格拉斯

See George remember how George used to be,
Stretching his vision in every direction.
See George attempting to see a connection.
When all he can see is maybe a tree — the family tree.

Stop worrying where you're going, move on.
If you can know where you're going, you're gone.
Just keep moving on.

藝術家的靈魂詮釋——《星期天在公園裡與喬治約會》

　　斯蒂芬‧桑德漢姆被認為是當代最富革新精神的藝術家。從揭示紐約社會幫派鬥爭的「莎士比亞」式的《西區故事》、到小故事寓大道理的童話音樂劇《小紅帽》或名《拜訪森林》、再到嚴肅深奧的「印象派」作品《星期天在公園裡與喬治約會》，他成功地將奇思妙想和自己的機智與洞察力融入了音樂劇。

　　桑德漢姆一生創作過許多作品，包括音樂劇、電影、電視、流行歌曲等。關於他對音樂劇的貢獻問題，人們的觀點鮮明地分為兩派，不過在哈羅德‧普林斯看來，他仍然是世界上最優秀的人物之一。桑德漢姆的音樂劇事業長達半個世紀之久，對此他說：「我從未想到過退休……我只是想做一些真正的工作，即使在我遇到阻力、最困難的時期。」

　　斯蒂芬‧桑德漢姆完成了與導演哈羅德‧普林斯合作的六部音樂劇

劇目檔案
作曲：斯蒂芬‧桑德漢姆
作詞：斯蒂芬‧桑德漢姆
編劇：詹姆斯‧拉賓
製作人：舒伯特集團、伊曼紐爾‧阿贊伯格
導演：詹姆斯‧拉賓
演員：曼迪‧帕緹金、伯納德特‧彼得斯等
歌曲：「星期天在公園裡與喬治約會」、「把『帽子』完成了」、「我們不再屬於彼此了」、
　　　「美麗」、「星期天」、「孩子與藝術」、「繼續」等
紐約上演：布希劇院 1984年5月2日 604場

百老匯奇才：斯蒂芬‧桑德漢姆。

其藝術地位由此劇更上一層樓，雖然作品票房收入一直不盡人意。

後，又開始與崛起於實驗劇場界的前衛視覺藝術家、導演兼編劇詹姆斯‧拉賓開始了新的創作階段。兩人的第一個成果是1984年的《星期天在公園裡與喬治約會》或名《畫家與模特》，此劇表達了桑德漢姆和拉賓對藝術家、藝術創作的觀點。藝術家為了投入地創作，不僅要堅持自己的風格不受潮流時尚的左右，而且在生活中多半都要經受孤獨的煎熬。

該劇1984年5月2日首演於布希劇院，共上演了604場。由曼迪‧帕緹金和伯納德特‧彼得斯主演。歷時一年半的演出要歸功於《紐約時報》，它的宣傳使戲劇圈把劇名說成《星期天在時報廣場與喬治約會》。1985年該劇獲得了普立茲獎。雖然它算不上是票房競爭的好手，雖然在東尼獎上鎩羽而歸，只獲得1984年東尼獎最佳音樂劇獎、最佳樂譜獎提名，以及最佳場景設計獎和最佳燈光設計獎。不過卻因獲得普立茲獎而聲名鵲起。

該劇的創作源於19世紀新印象畫派的創始人法國畫家喬治‧修拉（Georges Seurat，1859～1891）的作品，尤其是一幅名為「大碗島上的一個星期日」的油畫啟發。

故事發生在1884年的一個星期天，畫家喬治與女友多特小姐在公園裡寫生，喬治正在忙於捕捉塞納河邊休假的人們的狀態。隨著場景的擴大，我們漸漸了解了劇中人物的關係，尤其我們應該認識的是喬治的女友兼模特多特小姐。長久以來由於喬治一直關注繪畫而疏忽了多特，致使兩人感情逐漸疏遠，多特小姐對此埋怨不已。

當喬治將畫布上的樹抹去時，舞臺上的樹木也消失了。一位老太太對她鍾愛的樹木的消失備感失落，陪伴她的護士小姐為了安慰老太太，便告訴她為世界博覽會而修建的一座世界上最高的建築艾菲爾鐵塔即將落成。多特唱起了「星期天與喬治在公園裡約會」，歌聲中表達出了多特對他們現有關係的不滿。不過她不可否認喬治在繪畫上有過人的天賦，在喬治身邊的漂亮姑娘多特儼然就像是一尊沒有生命力的雕像。

這時候島上又來了別的人，在園中嬉戲玩耍，一位叫朱利斯的畫家還

桑德漢姆接受由美國前總統柯林頓和第一夫人希拉蕊頒發的「國家藝術貢獻獎章」。

不時嘲笑喬治的寫生「缺乏生命力」（No Life）。朱利斯和妻子尤文妮並沒有得到多特的好感。喬治在工作室不停地繪畫，根本顧不得與多特的約會。他與他畫中的人物談話交流，多特感覺似乎只有喬治聞她秀髮上的清香時才能感覺到自己的存在。喬治不了解多特能在鏡子中得到什麼，多特也不知道喬治在繪畫中能感受到什麼。多特與麵包師路易斯的頻頻約會引起了女人們的議論，但是喬治依然沉浸在他的繪畫中。

朱利斯也奉勸喬治應該花點時間找尋買主，並享受生活。路易斯並不是多特的意中人，但是由於他很像喬治，已有身孕的多特還是選擇了他，答應了路易斯的求婚。喬治在繪畫技藝上不斷求變，尤其是在顏料的使用上。朱利斯責怪喬治都快要成為科學家了。執著於繪畫的喬治完全忘記了向他告別的多特還在等著見他，失望的多特帶著終生的遺憾離開法國。當多特帶著女兒瑪麗來見喬治時，喬治竟然拒絕見她，因為他認為瑪麗已經不屬於他了。喬治的母親對喬治的生活深感憂慮，因為喬治總在追求某種虛幻的東西。

朱利斯和弗麗達有了婚外情，他們的行為引得尤文妮和他們的女兒露伊絲非常傷心，不過喬治的畫中卻沒有記錄這些。喬治並不抱怨什麼，他認為現實總是往前發展的，而且他總能在繪畫中找到快樂，他拿起手中的畫筆將那群淘氣的男孩畫成了可愛的天使。同樣他也把畫中的每個人進行了美化，直到喬治認為他的畫無論從構圖，還是從意境上看都很對稱協調。

100年後的紐約，畫家的曾孫成為了一個雕塑家，他的名字也叫喬治。這年，為慶祝他的曾祖父的油畫事業100周年，喬治接受了一項特殊

修拉的作品《大碗島上的一個星期日》
修拉，法國畫家，新印象畫派（點彩派）的創始人。認為印象派的用色方法不夠嚴格，不免出現不透明的灰色。為了充分發揮色調分割的效果，用不同的色點並列地構成畫面，畫法機械呆板，單純追求形式。

Chapter 3 │ 榮獲「普立茲」獎的音樂劇

的使命。一天，博物館中正在展覽喬治的畫，小喬治推著輪椅，上面坐著祖母瑪麗，重溫百年前的故事。瑪麗相信修拉就是他真正的父親。瑪麗還告訴她的客人們她和喬治即將去法國追尋塞納河畔的記憶，並告訴喬治的前妻伊萊恩，人的一生中只有兩樣東西最為牽動人心，那就是孩子和藝術。但是瑪麗終究沒能完成去法國的宿願。

在喬治完成了後現代作品「七號」時，他陷入了一個創作困境，他開始詢問自己是否作為一名藝術家的使命完成了。喬治和朋友丹尼斯來到了故地，這裡早已經不是昔日的景象了。喬治懷揣著瑪麗留下來的遺物，其實那是一本曾祖母多特的筆記。多特的字字句句深深地打動了喬治，這時喬治真的看見了多特，多特也將他當成了當年的喬治。

多特和喬治動情地唱起歌來，好像在延續那不曾了斷的情緣。多特彷彿給了喬治探究曾祖父的能力。一位老太太突然出現，詢問喬治這裡是否與他想像中一樣。他回答道：這裡空氣清新，陽光明媚。老太太離開後，喬治開始背誦他曾祖父的話：秩序井然、構圖合理、有張有弛、平衡協調……多特幫助喬治理解了「協調」的真正意義。這時候100年前的畫中人物從現代的建築中走了出來，喬治真的明白了。他只有不斷的向前。

喬納森・拉森的生命故事
《租》

現代的「波西米亞人」——《租》

　　一位貧困的音樂家和一個夜總會舞女相愛著，可是他們卻經受著吸毒和愛滋病帶來的痛苦，這個故事似曾相識嗎？沒錯，它就是普契尼1896年的著名歌劇《波西米亞人》（La Bohéme）的現代音樂劇版《租》，是繡花女咪咪和詩人羅多爾夫愛情悲劇的最新詮釋。19世紀的女主角咪咪被肺結核奪去年輕的生命，不同時代，不同瘟疫。劇中有許多感人的場面，比如：當互不知情的愛滋病患者羅傑和咪咪按照鐘點各自掏出標有「AZT Break」（愛滋病防護藥）的藥瓶時，爭吵在這對情人之間爆發。不過他們即刻意識到彼此都是愛滋病患者時，一陣同病相憐的暖流湧上心頭，二人緊緊相擁在一起，唱出了一首愛情歌曲。

搖滾音樂劇《吉屋出租》或《租》1996年4月29日首演於內德蘭德劇

劇目檔案
作曲：喬納森・拉森
作詞：喬納森・拉森
編劇：喬納森・拉森
製作人：傑弗里・瑟勒、科文・馬克克拉姆、阿蘭・Ｓ・喬登、紐約劇院排演場
導演：邁克爾・格雷夫
編舞：瑪里爾斯・耶爾比
演員：亞當・帕斯克、安東尼・拉普等
歌曲：「租」、「你還好吧，親愛的」、「你會看到」、「我們一切都好」、「耶誕節的鈴聲」、「沒有你」等
紐約上演：內德蘭德劇院 1996年4月29日2571場（Thru July 7, 2002）

院，那天正是《波西米亞人》上演100周年紀念。該劇把上個世紀遊蕩在巴黎的放蕩不羈的藝術家生活，放在20世紀末的紐約東區，是新時代美國式的傷感。該劇光榮地獲得了當年的普立茲戲劇獎，同時獲得1996年東尼獎的最佳音樂劇獎、最佳腳本獎和最佳原作樂譜獎，以及最佳特色男主角獎。該劇還獲得同年紐約戲劇論壇獎的最佳音樂劇獎、周邊論壇獎的最佳外百老匯音樂劇獎、戲劇聯盟獎、戲劇課桌獎的最佳音樂劇獎、最佳編劇、作詞、作曲獎等多項大獎。

　　《租》代表著美國音樂劇精神的復甦，所以很多評論家認為該劇可以說是另一部「奧克拉荷馬」。2002年2月16日，《租》創下了上演2000場的好成績，進入百老匯上演之最，排行榜前20位榜單。

　　故事以紐約東區一些掙扎在饑餓線上的藝術家的生活經歷為背景。這裡是流浪漢、吸毒者、醉鬼，靠算命混飯的城市遊牧人生活的地方，當然這裡還有「藝術家」——連乞丐都可以用輕蔑的口氣這樣稱呼為藝術掙扎的傢伙。我們的主人公就是這樣的「藝術家」。令電影人馬克傾心的馬瑞是一位很有天賦的戲劇女皇。不過馬瑞在生活中已經有了一位戀人，而且是一位同性——律師喬妮。與馬克同屋的羅傑是一位執著奮鬥的音樂家，但不幸感染了愛滋病，他一直想在去世之前創作一首「偉大的歌曲」。一天羅傑遇到了舞女咪咪，她也是愛滋病帶原者，而且這位年輕的姑娘還經

受著毒品的煎熬，兩位同病相憐的人相愛了。馬克和羅傑過去的室友湯姆‧克林斯與一位拉丁姑娘安琪兒相戀，他們也染上了愛滋病。富有的房東本尼經常向馬克和羅傑催要房租，使他們苦惱不已。他們的生活就是這樣，在賬單、毒品、死亡的威逼下艱難地維持著每一天。

　　寒冷的耶誕節夜晚，馬克和他的同屋搖滾歌手音樂家羅傑正待在東區一個閣樓上，他們不知道下

拉森與友人

作曲家在外百老匯彩排時去世，使《租》的社會影響力獲得了極大的提升。故去的劇作者拉森就是一個真實的、經歷著貧困和病痛的，消瘦的，永遠的「波西米亞人」。喬納森・拉森生命的最後一個星期還在艱苦地工作。他像劇中人一樣貧窮，就在死的前十天，為了買一張《行走的死者》的電影票（紐約票價8塊錢），他不得不賣掉幾本舊書。他的健康惡化著，音樂劇到了合成時刻，拉森和導演一塊唱著劇中的歌：「我們正在美國死去，為了成為真正的自己。」他突然停下來了，覺得心絞痛受不了，旁人打了緊急呼救911。拉森被送進急診室，沒發現心臟異常。一位搞電影紀錄片的朋友到醫院看他，說他的病是心理上的，他曾因疲勞過度暈過去一回，醒來之後說自己犯心絞痛。三天之後，當《租》在舞臺上彩排時，拉森在公寓裡帶著遺憾逝去，死亡原因是主動脈瘤破裂。他從來沒看到完整的《租》，更不知道它的巨大成功。該劇從外百老匯挪進百老匯上演，又被好萊塢醞釀改編成電影。

月的房租打哪來，不知道下一首歌，下一幅畫的靈感出自何方，不知道愛滋病幽靈的致命襲擊會在哪裡現身，唯有歌舞是寒冬裡溫暖精神和身體的藝術之夢。馬克正在他的公寓裡構思著他的影片，同屋的羅傑也正擺弄著他的吉他，不幸的是羅傑染上了毒癮。他們生活很拮据，甚至支付不起房租。這時他們接到了幾個電話，馬克的媽媽打來安慰失戀的兒子，正遭遇綁架之苦的朋友湯姆・克林斯打來求救，還有房東本尼催交房租的電話。克林斯很幸運地遇到了一位街頭藝人安琪兒的幫助，終於得救，他們也很快熟悉並產生了好感。

一次偶然的機會使樓下的鄰居咪咪與羅傑一見鍾情，但是羅傑仍籠罩在前女友自殺的陰影中，所以拒絕了咪咪。

羅傑和馬克得到了房東本尼的最後通牒，除非他們幫助他得到馬瑞姑娘，否則他們將立即被逐出旅店。他們並沒有顧及本尼的無理要求，反而去幫助馬瑞和她的同性情人喬妮。馬克、安琪兒、克林斯正在幻想著有朝一日去聖大菲開始新的生活。羅傑和咪咪終於在一起。除夕夜，幾個朋友正舉行著聚會，咪咪和羅傑沉浸在愛情中，馬瑞和喬妮也重歸於好，這時馬克和羅傑被要挾逐出旅店，正在這時，克林斯和安琪兒趕到。本尼終於屈服了，但是他見到了他過去的女友咪咪，她暗示咪咪重回他的懷抱，雖然咪咪拒絕了，但仍遭到了羅傑的嫉妒。眼看情人節到了，羅傑和咪咪生活在一起，但羅傑的醋意仍然未消；安琪兒和克林斯依然相親相愛；喬妮和馬瑞又一次分手。

羅傑由於不信任咪咪，便和她爭吵起來，他們的關係也和喬妮與馬瑞

Five hundred twenty-five thousand six hundred minutes
Five hundred twenty-five thousand moments so dear
Five hundred twenty-five thousand six hundred minutes
How do you measure, measure a year?

In daylights, in sunsets, in midnights in cups of coffee
- in inches, in miles in laughter and strife, in -
Five hundred twenty-five thousand six hundred minutes - how
- do you measure a year in the life?

　　一樣分分和和。秋天，兩對情人終於又一次分開，而相濡以沫的安琪兒和克林斯也永遠地分開了，安琪兒被愛滋病奪去了生命。安琪兒的葬禮過後，馬克接受了一份新的工作。咪咪得知羅傑要去聖大菲很痛苦，馬克極力勸阻他離去，但是羅傑為一點小事反倒責備起馬克來，馬克懷疑羅傑是因為害怕看見生病的咪咪死去而離去的。咪咪痛苦地向羅傑告別。不過在前往聖大菲的路上，羅傑又改變了初衷，回到了紐約去繼續寫歌，馬克也難以放棄電影。又到耶誕節了，馬克和羅傑又回到了舊日的生活中，但是他們卻找不到咪咪了。克林斯這時走了進來，不久，喬妮和馬瑞帶著生病的咪咪也來了，咪咪向羅傑表明了自己深深的愛意。羅傑很受感動，在他的歌聲中，咪咪去世了。大家都深深領悟了珍惜時間對於愛情的重要性。

　　另一種結局裡，咪咪並沒有死，值得一提的是音樂劇的作者喬納森·拉森用新生平衡了故事，而他自己卻為這個劇獻出了短暫的生命。

　　在創作《租》之前，拉森還創作過另一部搖滾音樂劇《Superbia》，在

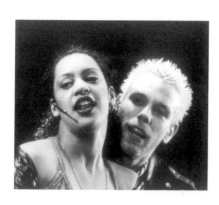

音樂劇界有一定影響，他還因此獲得過理查德·羅傑斯的獎金。拉森最想創作的是觸及他靈魂深處的生存感受，這便是《Tick, Tick…BOOM》和《租》，但無論是哪部劇，哪首歌都無法與他的絕筆之作《租》相比。拉森來自紐約郊外的中產階級小區，中學時候進過戲劇小組，學過吹小號。他來到喧鬧中心的目的是為了尋找創作的靈感。這個地方有很多舊倉庫，他住的倉庫隔成三個臥房，分租的人來去輪換，門鈴永遠是壞的，來訪者

百老匯音樂劇 | THE GREATEST BROADWAY MUSICAL HITS OF THE CENTURY

How about - love? ___ How about - love? ___ How about - love? ___
Measure in love - -
Seasons of - love, ___ seasons of - love. ___

在樓下呼叫，樓上的人把鑰匙扔下去。淋浴噴頭在廚房中間，房頂漏水。拉森曾去過東村一個時髦Party，盡是些電影工作者、演員、畫家、舞蹈家什麼的。人家問他是幹什麼的，他說他在寫一個有關當代的搖滾歌劇，大家都閃著他走開，覺得他在瞎扯。後來拉森學乖了，降低調子，說自己就是個寫流行歌曲的。拉森寫的音樂的確集合了90年代的各種流行：搖滾、靈歌、加勒比海音樂和拉丁美洲舞曲，甚至探戈。拉森創作這部音樂劇經

歷了一番艱難的過程：1990年在朋友的幫助下開始醞釀，1992年的一天，他騎自行車路過東村一個垃圾堆似的戲劇工作室，那兒正在修理，他用腦袋撞著門，四下打量著說，「這兒太完美了」！——所謂的「完美」不過是一個10米乘8米的極小舞臺，能容150個觀眾座位。音樂劇《租》就從這個小劇場開始。他給從事藝術的窮朋友打電話，請他們來擔當角色，還在電話裡對朋友嚷嚷：「我太快活啦，我在劇場裡有一個真實生命了！」

1993年拉森收到了另一筆理查德·羅傑斯的獎金，這次拉森將這筆資金全部投入到了《租》的創作中。

到90年代後期，幾乎所有的作品都是「集團」製作。平均的預算達到800萬美金，一部劇目被許多業內人士所控制，幾乎沒有給業餘的愛好者空間。《租》的製作群體還真是冒了險，不過在有經驗的企業幫助下，這種冒險的風險率明顯降低。他們為編劇、作曲兼作詞人喬納森·拉森提供了在紐約劇院排演場，作為對該劇首演前數個月的案頭修改提供的一些支持。他們還表示如果拉森還活著，他們將給予他更大的支持。然而貧窮而極具天賦的拉森永遠都享受不到了。評論家說，《租》可以視為碰巧被完成的「三部曲」的最後一部：另外兩部是1967年的《長髮》、1975年的《合唱班》。這幾部音樂劇都是用60年代的搖滾音樂和以描寫百老匯一群生活艱苦的「吉普賽人」似的藝術家們的生活打破了音樂劇的常規。

Chapter 3 | 榮獲「普立茲」獎的音樂劇

Chapter 4

「探索」型音樂劇

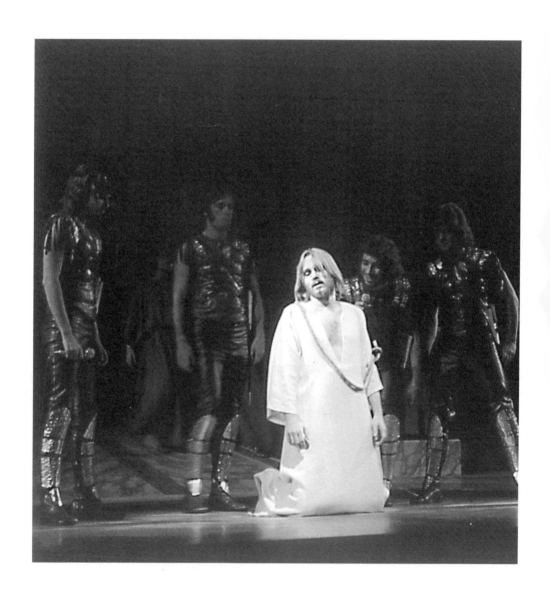

百老匯音樂劇 | THE GREATEST BROADWAY MUSICAL HITS OF THE CENTURY

　　1966年後，美國進入了一個特殊時期，由於越南戰爭的影響，美國社會的政治、思想、文化領域均受到不同程度的衝擊。而70年代初期，世界範圍的經濟危機，又使美國這個世界上最大的工業國家的經濟陷入了低谷。至此，美國二戰以後20年的歌舞昇平的繁榮時期告了一個段落。受上述因素影響，加之演出經費居高不下等種種原因，美國音樂劇的創作出現了低潮。為了充分調動觀眾走進劇場的熱情，音樂劇從內容到形式開始向現實靠攏。

　　60年代的部分音樂劇陷入了越戰年代的騷動情緒之中。從這時起，在百老匯，尤其是在外百老匯舞臺上出現了一種探索型音樂劇的大膽創作走向，無論是在音樂上頗具流行傾向的「搖滾音樂劇」；還是在形式上更前衛大膽的「嬉皮音樂劇」如《長髮》、《哦，加爾各達》，這種探索性的音樂劇的確佔據了歷史舞臺的一個重要位置。其中《哦，加爾各達》是一部帶有大量裸露場景而並沒有更多內涵的在市中心上演的歌舞時事諷刺劇，該劇證明了某種媚俗的欣賞品味仍是獲得利潤的最佳途徑。1976年該劇又一次複排，令人驚異的是，現在該劇的上演場次已經為5959場，僅次於當今最傑出的音樂劇《貓》、《悲慘世界》、《合唱班》和《歌劇魅影》。

　　探索性的音樂劇，顧名思義，就是放棄傳統的創作和表現方法，按照藝術家個人的意願來展現，是一種非常個人的行為。這種音樂劇對於觀眾

而言，或許娛樂不是主要目的，更多的是帶入個人對劇目的理解去思考。這種類型的劇目並不局限於表現形式，可以用啞劇表現，用舞蹈表現，也可以純粹用戲劇的手法。

在搖滾還沒有進入音樂劇之前，曾被指責為噪音。但搖滾音樂畢竟是六七十年代的時代主流，它的進入是不可避免的。1968年隨著由蓋爾特·馬克德莫特創作的《長髮》而引發出了「搖滾音樂劇」的新潮，而且有了以搖滾樂為主的音樂劇。後來又誕生了由斯蒂芬·斯契沃茲創作的《上帝之力》，以及英國的《耶穌基督超級巨星》等等。這種音樂劇帶來了一股「音樂秀」的風潮，舞臺效果顯得比情節更為重要。流行音樂也進駐音樂劇中，《奶油小生》或名《火爆浪子》和《象棋》就是成功的例子，吸引了更多新生代為之著迷。雖然產生了幾部支撐門面的好劇目，但是美國搖滾音樂劇的探索仍顯得暗淡無光。或許搖滾樂本身就是一種現場的舞臺藝術。就像早期的流行娛樂類別，搖滾樂音樂會經過從服裝、道具、燈光等全方位的包裝出現在觀眾面前時，或許能激發現場觀眾更強共鳴。不過，來自大洋彼岸的英國人卻在搖滾音樂劇的探索上有了進一步的發展。此時的美國人已經感覺到了霸主地位受到了威脅。

70年代以後，隨著戲劇運動的開展，紐約戲劇史上並存著三個與百老匯有關的名詞，即「百老匯」、「外百老匯」（Off-Broadway）、「外外百老匯」（Off-Off-Broadway）。它們各自所涵蓋的層面最能體現美國當代戲劇發展的時代特點。外百老匯和外外百老匯從某種意義上來說，都是對抗百老匯的產物。美國戲劇的三個百老匯之爭是嚴肅戲劇、探索戲劇與商業戲劇、傳統戲劇相互滲透的歷史。音樂劇的發展也不例外。

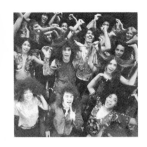

When the moon is in the Seventh House
and Jupiter aligns with Mars
Then peace will guide the planets
And love will steer the stars

This is the dawning of the age of Aquarius
The age of Aquarius
Aquarius! Aquarius!

頹廢的一代──《長髮》

　　一部名為《美國部落的愛情搖滾》的劇目於1967年10月29日在外百老匯的喬斯夫・帕普的紐約莎士比亞戲劇節的公眾劇院上演。劇情的發展並不緊湊，導演是格拉爾德・弗立德曼，方式比較傳統。上演了一個半月後，遷入紐約西區的一家夜總會後，該劇的聲望開始向上攀升。年輕的邁克爾・巴特勒成為新一輪演出的製作人。1968年巴特勒對它進行了全方位的重新製作並改名，擔任總譜作曲的蓋爾特・馬克德蒙特將流行音樂的元素引入了創作，增強了電子音樂。使1968年4月29日到百老匯比爾特莫劇院上演的劇目更具時代感，該劇終於成為60年代最賣座的音樂劇之一，共上演了1750場，登上60年代音樂劇演出場次排行榜的第四名。當時在全美還有7家巡演團體在上演該劇，還曾在紐約西區的Cheetah夜總會上演。這就是搖滾嬉皮音樂劇《長髮》。

劇目檔案
作曲：蓋爾特・馬克德蒙特
作詞：吉羅姆・拉格尼、詹姆斯・拉多
編劇：吉羅姆・拉格尼、詹姆斯・拉多
製作人：邁克爾・巴特勒
導演：湯姆・奧祁根
編舞：朱麗・阿倫諾
演員：斯蒂夫・卡瑞、羅納德・迪森等
歌曲：「寶瓶座」、「曼徹斯特」、「我得活著」、「毛髮」、「我會去哪裡」、「你早，星光」、「讓陽光照進來」等
紐約上演：比爾特莫劇院 1968年4月29日 1750場

　　從外百老匯進入公眾劇院，《長髮》是第一部獲得巨大成功和國際聲望的搖滾音樂劇，也成為了解60年代社會思潮的一個好窗口。有人說60年代是屬於青年的時代。那時，美國青年在反戰，中國大陸青年「造反有理」、法國青年鬧學潮、中國香港青年反英抗暴。青年們內心燎原的激情，起初是為了改變世界的秩序，但很快便發展成了他們的生活方式——「嬉皮」、破牛仔褲、怪異髮型、搖滾樂、迷幻藥、紋身、放縱的性愛等。

　　《長髮》的劇情進展並不緊湊，但政治上是明顯而又強烈的反越戰內容。該劇的主人公是一群嬉皮和輟學的學生，他們的反戰情緒以及對現實的批判在劇中得到了充分表達。主要人物有即將應徵入伍去參加越戰的男主角克勞德，被開除的高中學生伯格和紐約大學的學生、富家女西拉，一位懷孕卻不知道孩子父親是誰的姑娘珍妮等。朋友們想方設法為克勞德上前線設置障礙，但是仍然沒能使他逃避軍役。對現實的不滿使得他們只能在大麻的幻覺中找尋幻想。

　　該劇結合了搖擺舞的音樂、光影的閃爍、觀眾的參與、青年的汙言穢語和混雜於高音喇叭中以及一片嘈雜聲裡的裸體表演。第一幕結束時，為反映嬉皮們為反對徵兵而舉行裸體抗議的場面，就有大多數演員全裸的場景出現。除此之外，該劇也有吸毒、同性戀之類的社會問題的描寫。

　　劇中許多青年男女演員們本身就是嬉皮——「垮掉的一代」，他們有強烈的反政府、反戰爭的情緒。他們在現代派的搖滾音樂以及嬉皮的吟詩中宣洩自己、麻醉自己。他們打破傳統與秩序的表演，把這種情緒從舞臺蔓延到觀眾席，去擁抱觀眾，還請他們上臺參與表演。

　　該劇的作曲是20世紀美國多產而傑出的作曲家之一蓋爾特·馬克德蒙特。他的代表作有《長髮》和《維諾納的兩位紳士》等。他涉及的音樂領域非常寬，從音樂劇到芭蕾舞劇，從電影音樂到室內樂、樂隊音樂等，他的音樂風格也豐富多彩，從爵士樂到鄉村音樂，從福音歌曲到古典音樂應有盡有。

　　他為《長髮》創作的極富感染力的現代音樂，給人們留下了深刻的印象。該劇的歌詞很奇怪，並非傳統劇院式的，歌詞常常是為了表達一種情緒，與劇情發展關係不大，而是像在吟詩，嬉皮的吟詩。其中「寶瓶座」（Aquarius）、「讓陽光照進來」（Let the Sunshine in）很為流行。它們恰恰契合了當時英國的反叛年代和美國強大的反政府運動，因而一再走紅。

　　搖滾樂並不普遍適合於任何一種劇目，這種音樂風格在表達情感上有局限性。但當劇情需要搖滾宣洩感情時，搖滾音樂劇的出現就順理成章了。《長髮》植根於當年美國強大的反政府運動，政府在堅持一場不道德的非正義戰爭，《長髮》用音樂劇的形式充分表現了這種不可壓抑的憤怒和不滿。百老匯還未曾有過如此公開攻擊現行政治和社會的激進劇目，更未曾有這種如此反傳統的藝術表現。大多數美國人不至於因反抗情緒而蓄長髮和誇張性地穿著破舊衣服。他們不贊成去打那個根本打不贏的戰爭，但他們也不清楚嬉皮們在幹什麼。許多人想知道這些敢愛敢恨，宣揚「和平與愛情」的嬉皮是怎樣的，又不敢真正扎入嬉皮中去，還是看戲最保險。

　　該劇的導演是著名的激進派導演湯姆·奧郝根。他在車庫裡和閣樓上的天才設計，使本來鬆散的故事變得光彩起來，並開發出了60年代先鋒派劇景和舞蹈的導演風格。該劇的巡演還創造了一些新的商業運作形式，為百老匯戲劇界帶來了不少的活力和經驗，使低成本音樂劇成為可能。比如大篷車演出公

Chapter 4 ｜「探索」型音樂劇

司，以及組建當地演出劇組等。這些做法不僅降低了運輸和演員的成本，還培養了當地的觀眾。該劇還為並非明星的青年人建立起了一種信心，以低成本起步，到外百老匯碰運氣等思路，後來都成為了範例。

《長髮》的上演在社會上激起了很大的迴響，商業上也取得了相當的成功。不過，東尼獎的投票人卻否認了《長髮》的重要性，而將最佳音樂劇的榮譽給予了音樂劇《哈里路亞，寶貝》，《長髮》只獲得1969年東尼獎最佳音樂劇獎等諸多獎項提名。然而那部由朱麗‧斯蒂尼和考姆登以及格林創作的音樂劇《哈里路亞，寶貝》卻早就落幕了。

《長髮》所招致的批評主要來自傳統勢力。還是《紐約時報》的評論家克里弗‧巴尼斯將最令人鼓舞的話語給了《長髮》，他說：「作為時代的真實呼聲，《長髮》比百老匯歷史上任何一部音樂劇都強烈、真實。」巴尼斯在當時還將自己尖銳的筆觸指向了那些當時輕浮的音樂劇。

搖滾樂的發展與這一反叛年代的動盪分不開，搖滾音樂劇的上演和成功也必然與這一時代主題息息相關。嬉皮們有一些過分的行為，但其中心是反對僵化的社會，並試圖把生活中物質主義價值轉向精神價值，這些正是當年美國的主流文化，並在一定程度上成為美國文化的核心，《長髮》在那個年代的文化轉變中做出了一份貢獻。

《長髮》的電影版

1979年該劇被改編為電影，這個版本更像是一部懷舊之作，故事結局做了一些修改，伯格偶然換上克勞德的軍裝後就被召令赴越南作戰，就這樣伯格在沙場丟掉了性命。

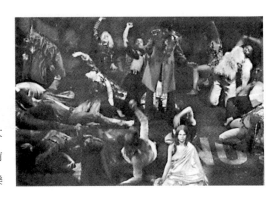

　　《長髮》直接影響了以後出現的許多偉大傑作，如《合唱班》、《貓》等劇，它的大膽前衛的創造模式，衝擊了相對保守的百老匯音樂劇界，給音樂劇界帶來許多新的活力和經驗。然而搖滾音樂劇絕非是唯一的發展方向，鍾情於《長髮》的那位《紐約時報》的評論家曾經聲稱「搖滾音樂劇」是百老匯音樂劇發展的唯一希望，可是自從搖滾樂佔據流行音樂領地開始，這種論調便站不住腳了。

　　1977年巴特勒曾複排過《長髮》，只上演過一個月，收效甚微。2001年3月10日，舞蹈編導吉姆‧達迪又在萊茫德劇院推出了新版《長髮》。達迪認為重新將《長髮》搬上舞臺的目的並非是去重溫60年代的歲月，而是進行一次今昔對比，尋究幾十年來個體和群體的變化。當然最令他興奮的還是對當年的音樂進行一次巡禮。戰爭、宗教、毒品、性愛、環境、時尚、政治觀點等這些在音樂中所蘊含的主題都非常現實，不僅僅與60年代的年輕人相關。

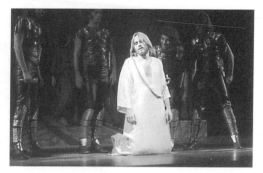

百老匯的搖滾聖經故事

——《耶穌基督超級巨星》另譯《萬世巨星》 和《上帝之力》

　　20世紀70年代，以《聖經》故事為題材的音樂劇開始活躍在歐美的音樂劇舞臺上。搖滾樂與宗教結合在一起了，同類型的音樂劇在70年代成為了一個熱點。從1970年的《兩個接兩個》開始，到1971年安德魯‧勞埃德‧韋伯的《耶穌基督超級巨星》和斯蒂芬‧斯契沃茲的《上帝之力》，再到1976年在布魯克林音樂學院上演的《約瑟夫與神奇夢幻五彩衣》，以及1976年《要和上帝比拳，你的胳膊太短了！》等。

　　這些劇目都是流行音樂的邊緣作品，在美國取得了巨大的成功。其特別之處在於用搖擺舞的風格和搖滾樂的語言來描繪耶穌基督，有的還以喜劇的形式展現在舞臺上。搖滾樂這種流行音樂形式跟代表著至高無上的上帝聯繫在一起，並且對神聖基督的神聖生活給予全新的解釋，引起什麼軒然大波也就不足為奇了。

I don't know how to love him,
What to do, How to move him
I've been changed,
Yes really changed
In these past few days
When I see myself,
I seem like someone else
Should I bring him down,
Should I scream and shout
Should I speak of love,
Let my feelings out
…
I want him so,
I love him so

《耶穌基督超級巨星》

1971年10月12日馬克‧赫林格劇場沸騰了，那天不僅僅是初出茅廬的韋伯最快樂的夜晚，因為這位英國青年將在百老匯首演他的第一部音樂劇《耶穌基督超級巨星》，更是倫敦西區向百老匯正式發起挑戰的開端。該劇是音樂劇歷史上一個里程碑式的作品，該劇透過年輕的音樂語言，犀利而一針見血的歌詞，從單曲唱片到百老匯，再到大銀幕，一路創造了相當輝煌的成績。於1971和1972年相繼在百老匯和倫敦西區首演，在百老匯共連演了720場。

《耶穌基督超級巨星》首先作為英國的一張暢銷唱片進入美國，後來成為在百老匯上演的第一部成熟的搖滾音樂劇或被稱為「搖滾歌劇」。它的成功說明了並非只有美國人才能發展音樂劇。

經過六七個春秋寒暑的激盪，加之兩人對搖滾音樂的愛好一拍即合，安德魯‧勞埃德‧韋伯和蒂姆‧萊斯的創作火花終於迸發出耀眼的光芒。兩個年輕人終於推出了震撼人心的搖滾音樂神話劇《耶穌基督超級巨

劇目檔案
作曲：安德魯‧勞埃德‧韋伯
作詞：蒂姆‧萊斯
策劃：湯姆‧奧郝根
製作人：羅伯特‧斯汀格胡德
導演：湯姆‧奧郝根
演員：傑夫‧芬霍爾特、尤文尼‧伊里曼等
歌曲：「人們頭腦中的天堂」、「傳聞說些什麼」、「迷惑不解」、「一切都好」、「耶穌必須死」、「和散那頌歌」、「皮勒特之夢」、「神廟」、「我不知道如何愛他」、「最後的晚餐」、「格色馬尼」、「皮勒特與基督」、「何洛德王之歌」、「我們能不能從頭開始」、「猶大之死」、「受難」等
紐約上演：馬克‧赫林格劇場 1971年10月12日720場

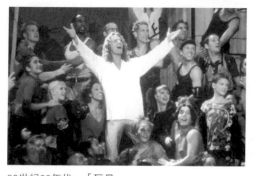

20世紀60年代,「巨星」一詞剛被廣泛使用,而且大部分用來指搖滾巨星;耶穌在他那個時代正如今日的搖滾巨星,有一大群狂熱的追逐者。因此用搖滾樂來描述這段故事似乎沒有什麼不妥,反而有「借古喻今」的效果;蒂姆·萊斯認為,以自己當代習慣的語言和音樂來看待自己的信仰,又有什麼不應該呢?

星》,這是一部採用搖滾樂形式的宗教題材音樂劇,是一部卓越的音樂典範,同時這也是一部對經文、人物、人與人之間的關係進行心理探索的劇目,是史詩與搖滾歌曲的融合。

劇情跳離聖哲的觀點,而以猶大的眼光來主導整個耶穌受難的過程,耶穌12門徒中的「叛徒」猶大,以既是旁觀旁白者又是參與者的布萊希特式疏離劇場的演出方式,重新詮釋了耶穌釘死於十字架前幾天的事因,故事的核心就是耶穌與猶大的關係。韋伯把一個世人熟知的古代故事用搖滾來表現,著力於民眾與個人責任感之間的衝突與摩擦,的確是令人震驚的創新!

猶大對於耶穌其他門徒的盲目和虔誠感到苦悶,他們擁戴耶穌為上帝之子,將他的話更是奉為聖旨。據說,耶穌是一個無所不能,無所不會的人,他的頭上出現了一輪巨大的光圈,使人民能在黑暗中清楚地看見他。耶穌不斷地為人民做好事,免費為百姓治病,慢慢地越來越多的人崇拜他、信仰他。他從信仰者中招了12位門徒,經常給他們講天國的道理。但是在猶大的心目中,耶穌只不過是一個人,是約瑟和瑪麗亞的兒子、拿撒勒人。而且,耶穌也有他自己的情感世界,以他和昔日放蕩女子瑪麗·瑪格達麗妮的關係為證。

耶穌救苦救難的善行遭到了官吏和祭司們的嫉恨,他們串通一氣,用銀幣買通了耶穌的門徒——加略人猶大。耶穌和猶大之間的裂痕變得越來越深,耶穌的三個反對者都是為了自己的原因陷害了耶穌。耶穌被捕後,被定以「謀叛羅馬」、「自稱猶太王」的罪名。耶穌清楚他自己的命運以及等待著他的死亡,雖然他曾希望避免死亡,但他卻又屈服於命中注定的結局。他受盡了打罵和侮辱後,被處以死刑,釘在十字架上,慢慢受苦而死。

韋伯心目中的「超級巨星」是被不能控制的力量所驅趕,逐漸走向毀滅自身的,所以他的受難並沒有優雅懸掛的臂膀,也沒有沐浴在光線下的

電影版《耶穌基督超級巨星》
曾執導過電影《屋頂上的提琴手》的導演諾曼・傑維森將這部音樂劇搬上了大銀幕。影片將一群嬉皮觀光族設計為耶穌基督最後一週生命的目擊者，這種設計直接把故事本體抽離了神話情境，讓它與歷史若有若無地牽連著，成為可能發生在此時此刻的事情。

軀體，而是對死亡原始、殘酷的寫照。恰似莎士比亞的悲劇角色給人留下的動人心魄的力量。韋伯強調的是耶穌人性的一面，而非其昂然殉教的神聖情操。猶大意識到自己被上帝利用成為了耶穌受難的工具，這位受盡苦難的人將被人們永遠當成「巨星」，猶大自盡。耶穌死後第三天復活了，他顯靈在門徒的面前；第40天，耶穌升入天堂。

　　雖然70年代的「耶穌」在百老匯的歷史上有不可磨滅的功績，但是當年的製作仍令韋伯不甚滿意，後悔沒能將製作權給他的偶像哈羅德・普林斯，最重要的是，這部作品在製作上的遺憾使韋伯下決心要創建自己的製作公司。25年後，安德魯選擇了蓋爾・艾德華茲來執導該劇複排。

　　雖然留下了遺憾，但是韋伯的這種首創精神足以使他成為當代首屈一指的音樂劇作曲家。韋伯的音樂正是流行、搖滾、西部鄉村和美聲的綜合體，他不僅拓寬了音樂劇的表現手段範圍，還巧妙地讓人們接受了主題嚴肅的音樂劇也可以用現代、活潑的輕音樂甚至是搖滾樂詮釋的觀點。該劇不僅具有現代感，而且歌曲通俗上口。在配器上也打破了管弦樂的限制，將電聲樂器引入音樂劇，加強了它的時代感和表現力。

　　劇中有許多歌曲都成為了經典。在門徒聚會中，瑪麗為耶穌塗油，同時唱出一曲「一切都好」（*Everything is Allright*），卻被猶大打斷，質問她為何不將香油救濟窮人……在耶穌被審判後，群情激盪，混亂中，瑪麗獨自一人唱出劇中最膾炙人口的「我不知道如何愛他」（I Don't Know how to Love Him），以人性情慾來解釋聖經中的神人關係，表現了瑪麗對耶穌的困惑與情感。而「超級巨星」則以猶大領唱與和聲來表現「凡人」對耶穌的質疑，也代表了人性對信心的礪煉。

　　新鮮大膽的嘗試，觀眾反應出奇得好。但這部以節奏強烈的搖滾曲風

2000年新版《耶穌基督超級巨星》。新版本是在1996年倫敦複排版基礎上拍攝的，具有極強的時代感。

Chapter 4 ｜「探索」型音樂劇

新版音樂劇《約瑟夫與神奇夢幻五彩衣》
該劇是萊斯和韋伯的處女作。經過不斷加工修改,逐漸成為一部深受兒童歡迎的音樂劇。「約瑟夫」是聖經故事的一個章節,故事內容充滿了探險式的傳奇色彩。這個版本根據倫敦1991年的舞臺版改編,1999年7月26日該劇採用了7臺攝影機同時拍攝,製作十分精良,無論是美服道具還是科技手法都堪稱完美。

來表現耶穌基督的「前衛」形式,還是令當時的評論界大有微詞,劇情中的質疑與反叛無疑是對傳統宣戰。該劇還引起了許多宗教團體的抗議,1973年同名電影的上映更是引起宗教界的反對。這樣的批評反而使他們交了好運,不僅唱片銷量大增,還獲得了葛萊美獎。經此一役,韋伯的音樂天才也開始初露鋒芒。

《耶穌基督超級巨星》的一炮而紅,使韋伯和萊斯信心大增,1972年兩人再接再厲完成了舊作《約瑟夫與神奇夢幻五彩衣》的獨幕音樂劇,1981年在紐約首演。這是一齣由說書人以生動、現代感的方式帶出古老聖經的故事。原是男聲清唱劇,但後來增加許多女聲部分,連男說書人也換成了女說書人,劇中還有一般音樂劇中少見的兒童合唱團部分,音樂性強且風格既溫馨,又熱烈。

1973年兩人第三度合作《雅各的旅途》,反應平平。可惜後來兩人為創作題材挑選意見不同,以及《耶穌基督超級巨星》拍攝電影的酬勞問題而發生了爭執,最終導致分道揚鑣。

70年代的蒂姆・萊斯和安德魯・勞埃德・韋伯,後來成為了世界著名的蒂姆爵士和安德魯爵士,可以說他們引領了一個音樂劇時代。

《上帝之力》

　　美國的評論家對於斯蒂芬・斯契沃茲採用同樣題材創作的音樂劇給予了極大的寬容，這便是《上帝之力》。這部投資很少的外百老匯作品異乎尋常地成功了，而且還成為一度佔據學校劇院和社區劇院的劇目。

　　1971年5月17日《上帝之力》首先在外百老匯格林威治村切瑞・萊尼劇院登場，共連演了2124場。該劇在百老匯正式的首演是在1976年6月22日的布羅德赫斯特劇院，這個版本上演了527場，所以該劇共計上演了2652場。

　　《上帝之力》在聖馬修的《福音書》基礎上改編，編劇、導演是約翰・邁克爾・特貝拉克。該劇講述了耶穌基督如何學會以愛心和快樂，而不是以仇恨和悲傷對待生活的故事。為達到最好的效果，該劇的演員包括不同年齡和不同膚色，有著不同的文化背景和不同的宗教信仰，其中有12位成年演員和12位孩子。

　　《上帝之力》營造出了基督最後七天的場景，小丑模樣出現的耶穌的

劇目檔案
作曲：斯蒂芬・斯契沃茲
作詞：斯蒂芬・斯契沃茲
編劇：約翰・邁克爾・特貝拉克
製作人：伊吉爾・蘭斯伯里、斯圖阿特・達坎、約瑟夫・貝拉
導演：約翰・邁克爾・特貝拉克
演員：拉瑪・阿爾弗德、戴維・哈斯科爾等
歌曲：「上帝指引之路」、「拯救人類」、「一天天」、「精益求精」、「好禮物」、「世界之光」、「回去」、「懇求你」等
紐約上演：切瑞・萊尼劇院 1971年5月17日 2652場

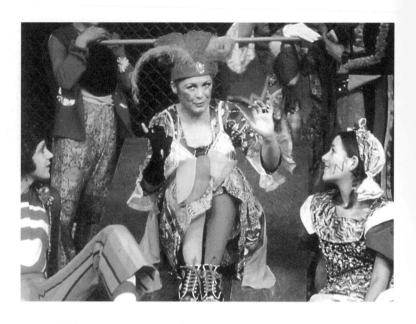

衣服上有「超人」的縮寫字母「S」的字樣，他的門徒則被打扮得像花孩子一般並以現代的方式嬉戲玩鬧著，還唱著「一天天」（*Day By Day*）、「好禮物」（*All Good Gifts*）、「回去」（*Turn Back, O Man*）等輕鬆愉悅的歌曲。

切瑞‧萊尼劇院上演的版本實際上已經是《上帝之力》的第三個版本了。這齣戲首演時並非是一部音樂劇，策劃人特貝拉克最早對《上帝之力》的構想本來是一篇碩士論文，在卡尼基技術學院他將這篇論文搬上了舞臺，演員都是學生。第二個版本的誕生地是在紐約一家著名的拉媽媽咖啡館，這次特貝拉克決定將它改編成音樂劇，並邀請了斯蒂芬‧斯契沃茲來擔任歌曲創作。斯契沃茲為該劇譜寫了許多成功的好歌，既琅琅上口，具有娛樂性，又是一次音樂劇歌曲創作上的新突破。歌曲和音樂類型豐富多樣，有搖滾樂、福音歌曲和拉格泰姆等風格。

可以說，自首演開始，《上帝之力》就以其猛烈的搖滾攻勢搶佔了一塊音樂劇的灘頭，並且在票房上打敗了勁敵《耶穌基督超級巨星》。從外百老匯到百老匯，在好幾個不同的劇院，該劇一路好運。一時間，全美還有7個巡演團體上演該劇。

1973年的電影版本由維克多‧蓋伯和戴維‧哈斯科爾主演。1988年該劇曾被複排，在外百老匯上演過248場。

I saw my problems and I'll see the light

We got a lovin' thing, we gotta feed it right

There ain't no danger we can go too far

We start believin' now that we can be who we are - grease is the word

They think our love is just a growin' pain

Why don't they understand? It's just a cryin' shame

Their lips are lyin', only real is real

We stop the fight right now, we got to be what we feel - grease is the word

搖滾的色彩——《油脂》另譯《火爆浪子》

搖滾音樂劇的進一步實驗在1972年，這就是由吉姆·雅克伯斯和沃倫·卡塞作詞、作曲兼劇本創作的《油脂》或名《奶油小生》。1972年2月14日《油脂》首演於曼哈頓東區的外百老匯埃登劇院，首演成功之後又搬遷到布羅德赫斯特劇院和羅伊爾劇院演出，成為最具商業性的搖滾音樂劇。到1980年4月13日，低成本的《油脂》還打破了《屋頂上的提琴手》保持的紀錄，創下了輝煌的演出成績。3388場的演出紀錄一直保持到又一部以舞蹈表演為特色的《合唱班》創下新紀錄。

該劇憑藉50年代風靡美國的搖滾樂和一個關於不知愁滋味的少年學生在中學裡尋找友誼和愛情的故事，深深地打動了美國人的心，有目的地諷

劇目檔案
作曲：吉姆·雅克伯斯、沃倫·卡塞
作詞：吉姆·雅克伯斯、沃倫·卡塞
編劇：吉姆·雅克伯斯、沃倫·卡塞
製作人：肯·維斯曼和馬克西尼·福克斯
導演：湯姆·摩爾
編舞：帕翠西亞·伯契
演員：巴瑞·波斯特維克和卡羅爾·迪馬斯等
歌曲：「夏夜」、「弗勒迪，我的愛」、「我們同去」、「油脂閃電」、「退學學生」、「這是最糟糕的事情」等
紐約上演：埃登劇院 1972年2月14日 3,380場

刺了搖滾時代的少年們穿衣戴帽、待人接物、行為舉止的種種流行病，給年輕的觀眾們心靈上的啟迪和教育，並把充滿懷舊情結的觀眾帶回了美國50年代青少年的種種流行時尚中。

丹尼和珊迪暑期在海邊旅遊度假勝地相遇，兩人一見鍾情，並一起度過了一個浪漫而短暫的夏天。然而好景不常，假期即將結束，他們不得不回到各自的學校，回到各自的生活中去，彼此都認為緣分只能到此為止。

丹尼回到芝加哥里德爾高中的第一天，又恢復了他時髦新潮的裝扮，還透出一種酷酷的感覺。原來丹尼是學校「肉餅宮殿」的小頭目，他的朋友肯尼基、杜迪、索尼、和普特奇等都很想知道他的假期是如何度過的。湊巧的是，珊迪也轉學到里德爾中學，遇到了「粉衣女士」的成員麗佐、弗蘭奇、簡和瑪迪，珊迪饒有興致地給她們講述她的暑期浪漫故事。

開學後，學生們從校長那裡得知，里德爾中學已經被選中為美國高中代表，他們的舞蹈表演將被電視直播。丹尼和珊迪又一次相遇了，丹尼對們的重逢感到既意外又驚喜，但他為了維護他小頭目的尊嚴，面對珊迪時表現得非常鎮靜而冷酷。珊迪感覺受到了冷落，悶悶不樂。失意的珊迪換上了緊身牛仔褲和時髦的髮型，加入了「粉衣女士」。一次聚會上，丹尼看到珊迪和學校的運動員湯姆很親熱，自己不但嫉妒不已，還遭到了別人的冷嘲熱諷。後來丹尼和珊迪找到了單獨相處的機會，丹尼為他的行為道歉，珊迪原

諒了他，兩人重歸於好。但是另一對小情人肯尼基和麗佐卻鬧翻了。

舞蹈表演的時候到了，丹尼與珊迪在一起，麗佐和萊奧搭檔，肯尼基帶著萊奧的女友察察出現。察察將丹尼從珊迪身邊搶走，兩人跳舞獲得了

50年代的時尚不老的青春
故事《油脂》2000年演
出劇照

第一名。珊迪流著淚在旁邊目睹了一切，她還聽說以前察察也曾與丹尼共度過浪漫暑假。

丹尼找到一個機會向珊迪表白，但隨後就參與了一次冒險活動。他和肯尼基賽車，差點發生危險。珊迪明白自己無法忽視對丹尼的感情，兩人再次和好。麗佐和肯尼基這次也言歸於好。

學期結束了，丹尼和珊迪終於明白他們之間的真情，學校裡每個人都沉浸在快樂中。

劇中兩首具有代表性的歌「rama lama lama」、「ka dingy dee ding dong!」成為膾炙人口的曲調。低級、善意的玩笑使很多美國人找到了久違了的娛樂。該劇成功的歌曲還有「夏夜」（Summer Nights）、「油脂閃電」

電影版《油脂》
1978年該劇被好萊塢搬上了銀幕，由當時17歲的歌舞明星約翰‧特納沃爾塔——現在的國際電影巨星扮演男孩丹尼，奧利薇亞‧紐頓‧強與他演對手戲。這部電影也成為好萊塢歷史上盈利最多的歌舞片。影片獲得四項金球獎和一項奧斯卡獎提名。

（*Greased Lightning*）、「退學學生」（*Beauty School Dropout*）等。

　　創作者吉姆‧雅克伯斯和沃倫‧卡塞是相交七年的朋友，一次聚會上兩人帶著些醉意，醞釀了一個反音樂劇傳統的計劃。他們決定丟棄「偉大的白光大道」（the Great White Way）的創作方式，而是採用50年代後期搖滾樂時代作為故事的背景和音樂的基礎。他們還決定採用形容時髦人士「油光粉面」或是含高熱量的「油膩食品」的一個詞作為劇名，這就是「油脂」。1971年2月5日該劇在芝加哥的實驗劇場拉開了帷幕，所以《油脂》的雛形其實是一臺在芝加哥貨車車庫上演的長達5個小時的業餘演出。儘管一開始，《油脂》的演員陣容都是些業餘份子，觀眾也是些演職人員的親朋好友，但是《油脂》仍然取得了難以預計並且抵擋不住的成功。

　　由於受到朋友們的鼓勵，他們得到了百老匯製作人肯‧維斯曼和馬克西尼‧福克斯的支持，也使卡塞和雅克伯斯充分意識到了該劇的潛力，他們毅然放下了手中的工作，滿懷著期待奔向了紐約。

　　埃登劇院的演出雖然得到了觀眾的認可，但是卻沒能得到評論界的好評，尤其是《紐約時報》給予了該劇不慍不火的評價，讓創作者大為失望。東尼獎評審委員會也將《油脂》拒之門外，理由是埃登劇院並不是百老匯的劇院。這一決定遭致製作人的不滿，最終《油脂》只獲得1972年東尼獎最佳音樂劇獎等諸多獎項提名。

　　由於劇中大量運用了在當時中學生中流行的時髦語言，以及隱喻著的性挑逗和性暗示，加之搖滾歌舞的極力渲染，因此極受年輕人的喜愛。隨著時光的流逝，大量淫穢的語言還被加入了對話中，吸引了更多年輕的觀眾。當然這些對話從未得到原作者的認可。

　　這部50年代搖滾音樂劇風格的作品還帶動了跨越影視的歌舞娛樂潮流。作為一部學校和社區劇場鍾愛的劇目，該劇有3個巡演團。隨著《油脂》的巡演，該劇掀起了一股不可遏止的流行文化熱潮。1978年該劇被好萊塢搬上了銀幕。

1993年複排版《油脂》在多米尼恩劇院開幕，科雷格・馬克拉契蘭扮演丹尼，為了挑選女主角，製作人在800名候選女孩中費盡了心思。最後幸運的光環終於照在美國演員德比・吉伯森身上。1997年該版本開始巡演。在倫敦，該劇從1993年起在康橋大學劇場成功的上演6年。1994年由湯米・吐溫監製的這一複排版也獲得了1503場的好成績，以及5項東尼獎提名。

　　該劇雖然是50年代的時尚，但是卻有著一種永恆的魅力，畢竟「不知愁滋味」的少年時光都大同小異。只要曾經有過純真初戀的中學時代，有過曾經開著老爺車兜風，或是帶著假身分證買啤酒喝的經歷的人們，都會愛上這部音樂劇。

Chapter 4 「探索」型音樂劇

Chapter 5

活躍在百老匯的歐洲巨型音樂劇

百老匯音樂劇 | THE GREATEST BROADWAY MUSICAL HITS OF THE CENTURY

四五十年代美國的音樂劇強勢橫掃整個世界，與紐約百老匯同為音樂劇重鎮的倫敦西區（West End），自然不是滋味。六七十年代以後，英國倫敦西區開始與美國百老匯分庭抗禮，擺開了挑戰的姿態，一種帶有很強烈輕歌劇色彩的音樂劇逐漸佔了上風。1963年被譽為「英國現代音樂劇之父」的巴特所創作的《奧利弗》掀起了與百老匯的首輪大戰，著實為音樂喜劇的故鄉找回了一些面子。巴特之後就是風起雲湧般向百老匯襲來的韋伯了！

巴特引領倫敦西區音樂劇挑戰百老匯

　　70年代著名英國音樂劇大師韋伯和萊斯的天才創作，更讓英國佬喘了一口大氣，他們極大地推動了音樂劇的發展，開創了音樂劇的新紀元。《歌劇魅影》和《貓》在百老匯和倫敦西區十幾年盛演不衰，與法國作曲家米歇爾‧勳伯格的兩部力作《悲慘世界》和《西貢小姐》被人們譽為音樂劇四大經典作品，而且全是在倫敦首演。這些音樂劇題材深刻，製作嚴謹，毋需電影撐腰就名揚四海。這些劇在音樂方面要求更高，力挽狂瀾地把音樂劇推向了更高的藝術境界。

　　在20世紀五六十年代以後，美國百老匯就已經有了創作悲劇的實踐，在後來不同的歷史時期，也有相當有分量的悲劇作品問世。1957年的《西區故事》就是一個成功的範本。這一時期歐洲音樂劇的悲劇傑作更加拓寬了音樂劇的適用範圍，如《悲慘世界》、《西貢小姐》等都是最好的證明。這些作品對戰爭與和平深切的思考使人們不再只滿足於接受欣賞輕鬆幽默風格，還驚歎於其中的驚人魅力和強大震撼力。因為《悲慘世界》給

Chapter 5 ｜ 活躍在百老匯的歐洲巨型音樂劇

人類帶來了崇高的理想追求：正義、平等和人道主義。《西貢小姐》讓人領會到非正義戰爭的殘酷和給人生造成的悲劇。

八九十年代後，由於歐洲巨型音樂劇的興起，音樂劇更成為了一種「多媒體」新視聽藝術。不過隨著現代科技高度發展而來的產物——「巨型音樂劇」也並非是音樂劇發展的唯一出路，雖然它昭示著音樂劇的高度繁榮，但是也給音樂劇帶來了深深的憂慮，歷史上無數的藝術家經過不懈的努力，終於使音樂劇擺脫了華而不實的名聲，如果「巨型音樂劇」只追求舞臺設計上的譁眾取寵，將會引導音樂劇重蹈覆轍。不過幸運的是，歐美不少的藝術家已經看到了這個危機，於是他們在一方面竭力製造舞臺噱頭的同時，也在挖掘主題更深邃的意義。隨著音樂劇的創作日趨穩定，音樂劇的「類型化」趨勢也在逐漸增強。

*Food, glorious food! Hot sausage and mustard
while we're in the mood, cold jelly and custard
pease pudding and save-loys, what's next? is the question
rich gentlemen have it, boys, in-dye-gestion*

英國音樂劇之父巴特的代表作《奧利弗》

　　著名的音樂劇《奧利弗》根據英國19世紀批判現實主義
作家狄更斯的經典小說《霧都孤兒》改編。1960年6月30
日，《奧利弗》首演於倫敦西區阿爾伯里劇院。是西區60年
代最優秀的音樂劇，也是將大部頭的小說改編成音樂喜劇版
本的經典之作，加之又作了史無前例的大量的廣告宣傳，在
倫敦就連續上演了七年之久，共連演了2238場。後到歐、
美、日巡迴演出同樣大受歡迎，評價很高。從宣傳攻勢來
講，該劇創了紀錄，一直維持到音樂劇《耶穌基督超級巨星》
的出現。百老匯的版本完全是英國版的翻版，1963年1月6
日在紐約帝國劇院首演，共上演了774場。

　　19世紀的英國一個寒冷的深夜，英國倫敦的平民區裡，一個嬰兒剛剛
出世，他母親便離開了人世。誰也不知道那產婦是誰，她遺下的兒子便成

劇目檔案
作曲：萊昂內爾‧巴特
作詞：萊昂內爾‧巴特
編劇：萊昂內爾‧巴特
製作人：戴維‧梅里克、唐納德‧阿爾貝里
導演：彼得‧科爾
演員：克里夫‧里威爾、喬治亞‧布郎、布魯斯‧普羅契尼克等
歌曲：「可口的食物」、「愛在哪裡」、「想想你自己」、「小偷小摸」、「愉快的生活」、「我
　　　能做任何事」、「只要他需要我」、「快回來」等
紐約上演：帝國劇院 1963年1月6日 774場

英國現代音樂劇之父——萊昂內爾‧巴特

音樂劇《奧利弗》的詞曲作家是被譽為「英國現代音樂劇之父」的萊昂內爾‧巴特（Lionel Bart），這位並沒有接受過音樂方面正規教育的猶太天才因患癌症於1999年4月7日去世，終年68歲。

在美國作品一度主導倫敦舞臺時，巴特為英國音樂劇的復興發揮了重要作用，只是由於《奧利弗》最初財政上的失敗和巴特有酗酒的習慣，招致人們對他褒貶不一。不過作曲家安德魯‧勞埃德‧韋伯則對巴特大加稱讚，並說「在我看來，英國音樂界從未充分認識到萊昂內爾的音樂天才。」

了無名的孤兒。孤兒被本地教會收留，由女管事撫養，給他起了一個名字叫奧利弗。奧利弗9歲的時候，不能像有錢人家的孩子那樣進學校念書，而是和其他童工一起，日夜做著力不勝任的苦活，還常常食不果腹。性格倔強的奧利弗被大家推為代表，奧利弗因為在孤兒院中要求多吃一點稀飯而被賣到殯儀館中當學徒，奧利弗換了個新環境，生活過得稍好了一些。他參加出殯行列，行動規矩，合乎禮儀。老闆很滿意，但遭到年長學徒的忌妒，故意譏笑、侮辱他過世媽媽的人格。奧利弗忍無可忍，與其大打出手，被關在地牢中不許吃飯。沒想到地牢的鐵窗年久失修，竟讓奧利弗得以逃脫，一連步行了七天，奧利弗流落到倫敦街頭。

　　舉目無親，饑寒交迫，在絕望中，奧利弗認識了綽號「小精靈」的小扒手道契，道契帶他到一棟破敗的屋子裡，並經他介紹到老賊菲吉的扒手集團中，和一群小小偷為伍。賊首菲吉見奧利弗聰明伶俐，很是喜歡，便要他和道契一起上街去偷竊。奧利弗隨著小精靈出發到鬧市執行第一次偷竊任務，道契行竊時失手，奧利弗心虛，拔腿逃跑，因此成為替罪羔羊，被紳士勃朗羅拘留送上法院，判刑三個月。勃朗羅於心不忍，目睹真相的書店老闆適時出現證明奧利弗無辜，勃朗羅把無罪釋放的奧利弗帶回家撫養。

　　被竊的主人是倫敦富翁勃朗羅，因自己冤枉奧利弗很感歉疚，又見他可愛又可憐，便將他領回家去。奧利弗到勃朗羅家後，受到老人的寵愛，既不愁吃穿，還能上學讀書。不料，勃朗羅有個名叫孟斯的親戚，追究奧利弗的身世，發現原來他是勃朗羅的外孫，那勃朗羅的全部家產便要由他繼承。孟斯企圖謀奪這筆財產，便將此事嚴守秘密，還和竊賊比爾勾結，企圖謀害奧利弗。

深怕奧利弗揭露組織秘密的菲吉和大扒手比爾，設計把奧利弗拐回，決定由比爾的妻子南茜出面，冒充奧利弗的姐姐，將他領回。不忍心看到奧利弗被摧殘的女招待南茜悄悄通知勃朗羅，相約在午夜時分往倫敦接回奧利弗。此時，勃朗羅已從奧利弗母親的遺物得知他是自己侄女的私生子。比爾知道了南茜的所作所為，把南茜活活打死，並劫持奧利弗逃到菲吉的老巢。勃朗羅在家等候南茜，到了約定之期，不見南茜到來。忽然聽到街上傳說南茜慘死，便報告警局。不料菲吉的狗卻出賣了他，帶著勃朗羅和大批警察包圍了他們，市民們也紛紛參加捉賊，聲勢浩大。菲吉下令小扒手們逃散，比爾被警察擊斃。失去一切的菲吉和小精靈重新搭檔闖江湖，奧利弗死裡逃生，被勃朗羅領回，祖孫團聚。

2000年加州演出版

《奧利弗》充滿了英國式的智慧和寬廣的胸懷，是一部激動人心、險象環生的音樂劇，劇中的次要人物即匪徒比爾和愛著他的不幸女人南茜，為該劇提供了回味無窮的音樂，「只要他需要我」（As Long As He Needs Me）就表現了一個沉浸在愛情中的盲目女子對情人毫無保留的愛，這首歌曲也成為音樂劇的經典愛情歌曲之一；奧利弗以滑稽的曲調講述了有問不完的問題的故事，而孤獨恐懼的奧利弗提出的感人問題「愛在哪裡」（Where is Love）長久以來更深深打動著聽眾的心。另外「我能做任何事」（I'd Do Anything）、「想想你自己」（Consider Yourself）等歌曲同樣能給觀眾帶來無與倫比的享受。

演出還創造了一個嶄新的布景概念，即令人眩目的巨大並行轉臺。轉臺將維多麗亞時代的倫敦一幕接一幕地在舞臺上自如地展現，令人眩目，可以說是西區的驕傲和代表作。另外，與百老匯舞蹈性較強的音樂劇不同的是，該劇沒有什麼舞蹈展現，這一度被美國人視為的弱點，現在看來，也是英國音樂劇的一個特點。《奧利弗》的演出形式，雖然有些美國的東西，但他真正的演唱和表演卻是英國傳統的。它的音樂基本是歐洲輕歌劇式的英國傳統方法，有些角色的唱法，完全是歌劇發聲法，這種風格多見

Chapter 5 ︱ 活躍在百老匯的歐洲巨型音樂劇

根據音樂劇改編的優秀同名歌舞片

這是一部純粹英國風格的音樂片，也是奧斯卡最佳影片史上唯一一部由英國編劇、導演、主演的歌舞片。該片榮獲了第41屆奧斯卡最佳影片、最佳導演、藝術指導——佈景、音響、音樂配樂5項大獎。

於歐洲歌劇院，演出以唱為主，與美國的一些具有典型音樂喜劇特點的劇目不同。劇中小主人公的滑稽、感人、孤獨、恐懼的情感空間給音樂創作提供了回味無窮的理由。

值得一提的是，60年代年輕的韋伯在音樂創作上還充滿了取材古典音樂的痕跡，自從在1965年初夏看了《奧利弗》後，17歲的安德魯與當時21歲的蒂姆兩人的音樂劇創作慾望從此被激發。

1994年12月8日，《奧利弗》的大型複排版重新在倫敦登場。1998年2月23日開始向百老匯進軍。

英國歌舞影片《奧利弗》就改編自巴特的這部同名音樂劇。該片導演是英國著名的卡羅爾·立德，由英國沃里克——羅米拉斯影片公司1968年出品。影片用70mm寬膠片拍成，色彩與氣氛都符合原小說。從1909年起，該小說已被數十次搬上銀幕。而1968年這部《奧利弗》可算第一次被拍成彩色電影並採用歌舞片形式。影片保留了原劇許多精采的歌舞表演，

例如奧利弗和孤兒們唱的《可口的食物》、《奧利弗》、《愛在哪裡》、《快回來》等13首歌都充滿生活氣息，幽默俏皮。影片還由著名舞蹈編導昂娜·懷特增加編創了許多段舞蹈的場面以適合美國人的口味。

影片中，導演一方面以流暢自然的手法拍出了狄更斯時代的倫敦中下層百姓風貌；另一方面，經過精心設計的多場大型歌舞和旋律悠揚的獨唱曲，則發揮出迴異於好萊塢歌舞片的英式風俗民情魅力。如：影片開場時安排孤兒院小孩排隊輪候稀飯的歌舞，其機械式的表演風格有強烈的社會批判氣息。另一場小精靈帶著奧利弗在平民市場中開眼界的大型歌舞會，其熱鬧豪華的視聽效果更勝於以同樣背景展開的《窈窕淑女》其中一景。

　　真正讓觀眾難忘的，還有天才童星馬克・李斯特一鳴驚人的傑出表演，以及編導處理菲吉扒手集團時所採取的那種「盜亦有道」的開朗歡樂氣息。馬克・李斯特擔任本片男主角時還不滿10歲，天真無邪的氣質和奧利弗始終未被犯罪污染的形象相得益彰。因此，他在地牢中獨唱思念母親的歌曲，和在勃朗羅家中陽臺上和小販合唱《如此美好清晨》一曲時，都顯得格外動人。莫朗迪飾演面惡心善的菲吉，無論是在示範扒竊技術的群舞，或是單獨抱著珠寶盒盤算何時退休的自彈自唱，都流露出老於世故的幽默感，為這部以負面題材為主的歌舞片添加了幾許喜慶氣氛。飾演小精靈的傑克・懷德，在兩年後再度和馬克・李斯特攜手演出《兩小無猜》，在市場上的轟動不下於本片。

Don't cry for me Argentina
The truth is I never left you
All through my wild days
My mad existence
I kept my promise
Don't keep your distance

一個透過音樂劇而聞名全球的女人——《艾薇塔》

　　音樂劇《艾薇塔》以阿根廷的傳奇人物貝隆夫人的故事為題材，敘述一個女子如何從一個平凡少女成為阿根廷的第一夫人，再成為影響整個拉丁美洲的傳奇女子的不平凡經歷。艾薇塔，這位傳奇女士在阿根廷人心中有著十分重要的地位，而透過這部音樂劇，這個女人逐漸聞名全球。

　　1978年6月21日《艾薇塔》在倫敦愛德華王子劇院首演，連演了2900場，獲得巨大成功。此劇由哈羅德·普林斯執導，伊蓮·佩姬因成功主演艾薇塔一角一炮而紅，與該劇同獲當年西區劇院協會獎。1979年5月8日《艾薇塔》首次踏上美國國土，作為洛杉磯第42屆輕歌劇節的劇目首演於洛杉磯多蘿絲·契安德勒展覽館劇院。該劇在洛杉磯上演9週，在舊金山上演7週後搬遷到百老匯。
　　1979年9月25日該劇在紐約百老匯劇院上演，並在這裡連演了三年零

劇目檔案
作曲：安德魯·勞埃德·韋伯
作詞：蒂姆·萊斯
製作人：羅伯特·斯汀格胡德
導演：哈羅德·普林斯
編舞：拉里·弗勒
演員：芭迪·呂泊娜·曼迪·帕丁基·鮑伯·高頓等
歌曲：「今夜星光燦爛」、「布宜諾斯艾利斯」、「阿根廷別為我哭泣」、「彩虹之旅」、「噢，
　　　多麼熱鬧的場面」、「金錢滾滾而來」等
紐約上演：百老匯劇院 1979年9月25日 1567場

分別由伊蓮‧佩姬和芭
迪‧呂泊娜主演的艾薇塔

九個月，共1567場。由芭迪‧呂泊娜擔任主角。曼迪‧帕丁基扮演了切這個故事的敘述者和旁觀者。該劇獲得了紐約戲劇論壇獎最佳音樂獎和最佳音樂劇、最佳編劇、最佳作曲、最佳女主角、最佳特色男演員、最佳導演和最佳燈光設計等7項東尼獎，1981年唱片獲得葛萊美獎。該劇隨後展開世界之旅，足跡延伸到世界各大洲。

　　凡對阿根廷歷史略有所知的人，無不清楚艾薇塔‧貝隆在阿根廷的影響力之深，這是一個受人愛戴也遭人誹謗的人物。

　　艾薇塔是阿根廷前總統胡安‧貝隆的第二任妻子，她出生貧寒，卻雄心勃勃，對未來充滿憧憬，但在那個時代，她得付出許多代價。在她年僅15歲時，就跟一個抒情歌手跑到首都，但歌手已婚，她只有流落街頭成了一名舞女。但具有美麗容顏的她，很快在一個攝影師的鏡頭下成名，還當過播音員和影視演員。從此艾薇塔輾轉在富人和官員中，直到她1944年1月22日在一次聚會上遇到貝隆上校——一個聲望上升的軍官。1945年10月21日與貝隆結婚後，年僅27歲的她，成為阿根廷第一夫人，也由此成為耀眼的政治明星。她在社會、勞工、教育等方面為阿根廷做出過卓越貢獻。她的一生是傳奇的一生，世人對她褒貶不一，既深受人民愛戴，被稱為「窮人的旗手」，也被富人們稱為「不擇手段的女人」。1952年7月26日艾薇塔死於子宮癌，其悲劇性的早逝，令人惋惜。年僅33歲的她，留下的故事確實深遠而耐人尋味。她曾哀感「永遠也不會被理解」，其實，人們對她的緬懷是很深的，畢竟，她悲慘的過去，不是她本人的過錯。

　　艾薇塔從貧窮到富貴的傳奇和悲劇性的早逝的故事，顯然是音樂劇或好萊塢夢幻機器的極好素材。

　　1976年英國傑出的作曲家安德魯‧勞埃德‧韋伯和作詞家蒂姆‧萊斯在倫敦合作推出單曲「阿根廷，不要為我哭泣」（Don't Cry For Me

Argentina），由朱麗葉·科文頓演唱。其發行量在1976年10月前便高居倫敦歌曲排行榜首位。歌曲回腸盪氣，聞者無不為之動容。韋伯駕馭旋律的天才和蒂姆在作詞方面的才華再度大放異彩。1976年11月，《艾薇塔》的專

真實的艾娃·貝隆

輯唱片在倫敦發行，這張唱片已經具備了改編成音樂劇的條件。在唱片製作人戴維·蘭德和羅伯特·斯汀格伍德的努力下，這張暢銷的唱片終於發展為音樂劇《艾薇塔》，又名《貝隆夫人》。

在音樂上，該劇顯得特別生動，探戈的拉丁風情，輕歌劇的動人旋律以及流行音樂的節奏全都融合進去。劇中音樂如「阿根廷別為我哭泣」以及旁白者切所演唱的「噢，多麼熱鬧的場面」（What a Circus）、「金錢滾滾而來」（Money Kept Rolling In）最具代表。

令人惋惜的是，正當韋伯和蒂姆的創作漸入佳境之際，他倆被樂壇評論家譽為珠聯璧合的合作卻難以為繼。由於人們通常總習慣將一個音樂作品的成就歸功於作曲家，而不大稱讚作詞家，蒂姆對此心裡頗不平衡。他認為韋伯不該獨享這一殊榮，自己理應得到世人更多的承認。兩人竟由此產生隔閡，進而在媒體上時有齟齬，最終導致分道揚鑣。80年代初蒂姆和韋伯之間的鴻溝越來越大。1980年，韋伯試圖請蒂姆·萊斯再度合作創作《愛情面面觀》，但蒂姆並未接受，《艾薇塔》就成為兩人的絕筆。

許多中國觀眾都是從瑪丹娜的一曲「阿根廷，別為我哭泣」知道根據音樂劇改編的同名電影《艾薇塔》的。這是一部華麗多彩的大型人物傳記片和史詩片，美侖美奐的服裝、場景，4000多名臨時演員的大場面拍攝，再

貝隆和艾薇塔的第一張正式官方照片

現了五六十年前的布宜諾斯艾利斯和一段不同尋常的歷史，讓人沉浸其中。

電影《艾薇塔》可以說早在原創唱片發行時就開始醞釀了，其籌拍和實際拍攝的過程更有許多傳奇般的故事。《艾薇塔》在百老匯首演之際，製作人羅伯特‧斯汀格伍德邀請阿倫‧帕克觀看此劇，並希望他將該劇改編成電影。羅伯特認為此片導演非帕克莫屬，然而帕克在拍攝完歌舞片《名望》後，並不想馬上再拍這類影片，無論羅伯特怎樣盛情相邀。15年來，許多大牌明星和許多大牌導演都與該劇擦肩而過，直到1994年羅伯特再次詢問阿倫‧帕克，帕克多年來一直關注著該劇的進展，其實，帕克對這一決定一直後悔了15年，15年後他終於非常高興地答應了羅伯特的邀請。這次，他沒再錯過機會。

由於最早被內定扮演艾薇塔的演員米切爾‧菲弗有了身孕，這一角色不得不重新再定，這可難壞了導演帕克，就在帕克一籌莫展之際，他意外地收到了性感女星瑪丹娜的來信。瑪丹娜為獲得該角色，寫了4頁親筆信給導演，她為爭取這個角色努力了8年。這時其他的主要角色已經敲定，片中切的扮演者是極富魅力的男演員安東尼奧‧班德拉斯。貝隆則由英國著名音樂劇演員喬納森‧普萊斯主演，他曾演過《西貢小姐》裡「工程師」一角。

為拍攝影片，帕克全力以赴，以原創唱片為基本依據，還搜集了有關

《艾薇塔》的巡迴演出版

Chapter 5 ｜ 活躍在百老匯的歐洲巨型音樂劇

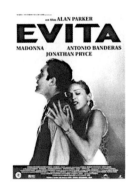

艾薇塔的所有紀錄片和每一本有貝隆夫婦和阿根廷有關的英文書籍、新聞畫報。1995年5月，帕克完成了劇本的創作，並對原創音樂和歌詞提出了諸多修改意見。帕克非常清楚韋伯和蒂姆這對「黃金搭檔」已分道揚鑣，但為了《艾薇塔》，他甘願當一回和事佬。意料之外，情理之中，韋伯和萊斯再度攜手，出色地完成了146處修改，並成功地創作出新歌「你一定愛我」（You Must Love Me）。

不可否認，瑪丹娜為扮演艾薇塔花費了相當大的心思。她專門師從備受尊敬的聲樂教授瓊‧拉德學習聲樂，三個月內，她拓寬了音域，並能調動她在過去的歌曲裡從未運用過的聲帶部分。她還努力改變以往作為流行歌手時在演唱上的一些習慣，以唱出韋伯歌曲的精髓。雖然韋伯聲稱為了遷就瑪丹娜的唱腔不得不給某些歌曲降調，但對一部電影而言，這樣的做法應該更適合普通大眾。

由於全片完全由歌曲和音樂貫穿，而不安排通常的對話，前期的錄音變得非常重要，瑪丹娜曾與一支84件樂器組成的交響樂團進行同期錄音，光在錄音棚就錄了4個月，每週7天，49段音樂就錄了四百多個小時，當然是一齣精品。

1995年2月，當劇組人員來到了阿根廷拍攝外景時，由貝隆創建的阿根廷現任執政黨「正義黨」黨員掀起一次抗議潮流，新聞界也進行了狂轟濫炸。他們根本無法接受一個性感歌星來扮演自己心目中的「聖女」形

瑪丹娜得到了艾薇塔這個角色

艾薇塔這樣一個有爭議的傳奇人物對女明星們都很具吸引力和挑戰力，一向有樂壇「壞女人」之稱的瑪丹娜，最終擊敗了梅莉‧史翠普、芭芭拉‧史翠珊、米切爾‧菲弗等勁敵，得到了這一角色。導演帕克認為自己更多是基於歌唱的角度選擇瑪丹娜的。對瑪丹娜來說，這一角色是一次在歌壇和影壇兩方面都出盡鋒頭的好機會，讓評論界承認她的表演功力。然而這部華麗壯觀的歷史劇雖然為瑪丹娜贏得一座金球獎，而且片中她所唱的「你一定愛我」也登上了美國單曲榜的榜首，但奧斯卡卻對它不屑一顧，甚至連一項提名都不給她！

瑪丹娜與艾薇塔——「阿根廷，別為我哭泣」

在這部影片中，瑪丹娜的魅力之源更在於瑪丹娜優美動聽的歌聲。沒有看過影片的人，很難想像唱慣搖滾樂的瑪丹娜會有如此優美的嗓音。《阿根廷，別為我哭泣》和《你一定愛我》幾首歌曲聽來更是沁心入肺、欲罷不能。

該片的音樂有著極為重要的主導作用。除了貝隆夫人在貝隆就職典禮上高呼「民主萬歲」那一小節之外，每個人物在每個地方都是歌唱。主題歌《阿根廷，不要為我哭泣》是一個典範，開場不久，切在吉他急促的伴奏下，旁觀著艾薇塔的葬禮，以流行曲風唱出。中場當貝隆在總統府陽臺上發表完就職演說之後，為狂熱的支持者邀出了第一夫人時，靜候多時的管弦樂隊伺機而動，奏起了一股觸及心靈的音樂，這時瑪丹娜唱起了深情雋永的歌曲。臨近終場，當身患疾病的艾薇塔即將告別人間時，仍是在陽臺上，仍是面對著密密麻麻的擁戴者，仍然是這首歌曲，瑪丹娜卻將它詮釋得盪氣迴腸！

象。「滾回去，瑪丹娜！」、「艾薇塔萬歲！」、「阿蘭‧帕克和他的英國特遣隊回家去！」的聲音此起彼伏。

面對抗議浪潮，瑪丹娜付出幾倍於他人的努力，憑藉執著而認真的態度終於得到回報。她為研究艾薇塔，建立了私人聯絡網，接連會晤年邁的貝隆黨人和反貝隆黨人，甚至去拜見總統，阿根廷總統也被她的誠心感動，答應出借總統府玫瑰宮陽臺。拍攝當天，當她出現在陽臺，演唱「阿根廷，別為我哭泣」時，4000名群眾演員和攝製人員都被深深地感動，以至人們都瘋狂了。在電影中可以見到這一真實感人的場面。

經過多年籌劃、改編自百老匯音樂劇的電影《艾薇塔》終於在1997年浮出水面，贏得了1997年三項金球獎，歌曲「你一定愛我」還獲得了1997年第69屆奧斯卡最佳原創歌曲獎。

Memory. All alone in the moonlight

I can smile at the old days,

I was beautiful then.

I remember the time I knew what happiness was,

Let the memory live again.

Touch me. It's so easy to leave me

All alone with the memory

Of my days in the sun.

If you touch me you'll understand what happiness is.

Look, a new day has begun.

善於裝扮的「長壽」《貓》

　　1981年5月11日，一部集歌曲、舞蹈、服裝、舞臺等各方面都達到極高水準的音樂劇作品《貓》上演，自從在新倫敦劇院首演以來，便在英國一炮打紅。8年後，《貓》在倫敦的上演場次達到3358場，成為英國戲劇舞臺演出場次的冠軍。1996年1月29日，《貓》以6141場的成績成為倫敦西區音樂劇歷史之冠。在英國家鄉和美國他鄉，《貓》都以其不曾衰頹的魅力長期活躍在舞臺上。1997年6月19日，《貓》打破了百老匯經典名劇《合唱班》所創下的紀錄，成為百老匯的「老大」。「從來不用他人的評語作招牌」的《貓》劇的海報，一向都是一雙眼睛和簡單的幾個字——「Cats: Now And Forever」。《貓》似乎真的實現了它的座右銘「現在及永遠」。

劇目檔案
作曲：安德魯·勞埃德·韋伯
作詞：T·S·艾略特（部分為特文·奴恩和理查德·斯汀格）
製作人：卡梅龍·麥金托什、真效用公司、戴維·吉芬
導演：特文·奴恩
編舞：吉利安·林恩
演員：貝蒂·巴克雷、雷尼·克勒門特、哈里·格羅勒等
歌曲：「傑里克貓」、「老岡比貓」、「朗塔塔格」、「老丟特羅納米」、「傑里克舞會」、「格莉莎貝拉」、「記憶」等
紐約上演：冬季花園劇院　1982年10月7日　7485場

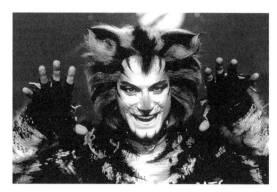

　　1982年10月7日，《貓》在百老匯的冬季
花園劇院上演，其演出也無愧於冬季花園的座
右銘——只演「有永恆生命力」的戲。十幾年
來，去紐約的人如果沒有到百老匯看一場
《貓》，大概和沒去看自由女神像一樣可惜。

　　《貓》劇使安德魯・勞埃德・韋伯的聲名如日中天，1981年該劇獲得
奧利弗獎最佳音樂劇獎，舞蹈編導吉利安・林恩榮獲音樂劇傑出成就獎，
該劇還捧回了晚間節目標準獎的最佳音樂劇獎，並一舉贏得1983年7項東
尼獎，包括最佳音樂劇、最佳特色女演員、最佳導演、最佳作曲、最佳編
劇、最佳服裝設計、最佳燈光設計獎等。該劇的百老匯原版錄音帶的銷量
已逾200萬，並獲得1983年葛萊美最佳演出錄音獎。在倫敦的首演錄音也
獲得1982年葛萊美最佳演出錄音獎。

　　1991年10月1日，《貓》成為美國最長的巡演劇目，在美國戲劇史
上，《貓》的四次巡迴演出時間相加總長為十六年零兩個月。1993年11
月，《貓》成為新加坡和東南亞地區上演的第一部重要的西方音樂劇，這
又是一個里程碑式的成就。

　　《貓》在全世界26個國家300個城市以10種語言（不過《貓》的劇名
在世界各地製作中，從未被翻譯成當地語言，一直都使用英文名稱）上演
過，在百老匯演出場次高達7485場，全世界現場看過《貓》的觀眾就有
5000萬人。《貓》還創造了輝煌票房收入成績，成為世界上票房最高的舞
臺劇。《貓》在全世界的總收入超過26億美元。在倫敦，該劇票房盈利
1.97億美元。

　　入主百老匯冬季花園劇場的幾十名演員是《貓》劇組從1.2萬名演員
中挑選出來的。韋伯更是帶著他的自信將《貓》帶到了紐約，果然「貓」
使他和製作人卡梅龍・麥金托什成了富翁。《貓》不僅製造了一個傑里克
貓的神話，而且也製造了一個音樂劇的神話，還給音樂劇帶來了一股「悲

Chapter 5 | 活躍在百老匯的歐洲巨型音樂劇

《貓》的商標形象

《貓》劇給音樂劇帶來的革命不僅展現在舞臺上，還體現在市場上。在這之前，許多音樂劇的附產品都只局限在一些劇目的紀念品上，諸如相冊、歌本或是T-Shirts等。而《貓》則將它那出眾的「兩隻貓科動物的、舞蹈著的黃綠眼睛」的商標形象延伸到了更多地方，咖啡杯、音樂盒、小塑像、賀卡、籃球帽、外套、聖誕裝飾物、罐頭、玩具、火柴盒、鑰匙鏈、小裝飾牌以及相關的書籍上……這兩隻貓眼睛和那首令人感動的歌曲「記憶」幾乎無處不在。

鳴」的流行風。這部類似於「活報劇」式的音樂劇強化了舞蹈、高科技的布置，也加強了現場音樂劇的魅力，使令人目眩的兩個小時幾乎每分鐘都充滿了神奇的力量。

該劇情節簡單，而且沒有太多的對話語言，劇中只是充滿著各種各樣的被賦予了高度想像力的貓。每一年，垃圾場旁邊的傑里克貓都會在一個月圓之夜舉行傑里克舞會，傑里克貓們聚集在一起，等待著他們的領袖老丟特羅納米的到來，好選取一隻能獲得重生的貓。每到這一時刻，各種各樣的貓們就會登場介紹自己，希望能去九重天，以便來生能有不同的生活。這些各具特色的「貓」由36位傑出的演員組成。

這天又到了傑里克舞會舉行的時候，一隻隻不同性格、不同外貌的貓相繼出現，每隻貓依次向來訪的人類解釋他們是誰，並且指出貓有三個名字：家庭裡日常使用的名字、較高雅文氣的名字和秘密的名字。

年輕天真的白貓維克多利亞跳起了獨舞「請到傑里克舞會來」（*The Invitation to the Jellicle Ball*）作為開場，接下來傑里克貓們在載歌載舞中盡情地展現著自己，拉開了一場場精采的表演的帷幕……

珍妮雅多茲是隻老岡比貓，白天懶心無常，可一到了夜晚，她卻變得活力無窮。

朗塔塔格，是一隻愛惡作劇、對異性魅力十足的貓。

這時，一隻瘸腿的年華已逝的老貓格麗莎貝拉出現了，她艱難地上場，外表襤褸憔悴，年輕時為了看看外面的世界離開了傑里克貓族，飽經了生活風霜，回到家鄉。但是由於她當年的背叛，其他的貓不接受她，將她趕出了舞會。

　　巴斯特夫‧瓊斯是隻頗為注重外表的漂亮的25磅重的貓，他把一天中的大部分時間都花在吃上；伴隨一陣雷鳴般的碰撞聲，警笛聲大作，一隻邪惡的貓麥克維蒂出現，製造混亂，傑里克貓們紛紛逃竄；蒙格傑瑞和朗普利蒂熱打破了寂靜，他們是兩隻愛開玩笑、愛惡作劇的四處流浪的竊賊貓；當仁慈而英明的領袖丟特羅納米到場時，整個傑里克貓族一片歡騰。他們準備了一些節目：在曼庫斯特拉普貓的主持下，群貓表演了一齣名叫「波里科狗進行曲下的佩克族與波里克族的可怕的戰鬥」（*The Awful Battle of the Pekes and the Pollicles together with The Marching Song of the Pollicle Dogs*）的戲。傑里克貓們穿著狗的衣服向對方不停地狂吠，直到有著一對神奇光亮眼睛的朗姆普斯貓的到來才鎮住了兩方戰鬥中的狗。他們的表演被邪惡的麥克維蒂打斷，傑里克貓們四散奔逃！老丟特羅納米平息了騷動，傑里克舞會如期開始，全體貓們跳舞歡慶……

　　格麗莎貝拉再次出現，渴望被貓族接受，加入歡慶，但是仍然無濟於事。她只好沉浸在回憶中，她沮喪而悲痛地唱起了「記憶」（Memory），誰能想到她當年是那樣的美貌非凡……歌曲感人至深、膾炙人口、風靡全

音樂劇《貓》的錄影版

在1997年末，韋伯終於聚集了全世界最精華的演員和劇組人員，拍攝了《貓》的錄影帶。從那時起，《貓》的優美旋律，超越了歐美的舞臺，在全世界各個角落放出，使沒有機會親眼看到舞臺上五彩花貓的觀眾，能一睹這部全世界最成功的音樂劇之風采。

編創者以其豐富的想像力，傑出的創造力，將貓的擬人化形象表露得淋漓盡致。該劇首演後，倫敦《星期日時報》評論說：「這是唱詞、音樂、舞蹈、舞臺設計、導演、指揮和全體演員的完美結合。」的確，這是一部每一環節都卓越非凡的劇目，否則，一部沒有完整故事情節的戲，也不可能達到如此登峰造極的成功。

Chapter 5 ｜ 活躍在百老匯的歐洲巨型音樂劇

球，很多人都會哼上幾句，可見其受歡迎的地步。

　　劇院貓嘎斯是一位老演員，曾經與他那個時代的最偉大的演員共事過，他正受著痛風之苦。鐵道貓斯金伯沙克斯是所有貓的友善大叔。

　　邪惡的貓麥克維蒂再次製造混亂。這一次，他劫走了領袖老丟特羅納米，然後假扮成他的樣子企圖威脅傑里克貓族。不過麥克維蒂的把戲被兩隻聰明的貓識破，一隻是被嚇壞了的小貓蒂米特，一隻是最性感的大個子貓鮑巴露瑞娜。麥克維蒂的惡行使他得到了一個渾名「犯罪的拿破崙」（The Napoleon of Crime）。在英勇的曼庫斯特拉普貓的帶領下，傑里克貓們打敗了麥克維蒂。他把電線弄短路使得所有的燈都熄滅了，傑里克貓陷入黑暗之中。這時魔法貓密斯特福利斯先生被魅力貓朗塔塔格請出，魔法貓用神奇的魔力召回了領袖老丟特羅納米。

　　老貓格麗莎貝拉再次出現，乞求親人們的原諒和理解，她的悲鳴「記憶」喚起了傑里克貓族的同情，終於接納了她。最後，老丟特羅納米選中了老貓格麗莎貝拉，並帶領她登上了九重天。

　　傑里克晚會要結束了，老丟特羅納米告訴人類旁觀者：就其獨特品行和差異而言，「貓很像你們」（Cats Are Very Much Like You）。

　　可以說，這個貓的世界就是一個濃縮了的人類社會，貓的故事就是一個現代寓言，世態炎涼、人情冷暖，應有盡有。貓的性格、身分林林總總、形形色色，也形象地影射出人類大千世界的豐富多彩。韋伯這種「世

T・S・艾略特

1948年諾貝爾文學獎的獲得者艾略特（1888～1965）原籍美國，1927年加入英國國籍。他先後在哈佛大學、牛津大學、巴黎索爾邦大學、莫登學院等歐美著名高等院校攻讀學位，精通文史哲等學科。他還有過當教師、銀行職員、出版社編輯和董事長的經歷，創編過頗具影響力的雜誌《準則》。他於20世紀初開始寫詩，逐漸成為20世紀西方最具創新精神的優秀詩人，艾略特的代表詩作有《教堂的謀殺》（Murder in the Cathedral）以及《老負鼠的實用老貓經》等。艾略特在英美詩壇開了一代新風，對整個西方文學產生了巨大影響。音樂劇《貓》將1983年的東尼獎最佳劇本獎頒發給了去世許久的文學家艾略特。

界觀」的音樂劇也是吸引世界各地觀眾的一個獨特角度。

與蒂姆・萊斯分手後，安德魯・勞埃德・韋伯的創作激情方興未艾。而且韋伯也不再選擇「歷史性」、「爭議性」的題材，而改為以輕快淺顯的題材為主。一部接一部精美絕倫的音樂劇作品在韋伯的筆下誕生。

1977年安德魯・勞埃德・韋伯就開始醞釀根據T・S・艾略特1939年為孩子們而寫的詩作《老負鼠的實用老貓經》（Old Possum's Book of Practical Cats）進行音樂的創作，原本只是實驗性的習作，後與特文・奴恩合作，才形成了音樂劇的戲劇結構。

艾略特本人對貓很感興趣，在朋友之間他的別名就是「Possum」（負鼠）。《老負鼠的實用老貓經》1943年出版。韋伯認為艾略特創作的這部作品中的很多篇章本身就極具韻律，而且為這位聞名於世的詩人作品譜曲，也是一項極具挑戰和誘惑的工作。韋伯的第一項計劃是組織一場選曲演唱會。艾略特的遺孀法萊麗・艾略特作為特邀嘉賓出席了1980年夏天的西蒙頓（Sydmonton）藝術節。而且還給韋伯帶來了一些艾略特生前沒有發表過的詩稿，其中就包括《貓》中最光彩的有關妓女貓格麗莎貝拉的敘述。艾略特當初沒有把這一形象放進書裡，是怕這個孤獨悲傷的形象會讓孩子們難過。韋伯從這些章節中感受到了豐富的音樂性和戲劇性，創作構想逐漸形成。韋伯和奴恩確定了戲劇框架後，在艾略特另一首「風夜狂想曲」（Rhapsody on a Windy Night）基礎上又改編了格麗莎貝拉著名的唱段「記憶」。這首歌曲也成為韋伯和奴恩對《貓》的重大貢獻之一。

接下來，這位24歲就擔任英國皇家莎士比亞劇團副導演的特文・奴恩請來了出類拔萃的設計師約翰・那佩爾。製作人麥金托什以重金與連續多年經營不善的新倫敦劇院簽訂改造劇院的台約，將原來的劇院改造成了可

為《貓》作曲的韋伯

Chapter 5 ｜ 活躍在百老匯的歐洲巨型音樂劇

音樂劇《貓》的導演兼部分作詞者特文・奴恩

旋轉的三面舞臺,其餘的改善都以演出為優先。這樣一來,新倫敦劇院成為最適合演出該劇的地點。

舞臺的特殊性正是音樂劇《貓》能長久地活躍在世界舞臺上,從倫敦到紐約,從紐約到日本,成為一部轟動世界的音樂劇的原因之一。

那佩爾不僅為劇中形形色色的貓們設計了各具特色,然而又萬變不離其宗的造型,在紐約上演時,他也對冬季劇院進行了一番別出心裁的改造。整個觀眾席被約翰・那佩爾改裝為一個巨型廢棄物垃圾場,觀眾滿眼看到的都是誇張的垃圾。等演出開始後,才會發現這裡還有一些令人出其不意的隱蔽洞口。

劇場天篷很低,上面還閃爍著無數的星星和貓的眼睛,觀眾進入劇場就像進入了一個「用真實物品創造出的幻景世界」。創作者希望在演出開始之前就能使氣氛十足,以求獲得與觀眾更大程度的親密。大多數觀眾會非常驚訝地發現他們距離演出場地是如此之近。

劇中總共有2000～2500個道具,在任何一個座位上,觀眾都能以自己的角度看到劇中垃圾處理場上1500個超大型的牙膏筒、碎碟子、碎卡通和其他各類垃圾。劇中使用了100多種道具(超過30多個假髮是由氂牛毛製作而成,只有格麗莎貝拉的假髮是真髮所製)以及250多套服裝。

長壽「貓」的魅力之一還有其中的歌曲。尤其是劇中幾度唱起的「記憶」,這首歌給流行音樂注入了新的活力,成為至今不衰的流行經典。在倫敦首演時,格麗莎貝拉的扮演者正是因主演《艾薇塔》而竄紅的音樂劇名伶伊蓮・佩姬,她以流行唱腔的方式詮釋了這首歌曲。不過值得注意的是市面上流通的歌詞並非真正的劇場版。有很多音樂家用不同的音樂形式來詮釋它,被錄製近600次,有150多位音樂家錄製過。如:紐約首演版演員貝蒂・巴克蕾、芭芭拉・史翠珊、約翰尼・麥西斯、貝瑞・曼尼洛(他的演唱曾進入美國排行榜前40名)、朱迪・柯林斯、林達・巴爾格德、德比拉・比尼、伊蓮・佩姬、莎拉・布萊曼等。曾參加錄製的著名樂隊有波

音樂劇《貓》的設計師約翰・那佩爾

士頓流行樂隊和里伯雷斯樂隊等。歐洲女歌手納塔莉·格蘭特用它表演泰格諾舞曲版本（Techno Dance）獲得成功，1994年成為歐洲舞曲的第一名；歌唱家普拉西多·多明戈與娜塔莉·科爾在其世界巡迴演出的一次現場直播節目裡演出了該曲的二重唱。

　　劇中精采的還有多種風格的舞蹈，尤其是那段長達十幾分鐘的「傑里克舞會」的舞蹈，令觀眾如癡如醉。隨著時代的發展，舞蹈視覺也不斷革新，舞蹈日益向著「多媒體」的方向發展著。「舞蹈多媒體」實際上是充分體現劇場綜合效應的舞蹈創作，這也成為一項「集體工程」。擔任該劇導演之一並為之編舞的吉利安·林恩曾在他的一篇文章「為《貓》編舞」中這樣寫道：「替一部嶄新的音樂劇編舞的導演，就像一位多元作家需要筆墨一樣，需要基幹演員。這個小組常常由助導，一對異性舞蹈演員，一名願意事後留下並照看演出的舞蹈領隊和一名富有創造力的傑出鋼琴家組成。」林恩深刻理解了艾略特的詩作和韋伯的音樂後，開始了創作。她終於成功了，為不同性情的貓編了一段段充滿生氣和感染力的舞蹈，在整個演出中捲起一陣陣熱浪。除了編舞家、助理編舞家、舞蹈領隊、演員以及鋼琴師之外，創作「多媒體舞蹈」還需要與燈光師、音響師等其他負責舞臺效果工程的專家協作完成。

　　音樂劇《貓》，就像它劇中的經典歌曲「Memory」一樣，如今已經成為百老匯的「回憶」。2000年 9月10日，是這部豪華音樂劇在百老匯的最後一場演出，當晚只開放給受邀的1500名朋友和樂迷參加。整場演出充滿了歡呼、尖叫與眼淚。韋伯一進場就受到觀眾的喝采，第一幕臨近結尾，一

約翰·那佩爾為貓設計的巨型遊樂場
《貓》除了在劇場上演之外，在日本是在大型的帳篷裡演出，在瑞士是在卡車車棚裡演出，在美國的巡演則是在各中小學的體育館裡。世界各地的《貓》都儘量製作得一模一樣，但也有例外：挪威版是發生在閣樓裡，瑞典版則在屋頂上開派對，芬蘭版的舞臺設計則充滿了對於未來主義的想像。

Chapter 5 │ 活躍在百老匯的歐洲巨型音樂劇

場盛大的舞蹈之後，觀眾站立鼓掌，這是當晚歷時最長的鼓掌，令演出一度中斷。這可是該劇第7485場的演出啊！演出結束後，韋伯邀請該劇的指揮、編舞和製作人上臺，當所有演職員與交響樂團向觀眾說Goodbye的時候，黃色、白色和銀色的紙屑從天而降，灑在演員和觀眾的頭上。韋伯發

格麗莎貝拉眾星圖

表感言，他說：「這是《貓》在百老匯的最後一夜，它在紐約推出時，已經是一齣成功的音樂劇，但是最初在倫敦上演時，我們是冒了很大的險。在此，我唯一想說的一件事就是，希望劇院能繼續冒險。」

幸運的是，音樂劇《貓》在它的誕生地倫敦西區仍然在持續上演，2001年5月11日是「西區貓」20歲生日。被冠以「現在和永遠」的「貓」仍站在倫敦音樂劇排行的最高位置。不過，這份幸運也只延續了一年，老「貓」還是在它21歲生日那天壽終正寢。如今，要想親臨《貓》劇現場的觀眾，只能追隨世界各地巡演團的腳步了。

音樂劇《貓》的舞蹈編導
及導演之一吉利安·林恩

Do you hear the people sing?
Singing a song of angry men?
It is the music of a people
Who will not be slaves again!
When the beating of your heart
Echoes the beating of the drums
There is a life about to start
When tomorrow comes!

音樂劇題材的突破——《悲慘世界》

　　《悲慘世界》是一部以法國大革命為背景，描述饑餓、貧困、愛情的膾炙人口的著名小說。維克多·雨果這部花費了14年的鴻篇巨著，要在3個小時內完成實屬不易。《悲慘世界》在法國可以說就好像《紅樓夢》、《西遊記》在中國的影響，可以想像改編它會面臨觀眾和劇評家們多麼大的挑剔；何況這原是一部法語版的音樂劇，由於語言的局限，使得英語國家的人沒有注意到該劇；更何況這是一部與百老匯風格完全不同的音樂劇。所以要想成功是何其困難。據說如果不是已故黛安娜王妃的慧眼，它的命運就難說了。

音樂劇《悲慘世界》著名的象徵

　　英語版音樂劇《悲慘世界》1986年12月20日得以在美國華盛頓甘乃迪中心歌劇院首演。1987年3月12日這一19世紀早期的文學經典終於被著名

劇目檔案
作曲：克勞德—米歇爾·勳伯格
作詞：霍伯特·克利茲門
策劃：阿蘭·鮑伯里、克勞德—米歇爾·勳伯格
編劇：阿蘭·鮑伯里、讓—馬克·納特爾
改編：特文·奴恩、約翰·卡爾德
製作人：卡梅龍·麥金托什
導演：特文·奴恩、約翰·卡爾德
編舞：凱特·弗拉特
演員：克爾姆·維爾金森、特倫斯·曼恩、蘭迪·格拉夫等
歌曲：「我做了一個夢」、「我是誰」、「房子的主人」、「紅與黑」、「一廂情願」、「你聽到
　　　人民的歌聲了嗎」、「在我生命中」、「一場小雨」、「帶他回家」、「空空的桌椅」等
紐約上演：百老匯劇院　1987年3月12日　6324場（Thru July 7, 2002）

Chapter 5 ｜ 活躍在百老匯的歐洲巨型音樂劇

可愛的小訶塞特跳起了爵士舞

我們對這張臉並不陌生，對於她千變萬化的造型也不會太吃驚，不過，這次的小訶塞特身著性感露腿裝和高禮帽可不完全為搞笑。2002年1月3日從百老匯傳來：音樂劇《悲慘世界》以6138場的成績超過了《合唱班》，登上了百老匯音樂劇排行榜亞軍的位置。目前該劇對三年後超過「百老匯之冠」《貓》信心十足。現在大師們考慮的是將這部音樂劇拍攝為3個小時的電視電影。這麼多高興的事情一併襲來，怎能不令小訶塞特忘乎所以大跳爵士舞。

製作人麥金托什搬上了百老匯舞臺。而且其票價賣到了當時百老匯歷史上的最高點50美元。在紐約上演後，該劇獲得了1987年東尼獎的最佳音樂劇作曲和編劇獎等8項東尼獎，1988年葛萊美獎的最佳百老匯原劇錄音獎。該劇在世界範圍內所獲得的國際大獎不少於50個。

到2002年3月12日，音樂劇《悲慘世界》已經上演15周年了，接待了850多萬觀眾，並賺取了3億7千萬的利潤。紐約版《悲慘世界》的製作費用為450萬美元，演出前的預售票款就達到了1200萬美元，創下了當時歷史新高。全世界有超過4500萬觀眾，總票房收入為18億美元。目前該劇在全球33個國家有43個演出版本，以20種語言表達著同樣的情感。

可以說，音樂劇《悲慘世界》的英文版本已經是一部新創作的作品了，在麥金托什的精心策劃下，該版本大幅拓寬了法文版的格局，不僅情節性增強，還更深刻地傳達出了雨果原著的精神——悲天憫人的博愛精神。《悲慘世界》帶來了人類的理想追求：正義、平等和人道主義。

1815年法國狄涅，在監獄待了19年的冉·阿讓被假釋，按照法律他必須隨時出示「離開證」。他是一個被社會永遠遺棄的人，只有主教善待他，但被多年的苦難折磨的冉·阿讓卻偷了主教的銀器。當他被警察抓住後，主教竟為了救他，哄過警察，並將兩個珍貴的銀燭臺送給他。冉·阿讓深受感動，決心重新做人，開始新的生活。

8年過去了，已經逃脫假釋的冉·阿讓早已把名字改成馬德蘭先生了，並成為一個工場主人和市長。工人中一個叫芳汀的女工有一個私生女訶賽特，女工發現後要求開除芳汀。可憐的芳汀拒絕了工頭的殷勤被解雇。為了給女兒買藥，芳汀變賣了她的首飾盒和頭髮，最後被迫去當妓女，為此，她感到非常羞恥。一次芳汀不堪受侮辱與一個顧客發生爭執，

這裡是上演《悲慘世界》的紐約帝國劇院。1990年10月17日，該劇從百老匯劇院搬遷於此，讓位給《西貢小姐》。

警察沙威要把她抓進監獄。

這時，「市長」趕來並要求將芳汀送到醫院。途中，市長為了救一名被飛奔的馬車撞倒的男子，將深陷的車輪用肩扛起。這非同尋常的力量引起警長沙威的懷疑，使沙威想起了當年監獄裡的第24601號犯人冉·阿讓。許多年來他一直在追捕這個逃脫的假釋犯，並說不久前他已經把這人抓到了。冉·阿讓不願讓一個無辜的人代自己坐牢，決定向法院坦白

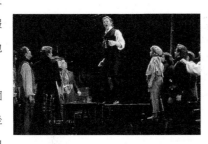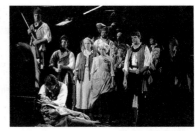

真相。醫院裡，芳汀彌留之際非常思念女兒，冉·阿讓向瀕死的芳汀保證「我會照顧訶塞特」（Will live in my protection），而且他確實一生忠實地履行了他的諾言。沙威趕到醫院逮捕冉·阿讓，但他逃脫了。

1823年，訶塞特已在開客棧的德納第家住了5年，德納第夫婦粗暴地虐待訶塞特，把年僅八九歲的她當作一個女僕，而對自己的女兒愛潘妮卻很溺愛。冉·阿讓發現後便付錢給德納第家，趁著夜幕和訶塞特一同前往巴黎。

九年後，市政府裡唯一對窮人表示出一些感情的拉瑪格將軍可能會死去，城裡出現了一次大騷亂。德納第之女愛潘妮暗戀著學生馬呂斯，而馬呂斯卻愛著訶塞特。在一間咖啡館的政治集會上，一群理想主義的學生們為革命做著準備，他們確信拉瑪格一死，革命就會爆發。當窮孩子伽弗洛什帶來了將軍的死訊時，學生們由安灼拉領導湧上街頭，得到民眾的支持。馬呂斯卻因對有過一面之緣的神秘的訶塞特的思念而心神不寧。

訶塞特也由於對馬呂斯的掛念而日漸憔悴，愛潘妮儘管自己愛著馬呂斯，她還是悲傷地把馬呂斯帶到訶塞特那裡，並制止她父親的幫派去搶劫冉·阿讓的家。冉·阿讓準備逃離這個國家，訶塞特和馬呂斯在絕望中告

Chapter 5 ｜活躍在百老匯的歐洲巨型音樂劇

克勞德－米歇爾‧勳伯格

別。德納第夫婦則打算在混亂中發一筆橫財。馬呂斯注意到愛潘妮參加了起義，讓她送一封信給珂塞特，使她遠離街壘。信讓冉‧阿讓截留了，愛潘妮重新來到街壘與馬呂斯並肩戰鬥。伽弗洛什揭發沙威是一名警察局的密探，此刻，善良而不幸的愛潘妮在街壘被子彈打中，倒在馬呂斯懷裡。冉‧阿讓趕到街壘尋找馬呂斯，正好碰到了沙威，雖然他有機會殺死沙威，卻給了沙威一條生路。冉‧阿讓向上帝祈禱保護馬呂斯。

　　第二天，彈藥沒有了，起義者全部被殺，冉‧阿讓背著失去知覺的馬呂斯逃到下水道中，碰到正在竊取起義者遺物的德納第。冉‧阿讓主動暴露自己，與沙威見面，請求沙威給他時間把馬呂斯送到醫院。沙威一生堅持的「正義」原則被冉‧阿讓的仁慈和寬厚精神擊得粉碎，決定放他走。隨後沙威跳進塞納河自殺了。馬呂斯在珂塞特的照料下醒過來，卻不知道是誰救了自己。冉‧阿讓把自己過去的真相告訴了馬呂斯，並堅持說等這對年輕人結婚後，他必須走開，他不能玷污倆人純潔的結合與安全。

阿蘭‧鮑伯里

　　婚禮上，德納第夫婦想勒索馬呂斯，說珂塞特的父親是一個殺人犯，並出示了證據：一只他在街壘陷落的那晚從下水道的屍體上偷來的戒指。這戒指是馬呂斯的，他這才知道：那天晚上是冉‧阿讓救了自己。他和珂塞特趕到冉‧阿讓處，在冉‧阿讓臨終前，珂塞特第一次聽說了自己的身世，「我會照顧好珂塞特」的旋律在冉‧阿讓彌留之時的「終曲」（Finale）中再次出現。芳汀等已經逝去的人們逐漸出現，並融合到「你是否聽到人民的歌聲」（Do You Hear The People Sing）的大合唱中。老人在親人的懷抱中死去……最後「你是否聽到人民的歌聲」響徹整個劇場。

　　音樂劇《悲慘世界》在英美音樂劇風行世界的背景下產生，其創作者克魯德‧米歇爾‧勳伯格是一位成功的唱片製作人和歌曲創作者，原籍匈牙利。他最早是一個歌手，同時也創作流行歌曲。1973年他開始與阿蘭‧鮑伯里合作創作了《法國大革命》，勳伯格在劇中扮演的是路易十六，在法國的演出相當成功，這部音樂劇還在1989年法國大革命200周年時重新上演。

80年代以來世界，音樂劇著名的製作人卡梅龍‧麥金托什

《悲慘世界》的舞臺

該劇流動的舞臺、巨大的轉盤、氣勢磅礡的防禦攻勢都給觀眾留下了極為深刻的印象。

《悲慘世界》這部音樂劇貴在寫實，實在難得。旋轉舞臺就是該劇的重中之重了，透過布景、燈光、煙霧和道具運用，實現了豐富場景的瞬間轉換，過渡平滑自然。

兩人的更大願望是想將法國大文豪維克多·雨果1200頁的長篇巨著《悲慘世界》搬上音樂劇舞臺，經過兩年的辛勞，1980年9月22日《悲慘世界》終於在巴黎體育館上演，然而並不是特別成功。

在完成被認為是不適合於音樂劇形式表現的根據查理斯·狄更斯的《尼古拉斯·尼克勒比的生活和冒險》後，導演特文·奴恩和約翰·卡爾德準備開始新一輪創作。這一時期，著名的製作人卡梅龍·麥金托什正與RSC（皇家莎士比亞劇團）合作。他們都在等待著新的冒險。

法國著名作家、19世紀前浪漫主義文學運動的領袖維克多·雨果（Victor Hugo, 1802～1885）

1981年，麥金托什得到了一張《悲慘世界》的法語版唱片，在這之前麥金托什不僅和其他英國人一樣，對該劇的存在一無所知，而且對雨果的小說也不熟悉。不過，麥金托什很快就被勳伯格創作的激動人心和富有感召力的旋律吸引了，下定決心要將該劇搬上英語舞臺。他立即與阿蘭取得聯繫，並得到阿蘭的同意。導演特文·奴恩聽到勳伯格的旋律後也被其魅力深深折服，提出了參與該劇的兩點建議：其一是希望自己的合作搭檔約翰·卡爾德能共同執導該劇；其二是由皇家莎士比亞劇團的資助下組建國際一流合作班底。

編創隊伍不僅是要對現有的詞句重新加工，還要創作許多對勳伯格和阿蘭來講都是全新的歌。參與改寫該劇英語臺詞的是曾為好幾部音樂劇寫過詞的霍伯特·克利茲門。不久，莎士比亞劇團的碉樓劇場（Barbican Theatre）上演了英語版的《悲慘世界》，得到苛刻的英國評論界的認同，1985年該劇成功地在倫敦的RSC'S宮殿劇院上演，從此一口氣上演了十多年。1986年該劇赴美演出，1987年被麥金托什帶到百老匯，從此，該劇踏上了國際之旅。

1995年10月8日，在富麗堂皇的倫敦阿爾伯特音樂大廳舉行了音樂劇《悲慘世界》英語版首演成功10周年的紀念音樂會，音樂會上，來自十多

該劇導演之一特文・奴恩與百老匯第一位訶塞特在2002年1月25日慶祝
《悲慘世界》超過《合唱班》成為「百老匯第二」的酒會上

奴恩最近喜報不斷，在2002年6月14日伊麗莎白女王生日那天，奴恩被正式封爵，
以表彰他為英國戲劇事業做出的傑出貢獻。奴恩爵士是倫敦西區著名的音樂劇導
演，《貓》、《日落大道》、《星光快車》以及西區最新的複排劇《奧克拉荷馬》、
《窈窕淑女》都是他的傑作，同時他還擔任了英國皇家莎士比亞劇團長達18年的藝
術指導。

個國家的九十多位身穿劇裝的演員、150位身著《悲慘世界》宣傳T恤的合唱團員，在大衛‧阿貝爾指揮英國皇家愛樂樂團的伴奏下，為現場5000名觀眾再現了音樂劇中的精湛表演。而此次音樂會更為激動人心的是：當演出漸至尾聲時，觀眾身後的通道上，來自英國、法國、德國、日本、匈牙利、瑞典、波蘭、荷蘭、加拿大、捷克、澳大利亞、挪威、奧地利、丹麥、愛爾蘭、冰島及美國等17個國家的冉‧阿讓分別用各自國家的語言共同唱出全劇最為震撼人心的一首歌曲──「你聽到人民的歌聲了嗎！」場面熱烈感人，將音樂會的情緒推向了頂峰，令每一位在場的觀眾激動不已。最後這場規模宏大的音樂會在一片歡慶的煙火和熱烈的歡呼聲中結束。《悲慘世界》在世界範圍內的巨大成功，正源於它所表現出來的巨大的人類美好情感。正如歌詞所說：「路障之外的某個地方，有一個你渴望看到的世界。」

　　如今《悲慘世界》已經順利地在百老匯上演15年了。雖然該劇捷報頻傳，創造歷史。但要想在百老匯再演三年，超過《貓》，可不是容易之事了。事實上，從2000年9月以來，該劇在百老匯的票房就開始大幅下跌。對此，麥金托什只能縮短劇情，節省成本，勉強繼續維持該劇獲利狀態。

　　2002年10月，令人遺憾的消息最終還是從百老匯傳來，2003年3月15日，屆時年滿16周歲的《悲慘世界》將告別百老匯。

Slowly, gently

night unfurls its splendour...

Grasp it, sense it—

tremulous and tender...

Turn your face away

from the garish light of day,

turn your thoughts away

from cold, unfeeling light—

and listen to

the music of the night...

輕歌劇的新面孔──《歌劇魅影》

不負廣大歌迷的期待，韋伯又推出力作《歌劇魅影》，天才製作人卡梅龍·麥金托什再次挑起了大樑。精采的音樂、抒情的歌詞、小歌劇般的歌聲、驚險的劇情、恐怖的氛圍，充滿懸念和緊張感、令人歎為觀止的布景，使該劇無論從哪方面都達到了巨作的標準，成為音樂劇中永恆的佳作。

該劇1986年10月9日首演於倫敦女皇劇院。演員的表演，舞臺的設計，尤其是那頂枝形吊燈，都受到了觀眾普遍的讚譽。該劇獲得了英國劇院獎的大獎，包括奧利弗獎的最佳音樂劇獎和晚間標準獎等。在倫敦，它還打破了提前預售票額的紀錄。

1988年1月26日該劇進軍百老匯，邁克爾·克勞弗德和莎拉·布萊曼也將他們的魅力帶到了紐約。尤其是音色甜美、音域極廣的花腔女高音歌

劇目檔案

作曲：安德魯·勞埃德·韋伯
作詞：查爾斯·哈特、理查德·斯汀格
編劇：理查德·斯汀格、安德魯·勞埃德·韋伯
製作人：卡梅龍·麥金托什、真效用公司
導演：哈羅德·普林斯
編舞：吉利安·林恩
演員：邁克爾·克勞弗德、莎拉·布萊曼、斯蒂夫·巴頓等
歌曲：「思念我」、「音樂天使」、「歌劇院的幽靈」、「夜之樂」、「第一女主角」、「別無所求」、「化裝舞會」、「不歸路」等
紐約上演：大劇院 1988年1月26日 6028場（Thru July.7, 2002）

唱家莎拉·布萊曼的傾情詮釋，使她成為了美國家喻戶曉的明星。由於該劇的成功，韋伯成為能同時有三部作品在倫敦和百老匯上演的第一位作曲家。其他兩部作品是《貓》和《星光快車》。該劇在美國洛杉磯和加拿大多倫多都有巡演團體，並獲得1988年東尼獎最佳音樂劇獎、最佳男演員獎、最佳女配角獎、最佳導演獎、最佳布景設計獎、最佳服裝設計獎、最佳燈光設計獎等諸多獎項。

　　百老匯的觀眾絲毫不介意花上45美元去看它，因為他們覺得能在舞臺上看到他們的「錢」有所值。以「幽靈」形象為標誌的專輯、咖啡杯、面具很快就加入了閃電式的銷售狂潮。就像6年前《貓》強迫美國本土音樂劇《第42街》從冬季花園搬到大劇院後，《歌劇魅影》又將可憐的《第42街》從大劇院攆到了聖·詹姆斯劇院。美國音樂劇被英國音樂劇逼下了歷史輝煌的舞臺。正如麥金托什說的那句話：「這是又一次對美國致命的打擊。」英國人不僅後來居上，他們還非常自豪、驕傲。

　　該劇講述了一個非常奇特而動人的戀愛故事。雖說戀情發生在一位女性和兩位男性之間，但這並非是平常的三角戀。這三個人都是真心實意地相愛著，無論是男人、女人還是幽靈。不過他們的愛情從一開始就注定是悲劇性的。

　　1911年，巴黎歌劇院舞臺上正在拍賣，一位老人拉烏爾購買了一張海報和一個音樂盒。此時劇院遺留的巨大枝形吊燈從地面拉到頂空，拍賣人向大家介紹起了有關這盞吊燈的傳奇，在金碧輝煌的燈光下觀眾隨年逾七旬的拉烏爾的思緒回到了從前：一齣新的歌劇《漢尼巴爾》正在排演中，劇院的新經理人安德烈邀請歌劇院的首席女演員卡洛塔為他當眾演唱。當卡洛塔引吭高歌時，一個布景突然從天而降，差點把她砸死。被激怒的卡洛塔離開了劇組。女演員吉里夫人收到一張來自「歌劇院的幽靈」的紙條，要求給他一份薪水和歌劇院的一個免費包廂。吉里大人的女兒梅建議

劇院經理人啟用她的朋友——芭蕾舞伴克莉絲汀頂替卡洛塔。克莉絲汀近來一直有一位神秘的老師教她聲樂。克莉絲汀的表演大獲成功，她也得到了劇院出資人年輕的拉烏爾熱情的讚譽。此時，劇院裡還隱約飄蕩著另一個令人毛骨悚然的虛幻讚美之聲。拉烏爾對克莉絲汀頗有好感，親自到後臺向她表示祝賀，當場認出對方竟是自己兒時的夥伴。克莉絲汀婉言謝絕了拉烏爾的約會邀請，原因是她的「音樂天使」很嚴格。

在更衣室，一個身影突然出現在鏡子後面，他就是幽靈，是克莉絲汀從未見過的老師，她的音樂天使。他的臉被一張白色的面具所遮掩。幽靈拽著克莉絲汀進入一片黑暗之中，迷宮在劇院的地底下。他們跨過一大片水面，最終來到了幽靈與世隔絕的地下巢穴。

幽靈是一個作曲家，需要克莉絲汀演唱他的作品，並從她身上得到靈感。在那裡，克莉絲汀突然看見了她穿上婚紗的幻覺，一下暈厥過去。待她醒來時，無意間，克莉絲汀看到了他的真實面目。這激怒了幽靈，並聲稱她從此不可能得到自由。但是當他的暴怒漸漸轉化成一種自憐時，克莉絲汀感到自己幾乎被他的這種情緒所感動。幽靈已經深深地愛上了美麗的克莉絲汀。

幽靈要劇院經理讓克莉絲汀取代卡洛塔演唱主角，並且為他預留第5號包廂。經理向卡洛塔保證他們將不理睬幽靈的要求，幽靈的聲音在向所有的人宣戰，並威脅說要製造一起巨大的災難。拉烏爾坐到了第5包廂。克莉絲汀則被安排了一個沉默的小角色。演出時，幽靈施展魔法，大鬧劇院，卡洛塔在演唱時聲音出現問題，中間穿插的芭蕾舞的演出又被離奇地

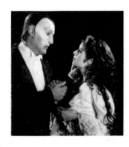

打斷，無意間見到過幽靈和克莉絲汀的布景師約瑟夫・布凱特被幽靈殺死，他的屍體從空中布景中跌落下來後，劇院大亂。混亂中克莉絲汀與拉烏爾一起逃到歌劇院的屋頂上，才得以安全。兩人互相表達了他們的恐懼，也吐露了愛情。拉烏爾提出要好好保護她，她投入他的懷抱。躲在暗處的幽靈發誓要報復，當克莉絲汀和其他演員正在演出時，觀眾頭上巨大

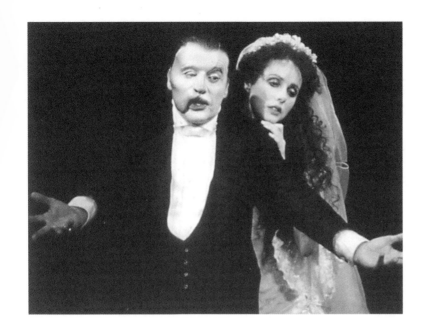

的吊燈墜落下來……

　　時間過去半年，歌劇院總算得以平安演出。拉烏爾和克莉絲汀已經訂婚，在慶賀新年和演出成功的化妝舞會上，克莉絲汀將訂婚戒指墜在胸前戴著的項鏈上，在晚會高潮時，一個身著紅衣、戴著骨製面具的身影從寬大的樓梯上走下來。幽靈留下了他新創作的《唐璜》（*Don Juan Triumphant*）的樂譜，並從克莉絲汀的脖子上扯去了她的訂婚戒指，隨即消失不見了。

　　拉烏爾則想到了一個以歌劇為誘餌，拘捕幽靈的計劃。讓克莉絲汀演出主角，幽靈肯定要來觀看。處於情緒劇烈波動中的克莉絲汀拒絕捲入此事，她來到了父親的墓地，陷入了對父親的追憶，克莉絲汀就像對待長輩一樣對待著她心目中的音樂天使。幽靈趕到墓地，並試圖重新贏得她的心。然而，拉烏爾及時趕到將克莉絲汀拉走，使幽靈的催眠效果毀於一旦，幽靈惱羞成怒，揚言要報復他倆。

　　首次公演的當晚，歌劇的最後一場，幽靈殺死了男主角，自己扮成唐璜在舞臺上與扮演阿明塔的克莉絲汀對戲，演唱了一齣愛情重頭戲。克莉絲汀扯去幽靈的面具，劇場再一次陷入混亂，幽靈拽住克莉絲汀逃走，消失了蹤影。

　　幽靈又一次泛舟，帶克莉絲汀越過地下湖，拉烏爾朝湖的方向跑去。

而後縱身入水，奮力潛到幽靈的小船下方。面對著曾是她神秘的音樂天使，此刻卻是窮兇極惡的謀殺犯，克莉絲汀勇敢地向幽靈指出：「你這人的殘缺不是你的臉而是你的靈魂。」這時拉烏爾出現了，幽靈開門讓他進來，迅速將其套入致命的絞索中，並向克莉絲汀提出一個痛苦而可怕的選擇：要麼永遠與他待在歌劇院的地下世界，要麼眼看著拉烏爾被殺死。

克莉絲汀平靜地走向幽靈，吻了他的嘴唇。幽靈在克莉絲汀的熱吻中態度轉變過來，他命令克莉絲汀和拉烏爾趕快離開，他自己則柔聲地對著八音盒唱起了歌，那個八音盒則神奇地隨著歌聲活動了起來。克莉絲汀轉過身來，從她的手指上脫下一枚戒指遞給了幽靈，幽靈仍然情不自禁地對她說「我愛你」，並痛苦地唱起了「愛永逝」（The Point Of No Ruturn），故事在歌聲中達到最具悲劇色彩的羅曼蒂克高潮。待眾人趕到時發現，幽靈的斗篷下只剩下了那只孤獨的白色面具……

韋伯，這位曾創作過《貓》的大師又有了新的創作構想，而且還希望尋找到能夠超過《貓》劇影響的題材。於是他開始潛心思考，關注著當代人們的追求和喜愛，並經常在報紙雜誌上尋覓能夠引起轟動效應的適於音樂劇表現的故事。受到電影巨匠喬治·盧卡斯和導演斯蒂文·斯皮爾伯格的影片啟發，他發現不僅是80年代，任何時代，離奇的神秘性與驚險的情節在大眾娛樂方面都是重要因素。只要構思巧妙的驚險神秘的故事都會受到人們的歡迎。具有敏銳目光的韋伯，在捕捉到能引起人類心靈共振的「貓」的故事後，又一次捕捉到了一個能引起世人情感激盪的隱藏在巴黎歌劇院地下深處的「幽靈」的傳說。

韋伯決定將法國記者、通俗小說家加斯頓·勒魯（Gaston Leroux）1911年的原著《歌劇魅影》改寫成音樂劇。小說《歌劇魅影》的誕生還有

一個故事。在參觀了巴黎歌劇院和人工湖之後，法國小說家加斯頓‧勒魯依據19世紀末巴黎大歌劇院籌建和落成前後出現的一系列驚奇事件，比如在挖掘地基時發現了可以泛舟的地下湖，劇院落成10年後，巨型吊燈突然傾斜，劇院相傳鬧鬼等，寫成了小說《歌劇魅影》，雖然1911年出版時並未產生很大的影響，但當人們看過了1925年美國環球影片公司的恐怖片大師朗‧夏內（Lon Chaney）根據小說改編的電影後，這一恐怖的生活在劇院地下水道的被毀容的幽靈形象及他對歌劇演員克莉絲汀愛情的執著就深深地紮根在人們心上了。為了使自己的心上人成為歌劇紅伶，他不擇手段甚至是謀殺。為拍攝這部影片而搭製的大歌劇院的內景從此得以保留，成為了好萊塢一處著名的景致。中國影壇30年代的驚險片傑作《夜半歌聲》也脫胎自同一小說藍本。1943年好萊塢又加重歌劇舞臺上的豪華場面，根據這一題材拍攝了彩色片，由法國影星克勞德‧瑞恩主演；1962年和1989年《歌劇魅影》又相繼被搬上銀幕，另外該題材還有1982年的電視劇版本。

這個故事還有過舞臺劇的表現，1984年肯‧希爾出任編劇、導演，喬安‧里托胡德將這個故事搬上了倫敦舞臺，劇中還採用了威爾第、奧芬巴赫的一些經典唱段作為戲中戲。

韋伯鍾情於這個幽靈題材主要有兩點原因。其一：他認為這個題材包涵了離奇神秘的趣味性，幽靈和人們的互相追逐，不斷引發出層層懸念，使觀眾揪心癡迷；其二：這一題材還有音樂劇藝術充分發揮的空間。因為

電影中幽靈的醜陋扮相
在早期電影中，幽靈只是科學怪人或吸血鬼般的怪物，隱藏在陰森的暗道和幕布之後，偶爾伸出鬼一樣的爪子能把美麗的女主角嚇得尖叫。

主要人物都是歌劇院的演職員，將歌劇院的故事作為劇中劇插入其中，在音樂劇中套上歌劇，作曲家就可以大量採用古典音樂的背景，採用歌劇中的宣敘調、詠歎調等，劇中還能加上不少古典大歌劇的片段，演員的演唱

也必須運用西方傳統的義大利美聲唱法。這種後臺音樂劇的形式實現了韋伯早年的夢想。

安德魯·勞埃德·韋伯希望能將1984年的舞臺劇版本改編為音樂劇，並透過精心製作推陳出新。讀過原著後，韋伯感覺到該劇不僅有恐怖、驚險的一面，而且更要有煽情的一面，他認為幽靈是一位才華橫溢、感情豐富的作曲家，同時還是一位令人難以琢磨的魔術師。他的悲劇在於他愛上了他不該愛的美麗女子。韋伯的幽靈不是怪物，不是鬼魅，更像是人，不過是生活在不同世界中的人。於是韋伯決定依據自己的理解來創作音樂總譜和劇本，並邀請了經驗豐富的藝術家參與創作，其中有製作人卡梅龍·麥金托什，導演哈羅德·普林斯，編劇理查德·斯汀格、編舞吉利安·林恩。

第一幕的試演在韋伯的家中進行，妻子莎拉·布萊曼扮演克莉絲汀，韋伯感覺浪漫色彩仍不夠濃烈，於是阿蘭·傑·勒內和蒂姆·萊斯也前來幫忙，他還請查理斯·哈特前來輔助斯汀格，並擔任作詞的工作。瑪利亞·比瓊森設計了巴黎歌劇院的高大樓梯，夢幻般的地下湖，形形色色的豪華服飾。這些設計直接激發了韋伯的創作靈感。當一葉扁舟靜靜地從暮色中滑出，兩列燭光緩緩地從地下升上來，愈升愈高變成兩排華貴的燭臺，這一經典的場景不僅使人感受到了夜的靜謐，更為設計師驚人的想像力而歎服。韋伯認為自己在作曲上的神來之筆在很大程度上得益於導演哈羅德·普林斯和設計師瑪利亞。

　　在這些音樂劇天才的共同打造下，《歌劇魅影》終於取得了藝術和商業的巨大成功。

　　悽楚動人的愛情故事向來都會贏得感動和同情，長久流傳的驚險奇特的幽靈形象更是藝術魅力和商業噱頭的焦點。在過去的影視作品中，為了營造陰森驚險的氛圍，男主角幽靈的化妝、造型多醜陋嚇人。在音樂劇中，幽靈戴著遮住半邊臉的面具演出，而這一面具也成為全世界演出《歌劇魅影》的宣傳廣告標誌了。

　　對於幽靈一角，人們的感情是複雜的，既同情他那張被毀容的臉，也感動於他對克莉絲汀忠貞不渝的愛情，還憎恨他表現愛的罪惡方式。韋伯希望人們給予這個幽靈更多的同情，看到他善良的一面，感受他那近乎絕望的愛情。對他來說，他願意為他所愛的人做任何事，而且沒有錯與對之分。

　　在《歌劇魅影》的故事中，美麗的克莉絲汀在思想和感情上受制於三個男人：一個是她的愛人拉烏爾，另一個是幽靈，還有一個是她過世的父親。克莉絲汀總是很難找到自我，她愛他們，但是情感卻又給她帶來了無盡的煩惱和痛苦。她不得不面臨情感抉擇。克莉絲汀這個維多利亞時代的女子最後的選擇也使當代的觀眾有不同的看法。

　　《歌劇魅影》的結尾還會使人聯想到某些傳說和童話，因為只有在傳

Chapter 5 活躍在百老匯的歐洲巨型音樂劇

Robert Heindel

說和童話故事中，情人間的吻才會具有神奇的魔力，吻能使青蛙變成王子，吻也能喚醒沉睡百年的林中美人。在這個故事中，克莉絲汀深情的一吻也將幽靈的善良感召出來。

音樂劇大師韋伯最初希望達到的煽情效果無疑達到了，愛情、友情以及許多人類美好的善良的天性都得到了淋漓盡致的表現。而且歌劇院的故事為韋伯帶來了更多作曲的快樂，他運用大量古典音樂作為背景，並將這種音樂和音樂劇的音樂融為了一體。

演出女主角克莉絲汀的莎拉・布萊曼因一曲「別無所求」（*All I Ask Of You*）一唱而紅，並把安德魯的事業推向了更高峰。不幸的是，1990年兩人結束了6年的婚姻生活。1991年韋伯第三次結婚，並有了自己的孩子。

原版中邁克爾・克勞福德飾演的幽靈鬼氣森森，將韋伯的嘔心瀝血之作「夜之樂」（*Music Of The Night*）唱得如醉如癡，令人無法忘懷。每每演出散場後，夜色下情侶們相偎攜手，追憶劇中的感人之處；亦隨處可見三兩觀眾旁若無人地大聲吟唱「別無所求」。

該劇中的其他音樂也寫得極為成功，神秘而優美。剛開始的一首：「拍賣品666」就緊緊抓住了觀眾的心，而隨後的「思念你」（*Think of you*）和「歌劇魅影」（*The Phantom of Opera*）等已經成了音樂劇的經典名曲。

You are sunlight and I moon
Joined by the gods of fortune
Midnight and high noon
Sharing the sky
We have been blessed, you and I

不該發生的悲劇──《西貢小姐》

1989年9月20日《西貢小姐》在倫敦德拉里‧萊恩劇院上演，這部進行了4年創作、1年排練、投資1090萬美元的劇目立即在西方世界引起轟動，在倫敦持續上演到1999年10月30日。首演當晚，吉芬錄音製品公司成功地錄製了原作錄音並發行光碟和錄音帶，此光碟立即成為金質品，銷量超過100萬套。

1991年4月11日該劇進軍百老匯。《西貢小姐》在百老匯上演之際，遇到了演出場地的問題。百老匯檔期適合的劇院都太小，塞不下直升飛機這一重要而龐大的場景道具。所以後來音樂劇《悲慘世界》只好從百老匯劇場搬到帝國劇院，將百老匯劇場讓給《西貢小姐》。雖然百老匯劇場是紐約較大的劇場，但比1989年9月20日該劇在倫敦首演時最好的劇院德拉里‧萊恩劇院還是要小得多。《西貢小姐》不僅以3700萬美元創下了提前

劇目檔案
作曲：克勞德—米歇爾‧勳伯格
作詞：小理查德‧瑪爾特比、阿蘭‧鮑布里
製作人：卡梅龍‧麥金托什
導演：尼古拉斯‧希特納
舞臺設計兼編舞：鮑伯‧艾文
演員：喬納森‧普里斯、莉‧薩隆佳等
歌曲：「西貢在升溫」、「我心中的電影」、「上帝，為什麼」、「太陽和月亮」、「龍的早晨」、「把我的生活交給你」、「這錢是你的」、「我依然相信」、「美國夢」等
紐約上演：百老匯劇院 1991年4月11日　4097場

售票額紀錄，還創下了百老匯票價的最新紀錄——100美元。2001年1月28日，《西貢小姐》在百老匯劇場落幕，共連演了10年，計4095場。

《西貢小姐》自上演以來，榮獲多項國際獎項，包括英國1990年奧利弗獎最佳男女演員獎、晚間標準獎和倫敦戲劇論壇獎；還獲得了1991年東尼獎最佳男女演員獎和最佳特色演員獎諸多獎項。還獲得當年戲劇課桌獎最佳男女演員獎、最佳配樂獎、最佳燈光設計獎等。

《西貢小姐》第三個製作於1992年5月在東京帝國劇院開始演出，在這裡該劇連續上演了17個月；第四個製作在美國國內巡迴演出，1992年10月首演於芝加哥；第五個製作於1993年5月在加拿大的多倫多市威爾士王子劇院拉開帷幕，該劇院是專門為《西貢小姐》專門設計並新建的。1994年12月，斯圖加特為演出該劇建起了一座巨型的劇院，目標是至少要演出10年之久；1995年，悉尼的首都劇院為上演此劇，花大工夫改造劇院，《西貢小姐》首演當天，這個能坐1900人的世紀性古老劇院在重建和細緻地修復後大放異彩，劇場燈光暗下來後，觀眾彷彿置身於夏夜璀璨星空下⋯⋯

《西貢小姐》已經成為了當代最負盛名的音樂劇之一，自推出以來，在13個國家、73個城市，包括美國、英國、日本、加拿大、匈牙利、德國、澳大利亞、丹麥、荷蘭、瑞典、菲律賓、波蘭、中國香港等，以8種語言演出超過1.8萬場次，全球觀眾人數超過2800萬。《西貢小姐》的全球票房總收入現已超過13億美元。

現代音樂劇通常是兩幕多場，《西貢小姐》分為兩幕24場，從而使時空運用更為自如。

1975年4月，西貢隨時會被越南人民軍攻陷，美軍不久將要撤離這

裡。一個星期五的晚上，「夢境」夜總會的後臺，越南的酒吧女郎們正在準備今夜的選美比賽，中獎者將獲西貢小姐頭銜並獲當晚的抽獎資格。

　　該劇同《艾薇塔》一樣，也使用了一個貫穿全劇的人物「工程師」，「工程師」是夜總會老闆，這是他在西貢失守前爭取美元收入的最後機會，他更希望爭取到美國簽證離開越南。酒吧裡的姑娘們也希望投入強壯的美國士兵懷抱，以便在兵荒馬亂的時刻得到保護。一些美國士兵來到了酒吧，其中就有一對好朋友，美國軍人克萊斯和約翰，雖然克萊斯有些不情願，但約翰還是堅持認為這裡能使他們暫時忘掉戰爭的恐懼。

　　一個叫金的姑娘被介紹給他們，這是一位在家破人亡後被迫逃往西貢的17歲少女。為了求生，她只好來到酒吧。金不同於其他那些賣弄風騷的酒吧女郎，她有一種天真清純的氣質，克萊斯被金深深吸引。在約翰和工程師的促成下，克萊斯把金帶到了一間能見到月光的簡陋小屋。後半夜，金已熟睡，陷入迷惘的克萊斯給金留下了些錢來到街上。金醒過來，拒絕接受克萊斯給她的錢，並告訴他這是她的第一次經歷，她親眼看見父母被炸死，她還與一位她並不愛的男人訂了婚，現在除了在「夢境」酒吧當吧女，她對未來看不到任何希望。克萊斯對金產生了愛憐之心，他要金和他在一起。

　　第二天中午，克萊斯在街頭電話亭裡給約翰打電話請假48小時，約翰抵擋不住克萊斯的固執性格，不顧戰事緊迫，批了克萊斯一天假。工程師趕來討價還價，告訴克萊斯，如果給他搞個簽證，金就給克萊斯了。克萊斯把兜裡的錢都拿給了工程師。酒吧女郎們幫助金搬進她和克萊斯的新房，依照當地婚禮的傳統一起唱起了越南慶祝歌。這時，一個名叫蘇伊的人闖進來，說金的父母在她13歲時就給他倆定了親。克萊斯則拔槍喝斥蘇依滾出去。金和克萊斯儘管海誓山盟，可是殘酷的現實仍然使他們不得不分離。

Chapter 5 | 活躍在百老匯的歐洲巨型音樂劇

"In a place that won't
let us feel
in a life where
nothing seems real
I have found you"

　　三年後，西貢市改名胡志明市，街上正在慶祝越南南北統一和抗美勝
利三周年。金和幾個越南人混住在一間陰暗破舊的小屋裡，她相信克萊斯
有朝一日定會回來找她。此時以為今生再也見不到金的克萊斯與美國姑娘
艾倫結了婚，但心裡始終想念金，艾倫發現克萊斯有什麼事瞞著她，她理
解戰爭的創傷，相信麻煩遲早會過去。

　　工程師從勞改營被人民委員蘇依放出來，回到胡志明市，蘇伊的條件
是要工程師幫他找到金。蘇依派人跟蹤工程師來到金處，金已有一個兩歲
的小男孩塔姆，克萊斯正是他的父親。金仍忠於克萊斯拒絕嫁給蘇依。蘇
依非常惱火下令要拆毀房屋並鞭打工程師，不斷逼迫塔姆，並以此相要
挾，金扳動了私藏的手槍，蘇依倒在血泊中死去。

　　金決定她和塔姆必須前往美國去找尋克萊斯。為了兒子，金甘願做任
何事。金向工程師尋求幫助，他們決定孤注一擲乘船偷渡出境。

　　1978年9月，約翰在亞特蘭大市的一個處理越戰遺留問題機構工作，
該機構的工作人員在曼谷找到了金，金仍在那裡作酒吧女郎。約翰勸克萊
斯應該和艾倫一起去一趟曼谷，並告訴艾倫事情的真相。

　　在曼谷街頭，工程師重操舊業，在紅磨坊酒吧門口招攬客人。約翰最
先見到了金，並告訴她克萊斯也已來到曼谷。金喜出望外，告訴兒子塔姆

今晚就能和父親在一起。不忍心傷害無辜而可憐的金，約翰沒有當即告訴她克萊斯已結婚的消息，他想趕回旅館，告訴克萊斯夫婦自己的困窘，讓他們想出一個辦法以儘量減輕對金的打擊。

過於疲勞，金進入了夢鄉。金回到了三年前西貢失守當天，一大群越南人擠在美國使館門前要求共同撤離。克萊斯急匆匆地給金留下了一把手槍，立刻前往大使館試圖為金辦理簽證。但是使館官員要求克萊斯立即撤離，不准去找金。金約好了要與克萊斯會合並撤離，但未能相遇。一架巨大無比的直升機從空中向舞臺臺面緩緩降落，克萊斯最後一個登上直升機，他在艙口試圖最後一次能找到金……金的心隨著直升飛機的上升而破碎了，金對愛情的幻想也隨著舊城市的消失而泯滅了。

百老匯的「中國國王」王洛勇在《西貢小姐》中

工程師告訴金，克萊斯所住旅館的名字，約翰拉著克萊斯從另一條路來到酒吧。金在克萊斯夫婦的房間遭遇艾倫，開始艾倫力求表現得平靜和仁慈，但金受到打擊太大，難以冷靜，最後她要求他們把塔姆帶回美國。艾倫再也控制不住自己，拒絕了金的要求。克萊斯和約翰未找到金，回到旅館，才知道已發生的一切。夫婦倆決定一起去看金，並準備說服由他們贍養母子二人，但要金和塔姆留在曼谷。

晚上，金正在準備讓塔姆跟父親走，金為心愛的兒子穿上最好的衣服，並告訴他父親就要來接他去美國了。金給兒子一個玩具並要他出門去迎接父親。當她聽到克萊斯和艾倫來時，她躲到簾子後面開槍自殺了，聞聲而來的克萊斯衝進房間，金在克萊斯的懷抱中死去……

1985年秋天，正值越南戰爭失敗10周年。克勞德‧米歇爾‧勳伯格和阿蘭‧鮑布里在一次咖啡館的會晤中，談起《棄留》雜誌上一張拍攝於1985年10月的新聞照片：在胡志明市機場，一個悲痛的越南女人正送別自己的孩子給移民局官員，孩子即將登上飛機去美國，與從未謀面的美國父親團聚。她父親是越戰的退伍軍人。失聲痛哭的女兒與默默無言的母親構成了一幅畫面，令人震撼、感人至深。母親知道今生再難有機會見到孩

Chapter 5 ｜ 活躍在百老匯的歐洲巨型音樂劇

子，懷著「美國夢」的女兒馬上就要展翅高飛，自己卻要孤獨地度過餘生，但這是做母親的心願。

動伯格感覺照片中那位傷心母親的靜默是最響亮的哀號，比世界上任何苦痛更動人心弦。戰爭拆散了相愛的人，只留下孩子的淚水做出最後的控訴。這副照片令動伯格非常感動，他非常同情那位太太，她即將面臨親生孩子永遠離開自己的痛苦；他也明白那位女孩的苦惱，被迫離開父母的傷心往事將陪伴她一生。

由此啟發，兩人決定創作一部音樂劇來反映兩種不同文化的衝擊和戰爭的不幸。越戰時美軍在越南留下的孩子，的確為日後的美國造成了不小的社會問題。而無法適應越南甚至美國（或者說被大環境所遺棄）的混血兒們，正是整個大環境體制下的犧牲品。這一20世紀70年代發生的越南婦女與美國軍人的愛情悲劇，使兩位藝術家自然聯想到了義大利作曲家普契尼1904年的歌劇《蝴蝶夫人》中喬喬桑把生命給予自己的孩子的情景。故事保留《蝴蝶夫人》的基本情節，但重要的是要置入越南戰爭這一美國史上的一個悲劇性時期。

他們設計的故事開始於1975年的西貢，時間跨度是從1975年到1978年，地點跨度則在西貢、曼谷和美國。仔細分析《西貢小姐》的人物關係，幾乎與《蝴蝶夫人》一一對應。除了蝴蝶夫人變成了越南少女金，海軍軍官平克頓變成了陸戰隊中士克萊斯之外，《蝴蝶夫人》中的日本皮條客果羅相對應為一位精明的投機商，一位在西貢經營酒吧的老闆——「工程師」，這位一半法國血統、一半越南血統的歐亞混血兒是法國殖民者統治越南的結果，也是貫穿故事的中心人物；《蝴蝶夫人》中男主角平克頓的朋友夏里斯轉換成了海軍陸戰隊黑人中士約翰；平克頓的美國夫人在《西貢小姐》中的名字是艾倫；而增加的北越軍官蘇伊這一女主人公的未婚夫則是劇中不可缺少的人物。他在劇中的出現大大加強了人物之間的戲

劇衝突，也展示了金愛情悲劇的必然性。

　　1985年12月4日，為慶祝《悲慘世界》在倫敦西區首演成功，晚會上阿蘭和勳伯格把著名製作人麥金托什拉到牆角告訴他要寫一部新的音樂劇，激起了英國著名製作人麥金托什的興趣。直到1986年5月的某一天，阿蘭和勳伯格為麥金托什放了這部叫做《西貢小姐》的音樂劇的第一幕的錄音，麥金毫不猶豫地決定製作《西貢小姐》。

　　編劇鮑布里在非洲、亞洲生活多年的經歷對於他創造這些戲劇人物頗有幫助。1986年年底，他完成了《西貢小姐》的法語初稿。寫作時，他隱居在布列塔尼的一個冷清的小村莊裡，以便集中思緒。這位在突尼斯長大的作家感到在那個東方式的炎熱天空下，人們會產生一種宿命論的思想。回到歐洲後，他的這種思想影響還存留於心中。而對《西貢小姐》的創作則是將他幼年時代潛藏於心中的這種思想轉化為能量釋放了出來。

　　與《悲慘世界》不同，該劇直接創作的就是英語演出版本，雖然有法語初稿。為了能更深切地感受到越戰給美國人造成的心靈創傷，麥金托什挑選了美國最有天分的作詞家之一小理查德·馬爾特比進入英文創作，1989年阿蘭和理查德·阿爾特比開始寫作《西貢小姐》的歌詞。理查德·馬爾特比豐富的劇作經驗和對語言微妙的把握使他們的合作有一個很高的起點，在合作中理查德從不濫用自己的語言優勢，他深知自己的加入是在尊重法語原作的「第一感覺」和「創始概念」基礎上，提供了一個從美國人的角度看待越南戰爭的視角。不過他一直抱怨兩位法國編劇不可能完全理解越戰對美國人影響，這位美國詩人認為，即使是最光明磊落的歐洲人也難以想像越南戰爭對「美國精神」的破壞。美國在道德上優越的神話不攻自破，美國作為民主自由衛士的形象更是蕩然無存。這種「美國精神」幻像的消失甚至比戰爭本身帶來的苦難還要嚴重。

　　麥金托什還要挑選一位能將百老匯經驗與創新結合起來的全才導演。最後這一人選定為尼占拉斯·希特納。該劇的舞臺設計以建築藝術為基礎，

麥金托什與戴安娜王妃

設計者約翰‧那佩爾以世界一流的戲劇建築觀念對該劇做出了出色的規劃。

1988年8月，麥金托什組建起一支近乎完整的製作隊伍，設計也取得很大的進展。最後的兩項重要工作就是挑選配樂師和演員。

為了此劇能成為經典巨作，製作人麥金托什真是煞費苦心，為了選擇能唱西方歌曲的亞洲演員扮演劇中越南女主角，真可謂「踏破鐵鞋」，他們首先在英國的亞裔女孩中尋找，後來又去了阿姆斯特丹、夏威夷、紐約……最後他們來到了菲律賓。菲律賓人既有豐富的東方文化傳統，又很容易接受西方的當代流行文化，外貌上也與越南人接近。麥金托什親自率領了一個小組前往，果然有所收穫。他們在這裡找到了劇中所有東方角色的最理想的演員。尤其是扮演女主角金的莉‧薩隆佳（Lea Salonga），年僅19歲，天生麗質，光彩照人，是一個明星胚子。劇中重要的「工程師」一角後來也物色到了傑出的英國戲劇演員喬納森‧普萊斯擔任。由於入選的演員都很年輕，對所要表演的生活更是陌生，麥金托什就給他們專門開設了培訓班，教他們熟悉越南的歷史和生活方式。

《西貢小姐》的音樂創作是在劇本故事完成以後進行的，由於作曲家先期介入劇本創作，所以戲劇的展開與音樂的展開有了整體的布局，從而成功地解決了音樂劇創作中戲劇與音樂劇往往難以同步的問題。

序曲一開始，快速流動的東方樂器的音調伴隨著西方銅管兇猛的切分進入，加上直升飛機由遠而近的轟鳴聲，立刻將觀眾帶入了緊張的戰爭氣氛中。「工程師」率酒吧舞女粉墨登場，張羅一場西貢小姐的選美比賽，在一曲美國六七十年代搖滾風格的歌曲「西貢在升溫」（The heat is on in the Saigon）中，酒吧的氣氛達到高潮。清純的金出現後引發選美冠軍琪琪（Gigi）的唱段「我心中的電影」（The Movie in my Mind），表現了可憐的姑娘對生活美好的夢想；而稍後出現的美國大兵克萊斯與其說是一個帥小子，不如說只是一個涉世未深的青年。克萊斯與金相戀後的一段詠歎「上帝，為什麼」（Why god why），顯示出一個被迫捲入戰火中的美國青年對

未來和愛情的迷惘。劇中的每一個唱段，都對人物形象的刻劃和戲劇情節的展開起著重要作用。如「龍的早晨」（*The morning of the dragon*）就將劇中人蘇伊的形象生動地展現出來；「美國夢」（*American Dream*）中那閃爍動盪的爵士音調則賦予了越南皮條客一個滑稽狡詐的形象。其他的唱段如：金與克萊斯的「這錢是你的」（*This money's yours*）、金和艾倫的「我依然相信」（*I still believe*），約翰的「*Bui Doi*」等歌曲都十分精采，百聽不厭。

這些各具特徵的音調和節奏，大大豐富了這部音樂劇的音樂，加上不同地區、不同時代的音樂混合，使得這部音樂劇的音樂十分豐富。這種傳統與現代，東方與西方的整合，賦予了這部作品獨特的藝術魅力。

為保證全劇音樂的連貫和統一，作曲家還反覆使用特徵主題，使得音樂豐富多樣、有條不紊。作曲家尤其強調的是女主角金的基本音樂動機的全劇貫穿。西方的音樂劇評論家肯·曼德鮑姆說：「像19世紀末20世紀初大多數歌劇經典一樣，這部音樂劇的音樂支持了動機的發展，在展開主題的同時，保持了音樂的緊密與整體統一。」

《西貢小姐》一劇雖然與《西區故事》和《貓》一類側重於舞蹈表演的音樂劇不同，以音樂戲劇表演為主的《西貢小姐》並未給舞蹈編創留下太多的空間，但擔任舞臺布景設計同時兼任編舞的鮑伯·艾文那畫龍點睛的幾處舞蹈處理配合著他的場景設計，給觀眾留下了非常深刻的視覺形象。

鮑伯·艾文與導演充分討論後，與鮑布里一起找到了全劇大段舞蹈可以下腳的地方，同時也勾勒出了這幾場歌舞的場景：在霓虹燈閃爍的酒吧裡，在狂熱的政治樂園中，在姑娘的夢魘中，在人物的「美國夢」中。這

Chapter 5 | 活躍在百老匯的歐洲巨型音樂劇

些主要的歌舞場面雖說不上什麼創新，但結合場景、燈光與服裝，加上音樂，其舞臺視聽效果十分精采。

在「龍的早晨」中，戴著龍面罩、身著黑衣、手持紅旗的越南人擁戴胡志明巨大金色的塑像列隊遊行，隨即起舞。下穿紅色燈籠褲、上身赤裸、帶著花環的戰士也瘋狂舞蹈，好一場戴著龍面具的西方假面舞會；在「金的夢魘」中，未婚夫鬼魂的騷擾轉入美國軍隊撤離西貢，金與克萊斯分別的最後一夜，夜空中巨大的探照燈搖曳在使館的門前，騷動的人潮被拒之門外，轟鳴的直升飛機從天而降，接走剩下的美國人，金眼睜睜地看見克萊斯登上了飛機……「美國夢」一展對西方自由世界狂熱崇拜者們的美國幻景，從自由女神到摩天大樓，從摩登女郎到豪華轎車，五光十色的場景轉換伴隨著妓院老闆和眾人的演唱，舞蹈和變換多端的場景足以令觀眾目不暇接。

在這部充滿動盪、激情和險境的作品裡，大量亞洲演員和西方演員同臺演出，東西方風格的完美結合，使該劇十分迷人。但是這部涉及帝國主義、民族問題、政治體制、道德問題以及東西方文化衝突的音樂劇公演後，曾引發西方評論界許多爭論。有抱怨兩位法國編劇不可能完全理解越戰對美國人影響的，有對於某些劇中人的真實性提出置疑的，還有對越戰結束後，美國社會的自省、越南難民潮、國際援助和美國家庭所必須面對的社會變遷、歷史贖罪等問題進行重新思辨的等等。不過這部巨型音樂劇以它獨具的魅力很快使人們的注意力轉移了。為了達到真實的舞臺效果，在描寫西貢最後的撤退時，甚至讓一架直升機從觀眾頭上緩緩降落到舞臺上空，巨大的噪音，將劇情中的混亂、絕望直接傳達給觀眾，揪人心肺。這一巨大的直升機模型重達8700磅，體積相當於真實直升機的四分之三，

全電腦化操作，製造期至少需要三個月，它是整部音樂劇的中心和標誌。

劇中另一重要道具就是胡志明像，這個高18尺，重600磅的越南領導人塑像令越共軍隊進入西貢的場面重現，也是慶祝越南重建的象徵。另外該劇還運用94個轉動輪和91個自動裝置，在兩個多小時內搬動250件道具及22幅不同的布景。這部音樂劇廣為人知之處不僅在於其直升機模型或是胡志明像，還有圍繞著整個舞臺的19幅巨型威尼斯式軟簾。

如同曼德鮑姆所說：「人們的注意力很快轉移到三角戀愛、直升飛機降落舞臺、越共軍事大遊行、胡志明巨大塑像在臺上等，這些場景使這部音樂劇成為當代音樂劇場中最流行的作品之一。」

Chapter 5 | 活躍在百老匯的歐洲巨型音樂劇

Chapter 6

百老匯的美國風格大製作

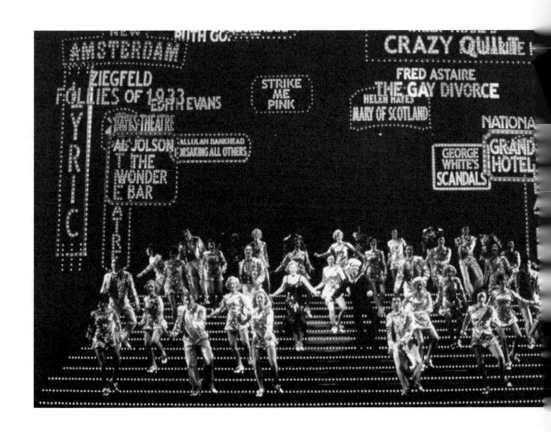

巨型音樂劇仍佔據著音樂劇的舞臺。美國音樂劇在60年代中期曾有過輝煌，但是近幾十年來很少有優秀的劇作家出現，似乎只有「廉頗老矣」的斯蒂芬・桑德漢姆裝點門面。80年代早期能夠吸引旅遊者駐足的劇目比過去減少了，這些年來的美國音樂劇彷彿一架製造明星和舞臺效果的高科技機器。美國音樂劇還能扮演紐約精神生活中有價值的角色嗎？

　　有人說「美國在上個世紀末的四分之一的時間裡，雖然創作了數量極其多的音樂劇，並且非常不尋常地同樣在美國國內和國外流行起來，但人們同時卻發現很難說清美國人給音樂劇增添了多少新的特性」。難怪美國人要驚呼「收復失地」，提出了復興的口號。最近幾年的一些作品，如《拉格泰姆》或名《垃圾時代》、《租》、《鐵達尼號》和以迪斯尼動畫片改編的音樂劇《獅子王》等都表現不俗，但美國人的原創劇目能否突破當代四大劇目的票房，還需要時間來驗證。

　　2000年底，《時代雜誌》評出2000年戲劇十佳。美國百老匯戲劇有三部躋身其中。十部最佳戲劇中，只有兩部是音樂劇。其一是2000年3月23日在皇宮劇院上演的迪斯尼音樂劇《阿伊達》；另一是新音樂劇《蘇式狂想曲》。2001年東尼獎頒獎時，美國百老匯音樂劇人終於為自己製造了百老匯音樂劇新的神話——《製作人》一舉囊括15項東尼獎中的12項——而令自己欣喜不已。

Chapter 6 ｜ 百老匯的美國風格大製作

我們應該看到的是在美國仍保持著音樂喜劇獨特的要素，以及音樂劇最親切的人文關懷，在今天這個音樂劇的大花園裡還是最為多姿多彩的，現代音樂劇當之無愧是美國給全球劇院界貢獻出的最新穎有活力的瑰寶。

由於英國和法國音樂劇事業前所未有的發展，也使世界看到了音樂劇的「天外天」，這對於全世界音樂劇事業的整體發展來說也是積極的貢獻。所以無論是哪一個國家、哪一種風格的音樂劇都不分優劣，或許在不久的將來，我們中國的音樂

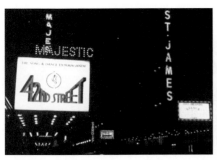

輾轉搬遷的音樂劇《第42街》

劇也會在這個花園裡添上一抹更為與眾不同的閃亮色彩！

Come and meet those dancing feet

On the avenue I'm taking you to - Forty-second Street

Hear the beat of dancing feet

It ? the song I love the melody of — Forty-second Street

Little nifties from the fifties, innocent and sweet

Sexy ladies from the eighties, who are indiscreet

They're side by side, they're glorified

Where the underworld can meet the elite — Forty-second Street

— Naughty, bawdy, gaudy, sporty, Forty-second Street

從好萊塢到百老匯──《第42街》

　　80年代百老匯第一部取得超級成就的音樂劇是《第42街》。1980年7月,《第42街》在甘乃迪歌劇院進行預演,1980年8月25日該劇在冬季花園劇院首演,不過1981年3月30日英國音樂劇《貓》就強迫美國本土音樂劇《第42街》從冬季花園搬到大劇院。然而1988年,這樣的悲劇再次重演,《歌劇魅影》又將可憐的《第42街》攆出了大劇院,去了聖·詹姆斯劇院。這似乎預示著美國音樂劇將被英國音樂劇逼下了歷史輝煌的舞臺。不過,《第42街》並沒有被逼下舞臺,它仍然成功地連演了3486場。

劇目檔案

作曲:哈瑞·沃倫

作詞:阿爾·達賓

編劇:邁克爾·斯圖爾特、馬克·布拉姆伯

製作人:戴維·梅里克

導演:高爾·契姆皮恩

編舞:高爾·契姆皮恩

演員:萬達·理查特、喬·波娃、里·羅伊·里姆斯、傑瑞·奧巴赫和塔米·格里姆斯、卡羅·庫克等

歌曲:「年輕又健康」、「幻影華爾滋」、「與你共舞」、「女人們」、「百老匯搖籃曲」、「第42街」等

紐約上演:冬季花園劇院 1980年8月25日 3486場

Chapter 6 | 百老匯的美國風格大製作

1933年出品的歌舞片《第42街》
影片大紅大紫,其成功遠不止於獲得奧斯卡最佳影片提名,以及多首插曲流行,更重要的是該片是一部以現代百老匯劇場後臺艱難生活的故事為題材而創作的,是一種真正意義上帶有娛樂行業「自體反思」性質的影片,更強化了「後臺歌舞片」(Backstage Musical)類型。這種影片在50、70年代以後較為流行。該片中的具有典型意義的情節是:頑固的百老匯導演對音樂劇的苛求和執著;任性的明星扭傷了腳踝;合唱班的女孩成為了領銜主演,並取得了成功。後臺歌舞片的公式就是幻想的勝利,這也是美國夢的一種典型表現。

 《第42街》在百老匯演出排行榜上位居美國百老匯本土音樂劇的第三名。與第一名《合唱班》一樣,都是講述歌舞人生的後臺音樂劇,也都贏得了東尼獎的最佳音樂劇獎。這兩部音樂劇擁有同樣的設計班底,場景設計師羅賓‧瓦格納、服裝設計師熱爾尼‧V‧阿爾德里吉、燈光設計師沙龍‧馬瑟。只不過《第42街》的服裝道具比《合唱班》更為繁多豪華,精美的服裝共計54750套,使該劇成為20世紀美國劇院演出史上最值得紀念的演出之一。

 1981年東尼獎的評選人將這部音樂劇認定為一部新作,該劇實際上是1933年華納兄弟電影公司的歌舞片的翻版,這部經典歌舞片由著名的歌舞片導演巴斯比‧巴克雷(Busby Berkeley,1895～1976)執導。20年代末,歌舞片這種新興的電影類型開始走下坡路,眼看歌舞片就要成為電影史上最短命的片種。這時,華納公司獨領風騷,將聯合公司的導演兼編舞巴斯比‧巴克雷挖了過來。他也成為了使歌舞片這一類型起死回生的頭號功臣。

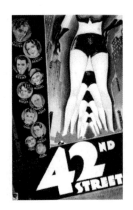

 巴克雷來自百老匯,而逐漸在好萊塢成名。他的編舞觀念極大地影響了30和40年代美國歌舞片的風貌。在這部里程碑式的歌舞片《第42街》中,觀眾第一次真正領略了來自百老匯的完美舞蹈場面。在巴克雷的鏡頭中,在那些誇張的巨大的花卉、小提琴,甚至是瀑布的道具襯托下,那些漂亮而性感的舞蹈女郎盡情展現著她們美麗的角度。

 《第42街》的故事改編自布拉德弗德‧羅皮斯的小說。

 第42街是一家劇院的地址,如今這家劇院正在準備上演一齣新戲「漂亮女人」(Pretty Lady),帷幕拉開時,一場精采的視聽會開始了,編導安迪‧里、作家本特和瑪吉以及老闆比利‧勞勒——出場。年輕的佩姬‧索

百老匯音樂劇 THE GREATEST BROADWAY MUSICAL HITS OF THE CENTURY

亞匆匆地趕來，仍沒有趕上加入合唱班。原來她在後臺口站了好半天，一直沒有勇氣走進來。這樣一個特別的女孩引起了比利的注意，並且還試圖幫助她，但是導演朱利安‧瑪西卻另有打算。

編導契姆皮恩與女主角萬達‧理查特

多蘿絲‧布羅克是劇組裡年紀較大的明星，她已經有10年沒有成功作品了，這部戲也許是她東山再起的機會。阿伯納‧迪里恩一直是她的愛慕者，經常送一些貴重的禮物博取她的歡心。朱利安必須耐著性子與愛耍大牌的多蘿絲和她那位愛挑剔的「款爺」周旋，不過，愛惡作劇的帕特‧丹寧卻不愛搭理多蘿絲。

佩姬和其他的舞者都被邀請與編劇之一的瑪吉‧瓊斯共進午餐，佩姬在飯桌旁開始與女孩們切磋踢踏舞的技藝，引得朱利安生氣，立即開除了佩姬。《漂亮女人》的演出即將登場，然而就在首演時，一位女孩推擠了一下多蘿絲，令其摔倒，致使她不幸扭傷了腳踝。畢竟傲慢的多蘿絲在女孩們中漸漸失去了威信。整個舞團驚惶失措，演出隨時面臨泡湯的險境。這時，有人建議佩姬擔任這個角色，這位來自賓夕法尼亞的女孩的確特別，她能在36個小時內，背誦25頁劇本，學會6首歌和10支舞蹈。佩姬終於如願以償，得到了這次極好的機會，後來她又成功地主演了「五光十色充滿誘惑力的42街」（ *Naughty, Bawdy, Gaudy, Sporty 42nd Street* ）。

與電影不同的是，情節中還穿插了導演朱利安和老闆比利‧勞勒對佩姬都產生了好感，而佩姬更鍾情於那位難以合作的導演。電影中群舞演員的歌曲「一鳴驚人」（ *You're going out there a nobody, but you've got to come back a star* ）被留下了，不過增添了由作曲哈瑞‧沃倫和作詞阿爾‧達賓從別的電影中挖來的音樂靈感。此外音樂劇共增加了9首歌曲。

提到該音樂劇的誕生，又得提到那部同名電影。編劇邁克爾‧斯圖爾特和馬克‧布拉姆伯一次在卡尼基音樂廳影院觀摩電影時，再一次被1933年的老電影《第42街》深深吸引。他們甚至希望自己能誕生在那個年代，

音樂劇《第42街》編劇

《第42街》首演噩耗

去體會當年的輝煌。他們將這個想法告訴了戴維‧梅里克。一位投資商決定傾其所有,為《第42街》投入鉅資240萬美元。曾有著輝煌過去的製作人戴維‧梅里克和久病不癒的導演高爾‧契姆皮恩都希望借助於這部音樂劇東山再起。由於契姆皮恩的病情不穩定,該劇的彩排和預演都受到影響,預演日期一改再改。

1980年的音樂劇《第42街》與1933年經典的好萊塢後臺歌舞片不僅片名一致,而且故事內容如出一轍,但是由於著名舞蹈家契姆皮恩的精心打造,使音樂劇在編舞上更值得稱道。不幸的是年僅60歲的高爾‧契姆皮恩於該劇首演那天在百老匯去世。《第42街》算是為他的舞蹈生涯劃上了一個完美的句號。該劇不僅獲得1981年東尼獎的最佳音樂劇獎,無緣領獎的契姆皮恩也獲得了最佳編舞獎。

契姆皮恩的去世被梅里克渲染成為一齣很大的悲劇,在某種程度上來說也為該劇的影響造了聲勢。多年後,他在廣告中竟然寫到「戴維‧梅里克的第42街」,然而誰都知道《第42街》永遠是契姆皮恩的。

2001年複排的《第42街》於2001年5月2日在福特中心首演。在2001年壯觀的東尼獎頒獎晚會的現場,《第42街》最新版複排劇閃亮登場,53名踢踏舞者為600名現場嘉賓帶來了一陣舞蹈狂潮。《第42街》也在當晚幸

2001年最新版《第42街》

百老匯音樂劇 THE GREATEST BROADWAY MUSICAL HITS OF THE CENTURY

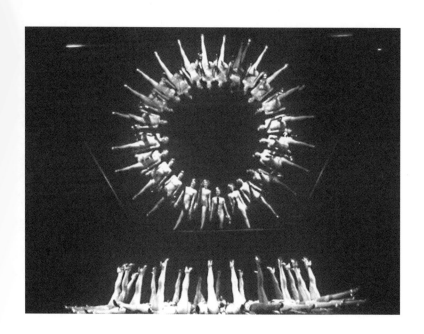

運地榮獲了最佳複排音樂劇獎和最佳女主角獎兩項東尼獎。2001年複排的
《第42街》還獲得了戲劇課桌獎的最佳複排音樂劇獎,阿斯泰爾獎最佳男
女舞者獎,以及戲劇論壇獎的最佳複排音樂劇獎和最佳女主角獎。

Chapter 6 │ 百老匯的美國風格大製作

I got rhythm, I got music

I got my girl

Who could ask for anything more?

I've got good times, no more bad times

I've got my girl

Who could ask for anything more?

「瘋狂女郎」的翻版——《為你瘋狂》

　　30年代的同名歌舞片激發了80年代的音樂劇《第42街》的靈感；而90年代的《為你瘋狂》則是30年代葛什溫的音樂劇《瘋狂女郎》的現代翻版。這些故事皆以歌舞演員的演藝人生為背景，是百老匯或者好萊塢「造星工程」的最好載體。而且這些音樂劇都因舞蹈的精采而聞名於世。

　　《為你瘋狂》於1992年2月19日在紐約舒伯特劇院登場，共連演了1622場。該劇雖然在百老匯落幕了，但是世界各地不斷地有專業音樂劇團得到演出版權，如今《為你瘋狂》已經在南非、荷蘭赫爾辛基、匈牙利布達佩斯、澳大利亞、墨西哥、英國倫敦、印度尼西亞等地上演，正如投資人霍契歐的設想一樣，已經成功地走向了世界。

劇目檔案
作曲：喬治・葛什溫
作詞：艾拉・葛什溫
編劇：肯・魯德維格等
製作人：羅傑・霍契歐
導演：邁克・奧克倫特
編舞：蘇珊・斯多曼
演員：哈里・格羅恩納、喬迪・本森等
歌曲：「為你瘋狂」、「現在不能被打擾」、「監視我的人」、「今晚的夜色」、「我掌握了節奏」、「擁抱你」、「讓我們跳舞吧」、「事情有了進展」、「如果你能得到它，就是好事」等
紐約上演：舒伯特劇院　1992年2月19日　1622場

《為你瘋狂》獲得了1992年東尼獎最佳音樂劇獎、最佳編舞獎、最佳服裝設計獎等3個獎項。該劇還獲得了最佳音樂劇和最佳編舞兩項戲劇課桌獎，以及最佳百老匯音樂劇、最佳編舞、最佳場景設計、服裝設計、燈光設計等5項論壇獎。

　　故事發生在20世紀30年代，紐約贊勒劇院本季的最後一場演出正在上演，劇團經理贊勒愛上了他的舞蹈編導苔絲，贊勒已婚，苔絲拒絕了他。

　　鮑比·查爾德是一個富有的銀行世家的繼承人，卻醉心於表演事業，現在正在後臺等待著贊勒先生的視聽。鮑比表演了《為你瘋狂》的片段，但是卻沒能得到贊勒的賞識。表演結束時，還不小心踩了贊勒一腳，垂頭喪氣的鮑比只能走出了劇院。

　　鮑比遇上了母親和自己富有的未婚妻伊瑞恩，雖然他們已經有5年婚約了，但是鮑比仍然沒有愛上母親為她挑選的對象。正當兩個女人為鮑比的事情激烈爭論時，鮑比趁機沉浸在與漂亮姑娘們共舞的幻想中，好不容易回到現實中，鮑比決定逃離母親和伊瑞恩的視線，去內華達州完成母親給他的任務。

　　三天後，鮑比奉母命來到內華達州的礦業城德洛克，決定收回古老的維多麗亞式的快樂劇院的抵押贖回權，快樂劇院老闆伊文特·貝克此刻也正期待著銀行家鮑比前來將劇院關掉。伊文特的女兒波莉·貝克卻對這位前來斷送他們前程的銀行家充滿怨恨，她發誓如果讓她碰到，一定要報復他。

　　沒想到在酒吧裡，鮑比對波莉一見鍾情。不過，他並不知道波莉就是劇院老闆的女兒。酒吧老闆蘭克·霍金斯想娶波莉並想買下快樂劇院，他對鮑比這位情敵自然很不友好。當鮑比知道波莉的身分後，立即改變了初衷，因為他意識到如果他尊奉母命將劇院關掉，就意味著將失去這個可愛的姑娘，鮑比決定透過上演一部新劇來挽救這個劇院。對鮑比很有好感的波莉非常贊同這個想法，但不久就發現鮑比就是從紐約來關閉劇院的銀行家後，波莉以為這是個陰謀，於是她狠狠地給了鮑比一記耳光，鮑比很傷

Chapter 6 ｜ 百老匯的美國風格大製作

心。但是他還是決定照計劃行事，那就是假扮贊勒去劇院。

幾天後，10位迷人的贊勒劇團的姑娘來到了德洛克，給這個沙漠般沉靜的城市帶來了絢麗的色彩。同行的鮑比假裝成贊勒的樣子，還說自己是

由鮑比‧查爾德派來的。波莉很高興並同意讓這位著名的劇院經理在此上演一部新劇，以挽救這座劇院。波莉對這位假贊勒一見鍾情，「贊勒」竭力勸說波莉

給鮑比一個機會，但波莉卻坦白地承認她已瘋狂地愛上了他。

兩週後，鮑比的未婚妻艾琳出現了，她認出鮑比並威脅說，如果他不同她一起回紐約，她就戳穿他。酒吧老闆蘭克也要不顧一切地阻止這場演出。首演當晚，劇團的人發現前來買票的只有一對名叫弗多斯的英國夫婦，他們正在著手寫一本《美國西部指南》的書。大家非常失望，不過他們都意識到了這部新劇給這個沉睡的城市帶來的細微變化，不禁狂歡起來，然而真的贊勒此刻也來到了這個城市，狂歡中的人們並沒有注意到不小心摔倒的贊勒。

在蘭克的酒吧，鮑比再次向波莉表達著愛意，然而波莉依然沉浸在對假贊勒的幻想中。當真贊勒走進酒吧前來找苦絲時，鮑比向波莉坦白他其實就是她愛的那個「贊勒」。贊勒找到了苦絲，但卻拒絕了她提出製作這部新劇的要求，苦絲憤然離去。喝得醉醺醺的贊勒正在借酒消愁。打扮成贊勒模樣的鮑比此刻也昏沉沉地坐在贊勒的旁邊，向他述說著自己失戀的痛苦。第二天早晨，波莉發現兩個贊勒在桌子底下凍僵了，她才相信原來鮑比真的就是她愛上的贊勒，並覺得自己受到了羞辱。

重新裝修的劇院裡，波莉不再生鮑比的氣了，大家為是否應該再次上

演音樂劇而爭吵。投票結果，市民們對上演這部新劇並沒有表現出支持的態度，於是劇院決定放棄嘗試。這個結果令鮑比很失望，在遭到了波莉的拒絕後，他決定回紐約。離別之際，鮑比感謝波莉給他留下的美好回憶，莫名的悲傷湧上心頭。

贊勒決定自己出資製作劇院新劇，贊勒向苔絲表明，自己這麼做全是為了她。鮑比的母親給了他一件禮物：把贊勒劇院的合同交給了鮑比。此時，鮑比意識到名譽、金錢都是短暫的，只有愛情才是重要的。鮑比將合同收拾好，直奔德洛克。德洛克已面貌一新，蘭克和伊瑞恩經營著蘭克咖啡店，他們已喜結良緣，而劇院已全面營運，並已還清了抵押貸款。已成為德洛克演藝明星的波莉去紐約重新找回鮑比，波莉和鮑比在彼此尋找對方的路上錯過後，又相聚在德洛克。波莉的父親和鮑比的媽媽也墮入愛河……

葛什溫的舊版音樂劇《瘋狂女郎》首演於1930年10月14日百老匯艾爾文劇院，共上演了272場。在經濟大蕭條期間，美國公眾渴望享受到豐富多彩的娛樂，歌舞時事諷刺劇和輕鬆的音樂喜劇都能暫時減輕人們的憂傷，使他們得到一些生活的慰藉。奢華的布景、豔麗的服飾、宏大的音樂，那些從歌舞雜耍舞臺上搬過來的模式成為了音樂喜劇的一定之規。

80年代後百老匯又開始新一輪的豪華娛樂表演。由於80年代音樂劇創作的過度奢侈，使得90年代劇院界呈現出不穩定的局面。文化資金投入量的減少，使演出團體和機構處於風雨飄搖中。一陣懷舊復古的風潮在百老匯興起，複排、改編、重新創作，藝術家們將過去的經典劇目經過「舊瓶裝新酒」的過程重新擺上了貨架。

作為喬治・葛什溫終身的樂迷，千萬富翁羅傑・霍契歐從不掩飾自己對這位音樂大師的癡迷。他變賣了自己的產業，將這些資金都投入到了自己的一個夢想中：將自己最喜歡的一部葛什溫音樂劇《瘋狂女郎》進行複排。得到了改編版權後，霍契歐成為了該劇的製作人，接下來的工作便是

Chapter 6 | 百老匯的美國風格大製作

聘用導演、編劇、設計師等創作人員，並且還得預訂該劇進行首演的舒伯特劇院。霍契歐投資了500萬美金並把它打造成了一部高達750萬美金專案。他在《紐約郵報》上宣布這是他的第一部，也是最後一部，還是他唯一想製作的一部劇目，並且希望到其他城市去演出。

儘管擁有許多動聽的歌曲，但是《瘋狂女郎》的故事情節已經不適合今天觀眾的口味了。劇作家肯·魯德維格就認為，20、30年代的音樂劇劇本大多都非常糟糕，而《瘋狂女郎》尤其糟糕。故事滑稽愚蠢，而且當時的種族幽默現在已經不具備任何喜劇效果了。魯德維格決定重新編寫劇本。然而這一舉動必須得到葛什溫的三個侄子的認同，他們比任何人都想恢復原劇。

得到改編許可後，編劇魯德維格和導演邁克·奧克倫特開始構思新情節，並賦予了該劇新的劇名。新版的《為你瘋狂》充滿著葛什溫情調的歌舞和肯·魯德維格喜劇色彩的對話。他們還調整了音樂結構，刪減了不適合新故事的歌曲，並從葛什溫其他的劇目中得到了一些靈感，他們從1930年的《瘋狂女郎》中選用了5首歌曲，又增加了10餘首新歌，從而構成了新音樂劇的骨架。劇中的新老歌曲都受到了人們的喜愛。其中包括「我掌握了節奏」（*I Got Rhythm*）、「擁抱你」（*Embraceable You*）、「讓我們跳舞吧」（*Shall We Dance*）、「監視我的人」（*Someone To Watch Over Me*）、「事情有了進展」（*Things Are Looking Up*）、「現在

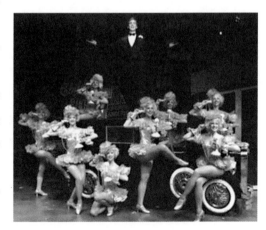

舞蹈家蘇珊‧斯多曼（Susan Stroman）

1930年的《瘋狂女郎》孕育出了新一代的爵士和踢踏舞明星——19歲的金姬‧羅潔絲，也正是她成為了弗萊德‧阿斯泰爾後來在影壇上配合默契的最佳舞伴。他們從百老匯走向了好萊塢，逐漸成為炙手可熱的一代舞蹈超級明星。

一位從小崇拜阿斯泰爾和金姬‧羅潔絲的舞蹈編導蘇珊‧斯多曼在90年代重溫了兒時的美好記憶，和丈夫奧克倫特一道投入到將《瘋狂女郎》改編為新版《為你瘋狂》的工作中。經過蘇珊‧斯多曼的編舞，這部音樂劇煥發了青春活力，不僅使了解它的人緬懷那些葛什溫的經典，還吸引了眾多90年代遊客的視線。

弗蘭克‧里奇這位《紐約時報》的劇場評論家將一些美好的詞語都獻給了蘇珊，如「聰明靈巧」、「特別非凡」、「魔力傑作」等。而且斯多曼作夢都難以想到在東尼獎的頒獎現場，正是她兒時的偶像羅潔絲頒獎給她。

不能被打擾」（*I Can't Be Bothered Now*）、「如果你能得到它，就是好事」（*Nice Work If You Can Get It*）等。

《為你瘋狂》的成功喚醒了美國人對於「男孩愛上女孩」傳統音樂劇題材的興趣，該劇首演後，得到了評論界的一致讚譽。《紐約時報》的弗蘭克‧里奇稱：「該劇既有原作的靈性，又沒有循規蹈矩，還將矛頭指向了當今的英國音樂劇，同時又是對從葛什溫時代到邁克爾‧本尼特時代美國音樂劇的傳統的一次反思。」

還有人評論道：「美國音樂劇找回了它失落的天堂。」從導演奧克倫特的幽默場景設計，到威廉姆‧伊維‧龍設計的眩目服裝，再到蘇珊‧斯多曼創作的精采舞蹈，當然還有葛什溫經久不衰的音樂，《為你瘋狂》的一切都令90年代的新觀眾瘋狂。這不禁讓我想起了該劇排練時，追尋和找回所謂的「美國精神」成為了劇組的一個口號。

迪斯尼所向披靡——《美女與野獸》、《獅子王》、《阿伊達》

　　提起好萊塢動畫片，人們立刻想到的就是沃爾特·迪斯尼。確實全球許多最賣座的動畫片都是迪斯尼公司的傑作。早在80年代，美國迪斯尼的品牌，便透過米老鼠和唐老鴨的卡通形象在中國做到了幾乎婦孺皆知、家喻戶曉。

　　想當年，沃爾特·迪斯尼只是一個窮困潦倒的卡通畫家，在家徒四壁、困苦無助中，一隻在牆角爬來爬去的小老鼠在他的第一部配音卡通中亮相。從此這一形象風靡世界，造就了如此龐大的集影視、娛樂、零售於一體的跨國集團，成為了戰無不勝的迪斯尼。

　　如今，迪斯尼也受到了勁敵的威脅。2001年「怪獸史萊克」這個巨大的綠色吃人妖怪，就讓迪斯尼實實在在地感受到了來自夢工廠的強烈挑戰。

　　相對於動畫歌舞片所取得的成就，真人演出的歌舞片在90年代似乎真的輸給了卡通人物。90年代的歌舞片實際上是迪斯尼的天下，迪斯尼的影片大多得到百老匯音樂劇的真傳，音樂、歌舞完全融入了影片，湧現出許多精品，也使那些著名的動畫人物再次生動起來：《美人魚》（1989）、《美女與野獸》（1991）、《阿拉丁》（1992）、《獅子王》（1994）、《玩具總動

百老匯的第42街：迪斯尼
的世界

員》（1995）、《風中奇緣》（1995）、《鐘樓怪人》（1996）、《大力士》
（1997）、《花木蘭》（1998）、《人猿泰山》（1999）、《變身國王》（2000）
等。與此同時，迪斯尼也在90年代將歌舞動畫延伸到了音樂劇舞臺上，給
百老匯掀起了一輪動畫音樂劇熱潮。

Chapter 6 │ 百老匯的美國風格大製作

Is this home? Is this where I should learn to be happy?

Never dreamed that a home could be dark and cold

I was told every day in my childhood

Even when we grow old

Home will be where the heart is

Never were words so true

My heart's far, far away — home is too.

迪斯尼進軍百老匯──《美女與野獸》

1994年4月18日，根據同名動畫歌舞片改編的音樂劇《美女與野獸》終於在百老匯皇宮劇場上演。1995年獲得了當年最佳服裝設計東尼獎。小朋友是該劇主要的觀眾群體。這一舉措竟然挽回了一些百老匯票房的面子，那些不太去劇場看戲的觀眾也都攜家帶眷地來到了劇場「看野獸」取樂。

《美女與野獸》的主題首次出現在1757年法國霍爾曼夫人寫的幻想故事中，美麗的少女和變成野獸的王子的愛情故事打動了幾個世紀人們的心。霍爾曼夫人的《美女與野獸》問世後，還相繼出現了以此為藍本的歌劇、電影等，其中最為著名的是1946年法國拍攝的同名影片。

90年代初，動畫歌舞片《美人魚》的成功極大地鼓舞了迪斯尼動畫片人的熱情。作詞郝沃德・阿西曼和作曲阿蘭・門肯開始承接更多的專案，迪斯尼要試圖使動畫歌舞片成為票房大戶。1991年，在「美女與野獸」這個婦孺皆知的故事中，迪斯尼公司又加進了新的要素，製作為第30部動畫長片。

劇目檔案
作曲：阿蘭・門肯
作詞：郝沃德・阿西曼、蒂姆・萊斯
編劇：林達、胡爾文頓
製作人：迪斯尼
導演：羅伯特・傑斯・羅斯
編舞：曼特・維斯特
演員：文迪・奧利弗、哈里森・比爾、特倫斯・曼等
歌曲：「貝勒」、「無論怎樣」、「狼群的襲擊」、「自以為是」、「我的家」、「加斯頓」、「迎賓曲」、「如果我不能愛你」、「奇蹟將會發生在明天」、「重返人間」、「美女與野獸」、「暴民之歌」、「夢想成真」等
紐約上演：皇宮劇場 1994年4月18日 3354場（Thru July.7, 2002）

許多經久不衰的文學名著都揭示了一些普遍的主題，《美女與野獸》也不例外，迪斯尼的《美女與野獸》與霍爾曼夫人的故事以及人物設計上有一定差異，但貫穿作品的有關「真善美」的主題是相通的。醜陋的外表下隱藏著一顆善良的心靈，而美麗的容貌常常是醜陋靈魂的偽裝。

很久以前，在一個很遠的地方，一個年輕的王子由於缺乏愛心，被女巫變成了醜陋的野獸。只有在被施了魔法的玫瑰的最後一個花瓣凋落之前，王子能夠學會愛人並被別人所愛，咒語才能破除。貝勒是一位美麗的姑娘，她住在一座平靜的小鎮上。英俊而高大的獵人加斯頓被貝勒的美貌所吸引，發誓一定要娶到這位姑娘。

貝勒的父親莫里斯是一位行為古怪的發明家，一次莫里斯為了逃避林中狼群的追趕，偶然闖進了野獸的城堡，被野獸扣押。貝勒決定前去營救父親，並願意以自己換回父親的自由。城堡裡，貝勒和野獸發生爭執，貝勒生氣地跑進樹林，不幸也遭遇到狼群，野獸為了趕走狼群，自己也負了傷。貝勒把野獸扶回城堡，為他治傷。

貝勒回到家中，聽說加斯頓和鎮裡的人要除掉野獸，連忙和父親一道跑回城堡報信。城堡裡，加斯頓和野獸開始了一場殊死搏鬥。就在野獸將要殺死加斯頓的一刹那，他身上人性的一面卻復甦了，他放開了加斯頓。然而加斯頓卻趁機在他身後給了野獸致命一擊。

野獸奄奄一息，他告訴哭泣的貝勒，他非常快樂，因為他又見到她了。就在最後一片花瓣落下的時候，貝勒告訴野獸，她已經深深愛上他了。一道神奇的光充滿舞臺，野獸的身體旋轉上升，又變回了英俊的王子，女巫的咒語終於破除了。所有的僕人都恢復了人形，王子和貝勒從此快樂地生活在一起。

《美女與野獸》曾在紐約電影節的試映上一炮打響，後來該片獲得了奧斯卡獎的作曲獎、主題曲獎（6項奧斯卡獎提名），以及4項葛萊美獎等，該片還成為有史以來第一部獲得最佳影片提名的動畫片。

Chapter 6 │ 百老匯的美國風格大製作

在電影中，兩位天才的音樂人阿蘭‧門肯和郝沃德‧阿西曼賦予了兩位主人公鮮活的生命力，將美女的優雅與野獸的悲涼詮釋得淋漓盡致。電影首映時，《紐約時報》的首席劇評家弗蘭克‧里奇寫道「比2000年公演的任何一部音樂劇都精采」。還說電影版《美女與野獸》的生命是音樂所賦予的。

迪斯尼的影片獲得輿論界極大讚美，因此迪斯尼決定以《美女與野獸》向百老匯進軍。搬上舞臺前，阿蘭‧門肯的新搭檔蒂姆‧萊斯又合作創作了「如果我不能愛她」（If I Can't Love Her）、「我的家」（Home）等7首名曲。《美女與野獸》是迪斯尼第一次製作音樂劇，雖然脫胎於動畫電影，但是畢竟有很大的不同。按照音樂劇劇本創作的兩幕結構，在劇中設置了三條情節線索：主線——野獸在貝勒愛心的感召下，終於喚醒了沉睡已久的人性；兩條附線分別是：加斯頓為娶貝勒而不擇手段，以及被變成器皿容器的僕人們留戀人生、盼望重返人間。

看過《美女與野獸》的許多觀眾會產生同樣的感受，神奇誇張的道具，豔麗多彩的服裝，勾勒出了一個美麗的童話世界，令人窒息，也為之震撼，還讓觀眾體會到了生活中的真、善、美，的確是一部夢幻般的音樂傑作。

然而對於這種動畫形式的音樂劇卻被評論界嗤之以鼻，東尼獎也沒有給它更多的青睞。但是佔有市場很大份量的《美女與野獸》勝利的呼聲很

快就蓋過了那些「權威性」的評價，如今它已經被世界上很多城市所複製（也包括北京），在多姿多彩的語言中詮釋著、臨摹著百老匯的原型。該劇頗受那些喜歡動畫的孩子的青睞，父母親也很高興為孩子們找到了一部輕鬆、健康的娛樂。擁有了觀眾就擁有了財源，《美女與野獸》不僅在票房，而且在銷售紀念品上也賺取了更多的利潤。

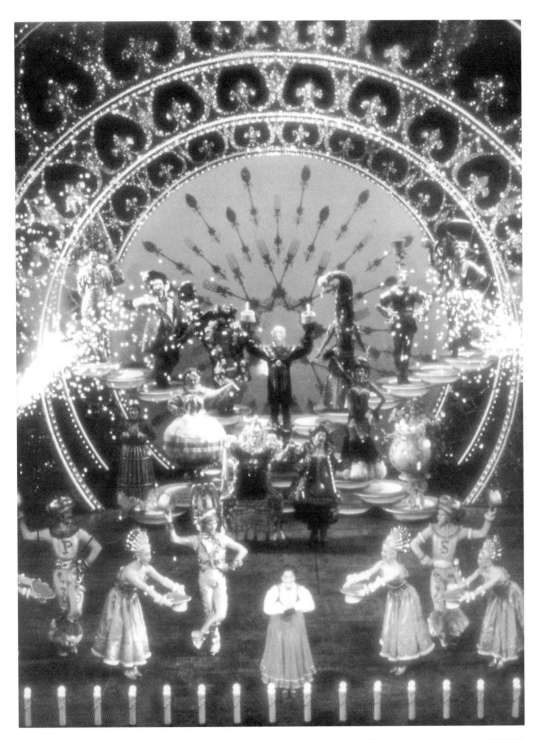

Chapter 6 │ 百老匯的美國風格大製作

"We are all connected in the great Circle of Life."
—— Mufasa
"I wanted to go for elegance, not cute."
—— Julie Taymor, director

can you feel the love tonight
It is where we are
It is enough for this wide-eyed wanderer
That we got this far
And can you feel the love tonight
It is enough to make kings and vagabonds
Believe the very best

歌舞片票房之冠進入百老匯——《獅子王》

音樂劇《美女與野獸》的勝利使迪斯尼創作音樂劇更加信心十足，繼艾爾頓‧約翰與蒂姆‧萊斯在1994年合作的動畫電影《獅子王》而贏得第67屆奧斯卡最佳電影音樂獎以及締造電影票房紀錄後，音樂劇《獅子王》

以其活潑可愛的卡通形象、震撼人心的壯麗場景、感人至深的優美音樂，以及所描述的愛情與責任的故事內容，深深地打動了許多人。《獅子王》再次成為觀眾們，尤其是旅遊者和小觀眾們的新寵。該劇於1997年11月13日在新阿姆斯特丹劇場正式拉開帷幕，這裡曾是《快樂寡婦》和《齊格菲歌舞活報劇》的家，迪斯尼購買了劇場並將它翻修一新，使這家劇場恢復了生機。迪斯尼還在劇場旁修建了零售商店，並計劃修建一家超現代的迪斯尼飯店。

那些對音樂劇本來不感興趣的人們，此刻也為「獅子王」排起了長長的隊伍，即使是80美元的高價也不能阻止劇票提前一年傾銷的態勢。就連東尼獎此刻也不得不改變「不屑一顧」的態度，對迪斯尼

劇目檔案
作曲：艾爾頓‧約翰等
作詞：蒂姆‧萊斯等
編劇：羅傑‧阿勒斯、伊瑞恩‧門契
製作人：迪斯尼
導演：朱麗‧泰摩爾
編舞：加斯‧法干
歌曲：「生生不息」、「你能感受到今晚的愛嗎？」、「Hakuna Matata」等
紐約上演：新阿姆斯特丹劇場 1997年11月13日 2144場（Thru July.7, 2002）

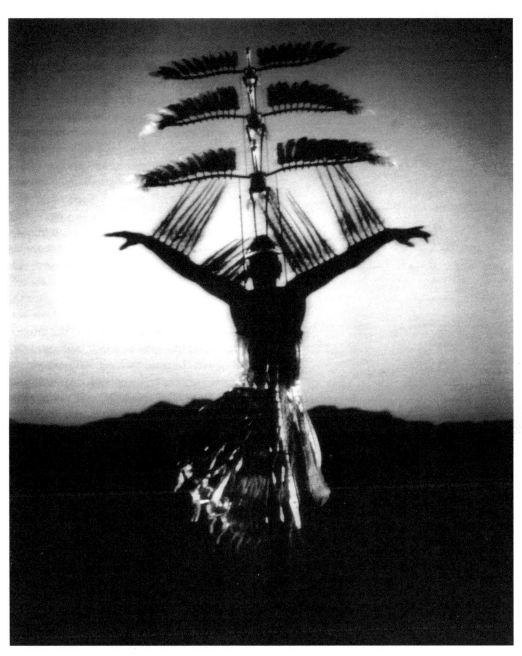

Chapter 6 │ 百老匯的美國風格大製作

艾爾頓·約翰和蒂姆·萊斯

的勝利表示出尊重,將最佳音樂劇獎的頭銜給了《獅子王》。1998年《獅子王》成為東尼獎的獲獎大戶,不過東尼獎仍然是小心謹慎地將最佳總譜和劇本獎頒發給了《垃圾時代》。迪斯尼集團音樂劇的成功使饑渴於「成功」的百老匯無暇去爭論其是非了。

　　《獅子王》是一部講述童話世界中「王子復仇記」的動畫片。這是迪斯尼的影片製作者們用他們的智慧和創造力,經過4年精雕細琢所創造的奇蹟。蒂姆·萊斯和艾爾頓·約翰採用了流行歌曲的曲風為《獅子王》創作歌曲,他們為本片立下了汗馬功勞。其配樂部分由艾爾頓·約翰親自領銜主唱,加上為《雨人》、《綠卡》等片配樂的著名配樂大師漢茲·齊門,成功營造出片中非洲大地自然雄渾的生命氣勢。

　　《獅子王》不僅是電影史上唯一進入票房排名前十名的動畫片,還成為了歷史上盈利最多的歌舞片。《獅子王》這股熱浪隨後席捲世界各地,譯配了27種不同語言,在46個國家和地區都受到觀眾的熱烈歡迎,創造了動畫片中史無前例的票房收入:7.5億美元(全球)!再加上影碟、唱片、卡通形象等副產品,《獅子王》幾乎為迪斯尼創造了近100億美元的利潤!該片也使人重新定義了動畫電影。

　　《獅子王》根據羅傑·阿勒斯與伊瑞恩·梅契的小說改編而成。是一部探究有關生命中愛、責任與學習的溫馨作品,講述的是辛巴如何從一隻幼獅成為萬獸之王的故事。內容描述動物間的悲歡離合,也有競爭進取,與人類社會如出一轍。故事背後的「催人奮進」的精神對小朋友很有啟

才華橫溢的導演兼設計師朱麗·泰摩爾

2000年10月該劇從紐約百老匯搬到洛杉磯潘特吉斯劇場上演,一時之間,這裡成為好萊塢群星趨之若鶩、爭相觀摩的藝術表演活動。整個劇場成了好萊塢眾星雲集的重要社交場所。常年生活於水銀燈下的演藝人員也視舞臺劇為觀摩演技的難得機會。該劇女導演兼服裝設計師、面具設計師朱麗·泰摩爾表示,舞臺劇多年來已成為演藝界培植基本演員的溫床,因此好萊塢八大電影製片公司的星探這幾天不斷出現在劇場,伺機觀察他們眼中的可造之才,企圖發掘明日之星。

迪斯尼在百老匯的家──
新阿姆斯特丹劇院

迪，所以，對「獅子王」故事的描述和傾聽都是一次將人類情感賦予動物身上的奇特經歷。

在遙遠的非洲，有一個叫做榮耀岩的地方，在那裡，動物世世代代生生不息。統治榮耀岩的是獅子家族，穆法沙是森林之王。他的兄弟刀疤一直覬覦穆法沙的王位，而辛巴──穆法沙的兒子的出生打碎了他的夢想。於是，刀疤懷恨在心，圖謀篡位。他秘密地和土狼聯合起來，設計害死了穆法沙，並將責任嫁禍在辛巴的身上。辛巴因此被迫離開了榮耀岩，而刀疤篡位成功。此後，辛巴與彭巴和丁蒙相遇，試圖忘記過去，以「Hakuna Matata」為座右銘，快樂地生活著。

有一天，辛巴小時候的夥伴娜拉來到了這個世外桃源，他告訴辛巴，在刀疤統治下的榮耀岩變得如同地獄一般，並要求辛巴回去拯救榮耀岩。但是，辛巴認為是自己害死了父親而拒絕回去。但是，在大家的幫助下，辛巴的責任感再次被喚醒，他決定回去拯救接近毀滅邊緣的榮耀岩。最終，辛巴、娜拉、彭巴和丁蒙，他們一起回到了榮耀岩，把真正殺害穆法沙的兇手──刀疤趕下了王位。辛巴成為了新的森林之王，榮耀岩從此也恢復了生機。

Chapter 6 | 百老匯的美國風格大製作

How have I come to this
How did I slip and fall
How did I throw half a lifetime away
Without any thought at all
I know the truth and it mocks me
I know the truth and it shocks me
I learned it a little too late

搖滾歌劇——《阿伊達》

1999年11月12日到2000年1月9日，音樂劇《阿伊達》在芝加哥進行了首輪上演，1999年12月9日是正式公演。2000年2月25日該劇抵達百老匯，3月23日在皇宮劇院登場，至今仍在上演。

《阿伊達》贏得了2000年6月4日公布的第54屆東尼獎的最佳音樂劇樂譜獎、最佳音樂劇女主角獎、最佳場景設計獎、最佳燈光設計獎等4項大獎。該劇雖然沒有獲得2000年東尼獎的最佳音樂劇獎提名，但是令艾爾頓・約翰和蒂姆・萊斯欣慰的是他們的音樂獲了獎。東尼獎的獲得者希瑟・海德蕾因在《阿伊達》中的出色表演而再次獲得2000年5月14日在林肯中心舉行的戲劇課桌獎的最佳音樂劇女主角獎。2001年2月23日，音樂劇《阿伊達》的原班人馬灌製的唱片，榮獲了葛萊美獎的音樂劇歌曲專輯獎。

歌壇老將艾爾頓・約翰似乎總也閒不住，在出唱片、為電影譜曲的同時，他又把目光鎖定了音樂劇，1999年，由他一手操刀的《阿伊達》在百老匯上演了。

劇目檔案
作曲：艾爾頓・約翰
作詞：蒂姆・萊斯等
編劇：林達・胡爾文頓
製作人：迪斯尼
導演：羅伯特・福斯
編舞：萬尼・希倫托
演員：希熱・西德蕾等
歌曲：「每個故事都是關於愛情」、「我如何認識你」、「不是我」、「我知道事實真相」等
紐約上演：皇宮劇院 2000年3月23日 945場（Thru July 7, 2002）

歌壇常青樹艾爾頓‧約翰

艾爾頓‧約翰，1947年3月25日生於倫敦。他4歲開始學習鋼琴，曾在皇家音樂學院的比賽中獲業餘學士獎。隨後，約翰迷上了搖滾音樂，70年代，約翰一路青雲，很快成為世界頂級搖滾巨星，被譽為搖滾樂壇的自由神。

進入90年代，約翰仍然活躍在搖滾舞臺上。1992年，他在全球的巡迴演出備受歡迎。其新舊作品經常被許多電臺爭相選播。

約翰的舞臺形象對搖滾樂壇的發展具有決定性的影響。隨著名氣的不斷加大，他狂熱的舞臺演出由原來的卓越莊嚴變得有點滑稽荒謬，表演服裝過於豔麗奇異卻常令樂迷們傾倒。在演出中，他的打扮有時猶如來自渺茫天際的牛仔，有時則滿頭的金辮子配戴著官帽。約翰將傳統的搖滾音樂演變為搖滾奇觀。他創造出的新舞臺美感預示了搖滾不再是一種情感宣洩的方式，而是大眾娛樂的一種新形式，被很多歌手不同程度地效仿。

1994年，他為動畫片《獅子王》作曲並演唱的原聲唱片銷售了1000萬張以上，歌曲本身還榮獲了奧斯卡、金球、葛萊美等多項大獎。1997年10月，約翰為悼念英國王妃戴安娜，自彈自唱改寫的《風中之燭》傳遍全球。1999年，艾爾頓‧約翰將歌劇改編成迪斯尼音樂劇，新創作了21首樂曲，用流行與藍調等音樂類型重新詮釋了《阿伊達》。

在流行歌壇上闖蕩了30年，有了《獅子王》的成功嘗試後，艾爾頓終於涉足音樂劇。《獅子王》的成功也使他和蒂姆‧萊斯這兩位傑出的創作者與迪斯尼再次攜手。兩人對打破《獅子王》的1000萬張唱片的銷量佳績充滿信心。而他們之所以選擇改編《阿伊達》，不僅因為該劇悲壯委婉的故事打動了他們，更在於原劇係大師的名作，從而具有巨大的挑戰性。這兩位藝術家試圖將曲高和寡的歌劇藝術轉化為簡潔通暢的流行歌曲，以適應主流觀眾和聽眾群。

《阿伊達》本是19世紀義大利著名作曲家威爾第1871年在開羅創作的同名歌劇，講述兩個埃及王宮的女子愛上了同一個男子的故事。艾爾頓‧約翰和蒂姆‧萊斯在原劇的忠誠與背叛、勇氣與愛情的主題上進行了發揮，三位主人公必須做出最後的抉擇，而他們的決定將不僅改變他們的生活，而且還改變了歷史的進程。

該劇以一場兩國間的戰爭衝突為背景，以來自交戰國雙方的一對年輕人的戀情為主線，敘述了一個可歌可泣的愛情悲劇。衣索比亞國的阿伊達公主是被俘的奴隸，拉達米斯是敵對國埃及的青年將領，兩人在戰場上邂逅，並產生愛情。他也被阿伊達的女主人阿曼妮爾斯所愛。

然而不同陣營裡的一對，怎麼能湊到一起談情說愛呢？可以說，這愛情從一開始就埋下了不幸的種子。一份是對祖國的愛，一份是對情人的

愛。兩種同樣偉大的愛不能同時並入同一條軌道，不能同時去維護。這雙
重的愛自然而然會帶來雙重的矛盾，雙重的折磨和雙重的苦難。最後，兩
人雙雙殉情，用他們熱烈的死，完成了歌劇的悲劇使命。

　　《阿伊達》的演出陣容相當強大，希瑟‧海德蕾、亞當‧巴斯卡爾和
謝瑞‧倫尼‧斯科特均為當今百老匯最耀眼的新星，而幕後從導演到編舞
也都是東尼獎得主。

I peer through windows, watch life go by
Dream of tomorrow, and wonder "why?"
The past is holding me, keeping life at bay
I wander lost in yesterday
Wanting to fly, but scared to try.
Oh, if someone like you found someone like me
Then suddenly, nothing would ever be the same!
My heart would take wing, and I'd feel so alive
If someone like you loved me...

一個人的戰爭——《傑克與海德》

　　1990年音樂劇《傑克與海德》就曾在休士頓一家東尼獎的獲獎劇院——艾利劇院上演。演出開始後，立即博得了觀眾和評論界的好評，還創造了不俗的票房成績。演出的檔期也從原先計劃的一季延長了三四倍。該劇的唱片由於幾首歌曲「像你這樣的人」（Someone Like You）、「一個新生命」（A New Life）和「就是此刻」（This is The Moment）而銷量大增。女主角的扮演者琳達·埃德也成為一顆冉冉升起的明星，同時還成為了作曲者兼策劃人威德霍恩的夫人。

　　《傑克與海德》一劇中的歌曲曾被運用到很多大型活動中，尤其是主題歌「就是此刻」，早先只是透過廣播和電視播出，後來竟然一夜之間成為許多電視競賽節目的主題曲。1993年的這首歌曲就被採用在美國小姐的選美比賽表演中，還有1994年的美國職業棒球大賽和冬季奧運會上等許多

劇目檔案
作曲：弗蘭克·威德霍恩
作詞：蕾斯利·布里克斯
策劃：斯蒂文·庫登和弗蘭克·威德霍恩
編劇：蕾斯利·布里克斯（根據羅伯特·路易斯·斯蒂文森的經典故事改編）
導演：格里高利·波伊德
演員：羅伯特·庫契里、琳達·埃德 等
歌曲：「迷失在黑暗中」、「像你這樣的人」、「一個新生命」、「就是此刻」等
紐約上演：普利矛斯劇院 1997年4月28日 1543場

重要的賽事上。這種歌紅過於劇的現象，對製作群體而言並不是什麼好事，遭到嚴肅劇評家的批評就更是意料之中。

1995年經過重新打造的《傑克與海德》又登上了休斯頓的劇院和西雅圖第5大街劇院舞臺，該劇被注入了新的活力和明星的光環。麗莎·明妮麗和「憂鬱布魯斯」（The Moody Blues）都成為該劇最引人入勝之處。休士頓的觀眾再度為之瘋狂，票房收入超過七位數。

這段曾邂逅鮮花掌聲，也曾遭遇雷雨風暴的漫長旅程，終於在1997年抵達終點。1997年4月28日，《傑克與海德》終於來到了百老匯，在普利矛斯劇院閃亮登場，並取得了新一輪的成功。到2001年1月在百老匯落幕，該劇共上演了1543場。該版本獲得了4項東尼獎的提名，主演傑克與海德的男演員羅伯特·庫契里獲得了戲劇課桌獎的最佳男演員獎。扮演露絲的演員琳達·埃德獲得了1997年紐約戲劇世界獎的最佳新人獎。1997年10月22日該劇獲得美國戲劇之翼獎的最佳場景設計獎和最佳燈光設計獎。

本劇所講的故事發生在1885年倫敦。傑克醫生是年輕而富有成就的醫學研究人員，父親那無法治癒的精神病使他極度苦惱，傑克固執地相信：憑他藥物學上的造詣，他能把人的善良與邪惡兩種要素分離開來，這是每個人內心中都存在且不斷鬥爭的兩種要素。但實驗必須以活體進行，他的理論遭到了理事會的反對，只有一個人投棄權票，這人就是傑克未來的岳父凱魯爵士。

傑克當律師的朋友阿特森很同情他。凱魯爵士為女兒艾瑪與傑克舉辦了富麗堂皇的訂婚酒會，傑克竟遲到且毫無抱歉之意。阿特森為幫助傑克擺脫煩惱，硬拉著他去了一個小酒吧。酒吧女郎露絲遭酒吧老闆虐待，傑

克打抱不平，安慰露絲。

回家後，傑克開始在自己身上做實驗。實驗室裡，他在實驗日誌上寫下，要用自己做試驗對象，他把藥物注射進自己的手臂，令人恐怖的是實驗竟然真的將傑克變成了海德——一個充滿邪惡的人，海德開始了一連串令人震驚的謀殺，傑克把自己鎖在試驗室裡，繼續埋頭試驗。

露絲在酒吧被一個虐待狂客人弄傷，有一天露絲對傑克說，把她弄傷的人的名字叫海德。傑克驚呆了，露絲吻了傑克，陷入混亂的傑克把露絲送走，露絲憧憬著美好的未來。街上，海德截住一名主教，打死他並用火燒屍——海德成了傑克的報復天使。傑克非常後悔，然而實驗已經無法控制。

海德繼續暗殺醫院理事會的成員，艾瑪擔心傑克，闖進了那上了鎖的試驗室，她看到了試驗日記，被傑克撞見。試驗失控，傑克請阿特森幫他找一種藥，那是他想用來掙脫海德的藥。

海德又去找露絲，露絲卻在想念傑克，失望的海德將要引爆憤怒之火。阿特森帶著找到的藥來到實驗室，卻看到等著他的陌生人海德。海德向阿特森講出實情，注射藥後變為傑克。傑克給露絲寫了告別信，求她立即離開倫敦，並讓阿特森趕快送信給她。海德為露絲與傑克的關係憤怒不已，最終把她勒死。

實驗室，傑克體內兩個各佔一半的靈魂進行了最後的角鬥，傑克從邊緣中逃出，和美麗的新娘艾瑪一起站在神殿之中。在婚禮上，傑克和海德的混合體使人們的生命受到了威脅，在千鈞一髮時，阿特森拔除了劍，刺穿了傑克和海德的混合體，未婚妻艾瑪抱著傑克說，「你現在自由了，我們也會永遠在一起的」。

《傑克與海德》或名《化身博士》是一部帶有恐怖色彩的懸疑音樂劇。加入了浪漫的愛情故事及史詩般盪氣迴腸的善惡之爭，使該劇賦予了斯蒂文森1886年的古典小說全新的生命。該劇最早的策劃者是斯蒂文·庫登和弗蘭克·威德霍恩。在流行樂壇和芭蕾舞界頗有名氣的弗蘭克·威德

霍恩也出任該劇作曲，創作過由朱麗・安德魯斯主演的百老匯版本《維克多・維多麗亞》的蕾斯利・布里克斯擔任作詞、編劇。

新版的唱片由大西洋唱片公司出版發行，銷量也頗為驚人，還獲得1998年葛萊美獎最佳音樂劇唱片獎提名。值得一提的是，《傑克與海德》的劇迷還可以與百老匯的演員們一起參與錄製劇中的歌曲。

在音樂劇《傑克與海德》中，除了悠揚的旋律以外，傑出的化妝技巧更能引人入勝。男主角同時要演兩個角色，觀眾不得不驚歎於編劇和化妝師的精巧構思。這部音樂劇舞臺陰森鬱悶，高懸於旋轉樓梯和石柱的鐵架橋，表現霧氣籠罩的倫敦街頭的背景幕給前來觀看音樂劇的觀眾們帶來了與欣賞迪斯尼快樂音樂劇完全不同的感受。

非傳統舞蹈音樂劇——《接觸》

　　《接觸》是蘇珊·斯多曼1999年推出的一部以舞蹈為
主的音樂劇，也是蘇珊·斯多曼第一次兼任編舞和導演兩個
角色。1999年9月《接觸》在林肯中心劇院的小劇場米茲·
E新劇院首演，並引起了社會較大的關注。2000年3月30日
遷移到大一些的維維安·比爾茫特劇院上演後，又獲准參與
東尼獎的角逐。皇天不負有心人，斯多曼終於在2000年6月
4日因《接觸》一劇獲得了東尼獎的最佳編舞獎，《接觸》
也獲得了最佳音樂劇獎。

　　這部音樂劇的靈感產生於蘇珊·斯多曼的另一部音樂劇。林肯中心劇
院的藝術指導安德·比肖普在百老匯看到斯多曼執導的一部名為《碼頭》
的音樂劇而被激發靈感，於是就叫來了斯多曼，問她是否有心，願意將故
事發展下去，並且願意幫助她。斯多曼欣然允諾。回家後，斯多曼給她最
好的朋友，《凡事皆可》複排劇的東尼獎獲獎編劇、斯蒂芬·桑德漢姆的

劇目檔案
策劃：蘇珊·斯多曼、約翰·威德曼
編劇：約翰·威德曼
製作人：安德·比肖普
導演：蘇珊·斯多曼
編舞：蘇珊·斯多曼
舞蹈：「搖擺」、「你跳了嗎」、「接觸」等
紐約上演：維維安·比爾茫特劇院 2000年3月30日 938場（Thru July 7, 2002）

音樂劇《太平洋序曲》和《暗殺》的編劇——約翰・威德曼撥通了電話，兩人開始設計人物，一個在搖擺舞俱樂部的黃衣少女的形象出現在他們的腦海裡，簡單的故事情節成型後，1999年2月，兩人將設計思路告訴安

德・比肖普，比肖普非常喜歡，並決定將它製作出來。

　　這部音樂劇原來的構想仍然是創作成傳統的兩幕音樂劇，後來蘇珊・斯多曼和約翰・威德曼認為這部音樂劇應該有其自身的特點，故事中的人物更適合用舞蹈而不是用歌唱予以表現，於是他們決定用舞蹈來貫穿由三個小故事組成的音樂劇。換句話說，《接觸》是一部有少量對話的舞蹈劇，在每一個故事中，主要角色都在表達一種想要「接觸」的情緒，舞蹈正是傳達這種情緒的媒介和手段。

　　第一個故事叫「秋千上的女郎」（Swinging），整個場景脫胎自18世紀法國藝術家讓・霍諾・弗拉格納德（Jean-Honore Fragonard）的油畫氛圍，以啞劇化的舞蹈演出。由爵士小提琴手演奏出的羅傑斯和哈特的作品「我心依舊」（My Heart Stood Still）營造了一種浪漫而性感的聽覺空間。一位年輕美麗的女士在她的兩個追求者中搖擺不定，這兩個主僕關係的男人為得到美麗女子的感情而競爭著。然而，無論是秋千上的歡愉纏綿，還是背地裡的偷歡調情，都只不過是這位紅粉女郎的愛情遊戲而已。

　　第二個故事「叫你不許動」（Did You Move），故事發生在1954年，女主角為了躲避無愛的婚姻在一家義大利餐館裡舞蹈，她幻想自己是一位出

色的芭蕾明星，並且與服務生領班、餐廳的其他顧客共舞著，在柴可夫斯基、格里格、比才的音樂中構築著自己的羅曼史。然而，這些暢快淋漓的舞蹈不過是思緒的馳騁而已。夢已逝，愛已去，女主人公只能回到現實。

最後一個故事「接觸」（Contact），故事背景在當代的紐約，一個成功的在廣告行業裡做事的中年男人邁克爾‧威雷因個人的生活，一度陷入了自殺的境地，想想看，光鮮亮麗的榮耀背後潛藏著的是永遠的空虛寂寞。每晚在家中迎接他的，除了烈酒、鎮靜劑之外，就是冰冷的皮沙發和永遠打不開的玻璃窗。對了，還有沒完沒了的電話錄音，場面話、抱怨語、惡作劇，人活在世上，還能有別的嗎？於是他把獎盃扔進了垃圾筒裡，準備上吊自殺。沒想到，這次的自殺經歷卻給他的生命帶來了轉機，樓下總愛抱怨的黃衣女子，竟然如此美麗，令他神魂顛倒。他開始在曼哈頓的俱樂部裡追逐這個美麗女郎的幻影，在本尼‧古德曼、沙灘男孩等的音樂中搖擺著。

《接觸》和《音樂人》是蘇珊‧斯多曼90年代後期的代表作。斯多曼說：「執導《音樂人》和《接觸》有一個相同的原因，那就是這兩部戲反映了我個性的兩個方面。《音樂人》幽默、滑稽，而且愛護家庭。當大家都期待著有情人終成眷屬時，又發現初戀時大家不懂愛情；而《接觸》則表現了一些相當成熟的成年人之間的陰暗面主題，我創作百老匯音樂劇的特點是喜歡將深沉的一面與喜劇的氛圍融合在一起。效果一定是奇特並且極富情感色彩的。」

Chapter 6 │ 百老匯的美國風格大製作

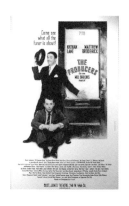

東尼獎新寵——《製作人》

　　音樂劇《製作人》或名《發財妙計》於2001年3月21日預演，正式公演時間是在4月19日。該劇根據1968年梅爾·布魯克斯的經典同名電影改編。在著名編劇和老朋友托馬斯·米漢（音樂劇代表作有《安妮》）的幫助下，74歲的布魯克斯對他這部曾獲奧斯卡青睞的劇本改編成音樂劇充滿信心。果不其然，《製作人》成為了美國人新世紀的驕傲。

　　第55屆美國東尼獎頒獎典禮於2001年6月4日上午在美國無線電城音樂廳舉行。獲得創紀錄15項提名的百老匯音樂劇《製作人》更是獲得12項大獎，其中包括最佳音樂劇獎、最佳男演員獎、最佳作曲獎、最佳編劇、最佳特色男演員獎、最佳特色女演員獎、最佳場景設計獎、最佳服裝設計獎、最佳燈光設計獎、最佳編曲獎、最佳編舞獎、最佳導演獎等，從而創下這一獎項得獎最多的紀錄。1964年，《你好！多麗》一劇一舉拿下了當

劇目檔案
作曲：梅爾·布魯克斯
作詞：梅爾·布魯克斯
編劇：梅爾·布魯克斯
製作人：梅爾·布魯克斯
導演：梅爾·布魯克斯
編舞：蘇珊·斯多曼
演員：內森·萊恩和馬修·布羅德里克 等
歌曲：「希特勒的青春」、「首演之夜」、「百老匯之王」、「首演時的好運祝詞」、「我想成為
　　　一名製作人」、「再見」等
紐約上演：2001年4月19日 499場（Thru July 7, 2002）

年的10項東尼獎，迄今這一紀錄終於在新世紀的第一年被打破了，可以說，百老匯在新世紀的第一年開了一個好頭。在當今被許多英國音樂劇佔領的百老匯，有一部本土音樂劇能有如此銳不可當的發展態勢，實在令美國人深受鼓舞。

東尼獎開獎前，該劇就已經被媒體看好，認為有望獲得12項大獎。與《製作人》競爭最佳音樂劇的另三齣劇是《一脫到底》或名《光豬六壯士》、《班級活動》和《簡愛》，但顯然都不是《製作人》的對手。《製作人》在音樂劇的表演獎項方面也是得獎呼聲最高的。最佳男主角的競爭將主要在《製作人》的兩大主演馬修·布羅德里克和內森·萊恩之間展開。而該劇唯一一位重要的女性角色的扮演者卡迪·哈夫曼最後也贏得了最佳特色女配角殊榮。

5月8日，《製作人》被評為紐約戲劇論壇獎最佳音樂劇獎；5月11日，被戲劇聯盟評為2000～2001年度最佳音樂劇。《製作人》在2001年5月20日揭曉的第46屆「戲劇課桌獎」上，又榮獲了11項大獎，其中也包括最佳新創音樂劇獎。2002年3月，該劇唱片獲得了葛萊美最佳音樂劇專輯獎。

紐約的各大新聞媒體給予該劇很高的評價。《每日新聞》說：「《製作人》是幾年來第一部充滿了紐約活力的音樂劇，多年來還沒有一部音樂劇像《製作人》一樣，能賦予作品如此豐富的想像力。」

《製作人》真正的明星梅爾·布魯克斯（Mel Brooks）

當今美國影壇、劇壇最傑出的新喜劇導演梅爾·布魯克斯生於紐約布魯克林的猶太區。他14歲開始學習擊鼓，然後參加樂隊到夜總會演奏。第二次世界大戰時應召服役海軍，出征歐洲戰線。戰後回到紐約，仍以擊鼓謀生。有一次在小鄉鎮的一家旅館演奏時，恰遇喜劇搭擋休假，臨時請他客串表演。他就用摻著猶太鄉音的英文說了一場笑話，不料大受歡迎。因此他決定放棄擊鼓生涯，改行做一個賣藝人。不久，他開始替紅藝人寫電視節目的劇本。他的笑劇大受美國觀眾的歡迎。於是其他電視臺也紛紛來請他寫劇本，甚至百老匯舞臺也來找他。同時他也寫了不少暢銷曲的歌詞。梅爾·布魯克斯1968年從影，第一部片子就是《製片人》，兼製片、編劇、導演於一身。該片獲得了1968年第41屆奧斯卡最佳編劇獎。

《今日美國》上這樣評論道：「還從未在百老匯舞臺上看到這樣一部創作大膽、寓意深刻又妙趣橫生的音樂劇，它既有舊式音樂劇的特色，又有布魯克斯新銳的惡作劇風格。」

《劇藝報》上的評語是「2001年春季演出季的超級成就」。

60年代老影片《製片人》中邁克斯‧比亞里斯托克是一位「製片家」，為了能獲得拍片資金，他總是喜歡勾引那些富有寡婦。里歐‧布魯姆是一位不走運的會計師，在一次無意中邁克斯得到了電影劇本《希特勒的青春》，準備把它拍成影片，但被弗蘭茲指控盜竊罪，並企圖打死他，經過邁克斯的一番詭辯，他們三個攜手合作，共同拍攝了《愛的囚徒》。在拍攝這部影片時，布魯克斯做了大膽的嘗試，影片的大部分演職員由捷克人來充當，加強了東西方電影界人士的親密合作。

《製作人》的製作人和他的演員們

百老匯的音樂劇版本順理成章地將電影製作改為了音樂劇製作。故事與30多年前的電影如出一轍，只是盡可能地展現了百老匯的舞臺特色。電影的第一場戲是在邁克斯的辦公室發生的，為了得到一位富婆的投資，邁克斯正在對她施展「美男計」；舞臺版本的故事則是在舒伯特劇院前門的西44街拉開帷幕。邁克斯最新的一部作品《滑稽男孩》——音樂劇版《哈姆雷特》剛遭遇了一場首演開幕和匆匆閉幕的不幸。

命運多舛的製作人邁克斯・比亞里斯托克和會計師里歐・布魯姆一同
醞釀了一齣賺錢詭計。為百老匯一齣必定失敗的音樂劇招募投資，以圖賺
取不義之財。他們將目光瞄向了《希特勒的青春》，於是比亞里斯托克和

布魯姆聘用最不適合的作曲家、導演和演員組成了一個創作表演班底，準
備推出這部史無前例、糟糕無比的新音樂劇《希特勒的青春》，副標題是
「阿道夫和艾娃的情愛樂趣」（*A gay romp with Adolph and Eva at
Berchtesgaden*）。然而令他們沒有想到的是，這部劇目竟然出其不意地獲得
了成功。

　　2000年4月，戴維・吉芬召集了一些製作人到他的工作室。由於他在
夢工廠的工作使他不能經常來往於紐約和芝加哥兩地，所以他說服了梅
爾・布魯克斯繼任這項工作。戴維・吉芬退出後，布魯克斯仔細選拔任用

《製作人》中的兩位主人公

內森・萊恩和馬修・布羅德里克在劇中分別扮演在電影中由熱歐・莫斯特爾和吉
恩・懷爾德扮演的角色。萊恩扮演邁克斯，一位詭計多端卻又老走楣運的製作人。
萊恩在百老匯馳騁了近20年，終因演出1992年音樂劇《紅男綠女》的複排版中扮演納
森一角而揚名。他主演過的音樂劇還有《趣事發生在去往古羅馬廣場的路上》或名
《羅馬競笑場》和《哆咪咪》等。因90年代百老匯《如何輕而易舉取得成功》複排劇
而贏得東尼獎表演獎的布羅德里克扮演里歐・布魯姆，一位溫順謙恭的會計師。

Chapter 6 ｜ 百老匯的美國風格大製作

了參與創作《製作人》的精兵強將。音樂劇《搖擺》也將聖詹姆斯劇場讓位給《製作人》。

在原來電影版本的基礎上，梅爾‧布魯克斯親任詞曲作者為這部音樂劇版的《製作人》新增了10首新歌。過去，音樂喜劇一直是百老匯的同義詞，不過30年來，音樂喜劇的光彩在逐漸褪色。而且納粹的題材幾乎是音樂喜劇的禁區，然而這部劇目卻成功地將這一題材搬上了舞臺，在歌舞娛樂中講述故事，也著實為美國音樂喜劇找回了一些面子。

2000年因《接觸》一劇捧回最佳編舞獎的蘇珊‧斯多曼不負眾望，在《製作人》中身兼導演和編舞兩職，接過了於1999年2月去世的丈夫邁克‧奧克倫特導演手中的接力棒。蘇珊‧斯多曼說：「大多數出類拔萃的音樂喜劇都不具備無懈可擊的故事結構，今天的觀眾都有一雙看慣了電影大片的挑剔的眼睛，所以音樂喜劇需要有基於傳統元素基礎上的更完備的結構。」正如蘇珊所期待的那樣，音樂劇《製作人》正有了這樣值得他們驕傲的故事結構。

幸運的是，該劇除了在創作上的強大聯合外，還有許多投資人對《製作人》看好，使得從一開始這部音樂劇就顯得與眾不同。這些資金的投入使這部音樂劇能長久順利演出，並能保證布魯克斯、斯多曼、米漢和明星演員每週的利潤百分點。

令該音樂劇許多製作人頗感欣慰的是，音樂劇《製作人》不僅口碑極好，而且在經濟上也取得了輝煌的成功，它在短期內所取得的票房成績，以及提前預售票票房足以令卡梅龍‧麥金托什任何一部音樂劇或是迪斯尼

《製作人》的三位關鍵人物
2001年6月25日，在《製作人》演出的聖詹姆斯劇院門口沒有了往常門庭若市的景象，原來那些「梅爾‧布魯克斯、納森‧萊恩、馬修‧布羅德里克」劇迷們全都擁堵在百老匯第66街音像大樓，等待著三位喜劇明星的到來。他們要參加在這裡舉行的唱片簽售儀式。百老匯很久以來都沒有這樣熱鬧了，因為很久以來都沒有任何一部音樂劇能有《製作人》一樣的演出成績。

的音樂劇感到沉重的壓力，可謂名利雙收。該劇投資約為1050萬美元，平均票價為74美元，黑市價竟然炒到了350美元。在當前的百老匯是非常值得矚目的。2002年3月，在該劇唱片喜獲葛萊美獎後，迎來了票房銷售的又一個高峰，再加上兩位主角演出合同到期的原因，人們不想錯過他們最後一週的演出。2002年3月19日，兩位「新人」（同樣是大明星）初次登臺亮相，令製作人欣喜的是，當晚的預售票款相當可觀。

劇目名及百老匯首演時間	提前預售票票額（Advance sales） （單位：百萬美元）
《西貢小姐》（4/11/91）	37
《日落大道》（11/17/94）	25
《獅子王》（11/13/97）	20
《歌劇魅影》（1/26/88）	19
《阿伊達》（3/23/00）	15
《製作人》（4/19/01）	13
《悲慘世界》（3/12/87）	12
《週末狂熱》（10/21/99）	10

百老匯音樂劇提前預售票額參照表

　　有不少觀眾是懷揣著發財的夢想走進《製作人》音樂劇劇場的，看著別人賺錢，再想著自己賺錢，也是一種不錯的心理體驗。按蘇珊‧斯多曼擁有純利潤4%的所得計算，4月某週該劇盈利110萬元，蘇珊‧斯多曼可以獲得每週3萬到4萬美元的分成。再加上這位炙手可熱的舞蹈編導家兼音

Chapter 6 ｜ 百老匯的美國風格大製作

樂劇導演其他兩部音樂劇《接觸》和《音樂人》的分成，這位女士一週的薪水接近6位數。

　　該劇原計劃將在35週（約9個月）收回全部1050萬美元的成本。這一保守的預計還是有原因的。近些年來，有不少曾被寄予厚望的巨型音樂劇運作多年都難以收回成本，持續上演兩年之久的音樂劇《鐵達尼》也沒能避免這個噩運。如今，《製作人》的盈利速度平均大約為每週50萬美元。

　　音樂劇《製作人》巡迴美國的演出在2002年開展。《製作人》被寄予了打破美國巡迴演出近年來出現的不慍不火的尷尬場面的希望。

Appendix

附錄

百老匯音樂劇 | THE GREATEST BROADWAY MUSICAL HITS OF THE CENTURY

Appendix 1

百老匯音樂劇巡禮

劇目線索：

一、音樂劇先驅者

1、19世紀的貢獻

1866年《黑魔鬼》：被認為是美國歷史上第一部音樂劇，這部由一群身著透明舞衣的芭蕾舞女演員參加的狂歡，在當時引起了巨大的轟動。

明斯特里秀（Minstrel Shows）：音譯為「明斯特里秀」，維吉尼亞明斯特里秀、切瑞斯特明斯特里秀（斯蒂芬·福斯特）等為代表；這是一種白人裝扮成黑人或是黑奴進行取樂的滑稽表演，這種娛樂形式成為1845～1900年間的一種最流行的娛樂形式，由於它的影響，也帶動了非洲風格的美國舞蹈進入到美國人的生活中。

歌舞雜耍：1875年左右托尼·帕斯特（Tony Pastor）發明歌舞表演（vaudeville）的形式，不過這時候雜耍還沒有從名義上得到清白。隨著觀眾的增多，裸露的表演和淫穢的語言逐漸被禁止，不過帶有一些性感色彩的節目卻已經是慣例了；哈雷根和哈特、韋伯和菲爾茲所創作的作品為代表。

2、活報劇

《齊格菲的活報劇》：弗羅瑞茲·齊格菲是當時最有影響的演出人，也是過去百老匯最大的歌舞團——齊格菲歌舞團的創辦人。從1907年到1931年間就有21部以活報劇來命名的音樂劇（齊格菲在世時有16部）。

《喬治·懷特的醜聞》、《時下歌舞秀》、《格林威治村活報劇》、《恩爾·卡羅爾的名利場》：與齊格菲同時存在的幾位競爭者所製作的音樂劇。

3、音樂劇歷史上的第一個轉捩點

音樂劇《演藝船》：吉羅姆·科恩的這部作品是百老匯音樂劇歷史上第一個轉捩點。在這部作品的影響下，百老匯音樂劇邁上了一個新臺階。音樂劇的編導開始更注意故事情節及歌舞的整合。

二、音樂劇的黃金時代

1943年《奧克拉荷馬》：理查德·羅傑斯和漢姆斯特恩二世作品，這部作品是現代音樂劇導演手法創新的先聲，它將歌曲整合在故事情節中，這在過去的音樂喜劇裡是沒有的。另外的革新還包括劇中一個主要人物的死亡，以及第一幕中刻劃女主人公內心的戲劇芭蕾等。

1945年《旋轉木馬》：該劇集合了《奧克拉荷馬》的原班人馬，這部作品使羅傑斯和漢姆斯特恩鞏固了他們在40年代百老匯音樂劇一流編創者的地位。該劇沒有了《奧克拉荷馬》中輕鬆愉快的主題，而是進行了對人性深層感情的挖掘。

1946年《安妮，拿起你的槍》：根據真人真事改編，伊瑟爾·門曼扮演了歷史上的具有娛樂傳奇色彩的著名女槍手安妮·奧克雷；該劇由艾爾文·伯林和霍伯特·多羅斯·菲爾茲創作，是艾爾文·伯林的音樂劇代表作。

1947年《錦繡天堂》：阿蘭·傑·勒內和弗瑞德里克·羅伊維的作品，沿襲了「R&H」的創作風格，該劇表現了美國旅遊者在蘇格蘭的經歷。

1949年《南太平洋》：理查德·羅傑斯和漢姆斯特恩二世作品，喬什華·羅干為此獲得普立茲戲劇獎；該劇是「R&H」用音樂喜劇形式表現出來的真正的「音樂戲劇」。

1950年《紅男綠女》：弗蘭克·羅伊瑟和喬·斯文林、阿比·巴洛斯作品；曾被當作是百老匯舞臺上一部傑出的鬧劇，但同時它又因其經典性而在音樂劇史上寫有重要的一筆。

1951年《國王與我》：理查德‧羅傑斯和漢姆斯特恩二世作品；根據英國19世紀的傳奇女性安娜‧麗奧諾溫絲赴暹羅王國（當今泰國）擔任皇家教師的真實故事改編。

　　1956年《窈窕淑女》：阿蘭‧傑‧勒內和弗瑞德里克‧羅伊維作品。這部作品被認為是非常完美的改編劇；它最成功的地方在於其中的歌曲建立起主角人物鮮明的性格和彼此間的關係，不同於其他音樂劇，注重由對白來展開情節。劇中一位不太唱歌的男主人公，為以後的音樂劇中同類角色開了先河。

　　1957年《西區故事》：里歐納德‧伯恩斯坦和斯蒂芬‧桑德漢姆、阿瑟‧勞倫茨作品。舞蹈成為了情節推進器。

　　1957年《樂器推銷員》：梅里迪斯‧威爾森作品；是一部輕鬆愉快的喜劇，講述了一個有趣的愛情故事。劇本完全抓住了幽默和動人的實質，整部作品被打造得非常合體。

　　1959年《吉普賽》：朱麗‧斯蒂尼和斯蒂芬‧桑德漢姆、阿瑟‧勞倫茨作品；後臺音樂劇代表之一。

　　1959年《菲歐瑞羅》：傑瑞‧伯克和希爾頓‧哈尼克作品，獲得普立茲戲劇獎；傳記體音樂劇，記錄的是紐約市長菲歐瑞羅‧拉奎迪亞（1882～1947）的生平事蹟。講述了拉奎迪亞擔任市長之前的很長一段時間的生活經歷。該劇證明了真實的歷史故事同樣可以有很好的娛樂效果。

三、60年代——革新精神與傳統的對峙

百老匯

　　1961年《如何輕而易舉獲得成功》：弗蘭克‧羅伊瑟作品；作者和觀眾對依靠投機取巧得到的「成功」秘訣都抱有典型的美國化道德哲學，因此，該劇呈現出的既有善意諷刺又具喜劇效果的情節展開，不僅吸引了觀眾掏出錢包，還使普立茲獎的評委們青睞不已，成為第四部獲得普立茲戲劇獎殊榮的優秀音樂劇。

　　1962年《趣事發生在去往古羅馬廣場的路上或「春光滿古城」、「羅馬競笑場」》：詞曲家斯蒂芬‧桑德漢姆決定將曾經使羅馬人捧腹的喜劇搬到百老匯的舞臺上，這就有了以古羅馬喜劇作家PLAUTUS的劇作加以現代化包裝的這部新劇。

　　1964年《屋頂上的提琴手》：傑瑞‧伯克、希爾頓‧哈尼克、約瑟夫‧斯特恩作品；該劇的成功並不靠豔麗的商業老套路包裝，而在於它那感人至深的內涵，涉及了在世態炎涼的環境中，人們為了信仰而努力鬥爭的主題，是能藐視百老匯音樂劇商業成功既定規則的音樂劇代表作，為更多的音樂劇涉及嚴肅題材打開了創作之門。

　　1965年《從拉曼卻來的人》：米契‧雷和喬‧達瑞作品；60年代美國百老匯音樂劇界仍然延續著改編名著的傳統，1965年上演的音樂劇《從拉曼卻來的人》，就是音樂劇版的《唐吉訶德》。

　　1966年《卡巴萊歌舞廳》：約翰‧坎德和弗立德‧埃伯作品，導演哈羅德‧普林斯從這個作品開始了「概念音樂劇」的嘗試。這是一個關於納粹德國的故事。

　　1968年《毛髮》：格羅姆‧拉格尼和詹姆斯‧雷多、蓋爾特‧馬克德莫特作品，從外百老匯進入公眾劇院，是第一部獲得巨大成功和國際聲望的搖滾音樂劇。反戰情緒被演變為青年人各種不可思議的行為。

外百老匯

　　1960年《異想天開》：湯姆‧瓊斯和哈維‧斯契姆德特的作品，在一個只有150座的地下室劇場上演至2002年，成為美國戲劇史上上演時間最長的一部劇目。

四、70年代的回眸與展望

「耶穌」音樂劇

1970年《耶穌基督超級巨星》：安德魯‧勞埃德‧韋伯和蒂姆‧萊斯的作品；該劇是倫敦西區向百老匯正式發起挑戰的開端。該劇也是音樂劇歷史上一個里程碑式的作品。

1971年《上帝之力》：斯蒂芬‧斯契沃茲的作品；自首演開始，《上帝之力》就以其猛烈的搖滾攻勢搶佔了一塊音樂劇的灘頭，並且在票房上打敗了勁敵《耶穌基督超級巨星》。

複排劇

1971年《不，不，娜尼特》（1925）：巴斯比‧巴克雷和編舞唐納德‧珊德勒聯合執導。該劇還新增了許多20年代流行風格的舞蹈。一段時間「懷舊」竟然成為音樂劇的創作主流。

1973年《伊瑞恩》（1919）：高爾‧契姆皮恩也步入了複排音樂劇的行列，《伊瑞恩》的複排使人們又想起了昨日的明星。

另外還有《國王與我》、《你好，多麗》、《從拉曼卻來的人》、《奧克拉荷馬》、《西區故事》、《錦繡天堂》的複排版。

懷舊劇目

1972年《油脂》：吉姆‧雅克伯和沃倫‧卡賽作品，這部50年代搖滾音樂劇風格的作品帶動了跨越影視的歌舞娛樂潮流；低成本的《油脂》還打破了《屋頂上的提琴手》保持的紀錄，創下了輝煌的演出成績。而且，這一紀錄直到又一部以舞蹈表演為特色的《合唱班》上演，才得以打破。

1978年《烏比》：烏比‧布蘭克作品回眸。

1978年《樊茨‧沃勒歌舞秀》：樊茨‧沃勒作品回眸；該劇的成功恰好為這一類型的音樂劇演出做出了表率。

1979年《甜心寶貝》：舊式滑稽劇經典歌舞回眸，展現了美國從1905年到1930年間各種形形色色的娛樂表演。

革新和成功

1970年《伴侶》：斯蒂芬‧桑德漢姆和喬治‧芬斯作品，在這個作品中，桑德漢姆建立了自己的音樂劇的一種無情節的獨特風格，這部音樂劇圍繞著婚姻陷阱展開；在他接下來的作品如《活報劇》和《太平洋序曲》中，他也延續了這種風格。

1971年《活報劇或「風流韻事」》：斯蒂芬‧桑德漢姆針對的是有關年齡和生活抉擇的問題。

1973年《小夜曲》：斯蒂芬‧桑德漢姆根據瑞典國寶級導演伊格瑪‧伯格曼的電影改編，涉及了情愛與性愛的問題，該劇對於男人和女人的年齡和社會地位問題進行了探討。

1974年《魔法人》：查理斯‧斯莫斯作品，這是自50年代以來，第一部全部由黑人主演的音樂劇，該劇實際上是《綠野仙蹤》的搖滾版。

1975年《合唱班》：馬文‧哈姆里斯契、埃德‧克里班、龍‧丹特、詹姆斯‧克科胡德的作品；該劇榮獲普立茲戲劇獎。該劇是編導和導演邁克爾‧本尼特揭示音樂劇界舞蹈演員生活的一部低成本「概念音樂劇」。

1976年的《太平洋序曲》：斯蒂芬‧桑德漢姆以日本歌舞伎的手法，描述了亞洲人受西方文化衝擊的問題。

1977年《安妮》：托馬斯‧米漢、查理斯‧施特勞斯、馬丁‧查寧的作品；該劇幽默詮釋了20世紀30年代美

國大蕭條時期，小孤女安妮的故事。小安妮樂觀開朗的人生觀恰是經濟危機中的美國人民積極向上的精神象徵。

1978年《舞蹈》：鮑伯‧福斯的舞蹈作品；他彙集了自己多年來所追尋的獨一無二的百老匯舞蹈，並且造就了一批成功的舞者。該劇是鮑伯‧福斯繼《皮賓》和《芝加哥》之後，以及編舞家邁克爾‧本尼特導演的《合唱班》之後的又一部由舞蹈家擔任導演的成功的作品。

1979年《斯文尼‧特德》：斯蒂芬‧桑德漢姆的這部恐怖音樂劇描述的是背叛與復仇的問題。

1979年《艾薇塔》：安德魯‧勞埃德‧韋伯和蒂姆‧萊斯的作品；正當韋伯和蒂姆的創作漸入佳境之際，他倆被樂壇評論家譽為珠聯璧合的合作卻難以為繼，以阿根廷國母貝隆夫人為原型的音樂劇《艾薇塔》就成為兩人的絕筆。

1980年《第42街》：東尼獎的評選人將這部音樂劇認定為一部新作，題材實際上源自於1933年華納兄弟電影公司的歌舞片。該劇製作人是戴維‧梅里克，由高爾‧契姆皮恩執導重新加工。

五、80年代和90年代：回歸、巨型、實驗

桑德漢姆時代（從哈羅德‧普林斯到詹姆斯‧拉賓）

1984年《星期天與喬治在公園約會》：該劇獲得普立茲戲劇獎，表達了桑德漢姆和拉賓對藝術家、藝術創作的觀點。藝術家為了投入地創作，不僅要堅持自己的風格不受潮流時尚的左右，而且在生活中多半都要經受孤獨的煎熬。

1987年《拜訪森林》：與詹姆斯‧拉賓合作；該劇將一些經典的童話集合起來，詮釋一種現代社會很難找到的快樂生活的概念。

1990年《暗殺》：與約翰‧韋德曼合作；透過描述暗殺美國總統甘乃迪的奧斯華的驚險經歷，來揭示這一暗殺犯的心境。

1994年《激情》：與詹姆斯‧拉賓合作；該劇講述了一個愛與被愛的故事，悲劇的感染力固然強大，而且也榮獲了當年的東尼獎，但也無法避免在領獎後幾週內的落幕。

韋伯時代

1982年《貓》：改編自T‧S‧艾略特的詩作；該劇是目前世界上票房最高的舞臺劇，也是美國百老匯和倫敦西區連續公演歷時最長的舞臺劇。

1984年《星光快車》：與理查德‧斯汀格合作；這是一部關於火車的音樂敘事詩，其中音樂的別名叫「車輪上的汽笛」，演員們穿著溜冰鞋在臺上表演，寓意在表現火車。演員們在葛什溫劇場逍遙地穿梭，著實引得評論界的不滿，但是它依舊從倫敦順利地開到了紐約，又從紐約飛速地開往了拉斯維加斯。

1986年《歌劇魅影》：與查理斯‧哈特和理查德‧斯汀格合作；韋伯鍾情於這個幽靈題材主要有兩點原因。其一：他認為這個題材包涵了離奇神秘的趣味性，幽靈和人們的互相追逐不斷，引發出層層懸念，使觀眾揪心癡迷；其二：這一題材還有音樂劇藝術充分發揮的空間。

1989年《愛情面面觀》：與唐‧布萊克和查理斯‧哈特合作；韋伯曾在訪問中指出：「《愛情面面觀》是我所有作品的最愛，遠遠勝過《歌劇魅影》。」然而這部劇目卻被評論界認為是一部內容空泛的肥皂劇，儘管在百老匯上演了一年的時間，還是虧損了800萬美元。

1993年《日落大道》：與克里斯多弗‧哈姆頓、唐‧布萊克合作；這是韋伯根據好萊塢比利‧萬德勒的電影改編的音樂劇，講述了一個過時的女明星想重返舞臺而迷狂的故事。

1998年《隨風呼嘯》：韋伯根據1960年的英國同名電影改編，韋伯的創作又開始探索新的方向，該劇與前三

齣的浪漫色彩不同，趨向於寫實感。該劇雖不是搖滾劇，但音樂也融入了比較多的電子樂器，音樂感顯得非常流行。

2000年《完美的遊戲》：該劇根據本‧埃爾頓的小說改編，故事發生在70年代的北愛爾蘭，描寫一支貝爾發斯特的少年足球隊處於天主教徒與英國新教徒衝突激烈、紛爭不斷的環境中，隊員們如何克服球隊榮譽與個人政治理念的內心矛盾。這齣帶有政治和宗教信仰色彩的音樂劇，與韋伯過去的音樂劇大不相同。

新的聲音

1982年《假聲歌手》：威廉姆‧菲的作品，後發展為90年代的東尼獎獲獎劇目，講述了朋友、愛人、家庭這些最基本的話題，情節簡單但寓意頗深。

1982年《恐怖小店》：郝沃德‧阿什曼和阿蘭‧門肯作品；這是百老匯又一齣「浮士德」音樂劇。

1986年《悲慘世界》：阿蘭‧鮑布利和克勞德‧米歇爾‧勳伯格、霍伯特‧克利茲門（英國作詞者）的作品，這部19世紀早期的文學經典終於被成功搬上百老匯舞臺，這兩位法國藝術家後來又與著名英國製作人卡梅龍‧麥金托什合作推出巨著《西貢小姐》、《馬丁‧蓋爾》。

1990年《曾在島上》：里恩‧阿倫斯和斯蒂芬‧弗拉赫提作品。該劇是一齣對於愛情、死亡、友情的真情演繹。

1991年《秘密花園》：露西‧西蒙和瑪莎‧諾曼的作品，諾曼曾獲得過普立茲戲劇獎。該劇以獨特而神秘的方式將親情表露得淋漓盡致。

實驗和革新（更注重一種講述故事的方式，要求更自然、更流暢，或是有電影般的鏡頭感，而不僅僅靠語言本身）

1982年《9歲》：馬瑞‧耶斯頓和阿瑟‧克皮特的作品，湯米‧吐溫加入了根據費里尼的電影《8》改編的音樂劇場景，由26位女性和1位男性演員演出。

1982年《幻夢女孩》：湯姆‧恩耶和亨利‧克瑞格作品；也是導演兼編舞邁克爾‧本尼特繼《合唱班》之後的又一部力作。

1989年《天使之城》：希‧考勒曼和戴維‧齊佩爾作品；這是一部將現實與虛幻、生活與電影交織在一起的展現演員生活的後臺音樂劇。

1990年《大飯店》：馬瑞‧耶斯頓和羅伯特‧萊特作品；改編自維基‧鮑姆的經典小說。

1991年《西貢小姐》：該劇不僅旋律優美、場面宏大，還在於它的故事動人心魄、催人淚下。與歌劇《蝴蝶夫人》類似，敘述的都是以戰爭為背景的異國戀情，故事保留了《蝴蝶夫人》的基本情節，但重要的是置入了越南戰爭這一美國史上的一個悲劇性時期為故事背景。所以在音樂和劇情之外更值得觀眾去思考，思考關於戰爭帶來的影響，關於政治、金錢、權利、社會價值等。

1993年《蜘蛛女之吻》：約翰‧坎德、弗立德‧埃伯、特倫斯‧馬克納里的作品，該劇與根據1969年的「The Who's」搖滾歌劇改編的《湯米》，在1993年的東尼獎中平分秋色。該劇為監獄製造了一個令人目眩的空間。

電影改編的音樂劇

1980年《雨中曲》：緊跟70年代複排米高梅電影公司的歌舞片《七對佳偶》、《琪琪》的潮流，該劇新增了一些歌曲後，被重新搬上了舞臺。這股風潮延續到80年代的《相會在聖路易斯》、90年代的《自由自在》、《週末

狂熱》，雖然有許多批評的言論，但是卻仍然擋不住觀眾的熱情。

1994年《美女與野獸》：阿蘭‧門肯‧哈沃德‧阿什曼‧蒂姆‧萊斯，在歌舞片轉變成舞臺音樂劇的結構模式中，這部動畫電影的改編是相當成功的；該劇是迪斯尼第一次製作音樂劇。

1998年《獅子王》：該劇的成功在很大程度上要歸功於導演朱麗‧泰莫爾的視覺創造。

2000年《一脫到底》：戴維‧雅茲貝克和特倫斯‧馬克納里的作品，這是一部根據英國成功電影改編的百老匯新作。

成功

1980年《我和我的唯一》：一部葛什溫的音樂劇新作；根據1927年《滑稽的臉》改編。

1992年《為你瘋狂》：又一部葛什溫的音樂劇新作；根據1930年《瘋狂女郎》改編。

1996年《租》：喬納森‧拉森的作品，獲得普立茲戲劇獎。普契尼1896年的著名歌劇《波西米亞人》的現代版，是繡花女咪咪和詩人羅多爾夫愛情悲劇的新翻版。這部現代搖滾音樂劇在首演前夕，拉森不幸去世。

1997年《鐵達尼號》：馬瑞‧耶斯頓和彼得‧斯通的作品；百老匯從來不會對能令觀眾驚心動魄的題材熟視無睹。作曲家莫瑞‧伊斯頓說：「鐵達尼是最能代表20世紀的事件之一，她滿載著世界最富有的人們，她滿載著相信鋼鐵、煤、蒸汽能超越自然的文明人的夢想，她本身也是當時技術的夢幻組合。」

1997年《傑克與海德》：該劇是一部帶有恐怖色彩的懸疑音樂劇。

1998年《拉格泰姆》：里恩‧阿倫斯‧斯蒂芬‧弗拉霍里、特倫斯‧馬克納里作品；該劇根據1975年出版的埃德加‧道克托羅的同名小說改編；《鐵達尼克號》給《拉格泰姆》帶來了一個角色塑造的榜樣，眾多的角色和人物都是故事的中心。「概念音樂劇」變得更加史詩化了。

2000年《接觸》：一部沒有歌曲、唱段的音樂劇，舞蹈是故事的媒介，取得了極大的成功。

2000年《阿伊達》：艾爾頓‧約翰和蒂姆‧萊斯的作品；這是一部根據著名歌劇改編的搖滾版音樂劇。

複排（如今複排昔日經典音樂劇已經是一種潮流，但是面對著新的觀眾，複排變得非常困難）

1994年《旋轉木馬》：英國國家劇院版本。

1994年《演藝船》：哈羅德‧普林斯的新版本。

1997年《芝加哥》：更傾向於現場的音樂會製作。

1998年《卡巴萊歌舞廳》：英國導演薩姆‧曼德斯的作品。

2000年《安妮，拿起你的槍》：劇本根據當代的觀眾傾向作了修改。

2001年《第42街》：在第55屆東尼獎上獲得最佳複排音樂劇獎。

藝術家線索：

一、音樂劇先驅者

　　1、法語、德語輕歌劇作曲家

　　雅克・奧芬巴赫（1819～1880）德裔猶太人/法國人，「音樂劇之父」，法國輕歌劇的奠基人。

　　弗朗茲・馮・蘇佩（1819～1895）奧地利，維也納輕歌劇體裁的創始人之一。

　　小約翰・施特勞斯（1825～1899）奧地利，對輕歌劇偏愛的「維也納圓舞曲大王」。

　　奧斯卡・斯圖勞斯（1870～1954）奧地利，輕歌劇的「英雄」，他對美國音樂劇產生了巨大的影響。

　　埃曼利契・卡爾曼（1882～1948）匈牙利人/美國，寫維也納輕歌劇的匈牙利人，1942年入美國國籍。

　　弗蘭茲・雷哈爾（Franz Lehar, 1870～1948）奧地利，維也納輕歌劇世界的最後一位大師。

　　2、小歌劇──來自歐洲的音樂和音樂家

　　威廉・S．吉爾伯特（1836～1911）英國輕歌劇作家，維多利亞時代產生的英國語言大師。

　　亞瑟・蘇黎温爵士（1842～1900）英國作曲家，趣味歌劇大師。

　　維克多・霍伯特（1866～1925）：20世紀初一位從愛爾蘭移民的百老匯作曲家。

　　魯道夫・弗萊明（1901～1934）：百老匯著名的愛情音樂劇作曲家。

　　希格茫德・羅姆伯格（1909～1948）：誕生在匈牙利的美國最後一位輕歌劇的作曲家。

二、美國音樂喜劇本土化探索者：

　　喬治・M・高漢（1878～1942）：最能體現美國精神的全才藝術家，他使美國音樂劇的創作題材開始有意識地關注本土性。

　　弗羅瑞茲・齊格菲（1869～1932）：美國音樂劇著名製作人之一，有「歌舞大王」、「輕歌舞之王」的稱號。

　　吉羅姆・科恩（1885～1945）：「美國現代音樂劇之父」，他代表著美國音樂劇風格的確立。

　　艾爾文・伯林（1888～1989）：將爵士樂帶入百老匯的傳奇作曲家。

　　喬治・葛什温（1898～1937）：開創了「交響味」爵士風的作曲家。

　　艾拉・葛什温（1896～1983）：喬治的合作搭檔，推出了音樂劇史上第一部獲得普立茲戲劇獎的《引吭懷君》，以及第一部黑人民間歌劇《波吉與佩斯》。

　　考勒・波特（1891～1964）：光芒照耀了音樂劇舞臺30餘年的傑出藝術家。

　　理查德・羅傑斯（1902～1979）與羅瑞茲・哈特（1895～1943）：性格不協調的搭檔。兩位天才長達二十多年的合作，給觀眾留下了28部音樂劇。

　　喬治・巴蘭欽（1904～1983）：舞蹈大師/俄國移民，巴蘭欽的芭蕾舞給音樂劇注入了活力；在舞蹈界被尊稱為「交響芭蕾之父」。

三、成熟音樂劇的締造者：

　　肯特・威爾（1900～1950）：德國移民作曲家。

　　弗蘭克・羅伊瑟（1910～1969）：最具獨創精神的詞曲家。他以寫詞開始踏入音樂劇領域，後來他作詞作曲雙管齊下。

Appendix 1 | 百老匯音樂劇巡禮

理查德‧羅傑斯和奧斯卡‧漢姆斯特恩（1895～1960）：「R」和「H」是音樂劇史上的雙霸天。

阿蘭‧傑‧勒內（1918～1986）和弗瑞德里克‧羅伊維（1904～1988）：「R」和「H」的繼承人，後者是奧地利裔的美國作曲家。

里歐納德‧伯恩斯坦（1918～1990）：挖掘音樂劇之根的作曲家、鋼琴家、指揮家。

傑克‧科爾（1911～1974）：傑出的舞蹈家，被尊稱為「劇場爵士舞之父」。

馬瑞迪斯‧威爾森（1902～1984）：多才多藝的全才音樂人，長期以來一直活躍在廣播媒體領域。

安格尼斯‧德‧米勒（1905～1993）：編舞家、導演，用舞蹈來充實音樂劇的第一人。

吉羅姆‧羅賓斯（1919～1998）：舞蹈家、導演，20世紀最傑出的芭蕾編導之一，變幻莫測的舞蹈天才。

邁克爾‧基德（1919～）：編舞家，從酷愛舞蹈的工程師，到歌舞演員，再到編導。

喬治‧阿波特（1887～1995）演員、劇作家、製作人、導演，快速的節奏和怪誕的戲劇結構創造了今日的音樂喜劇模式。

高爾‧契姆皮恩（1921～1980）：編舞、導演，與夫人瑪姬曾是著名的夫妻舞蹈組合，後來成為了傑出的音樂劇編導。

鮑伯‧福斯（1927～1986）：編舞、導演，爭議最多的編舞家。在百老匯被譽為第一流的舞男、歌手、歌舞指導和舞臺導演，也是一位把夜總會舞蹈和滑稽戲舞蹈帶到大雅之堂的成功舞蹈家。

邁克爾‧本尼特（1943～1987）：編舞、導演，「吉普賽」式的舞蹈家，他為百老匯創造了一個舞蹈神話，他摸透了人們懷舊的心思。

伊瑟柏‧門曼（1908～1984）：演員，代表作《凡事皆可》、《安妮，拿起你的槍》、《稱呼我夫人》等。與格溫‧溫頓、瑪麗‧馬丁並稱為50年代百老匯的偉大女星。

瑪麗‧馬丁（1913～1990）：演員，代表作有《南太平洋》、《音樂之聲》、《我願意，我願意》等。

朱麗‧安德魯斯（1935～）：演員，享譽國際影壇的美國影壇、劇壇雙棲女明星。代表作有《錦上添花》、《窈窕淑女》、《維克多‧維多利亞》等。

格溫‧溫頓（1925～2000）：演員，百老匯舞臺上最出色的女星，而且她也被公認為百老匯歷史上才藝最全面的一位女演員。

芭芭拉‧史翠姍（1942～）：演員，60年代因主演《滑稽女郎》一舉成名，後來成為美國知名的長青藝人，她不僅是一位相當成功的歌手和歌曲創作者，還是一位演員、製作人和導演。

尤‧伯連納（1920～1985）：演員，因成功扮演《國王與我》中國王一角而一舉成名。為了扮演暹羅王，他剃了禿頭，這禿頭成了他一生的標誌。

卡羅爾‧契寧（1921～）：30年的表演生涯中演出了四千餘場，扮演媒人多麗‧里維太太。

四、當代音樂劇闖將：

斯蒂芬‧桑德漢姆（1930～）：作詞、作曲、編劇，全才藝術家。當代最富革新精神的藝術家。由於他引進了「概念音樂劇」（有人說是反音樂劇），他成了一個神秘人物。

哈羅德‧普林斯（1928～）：導演、製作人，大膽的創意和舞臺構思使他成為現代音樂劇最具創造力和影響力的導演之一。

萊昂內爾‧巴特（1931～1999）：作曲家，「英國現代音樂劇之父」。

安德魯‧勞埃德‧韋伯（1948～）：當代音樂劇界傑出作曲家、製作人，他的音樂成功地橫跨了流行與古典，各種音樂愛好的聽眾，都能在他的音符中找到切合點。

蒂姆・萊斯（1944～）：作詞家，曾是韋伯的合作搭檔。涉足的領域很廣，從音樂劇的舞臺，到流行樂壇，再到迪斯尼的動畫片。

克勞德—米歇爾・勳伯格（1944～）：作曲家（原籍匈牙利），成功的唱片製作人和歌曲創作者。

阿蘭・鮑伯里：作詞、編劇，1973年開始與勳伯格合作。阿蘭和勳伯格是20世紀開創以歌劇為特點的音樂劇紀元的鋒頭最勁的作家。

蘇珊・斯多曼（1955～）：舞蹈家、導演、編劇，20世紀90年代以來開創了百老匯舞蹈的「蘇珊・斯多曼時代」。

莎拉・布萊曼（1960～）：演員，將古典音樂與流行音樂處理得恰到好處，既不像流行音樂那樣庸俗、浮躁，也不像古典音樂那般曲高和寡，玲瓏剔透的音色宛如人間仙樂，將你帶入另一個奇妙世界。

伊蓮・佩姬：作為演員，錄音藝術家和製作人，佩姬對現代音樂劇做出了重要貢獻，並公認為「英國音樂劇第一夫人」。

薩維恩・格羅沃（1973～）：編舞家、演員，「當代的弗萊德・阿斯泰爾」，當今最有影響力的年輕踢踏舞家。

百老匯大事記

百老匯通常是時代的象徵。隨著不同時代城市和劇院的變化，百老匯也在發生著變化。以下是百老匯歷史上一些里程碑的大事記。劇院的運作和弗羅曼的節目在劇院區是最為出色的。

1893年1月25日，查理斯‧弗羅曼（Charles Frohman）在第40西街修建了帝國劇院（The Empire Theater），1893年7月17日，國家劇院雇員聯盟（The National Alliance Of Theatrical Stage Employees）在紐約特許成立，這是第一個舞臺管理的組織，也成為第一個演員工會。

1901年，「一條寬大的白色的街」被一位叫蓋德的廣告商採用，用於形容沿著百老匯這條劇院街的耀眼燈光。

1904年4月19日，紐約市長喬治‧B‧馬克瑟勒蘭（George B. Mcclellan）重新命名了朗格科爾廣場為時代廣場。

1919年4月19日，劇院工會（The Theater Guild）開始創造卓越的歷史，尤金‧奧尼爾和喬治‧伯納德‧蕭的劇作開始推出。

1927年12月27日，科恩和奧斯卡‧漢姆斯特恩的傑出作品《演藝船》，在齊格菲劇院開創了音樂劇演出史上的最光輝的篇章。無論是作品的主題、音樂、角色的塑造都是現代音樂劇發展的先驅。

1931年12月26日，艾拉‧葛什溫、喬治‧F‧考夫曼和莫瑞‧瑞斯凱德所創作的《引吭懷君》獲得了普立茲戲劇獎，這是第一部獲此殊榮的音樂劇，作曲家喬治‧葛什溫卻沒能獲獎，這是因為根據規定，作為音樂家並不作為故事的創作者。

1943年3月31日，理查德‧羅傑斯和奧斯卡‧漢姆斯特恩二世的作品《奧克拉荷馬》在聖詹姆斯劇院首演，不僅演員陣容強大，包括阿爾弗雷德‧德雷克和瑟勒斯特‧霍爾姆，另外，編舞家安格尼斯‧德米勒也成為人們關注的對象。這部作品代表著音樂劇劇場黃金時代（The Golden Age Of Musical Theater）的來臨。

1947年4月6日，第一屆東尼獎盛宴在一個盛大的舞廳如期舉行，德‧米勒、邁克爾‧基德等人都是獲此殊榮的佼佼者。

1949年4月7日，羅傑斯和漢姆斯特恩的《南太平洋》在大劇院（The Majestic Theater）粉墨登場。由瑪麗‧馬丁和伊佐‧品賛主演，該劇也成為第二部獲得普立茲榮譽的音樂劇。

1950年10月12日，一位舞者身著一件佩戴著紀念裝飾物的吉普賽長裙出現在百老匯舞臺時，竟然在演員中興起了一種穿著吉普賽長裙風潮的儀式。

1963年6月3日，製作人理查‧巴爾提議建立一項資助「風險劇目」（Meritorious But Risky Plays）的基金，這個提議於1967年被採納，成為「劇院發展基金」（The Theater Development Fund）。

1967年3月26日，在伊莎貝拉‧斯蒂文森的領導下，美國劇院之翼（The American Theater Wing）授權紐約劇院和製作人聯盟頒發一年一度的東尼獎。這是第一次被全國電視媒體所關注的一次典禮，由此建立了幾十年來百老匯與媒體之間的千絲萬縷的聯繫。

1967年12月7日，紐約城有了一個「特別劇院區」（Special Theatre District），被認為是時代廣場地區的獨一無二的標誌。

1975年7月25日，邁克爾‧本尼特推出了一部描寫閃爍著耀眼光芒的百老匯吉普賽人——舞者的音樂劇《合唱班》，從公眾劇院演到了百老匯，還成為了普立茲和9項東尼獎的大贏家。其中也包括獲得最佳音樂總譜的馬文‧哈姆利斯契。劇中的一個演員唐納‧馬克契尼在舒伯特劇院演出了該劇15年。

1982年10月7日，製作人卡梅龍・麥金托什開始了「英國人的侵犯」（British Invasion），他將由特文・奴恩導演的安德魯・勞埃德・韋伯作曲的音樂劇佳作《貓》帶進了百老匯的冬季花園劇院，也是在這裡創下了百老匯演出史上的紀錄。

　　1985年4月17日，紐約劇院和製作人聯盟的執行導演哈維・莎賓森宣布組織重新命名，新名字為「美國劇院和製作人聯盟」（The League Of American Theatres And Producers），反映了百老匯工業輻射全美的力量。

　　1986年11月23日，製作人伯納德・傑森、藝術指導格里格瑞・莫謝爾以及導演傑瑞・札克斯成功地開辦了一個新的藝術團體，林肯中心劇團（Lincoln Center Theater）。

　　1987年3月12日，卡梅龍・麥金托什又將阿蘭・鮑布利和勳伯格根據法國大文豪雨果的名著《悲慘世界》改編的同名音樂劇搬到了經過翻新的百老匯劇場。該劇已經在世界範圍內掀起了一股法國音樂劇風潮，而且也已經有4500萬觀眾親臨劇場，經歷了這不同凡響的體驗。

　　1988年3月10日，紐約為百老匯卓有成績的劇場建立了歷史紀念地界標。

　　1991年6月2日，在東尼獎的電視轉播現場，百老匯將一條醒目的寫有「愛滋病」紅色綢帶向公眾展示，這成為一個對身患不幸疾病的藝術家的同情象徵，也是為了緬懷那些因愛滋病去世的藝術家。

　　1992年7月15日，美國劇院和製作人聯盟以及時代廣場商業發展區聯合主辦了百老匯現場歌舞表演，這是劇場工業第一次在時代廣場的免費演出。

　　1995年4月18日，百老匯演出的第一個網站啟用，這就是由朱麗・安德魯斯在侯爵劇場上演的《維克多・維多利亞》。

　　1997年3月26日，第一次完全現場的晚間百老匯劇目節開幕式演出，由網路進行現場直播著名的音樂劇《安妮》，由內爾・卡特主演。

　　1997年3月27日，百老匯第一件紀念品，一個「安妮」的咖啡杯，透過網際網路賣給了巴西的網友。

Appendix 1 ｜ 百老匯音樂劇巡禮

Appendix 2

百老匯音樂劇中英文對照

1866　The Black Crook《黑魔鬼》

1874　Evangeline《伊萬格萊恩》

1879　The Mulligan Guard Ball《士兵舞會》

1891　Robin Hood《羅賓漢》

　　　A Trip To Chinatown《唐人街之旅》

1898　The Fortune Teller《愛情預言人》

1900　Florodora《弗羅瑞德爾》

1903　The Wizard Of Oz《綠野仙蹤》

　　　Babes In Toyland《玩具城的孩子們》

1904　Little Jonnny Jones《小約翰‧瓊斯》

1905　Mlle.Modiste《帽店姑娘的奇遇》

1906　Forty-Five Minutes From Broadway《百老匯45分鐘》

　　　The Red Mill《紅磨坊》

1907　Follies Of 1907《1907年的活報劇》

　　　The Merry Widow《風流寡婦》

1909　The Chocolate Soldier《巧克力士兵》

1910　Madame Sherry《希瑞夫人》

　　　Naughty Marietta《淘氣的小瑪麗》

1911　The Pink Lady《粉衣女士》

1912　The Firefly《螢火蟲》

1913　Sweethearts《甜心寶貝》

1914　The Girl From Utah《來自猶他州的女孩》

1915　Ziegfeld Follies《齊格菲的活報劇》或名《歌舞大王齊格菲》

　　　The Blue Paradise《憂鬱的天堂》

　　　Very Good Eddie《太棒了，埃迪》

1917　Oh, Boy!《噢，男孩》

　　　Maytime《五月》

　　　Leave It To Jane《交給珍妮》

1918　Oh, Lady! Lady!《噢，女人!女人!》

　　　Sinbad《辛巴達》

　　　Ziegfeld Follies《齊格菲的活報劇》

1919　Ziegfeld Follies《齊格菲的活報劇》

　　　Greenwich Village Follies《格林威治村活報劇》

　　　Irene《伊瑞恩》

1920　Sally《莎麗》

1921　Shuffle Along《蘇菲‧阿龍》

Ziegfeld Follies《齊格菲的活報劇》

Music Box Revue《音樂盒》

Blossom Time《花開時節》

1922　Ziegfeld Follies《齊格菲的活報劇》

　　　George White's Scandals《喬治‧懷特的活報劇》

1923　Poppy《波比》

1924　Andre Charlot's Revue Of 1924《安德‧卡特羅1924年的歌舞》

　　　Rose-Marie《玫瑰─瑪麗》

　　　Lady, Be Good!《女士，要學好!》

　　　The Student Prince In Heidelberg《學生王子》

1925　The Garrick Gaieties《加里克狂歡》

　　　No, No, Nanette《不，不，那尼特》

　　　Dearest Enemy《最親愛的敵人》

　　　The Vagabond King《流浪的國王》

　　　Sunny《桑妮》

　　　The Cocoanuts《椰島》

　　　Tip-Toes《足尖舞》

1926　George White's Scandals《喬治‧懷特的活報劇》

　　　Countess Maritza《瑪麗茲伯爵夫人》

　　　Oh, Kay!《噢，凱!》

　　　The Desert Song《沙漠之歌》

　　　Peggy-Ann《佩基─安》

1927　Rio Rita《里約‧里塔》

　　　Tit The Deck!《碧波情艦》

　　　Good News!《好消息》

　　　A Connecticut Yankee《康涅狄格州的美國人》

　　　Funny Face《有趣的臉》

　　　Show Boat《演藝船》或名《畫舫璇宮》

1928　Rosalie《羅莎莉》

　　　The Three Musketeers《三個火槍手》

　　　Blackbirds Of 1928《畫眉鳥》

　　　The New Moon《新月》

　　　Hold Everything!《一切》

　　　Whoopee《狂歡》

1929　Follow Thru《緊隨其後》

　　　The Little Show《小型演出》

　　　Sweet Adeline《甜心阿德萊》

Bitter Sweet《苦與甜》或名《血流相思》

Fifty Million Frenchmen《五千萬法國男人》

1930 Strike Up The Band《激情樂隊》

Flying High《壯志凌雲》

Fine And Dandy《正人君子與花花公子》

Girl Crazy《瘋狂女郎》

Three's A Crowd《三人成群》

The New Yorkers《紐約人》

1931 The Band Wagon《樂隊車》或名《龍國香車》

Earl Carroll Vanities《恩爾‧卡羅爾名利場》

George White's Scandals《喬治‧懷特的活報劇》

The Cat And The Fiddle《貓與小提琴》

Of Thee I Sing《引吭懷君》

1932 Face The Music《面對音樂》

Flying Colors《色彩》

Music In The Air《空中的音樂》

Take A Chance《抓住時機》

Gay Divorce《放蕩的離婚者》

1933 As Thousands Cheer《千萬喝采》

Roberta《羅伯塔》

1934 Zigfeld Follies《齊格菲的活報劇》

New Faces《新面孔》

Life Begins At 8: 40《生活從8: 40開始》

The Great Waltz《盛大的華爾滋》或名《翠堤春曉》

Anything Goes《凡事皆可》

1935 At Home Abroad《風情漫遊》

Porgy And Bess《波吉與佩斯》或名《乞丐與蕩婦》《陌巷春光》

Jubilee《金婚紀念》

Jumbo《龐然大物》

1936 Zigfeld Follies《齊格菲的活報劇》

On Your Toes《群鶯亂飛》或名《魂繫足尖》

Red, Hot And Blue!《紅色，熱烈和憂鬱》

The Show Is On《演出開始了》

1937 Babes In Arms《懷中的寶貝》

I'd Rather Be Right《我寧願正確》

Pins And Needles《縫紉針》

Hooray For What!《為誰叫好》

1938 The Cradle Will Rock《不安分的搖籃》

I Married An Angel《我娶了一位天使》

Hellzapoppin《赫熱波賓》

Knickerbocker Holiday《紐約移民的假期》

Leave It To Me!《快來我身旁》

1939 Too Many Girls《如此多的女孩》

Dubarry Was A Lady《都伯瑞原來是一位淑女》

1940 Louisiana Purchase《路易斯安那大買賣》

Cabin In The Sky《空中樓閣》或名《月宮寶盒》

Panama Hattie《巴拿馬的海蒂小姐》

Pal Joey《朋友喬伊》或名《酒綠花紅》

1941 Lady In The Dark《受迷惑的女子》

Best Foot Forward《最棒的舞步》

Let's Face It!《勇敢去面對》

1942 By Jupiter《丘比特的造化》

This Is The Army《這就是軍隊》或名《從軍樂》

1943 Oklahoma!《奧克拉荷馬》

The Merry Widow《風流寡婦》

One Touch Of Venus《維納斯的復活》

Carmen Jones《無辜的卡曼‧瓊斯》

1944 Mexican Hayride《墨西哥人海瑞德》

Follow The Girls《女孩的吸引力》

Song Of Norway《挪威之歌》或名《翠谷春曉》

Bloomer Girl《大膽的姑娘》或名《打鐵姑娘》

On The Town《錦城春色》或名《在鎮上》《浪跡天涯》

1945 Up In Central Park《中央公園》

Carousel《旋轉木馬》或名《天上人間》

The Red Mill《紅磨坊》

1946 Show Boat《演藝船》

St.Louis Woman《聖‧路易斯的女人》

Call Me Mister《給我打電話，先生》

Annie Get Your Gun《安妮，拿起你的槍》

1947 Street Scene《街頭一景》

Finian's Rainbow《菲尼安的彩虹》或名《彩虹仙子》

Sweethearts《甜心》

Brigadoon《錦繡天堂》或名《南海天堂》《蓬島仙舞》

High Button Shoes 《高筒靴》

Allegro 《生活的快板》

1948　Make Mine Manhattan 《建造我的曼哈頓》

Inside U.S.A. 《美國內幕》

Love Life 《愛情生活》

Where's Charley？《不知去向的查理？》

As The Girls Go 《當姑娘們離開時》

Lend An Ear 《一記耳光》

Kiss Me，Kate 《吻我，凱特》或名《刁蠻公主》

1949　South Pacific 《南太平洋》

Miss Liberty 《自由女神》

Lost In The Stars 《迷失在星辰中》或名《星際
迷航》

Gentlemen Prefer Blondes 《紳士喜愛金髮女郎》

1950　Call Me Madam 《稱呼我女士》或名《風流貴婦》

Guys And Dolls 《紅男綠女》

1951　The King And I 《國王與我》

A Tree Grows In Brooklyn 《布魯克林家族》

Paint Your Wagon 《油漆你的馬車》或名《長征
萬寶山》

1952　Pal Joey 《朋友喬伊》

New Faces Of 1952 《新面孔》

Wish You Were Here 《希望你還在》

1953　Wonderful Town 《美妙的城鎮》

Porgy And Bess 《波吉與佩斯》

Can-Can 《坎坎舞》或名《康康舞》《我愛巴黎》

Me And Juliet 《我和朱麗葉》

Kismet 《命運》或名《榮華富貴》

1954　The Threepenny Opera 《三便士的歌劇》

The Golden Apple 《金蘋果》

The Pajama Game 《霓裳歡》或名《睡衣仙舞》

The Boy Friend 《男朋友》

Peter Pan 《彼得‧潘》

Fanny 《凡妮》

House Of Flowers 《花房》

1955　Plain And Fancy 《樸素與浮華》

Silk Stockings 《長筒絲襪》

Damn Yankees 《該死的美國佬》或名《失魂記》

1956　My Fair Lady 《窈窕淑女》

The Most Happy Fella 《最幸福的菲拉》

Li'l Abner 《里爾‧阿布那》

Bells Are Ringing 《電話響了》

Candide 《堪狄得》

1957　New Girl In Town 《小鎮新來的姑娘》

West Side Story 《西區故事》

Jamaica 《牙買加》

The Music Man 《音樂人》或名《樂器推銷員》

1958　Flower Drum Song 《花鼓曲》

1959　Redhead 《紅頭髮》

Destry Rides Again 《重操舊業》

Once Upon A Mattress 《床墊》

Gypsy 《吉普賽》或名《羅斯姑娘》《玫瑰舞后》

Take Me Along 《把我帶走》

The Sound Of Music 《音樂之聲》

Little Mary Sunshine 《瑪麗，我的陽光》

Fiorello! 《菲歐瑞羅》

1960　Greenwillow 《綠色柳枝》

Bye Bye Birdie 《再見，伯迪》或名《歡樂今霄》

The Fantasticks 《異想天開》

Irma La Douce 《溫順的埃瑪》

The Unsinkable Molly Brown 《莫利‧布朗》或名
《瓊樓飛燕》《翠谷奇譚》

Camelot 《錦上添花》

Do Re Mi 《哆，來，咪》

1961　Carnival 《狂歡節》或名《嘉年華會》

Milk And Honey 《牛奶和蜂蜜》

How To Succeed In Business Without Really Trying
《如何輕而易舉獲得成功》或名《不勞而獲》

1962　No Strings 《沒有弦樂的樂隊》

A Fuuny Thing Happened On The Way To The
Forum 《趣事發生在去往古羅馬廣場的路上》
或名《春光滿古城》、《羅馬競笑場》

Stop The World-I Want To Get Off 《讓世界停止
轉動》

Little Me 《小小的我》

1963　Oliver! 《奧利弗》

Appendix 2 ┃ 百老匯音樂劇中英文對照

She Loves Me《她愛我》

110 In The Shade《樹蔭下》

1964 Hello, Dolly!《你好，多麗》

What Makes Sammy Run?《什麼使得桑米跑掉了？》

Funny Girl《可笑的姑娘》

High Spirits《靈魂之戀》

Fiddler On The Roof《屋頂上的提琴手》

Golden Boy《金色男孩》

1965 Do I Hear A Waltz？《我聽到華爾滋了嗎？》

Half A Sixpence《六個半便士》

The Roar Of The Greasepaint-The Smell Of The Crowd《人群的脂粉氣》

On A Clear Day You Can See Forever《在晴朗的日子你能看到永遠》或名《姻緣訂三生》

Man Of La Mancha《拉‧曼查的男人》

1966 Sweet Charity《甜蜜的查理特》或名《生命的旋律》

Mame《曼米》或名《歡樂梅姑》

The Apple Tree《蘋果樹》

Cabaret《卡巴萊歌舞廳》

I Do! I Do!《我願意!我願意!》

1967 You're A Good Man, Charlie Brown《你是一個好人，查理‧布朗》

1968 Your Own Thing《你自己的事》

The Happy Time《快樂時刻》

George M!《喬治‧M!》

Hair《長髮》

Zorba《佐巴》

Promises, Promises《諾言，諾言》

Dames At Sea《海上戀情》

1969 1776

1970 Puilie《波里》

Applause《讚不絕口》

Company《伴侶》

The Rothschilds《魯斯契爾茲》

1971 No, No, Nanette《不，不，娜妮特》

Follies《活報劇》或名《風流韻事》

Godspell《上帝之力》

Jesus Christ Superstar《萬世巨星耶穌基督》

The Gentlemen Of Verona《維羅納的兩位紳士》

1972 Grease《油脂》或名《火爆浪子》《油腔滑調》

Sugar《蘇格姑娘》

Don't Bother Me，I Can't Cope《別煩我，我難以應付》

Pippin《皮賓》

1973 A Little Night Music《小夜曲》

Irene《伊瑞恩》

Raisin《葡萄乾》

1974 Candide《堪狄得》

The Magic Show《魔術表演》

1975 The Wiz《魔法人》或名《綠野仙蹤》

Shemandoah《希南多》

A Chorus Line《合唱班》或名《歌舞線上》、《歌舞昇平》、《群舞演員》

Chicago《芝加哥》

By Jeeves《吉夫斯》或名《萬能管家》（1996）

1976 Pacific Overtures《太平洋序曲》

1977 I Love My Wife《我愛我妻子》

Annie《安妮》

The King And I《國王與我》

1978 On The Twentieth Century《20世紀》

Dancin'《舞蹈》

The Best Little Whorehouse In Texas《德克薩斯最棒的紅燈區》或名《春城花滿天》

Ain't Misbehavin'《樊茨‧沃勒歌舞秀》或名《龍國呈祥》

I'm Getting My Act Together And Taking It On The Road《我要得到我的角色》

1979 They're Playing Our Song《他們在唱我們的歌》

Sweeney Todd《斯文尼‧特德》或名《復仇》

Peter Pan《彼得‧潘》

Evita《艾維塔》或名《貝隆夫人》

Sugar Babies《寶貝》

Oklahoma!《奧克拉荷馬!》

1980 Barnum《巴納姆》

42nd Street《第42街》

百老匯音樂劇 | THE GREATEST BROADWAY MUSICAL HITS OF THE CENTURY

1981 The Pirates Of Penzance《潘贊斯的海盜》

Sophisticated Ladies《滑頭婦人》或《貴婦人》

Woman Of The Year《這年頭的女人》

Joseph And The Amazing Technicolor Dreamcoat
《約瑟夫與神奇夢幻五彩衣》

Dreamgirls《夢幻女孩》

1982 Nine《9歲》

Little Shop Of Horrors《恐怖的小店》或名《綠
魔先生》

Cats《貓》

1983 On Your Toes《群鶯亂飛》或名《魂繫足尖》

My One And Only《我的唯一》

La Cage Aux Folles《喬治的夜總會》

Zorba《佐巴》

The Tap Dance Kid《跳踢踏舞的男孩》

1984 Sunday In The Park With George《星期天在公
園裡與喬治約會》或名《畫家與模特》《喬
治·修拉的故事》

1985 Big River《大河》

Song And Dance《歌與舞》或名《歌聲舞影》

The Mystery Of Edwin Drood《神奇的愛德文·
都德》

1986 Sweet Charity《甜蜜的查理特》

Me And My Girl《我和我的姑娘》

1987 Les Miserables《悲慘世界》

Starlight Express《星光快車》

Anything Goes《凡事皆可》

Into The Woods《拜訪森林》或名《到叢林去》

1988 The Phantom Of The Opera《歌劇魅影》

Chess《象棋》或名《棋王》

1989 Jerome Robbins，Broadway《吉羅姆·羅賓斯
的百老匯》

Grand Hotel《大飯店》

Gypsy《吉普賽》或名《羅斯姑娘》

City Of Angels《天使之城》

1990 Aspects Of Love《愛情面面觀》

Once On This Island《島上奇遇》

1991 Miss Saigon《西貢小姐》

The Secret Garden《秘密花園》

The Will Rogers Follies《威爾·羅傑斯的活報劇》

Gypsy《吉普賽》（1991複排版）

Black and Blue《黑與藍》（Musical Revues）

Buddy – The Buddy Holly Story《巴迪·霍利的
故事》

Those Were The Days《那些日子》（Musical Revues）

Assassins《刺客》或《暗殺》

1992 Crazy For You《為你瘋狂》

Five Guys Named Moe《五個叫莫的小夥子》
（Musical Revues）

Guys And Dolls《紅男綠女》

Jelly's Last Jam《障礙》

Falsettos《假聲歌手》

Man of La Mancha《從拉曼卻來的人》（1992複
排版）

The Most Happy Fella《幸福的菲拉》（1992複排
版）

1993 Kiss Of The Spider Woman《蜘蛛女之吻》

Tommy《湯米》（新版）或名《衝破黑暗殼》

Blood Brothers《親兄弟》

The Goodbye Girl《再見，姑娘》

Tommy Tune Tonite! A Song and Dance Act《湯
米·吐温的歌舞場》（Musical Revues）

Cyrano——The Musical《西哈諾》

Joseph and the Amazing Technicolor Dreamcoat
《約瑟夫和他的五彩夢幻衣》（1993複排劇）

My Fair Lady《窈窕淑女》（1993複排劇）

She Loves Me《她愛我》（1993複排劇）

A Grand Night For Singing《歌唱之夜》（Musical
Revues）

1994 Passion《激情》

Beauty And Beast《美女與野獸》

Carousel（1994複排劇）

Damn Yankees（1994複排劇）

Grease（1994複排劇）

Sunset Blvd.《日落大道》

Show Boat《演藝船》（複排劇）

Appendix 2 百老匯音樂劇中英文對照

1995 How To Succeed in Business Without Really Trying《如何輕而易舉獲得成功》（1995 複排劇）
Smokey Joe's Cafe《喬的咖啡屋煙霧籠罩》
Victor/Victoria《維克多與維多麗亞》或名《雌雄莫辨》

1996 Big – The Musical《一部大戲》
Rent《租》或名《吉屋出租》
Whistle Down With The Wind《微風輕哨》（倫敦）
A Funny Thing Happened On the Way to the Forum《論壇路上的怪事》（1996複排劇）
Bring in Da Noise, Bring in Da Funk《帶來噪音，帶來驚慌》
State Fair《國事》
The King and I《國王與我》（1996 複排劇）
Swinging On a Star《星空搖擺》（Musical Revues）
Chicago《芝加哥》（1996 複排劇）
Once Upon a Matress（1996 複排劇）

1997 Steel Pier《碼頭》
Titanic《鐵達尼號》
Jekyll And Hyde《傑克與海德》或名《化身博士》
Aida《阿伊達》
Annie《安妮》（1997 複排劇）
Candide《堪迪德》（1997複排劇）
The Life《生活》
1776（1997 複排劇）
Dream – The Johnny Mercer Musical《瓊尼的夢想》（Musical Revues）
Eugene Onegin《奧涅金》（1997 Revival）
The Scarlet Pimpernel《深紅的紫繁簍》

1998 The Lion King《獅子王》
Ragtime《垃圾時代》或名《襤褸時代》
The Beautiful Game《美麗的球賽》（倫敦）
Cabaret《卡巴萊歌廳》（1998 複排劇）
High Society《上流社會》
The Sound of Music《音樂之聲》（1998 複排劇）
Forever Tango!《永遠的探戈》（Musical Revues）
Footloose《自由自在》
Kiss Me, Kate《吻我，凱特》（1999複排劇）

Saturday Night Fever《週末狂熱》

1999 The Music Man《音樂人》（複排劇）
Fosse《福斯》或名《福斯秀》（Musical Revues）
Annie Get Your Gun《安妮拿起你的槍》（1999 複排劇）
Band in Berlin《柏林的樂隊》
Peter Pan《彼得·潘》或名《小飛俠》（1999 複排劇）
The Civil War: An American Musical《美國內戰》
You're a Good Man, Charlie Brown《你是一個好人，查理·布郎》（1999 複排劇）
It Ain't Nothin, But the Blues《布鲁斯》（Musical Revues）

2000 Contact《接觸》
Aida《阿伊達》
Jesus Christ Superstar《耶穌基督超級巨星》（2000複排劇）
The Music Man（2000 複排劇）
The Wild Party《狂野的晚會》
Riverdance on Broadway《百老匯舞起狂瀾》（Musical Revues）
Swing《搖擺舞》（Musical Revues）
Jane Eyre《簡愛》
Rocky Horror Show《洛基的恐怖秀》（2000 複排劇）
The Full Monty《一脫到底》

2001 42nd Street《第42街》（2001 複排劇）
Bells are Ringing《電話皇后》（2001 複排劇）
Follies《活報劇》（2001 複排劇）
The Adventures of Tom Sawyer《湯姆·索亞歷險記》
The Producers《製作人》
A Class Act《班級活動》（Musical Revues）
Urinetown《尿尿城》

2002 Oklahoma!《奧克拉荷馬》（2002複排劇）
Into the wood《拜訪森林》（2002複排劇）
Flower Drum Song《花鼓曲》（2002複排劇）
Elaine Stritch: At Liberty《伊蓮·斯翠契回顧演出》
Thoroughly Modern Millie《蜜莉姑娘》

Appendix 3

如何欣賞百老匯音樂劇

　　作為一種特殊的劇場藝術表演形式，音樂劇能風靡世界，說明它是一種與現代生活十分吻合的都市文化。更應提到的是，音樂劇已經不再是其發源地或發達國家的專利，音樂劇的大本營百老匯不再是紐約的幾個街區，西區也不再是倫敦地圖上的一個小方塊。因為音樂劇已走向全球，也正以巨大的生命力在世界文化消費市場上爭奇鬥豔，成為大眾文化的一顆明珠。在不少發展中國家或地區，許多熱心人士已在推動著音樂劇的發展，使得這些地方的藝術愛好者能夠了解音樂劇，認知音樂劇，從而成為音樂劇迷。

　　80年代後我國一批有遠見的藝術家將音樂劇引進了中國內地，不過這種都市消費文化一直沒得到普通觀眾的認知。直到近幾年，音樂劇突然在中國內地遍地開花，出現了一些相對貼近音樂劇的劇目，還引發了藝術界和新聞媒體有關音樂劇的若干討論。面對本來就陳詞不清的這一新鮮藝術門類，許多渴望了解音樂劇的中國觀眾更加迷惑了。

走近音樂劇

　　其實，音樂劇相比於其他劇場藝術，如歌劇、話劇、舞蹈等應該更容易使觀眾有親切感，最直接的原因是，音樂劇是一種大眾娛樂型藝術。不過由於我們對音樂劇缺乏了解和認識，神秘感和陌生感自然存在。

　　所以要能真正欣賞音樂劇，得從了解音樂劇開始。了解音樂劇的途徑有很多，除了很難實現的現場觀看之外，還可以透過欣賞影音製品來走近音樂劇。影音製品包括音樂劇唱片、電影版音樂劇、音樂劇專題晚會、以及為數很少的現場版音樂劇。當然有空的時候讀一讀音樂劇的有關書籍也是很有必要的。

　　在音樂劇的歷史上，幾乎每一部音樂劇在成功後，甚至還未公演前，製作人就開始大量銷售錄音帶和CD，使人們反覆欣賞，反過來又加強了人們對音樂劇中音樂部分的重視。所以尋找音樂劇唱片相對來說是最容易的。

　　自從有聲電影誕生以來，歌舞片隨百老匯音樂劇一起發展，而且許多百老匯音樂劇都被搬上了銀幕而風靡全球，使得許多優秀的音樂劇得以保留至今。所以看電影也是一個了解百老匯音樂劇的一個很好的途徑，而且是最便捷，也是最省事的方法。這類影片很多，你不妨從奧斯卡獲獎影片開始看起。中國觀眾最熟悉的大概要數《音樂之聲》、《雨中曲》、《一個美國人在巴黎》、《艾薇塔》等。另外，米高梅公司1974年出品的歌舞片《娛樂春秋》（That's Entertainment），是一部百老匯音樂劇的回顧電影，希望讀者能在渾厚的「老人河」歌聲中，在金·凱利和蕾斯麗·卡龍伴著葛什溫的音樂翩翩起舞中，叩開音樂劇的大門。

　　欣賞音樂劇的專題音樂或舞蹈晚會是了解音樂劇的又一個便捷途徑。比如2001年9月、10月安德魯·勞埃德·韋伯為北京和上海的觀眾帶來的「非凡之作——音樂劇盛典」、韋伯50歲生日時在英國阿爾伯特音樂廳舉行的慶典晚會、著名音樂劇製作人卡梅龍·麥金托什的音樂劇慶典「嗨，製作人」等都是不錯的選擇。

　　然而最具魅力的劇場版音樂劇則是少之又少。在歐美的影音店裡，你幾乎找不到一片「當紅」的音樂劇全劇錄影製品。音樂劇拒絕進電視臺，拒絕到老百姓家裡去，原因很簡單——基於商業利益。音樂劇不同於好萊塢商業大片，其票房價值很快就能證實，而一部音樂劇經典之作在首演之初，票房價值難以估計。音樂劇的舞臺製作還會在演出中一改再改，趨於完善。於是有錢人便坐飛機去了百老匯，沒錢的只能在家裡翹首以盼一部經典音樂劇來本地演出。所以劇場版的音樂劇是相當罕見的，得等音樂劇的現場演出大賺特賺了之後。1998年百老匯和西區音樂劇歷史上上演場次之冠——《貓》終於被製作成錄影製品在全球發行了，使沒有機會觀賞該劇的「貓迷們」得以圓夢。不過，需要說明的是，錄影製品的《貓》並非完整版，它把極受好評的一段戲中戲整段刪掉了，而且還加入了特效。如今音樂劇大師韋伯的作品《約瑟夫和他的神奇五彩衣》以及《耶穌基督超級巨星》也分別於1999年和2000年被擺上影音店的貨架。

　　目前音樂劇現場版DVD還有《伴侶》（1971原版演員版）、《湯米》（1975年版）、《皮賓》（1981演出版）、《歌劇魅影》（1990電視版）、《拜訪森林》（1990演出版）、《維克多·維多利亞》（1995年版）、《彼得·潘》

（1997演出版）、《福斯》（2001演出版）、《傑克與海德》（2001演出版）等。

欣賞音樂劇，從欣賞名劇開始

　　音樂劇經過一個多世紀的發展，已經成為一種具有獨特藝術魅力、且生命力很強的劇種。然而成功經驗的積累則是一個大浪淘沙的過程，幾千部在百老匯登臺過的音樂劇大多已經難覓蹤跡，而有幸被歷史記錄的也只是其中的幾百部，堪稱經典、經久不衰的著名劇目不過幾十部。這些音樂劇因其特殊的藝術成就在音樂劇歷史的某個階段佔有重要的地位。有的音樂劇被不同年代的藝術家多次複排，有的音樂劇一演就是十幾年，甚至幾十年，有的音樂劇被搬上了銀幕，有的音樂劇則向世界延伸⋯⋯透過欣賞某個時代的代表作，我們就可以最近距離地了解它。

欣賞音樂劇，了解音樂劇的特點

　　欣賞音樂劇首先要弄明白音樂劇是怎樣的一種藝術形式，簡而言之即音樂劇是什麼？音樂劇有什麼特點？

　　音樂劇這種形式，融會了眾多藝術種類，具有廣闊的藝術創作空間，是一個可以包羅萬象的「載體」，這種「載體」可以承載音樂、舞蹈、戲劇、美術、雜技、魔術、高科技聲光電、創新的概念、獨特的商業運作等等。它不排斥任何藝術形式的介入，它的「相容性」幾乎跨越了種族和國度，在百老匯的舞臺上，就曾上演過亞洲宮廷的愛情故事、歐洲的宗教故事、美洲的移民故事、非洲的奴隸故事等等，這些劇目吸引了全世界的目光。

　　音樂劇多半有歌、有舞、有道白，以音樂貫穿始終，三者之間沒有間斷、空隙或硬套之感。音樂劇的音樂取自於現實生活中的「俗語」黑人音樂、鄉村音樂或者流行音樂、搖滾音樂等，誕生了不少膾炙人口的好歌。音樂劇的語言大多都是經過提煉和加工的人們生活中的俚語、俗語，極力向觀眾展現的是本國語言的美和獨特性，許多百老匯的音樂劇都充分表現了美國民族的性格特徵，而且音樂劇也是作為美國民族藝術的象徵走向世界的。

　　音樂劇貼近生活，反映的多是普通人關心的事，因而有很強的現實性，比如《西區故事》描寫的是美國下層社會的白人青年和波多黎各青年移民之間結下冤仇以至相互殘殺所造成的悲劇；《樂器推銷員》再現的是20世紀初美國小城鎮生氣活潑的生活畫面；《異想天開》表現的是青年人如何從幻想中醒悟過來走向現實。它們都取材於人們在生活中熟悉、關心的事件。還有如《安妮》、《奧克拉荷馬》、《音樂之聲》等，它們的主人公都是美國普通人，如流浪兒、女教師、農民、牧民和黑人等。

　　音樂劇還突破了歌劇傳統上分幾幕幾場的框框，取消或是減少了隔開觀眾和演員間的一道大幕。現代音樂劇一般多分為兩幕，中間休息一次。場次的分法是根據劇情和戲劇效果的需要，有話則長，無話則短。有時幾句話，一個過場，也可算一場。舞臺上就像電影一樣一場一場連接下去，緊扣觀眾心弦，不容鬆懈。

　　縱看百老匯音樂劇的發展演變，雖然經過了發展的幾個階段，但其中總有一些共通的東西，可以說是音樂劇的一些主要特點：娛樂化、喜劇化、大眾化、商業運營等。換句話說，歷史上幾乎每一部成功的音樂劇都兼有或是分別具有其中某一類特點。了解音樂劇的特點對於提高欣賞音樂劇的主動性有一定作用。

娛樂

　　作為一種娛樂型文化的音樂劇，其誕生就與娛樂有著不解之緣。在美國，人們渴望看到新戲，就像渴望看到一場精采的棒球賽一般。說百老匯就是娛樂，未免過於簡單，但是其百年來的走向卻的確如此：娛樂，娛樂，娛樂。這是一個需要刺激平靜生活的娛樂世界，這也是一個因娛樂而寄託，因娛樂而發洩，因娛樂而騷動的時代。歷史、政治、法律、宗教、人文⋯⋯這些題材，在百老匯居然也是為了娛樂而娛樂。

　　音樂劇的娛樂性有著深厚的歷史淵源，它可以追溯到18世紀中葉歐洲的喜歌劇，以及19世紀中葉歐洲的輕歌劇。自音樂劇誕生初期，它就以歌舞女郎、插科打諢的娛樂外表諷刺腐敗的統治者而上演。到了20世紀30年代由

於美國國家衰危的經濟條件和日益加深的戰爭威脅，音樂劇又成為在娛樂外表下的反映人們對於世界憤世嫉俗態度的藝術形式為更多人喜愛。隨著音樂劇不斷地走向成熟，娛樂的形式更加得到智慧的飛躍。

喜劇

音樂喜劇在百老匯音樂劇中一直佔有主導地位，即便是許多藝術家所追求的音樂戲劇也滲透著許多喜劇因素。這種喜劇的表現方式就是幽默。美國傳統中的一個主要部分就是幽默——一種善於嘲諷的機智，諷刺幽默對於針砭時弊能起到異乎尋常的效果，自嘲幽默最能自省，啞劇幽默開拓了啞劇和舞蹈中間的空白地帶……

百老匯音樂劇的審美價值觀主要是被美國中產階級的好惡態度所左右的。以幽默和機智為藝術特徵的世態喜劇，一直是百老匯商業喜劇的共同特徵和重要生財之道。很多音樂劇最動人之處就是：以最有美國味道的形式——音樂喜劇，來說明最有美國味道的夢想。描寫浪漫愛情故事、家庭感情糾紛、諷刺社會弊端和人性弱點，格調輕鬆活潑，往往還追求情節的曲折火爆。諸如：衣衫襤褸的貧民變成億萬富翁、醜小鴨變白天鵝等等。

百老匯就是百老匯，它既可以給人快樂忘情的波峰，也能給人情感跌宕的波谷；這裡恰好是一個社會的大舞臺，沒有完全的禁區。在百老匯，幽默就好像鋒利的矛，嘲諷好像堅固的盾。現在的藝術家們就更熟練於這種表現方法，有著百年傳統結構社會風情劇、笑劇的經驗，再加上現代生活新鮮的調劑品，劇中的人物怎能不活靈活現呢？

大眾化

對於音樂劇發展、成熟以及未來的探求而言，大眾化是音樂劇的原動力。音樂劇雖是19世紀誕生的藝術形式，但大多數的音樂劇無論是從它的創作手法，還是風格特徵都表現出在後現代社會下的大眾化的特點。音樂劇創作雖然有一定模式，但每一種模式的生成和表現方式沒有固定法則，而且每一次新的創作若是沒有新形式包裝，怕是過不了商業這一關的。換句話說，音樂劇的娛樂性和喜劇色彩都是迎合了大眾對於輕鬆娛樂的追求。由於今天觀眾的需求是多種多樣的，音樂劇並不是創作者一個或幾個人的心理表達，這種創作除了基於自身的特點之外，還要充分研究觀眾的需求，研究創作者、作品和觀眾三者之間的關係。這也是今天音樂劇類型、題材、形式繁多的原因之一。

可以說，音樂劇始終都是一種商品。其商業特性使它具有最大限度追逐利潤的本能，它傾向於把所有人都變為消費者，而所有的人都具有最大限度滿足自己天性的要求。人和商業的互動，他們之間的引誘和就範，摩擦與妥協，可以說已經成為當代社會的最大景觀。隨著這門藝術一百多年的發展，觀眾對它的要求，以及鑑賞力都出奇地提高了。這也就是說音樂劇絕不是普通文化工業，它還具有普通文化工業產品所不具備的追求藝術和完美的精神。所以但凡成功的音樂劇巨作，在剝落了它五光十色的商品性外表後，總可以窺見其佔主導地位的不無可取的意識形態。否則，音樂劇也就不成其為「賺錢的高雅」，只能降低到最初「雜耍」的水平了。

音樂劇的大眾性還在於它是面向現實的藝術形式，即使是些古老的主題，也可以被詮釋得具有現實特性。當代的音樂劇更在乎此時此地，此情此景，無論訴諸的對象抑或訴諸的情感、事實，都面向著當世、現實和當代的人群。除了娛樂、商業這些特徵以外，音樂劇還曾是青年思想和文化運動的一部分，比如60年代的主流，是嬉皮的、政治的、烏托邦的，所謂「花之力量」，還有70年代的龐克、80年代的重金屬和90年代的另類。無論如何，音樂劇是屬於大眾的。

商業運營

歐美音樂劇文化產業是成熟的產業。在美國的音樂劇界有很成熟的音樂劇專業機構，每個相關協會、公會、

聯盟都有特殊的職能和功用。另外還有健全的演出經營管理機制。如果沒有一個健全的音樂劇演出經營管理機制，音樂劇市場營銷的諸多措施都是無法實施的。這其中有公會演員施行聘用制，演員中有明星制，創作者們遵循版稅制等。

在百老匯一般都不是以固定劇團體制來進行其創作和演出，而是活動劇組。演出人、製作人或者導演，只要有兩個條件就可以成立音樂劇創作和演出劇組。其一是自信心；其二是資金。這自信心是建立在獨到創意基礎上的，認定自己所選擇的題材和藝術構思可以有觀眾，便可以聚攏各方面的人才。當劇本、音樂和舞蹈創作完畢，就可以和劇場簽訂租用合同了，這時，也到了在演員公會裡招募演員的時候了。這種藝術生產的方式已經存在了許多年，成為藝術市場的基本運作模式，也是促進藝術繁榮的最根本動力。在這個市場中，不僅提供給眾多的演員、樂手、舞臺美術人員和演出經紀人工作的機會，也賺取了鉅額的利潤。所有工作人員，無論歌舞演員、樂隊成員或是舞臺設計都必須一絲不苟地工作，因為在聘任制度下，任何一個參與工作的人員都隨時面臨著被解雇的危險。聘任制雖有些無情，但也確保了演出質量的藝術水準。

版稅制是指著作者權益的分配制度，這個制度對於繁榮文化創作，提高編導的精品意識是有積極意義的。在百老匯音樂劇的發展歷史上，由於對作曲家音樂版權的尊重，使音樂劇得到了根本性的發展。1924年美國作曲家、劇作家和發行人協會在長期爭取作曲家權利的鬥爭中贏得了勝利，那些未經作者許可的音樂，隨便使用的不尊重作者的做法，已經從此成為歷史。音樂劇也取得了前所未有的發展態勢。

在百老匯這種版稅制已經很成熟了。如果一首歌曲能幸運地在一部成功的音樂劇中被唱紅，如果這部音樂劇同樣具有票房號召力，那將意味著鉅額財富的到來。這樣從現場表演的票房、唱片、單曲、電影版權、巡迴演出、家庭錄影製品、活頁樂譜、業餘演出的版權等各種收入便會源源不斷地揣進歌曲創作者和出版者的腰包。尤其是那些多年來仍經久不衰的劇目，如《貓》、《合唱班》、《西區故事》、《歌劇魅影》等似乎都已經成為了「賺錢的機器」。

好萊塢的明星制與百老匯的明星制都是娛樂業發展到一定階段的產物。所謂明星制就是以明星為中心，劇本創作、詞曲創作、服裝設計、營銷推廣、傳播宣傳等都圍繞著明星進行，讓明星成為大眾關注的焦點，運用明星的影響力吸引更多的消費者，以獲取更大的商業利潤。美國戲劇界盛傳這樣一句話「在百老匯，如果你能拿到任何一個角色，你就已經成為中產階級了。」全世界的音樂劇演員，最大的夢想就是在百老匯演出第一主角，也就是最後一個出來謝幕的人。不過耀眼的明星實質上是由製作人或製作公司進行操縱的，在明星們口袋飽飽的時候，更多的金錢流入了製作人或製作公司的錢袋。

操縱市場營銷的音樂劇製作人的重要地位早已不容置疑，甚至可以說，現在是製作人的天下。許多音樂劇炒作的錦囊妙計都是出自他們之手。製作人充分考慮到市場的因素，結合當時人們的消費心理，來引導音樂劇的潮流走向。

不同的年代，都會出現出色的製作人。製作是由製作人籌集、組建劇組進行演出，編劇、作曲、作詞都不一定具體參與製作，而往往是由版權代理公司將製作權以某種形式賣給製作人。製作人本身或許並不是作曲家、編舞家、劇作家或是明星演員，然而他們卻能靠自己敏銳的市場觸角來協調所有創作者和表演者，甚至觀眾。

目前音樂劇發達國家的傑出製作人都是多家劇院的擁有者。演出經營管理運作機制的健全體現在走「劇場策劃」的路，使劇院除了傳統的職能外，還是一個可以融資的實體，一個各種專業人才聚集的實體。也可以說，定點劇場是成功音樂劇的經驗之一。

看「熱鬧」與看「門道」

欣賞音樂劇的主體是普通大眾。而究竟如何欣賞音樂劇，則主要涉及的是觀眾到底應該期待看些什麼？

百老匯音樂劇 │ THE GREATEST BROADWAY MUSICAL HITS OF THE CENTURY

「熱鬧」當然可以看，觀眾在欣賞音樂劇的時候，真是沒有必要帶上很沉重的理性包袱，只需用來自生活、五光十色的感性經驗來參與即可。看音樂劇實際上是尋求一種體驗，不用刻意去想挖掘隱藏在後面的東西。看戲本身也成為遊戲。在這裡，藝術與生活的界限消失，距離消失。看戲強調視覺與聽覺的享受，強調參與。雅與俗的對立觀念在此也發生了轉變。它不是單純的雅，也不是單純的俗，而是雅俗共賞的。在俗的基礎上追求雅的品質，在雅的目標下去尋找俗的輕鬆。在看「熱鬧」的娛樂中，也許你會情不自禁地被藝術感染。

如果你對這種隨遇而安的欣賞方法不滿足，你可以盡可能地先找到一些關於這部劇目的劇情及有關介紹和評論，對某位明星的表演、某首歌曲的旋律、某些著名段落做一下預習，這樣當你在現場觀看的時候，便會有與眾不同的欣賞體會。你還可以有你自己的審美標準，而不是跟著評論家們的意見跑。如果你欣賞的是英文音樂劇，懂得英文就是最優越的條件了。因為無論譯文怎麼好，地方語言仍是無法真正表達出來。

對一部優秀的音樂劇作品，應該爭取多看幾遍。一部經得起時間考驗的作品能夠使你百看不厭，常看常新，每遍都有一些新的感受和理解。一般來說，在欣賞一部具體的音樂劇時，可以觀察它的三個方面：一、對生活的揭示性；二、藝術獨創性；三、娛樂價值。

其實，在實際欣賞的時候，不同的觀眾會從不同的角度欣賞，也會看出不同的「門道」來。而且欣賞的方法也會隨著欣賞的對象而發生變化。由於音樂劇的類型是多樣的，所以觀眾的群體也是多樣的。

最傳統的輕歌舞劇型的音樂劇主要能吸引對流行歌舞、流行時尚比較感興趣的年輕群體；嚴肅性正劇型的音樂劇主要能吸引不滿足於輕歌曼舞，不滿足落於俗套的愛情故事的觀眾群體；推人淚下的悲劇型的音樂劇通常帶給觀眾的是極強的心靈震動和衝擊；探索性音樂劇最能適合對現代風格追求的觀眾，這類音樂劇有極強的個人風格。

不過縱然音樂劇類型的多樣，每一種音樂劇類型又有相似之處，好的音樂劇都有盪氣迴腸的歌唱，只不過有的是流行歌曲，有的卻是歌劇風格；好的音樂劇也有令人忍俊不禁的幽默，只不過有的是喜劇中的笑料，有的則是悲劇氣氛的調味品；好的音樂劇都有充分的娛樂性，只不過每一部戲的娛樂點不同。

只要你是「需要娛樂的都市人」，你就去看音樂劇吧！無論你屬於音樂型、戲劇型、舞蹈型、還是娛樂、休閒型……

說了這麼多，到底對不對？還是你實踐一下吧！但願讀者朋友們在欣賞音樂劇當中不斷有收穫，而不只是停留在上述的認識水平上。

參考書目

一、中文著作

　　《音樂劇之旅》周小川　蕭夢等著　新世界出版社1998年。

二、外文書目

1. 《百老匯音樂劇總覽》「*Broadway Musicals Show By Show*」By Stanley Green， Revised And Updated By Kay Green 4th Edition.

2. 《新格羅夫美國音樂大辭典 第三卷 L-Q》「*The New Grove Dictionary Of American Music*」Vilume Three L —Q， Edited By H・Wiley・Hitchcock And Stanley Sadie.

3. 《音樂劇：畫說世界最具魅力的現場娛樂》「*Musical, The Complete Illustrated Story Of The World's Most Popular Live Entertainment*」By Kurt Canzl， Published By Carlton Books Limited 2001.

4. 《歌與舞，百老匯音樂劇》「*Song And Dance, The Musicals Of Broadway*」By Ted Sennett 2001, by Michael Friedman Publishing Group, Inc.

5. 《百老匯音樂劇百年》「*100 Years Of Broadway Musicals*」By Lew Carter.

6. 《百老匯最偉大的音樂劇》「*Broadway's Greatest Musicals*」By Abe Laufe, Published By Funk And Wagnalls In 1977.

7. 《小歌劇之旅》「*Guide To The Operettas*」By Dom Cerulli， Radio Corporation Of America.

8. 《音樂劇之神奇旅行》「*Musical! A Grand Tour*」By Denny Martin Flinn, Published Schirmer Books In 1997.

9. 《美國音樂劇》「*American Musical Theater*」By Gerald Bordman, Published By Oxford University Press In 1986.

百老匯音樂劇／慕羽著. -- 二版. -- 臺北市：大
　地，2012.03
　　　面：　公分. --（經典書架：19）

ISBN 978-986-6451-49-2（平裝）

1. 音樂劇

915.25　　　　　　　　　　　　　　　101002121

百老匯音樂劇

作　　　者	慕羽	經典書架 019
發 行 人	吳錫清	
創 辦 人	姚宜瑛	
主　　編	陳玟玟	
出 版 者	大地出版社	
社　　址	114台北市內湖區瑞光路358巷38弄36號4樓之2	
劃撥帳號	50031946（戶名　大地出版社）	
電　　話	02-26277749	
傳　　眞	02-26270895	
E - m a i l	vastplai@ms45.hinet.net	
網　　址	www.vasplain.com.tw	
美術設計	普林特斯資訊有限公司	
印 刷 者	普林特斯資訊有限公司	
二版一刷	2012年3月	

大地

中文繁體版由海南出版社授權出版

定　　價：380元